나는 왜
미술을
하는가

나는 왜 미술을 하는가

정치적인 것과 개념적인 것의 연결을 보여주기

김용익

현실문화 | 포럼A

책머리에

작가 김용익을 만나야겠다는 결심이 선 것은 2009년 여름이었다. 미술의 화려한 이면 뒤에 마음의 가난을 더 이상 숨길 수 없어서였다. 마음은 가난해지는데 점점 더 바빠지는 문화 경영에 지쳐서였다. 정권이 교체되고 사회 전반에 걸친 지도층의 물갈이를 보면서 미래에 대한 희망과 비축 양분이 고갈된 시대적 갈증도 있었다고 기억한다. 언행이 일치하고 기품이 있으며 생각이 개방적인 정말 '큰 작가'를 만나고 싶었다.

직감적으로 김용익을 만나러 양평으로 향했다. 질문은 간단했다. 그는 미술을 무엇이라 보는가, 그리고 왜 하는가였다. 그의 작업실에 간직된 헤아릴 수 없이 많은 작품을 보았고, 작성일이 정연하게 표기된 수백 편의 글들을 읽었다. 그렇게 2년이 지나 마침내 이 책이 완성되었다. 그런데 왜 그때 대뜸 작가 김용익이 떠오른 것일까. 그는 어떤 사람인가. 2011년 한국에서 문화 일을 한다는 사람들에게 김용익은 과연 어떤 존재인가.

김용익은 이 시대 한국 미술의 살아있는 양심이다. 그는 부지런히 탐구하며 기초를 다지는 건실한 양심이다. 자신의 개념을 몸으로 살아보며 과오를 고백하고 수정할 줄 아는 겸손한 양심이다. 현실에 대한 실질적인 판단을 놓치지 않는 냉정한 양심이다. 시대의 불의에 분노하고 솔선수범하는 책임감 있는 양심이다. 자신의 성찰을 기록하고 남의 말에 귀기울여 주는 친절한 양심이다. 상식과 정도를 지키고 자신이 하는 일의 품위를 지키는 고귀한 양심이다. 그리고 자신의 과업에 종속되지 않는 자유로운 양심이다.

한국 현대미술사에서는 작가 김용익을 이른바 70년대 한국의 전위미술 가운데 개념주의 모더니즘 작가군, 즉 일본을 거쳐 수입된 모더니즘과 미국의 미니멀리즘을 당시 한국의 문화 현실에서 비판적으로 수용하여 미술에 대한 즉물적 지각과 체험, 개념 간의 절합을 추구한 작가군으로 분류한다. 하지만 본격적인 학술 연구도 못되면서 현실적으로 와 닿지도 않는 미술 내에서의 이러한 범주 구분은 작가 김용익을 파악하는 데 별 도움이 못된다. 왜냐하면 김용익은 미술작품을 생산하는 사람이라기보다는, 미술이라는 기호에 대한 인식을 생각하고 그대로 살아가는 사람이기 때문이다.

김용익이라는 작가는 보이는 대로 그리는 미술에서의 재현성이나 그렇게 탄생한 미술작품에 대한 우상숭배주의, 신비주의, 자율성과 대치되는 지점에 서 있다. 그가 말해 온 미술에서의 '개념'은 도상은 물론 아니고 시사적 주제나 주관적 메시지도 아니며 미술이 성립되는 기초 전체, 즉 천이건 나무판이건 '물질'이라는 것과 '이미지'라는 것이 어떻게 서로가 서로를 잡아먹지 않고 팽팽하게 공존할 수 있을까 하는, '미술'이라는 명제 자체의 성립 근간에 대한 것이다. 도대체 어느 전제 하나 주어진 대로

받아들이는 호락호락한 사람이 아니다. 그럼에도 그것을 짚지 않고 미술의 기호만 양산하고 있을 수 없기에, 그러면 그 불투명한 전제가 부지불식중에 지적 권력이 되고 제도가 되기에, 그는 그 논제를 최대한 논리적으로 해석하여 구체적으로 실습한다. 개념을 세워놓고 개념에 대해 기술(記述)하기보다는, 개념을 체험하며 내부로부터 관통하여 끝을 보고자 하는 김용익의 생(生)철학이 여기에서 나온다. 어떤 명제를 검증하는 방안은 그 명제의 논리를 살아보는 것이기에 그는 자신의 삶의 방식 자체를 미술의 실험장으로 운영하였다. 말하긴 쉽지만, 그는 철학대로 사는 삶을 선택하였고 학문을 임하는 자세로 미술과 삶에 임했다.

'논리와 순리'부터 '가까이… 더 가까이…', 그리고 '절망의 완수'장은 1975년부터 2005년에 이르는 미술 논제에 대한 실험과 검증을 보여주는 장이다. 생각의 장을 열어젖혀야 하는 미술이 그렇게 될 수 없게 만드는 여러 층위의 갑갑한 관습에 그는 미술로 균열을 가한다. 그림 대신 바탕천을 걸어두고, 그림에 이물질을 삽입하여 밀봉된 작품 서사에 간섭하고, 아예 그것을 포장박스에 넣어버리고, 그림 위에 글을 앉히고, 결국은 구멍을 낸다. 이 시기 김용익의 글은 자신의 행위에 대한 해제이자 사유 기록이다. 당시는 미술이 미술관이나 화랑 같은 갤러리 환경을 벗어나지 못하고 미술을 감상하기는커녕, 접한다고 할 만한 관객층이 형성되어 있지 않았던 시절이다. 그만큼 화이트 큐브에 걸려 있는 그림이 '말해주는 대로' 받아들여야 한다는 인식이 강했던 시절이라는 뜻이다. 당시 미술의 논제는 갤러리 미술의 논제였고 김용익은 당대의 미술 논제에 치열히 대응했다. 그리고 그는 '좁은' 현대 한국미술의 지평에서 자신의 미술 행위조차 반성의 대상으로 삼아 마침내 자신의 모든 미술 흔적을 지워버린다. 미술평론가 박찬경의 표현대로, 미술을 하면서 미술을 반성하는 양날의

칼이 자신에게 돌아오는 부메랑임을 김용익은 잘 알고 있었다. 그렇기에 그는 절망에 후회하기보다 절망을 완수했다.

당연한 귀결이겠지만, 김용익은 이어 보다 넓은 전시장 밖의 현실로 '미술하기'의 국면을 전개해간다. '당신들의 낙원에서 우리들의 낙원으로'는 이른바 공공이라는 지평에서 미술의 존재 의미와 미술만이 할 수 있는 역할을 탐구한 장이다. 그는 이른바 공공미술은 환경미화용품으로서의 공리주의적 미술이 아닌, 문화적 아비투스, 즉 문화적으로 생각하는 태도를 키우는 행위라 역설한다. 그리고 미술대학 선생님으로, 각종 공공미술제 평가위원으로, 전시에 참여하는 작가로, 문화사회로 가는 일상을 만들어간다. 요즘 현장에서 말하는 문화 비평, 제도 비평을 현장에서 실제로 운용한 것이다. 특히 '미술민주화의 지평을 위하여'와 '아이들아, 이것이 우리 학교다', 그리고 '제가 왜 이럴 수밖에 없는지'는 그 지평을 향하면서도 김용익이 견지한 날카로운 현실주의와 구체적 실행 방안, 지난한 설득 과정을 보여주는 이 책의 백미라 하겠다.

일례로 김용익은 후배 미술인들에게 미술은 시대의 평균적 미학을 단호히 거절하는 용기도 있어야 하지만, 각자가 지닌 상상의 내공과 그 상상의 계층을 냉정히 판단하여 자신이 감당할 수 있는 공중을 선택해야 한다는 뼈아픈 충고를 해주고 있다. 작가로 감당하지도 못할 사람들 앞에서 미술 가지고 잰 체 하지 말라는 뜻이다. 그런가 하면 아직도 상식적인 차원의 기초공사 없이 전시를 만들려 하는 몰상식한 일부 현장 관행에 제발 전문가답게 행동하라 일침을 놓기도 한다. 학예연구사가 사전 연구 없이 써댄 미술관의 작품 설명문을 직접 수정해 주기도 한다. 이 시기 그의 글들은 의견이 강한 발언이면서 그 자체가 실천의 일환으로 쓰인 글들이다.

이 책은 김용익의 글과 작품에서 77편의 글과 100장의 이미지만을 골

라 수록한 그의 '온몸 미학' 의 일부분일 뿐이다. 이 책을 만들면서도 그의 작품이 몇 점에 달하는지 정확히 통계를 내지 못했음을 고백한다. 무수한 변주와 실험 때문에 200호 크기의 평면 작업을 하루에 서너 점씩 하기도 했던 때가 있었다는 그의 말대로, 약 십여 년씩 소요된 〈가까이⋯ 더 가까이⋯〉와 같은 각 시리즈 내의 작품만도 족히 삼백 여 점은 훌쩍 넘어보였다. 하지만 〈절망의 완수〉 시리즈에 와서는 상황이 더 난감해져서, 그가 예전 작품을 여러 해에 걸쳐 평균 두세 번씩 다른 방식으로 지워버렸다. 한 작품에 여러 번의 작업 년도가 기재되어 있는 경우, 이것을 몇 개의 작품으로 보아야 하는지 판단이 서지 않았다. 간단히 눈앞에 있는 100점에 3을 곱해 300점이라 할 수 있으면 좋겠지만, 작품마다 지우는 공략 횟수가 일정치 않아 각각 그 원전부터 몇 차에 걸쳐 몇 번의 '완성작' 으로 머물곤 했는지 따져보아야 할 일이었다. 시리즈 내에서도, 각 변주 모티브마다 드로잉과 판화로 완벽히 전이시킨 또 그만큼의 작품들이 있었다. 또한 그는 전시 공간과 장소의 배치 상태에 따라 기존 작품을 그대로 전시하는 것이 아니라 작품을 매번 조금씩 변형하곤 하였고, 실제로 박스 작업 시리즈 같은 경우는 여러 개의 상이한 에디션들이 발생하기도 하였다. 이에 더해 작품을 '순리대로' 두는 그의 철학대로 야외에 반영구적으로 설치한 대지미술 계열 작품들의 경우는 일부 분실, 폐기, 풍화된 작품들도 있었으니, 우리 미술 연구에서 가장 취약한 정밀한 기록 체계의 수립이 절실하게 요구되는 일이었다. 이 책에 수록된 작품은 김용익 작업 세계의 일정 분기를 구분할 수 있는 원형적 작업 위주로 선별하되, 가급적 기존 전시 도록에 수록된 작품과의 중복을 피하여 그동안 소개되지 못했던 작품들에 기회를 주었다. 또한 여러 해의 작업 시기가 적혀 있어 역사성이 높은 작품은 대부분 수록하고 각 명제에 복수 개의 제작 년도를 모

두 기입하였다.

전체 작업량을 대략 파악한 다음에도 문제가 생겼다. 미술로 미술 전제의 내부에 균열을 가하는 그의 전술대로, 김용익의 작업은 미세한 흠집, 얼룩, 먼지, 터럭 한 오라기 등으로 제시되는 경우가 많다. 육안으로는 보이지만 촬영된 이미지상에서는 드러나지 않아 안타깝게 수록을 포기한 작품이 너무나 많았다. 비가시적이고 불확실한 것들을 마음껏 상상할 수 있다는 점이 미술의 특권일진대 다시금 시각의 한계에 부딪히는 역설적 상황과 맞닥뜨린 것이다. 그러니까 작품을 "가까이… 더 가까이…" 봐달라 권유하는 작가, 그는 우리에게 미술을 볼 때에도 부디 공을 들여 달라 주문하고 있었다. 그럼에도 불구하고 평면 위에 작가가 써놓은 글들은 그 크기가 아무리 작다 해도 놀라우리만치 또렷하게 읽혔다. 식별이 어려운 붓질보다, 작가가 제발 읽으시라고 그림 위에 또박또박 써놓은 글들을 그저 '깨알만큼 작다'는 정도의 묘사로 그쳐온 우리 미술 연구의 허술함이 여지없이 드러났다. 이 책에서는 작품의 핵심인 세부를 촬영하여 수록하고 작품에 적혀 있는 글들을 일일이 옮겨 적어 해당 도판 밑에 병기하였다.

이 책에 수록된 글은 모두 김용익 자신이 쓴 글이다. 그에게 글쓰기는 '미술하기'의 한 방식이었다. 그는 작업의 과정 일부로, 작품 해제로, 생각의 기록으로, 스스로의 실천 방안으로, 무엇보다 타인에게 말을 거는 대화의 노력으로 평생 글을 써왔다. 책에 실린 글은 크게 칼럼 성격의 에세이와 작품에 동반되는 설명문, 작품 위에 쓰여 있는 메모로 나뉜다. 이들은 작가가 여러 사회적 위치에서 다양한 독자의 입장을 고려하며 쓴 글이라 그 성격과 층위가 조금씩 다르면서도 일관된 흐름을 따른다. 따라서 이 책은 글을 삭제해내기보다 순서를 조율하여 독자들이 각 장에서 먼저 작가의 생각을 읽고, 작가의 설명과 함께 작품을 보며 이윽고 작품 위에

쓰인 메모를 들여다보는 식으로 배치하였다. 부디 이 책이 향후 연구자들의 작품에 대한 철저한 실증 조사와 분석에 도움이 되었으면 하는 바램이다. 작품에 대해 이토록 소상히 설명하고 부지런히 기록해온 작가 앞에 현대미술의 난해함과 비소통성을 어찌 불평하랴. 김용익 연구의 시작은 무수한 작품 '외적' 담론 이전에 그가 제공하는 풍부한 요소에 공을 들이는 것부터 시작되어야 한다.

이제 문두에 던졌던 질문으로 돌아가본다. 작가 김용익은 미술을 무엇이라 보는가, 그리고 왜 하는가. 그에게 미술은 미래의 에너지가 되는 것을 꿈꾸고 설계하는 일이다. 그것을 가로막는 것들에 덫을 놓고 논리적으로 수정해가는 일이다. 논리를 극한으로 전개하면 그것은 다름 아닌 순리(順理)에 닿게 된다. 결국 '미술하기'는 인간이 순리대로 살기 위해 행하는 온갖 몸부림이 된다. 책의 마지막 장인 '무통문명에 소심하게 저항하기'에서 우리는 순리대로 살기 위해 일상의 작은 혁명을 고요히 치르고 있는 김용익을 만난다. 순리대로 살기 어려워진 사회에서 순리와 상식을 지키기 위해 김용익은 여전히 미술을 하고 있다. 우리가 사는 도시에서 구현 가능한 순리가 어디까지인지 스스로 몸으로 깨쳐가며 일러주고 있다. 문명에 대한 통찰에 이른 그의 마지막 장은 책의 발간과 함께 준비될 소개전(2011. 09. 06.~10. 14, 아트 스페이스 풀)에서도 확인하실 수 있겠다.

책을 만드는 과정은 뜨겁고도 유쾌했다. 끝까지 긴장을 늦추지 않은 강유미, 김소영 공동 편집자 님, 사진 기술의 극한에서 고뇌했던 바라 스튜디오의 홍철기 님, 슬라이드를 손으로 닦으며 복원하느라 애쓰신 김경호 님, 거대한 정글과 같은 내용을 명쾌히 구획 잡아주신 현실문화 김수기 대표님, 그것을 정연하게 가시화시켜주신 정보환 디자이너님, 교정교열에 또 야근을 하셨을 현실문화와 아트 스페이스 풀 식구들에게 감사한다.

여기에 도달하기까지 줄곧 우리의 '닻'이 되어주신 김용익 선생님께 가장
감사드린다.

2011. 7.

김수영의 풀을 기억하고 김용익이 한때 일했던 구기동 풀에서

김희진

차례

1

프롤로그

나를 소개한다[1]

 저의 미술에의 입문은 홍익대학교에 입학하면서 시작되었습니다. 중고등학교 시절에는 미술에 흥미를 느껴본 적이 없었습니다. 중학교 시절부터 막연히 꿈꾸다 고등학교 때 와서 구체화된 원예화훼농장 경영과 전원생활에의 꿈을 위해 1966년 서울대학교 농과대학에 입학하였습니다. 그러나 농과대학 2년의 세월은 저의 '꿈'과 '학문으로서의 농업' 사이에서 아득한 거리를 확인하는 시간이었습니다. 저는 새로운 방향을 찾아야만 했고 그것은 '예술'이었습니다. 음악이어도 좋고, 문학이어도 좋고, 미술이어도 좋은 '예술'이었습니다. 그 중 해볼 만하다고 판단하여 선택한 것이 미술이었습니다(초등학교 시절 제가 그렸던 풍경화, 취미활동으로 하던 연극에서의 무대장치 등 이런 빛 바랜 기억들이 아마도 나를 미술로 인도했을 겁니다). 1968년 홍익대학교 미술대학 회화과로 다시 입학했고, 작가로서, 미

1 2005년 미술인회의 추천으로 문화예술위원에 응모할 때 작성한 자기소개서이다.

술교육자로서 오늘에까지 이르렀습니다.

돌이켜보면 저는 어려서부터 미술 공부를 하여 미술을 나의 숙명처럼 받아드렸다기보다는 농업을 버리고 지극히 '자의적'으로 미술을 선택하였고, 나의 이러한 경험과 선택은 미술과 나 사이에 일정한 거리를 항상 유지하게 하였습니다. 다시 말해 미술, 작업, 작품에 무반성적으로(행복하게!) 투신하는 것이 아니라, 언제나 나는 왜 그리나? 무엇을 그리나? 누구를 위해 그리나? 이런 의문들을 품어보고 골똘히 생각하는 그런 (괴로운) 타입의 미술가가 되었던 것입니다. 저는 점차 미술을 '미술 그 자체 안'에서 사고하기보다는 '문화 안에서의 미술'로 사고하는 성향을 갖게 되었습니다. 다시 말하면 '생활'과 '사회' 안에서의 미술을 사고하게 되었습니다. 모더니즘 미술보다는 공공미술에 더 끌리게 되고 작업실에서의 창작 못지않게 제도의 개혁과 비판에도 관심을 가지게 되었습니다.

저는 미술교육자로서 동시대 미술 현장과 미술교육 현장을 부단히 연결하는 노력을 하고 있습니다. 대학 밖에서 이루어지는 컨퍼런스나 워크숍을 수업과 연계짓거나 새로운 형식의 졸업 전시를 기획하여 미술대학이라는 제도 미술교육이 빠지기 쉬운 미학적 타성과 안일을 경계해왔습니다.

작가로서의 저의 개인적인 작업은 모더니즘 회화의 폐쇄적 순결성에 짐짓 흠집을 내거나 모더니스트 작가로 브랜드화된 제 과거 작업을 짐짓 지워버리거나 하는 것이었습니다. 최근에는 한국의 혈연 가족주의가 합리적인 사회 구성 원리를 대신해 각종 사회 문제의 근원이라는 사회학자들의 분석에 공감하면서 이러한 명제를 미술로 사고하고 있습니다.

저의 작가로서의 활동과 사고의 이러한 점진적인 변화가 결정적인 계기를 맞게 된 것은 아마도 1998년에 있었던 '광주비엔날레 정상화를 위한 범미술위원회'의 위원장 직을 떠맡게 되면서였던 것 같습니다. 그 위

원회의 활동은 그 자체로서는 결코 성공적이라 말할 수 없었지만 그 이후 화단의 새로운 기류와 감수성을 대변하고 이끌어나갈 조직체의 필요성을 느끼게 되어 '대안공간 풀'을 설립하면서 거기에 깊히 관여해오고 있습니다(작년에 '풀'이 법인이 되면서 현재 제가 대표이사로 되어 있습니다). 또한 '미술인회의' 창립 과정부터 관여하여 제1기 운영위원을 맡기도 했습니다(현재는 미술인회의 웹진 편집위원입니다).

저는 재현과 이미지가 넘쳐나는 도시 문화의 스펙타클에 (특히 젊은) 미술인들이 미혹되어 있으며 이런 상황에서 미술의 대중화는 자칫 대중에 대한 미술의 교태에 불과할 수도 있다는 견해에 동의합니다. 미술시장의 활성화도 미술에 독이 될 수도 있다는 견해에도 물론 강력히 동의하죠. 그러나 미술시장의 힘은 앞으로도 유구할 것이며 미술인들은 애처로이 거기에 일희일비할 것입니다.

'미술'은 미술시장으로부터 보호해야 합니다. 대중에 교태부리는 미술이 아닌 '미술', 도구적 합리주의와 개인주의 성공 신화, 능력주의로부터 밀려난 것들을 보듬는 '미술'은 무정한 자본으로부터 보호해야 합니다(이것이 저의 미션입니다). 이 보호의 주체가 미술가 개인이 되기엔 너무 버겁습니다. '미술'을 위협하는 힘이 너무 강해졌고 '미술가 개인'의 힘은 상대적으로 더 약해졌기 때문입니다. 보호의 주체는 그 어떤 '공공의 힘'이 되어야겠죠. 미술가가 창작의 밀실에서 세상 모르고 행복하게 작품과 밀애를 나누는 꿈은 하나의 꿈으로 고이 간직하고 미술인들이(제가) 공공의 장으로 나설 수밖에 없는 이유가 여기에 있습니다.

(2005)

2

논리와 순리

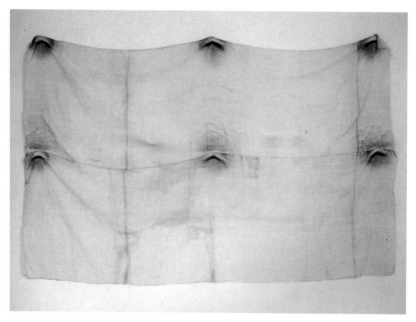

평면 오브제 I 천 위에 에어브러시 I 170x280cm I 1977 I 서울시립미술관 소장

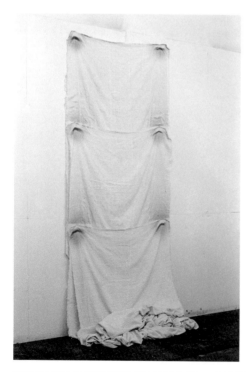

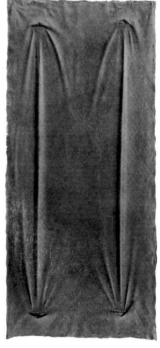

평면 오브제 I 천 위에 에어브러시 I 300x90cm I 1977

평면 오브제 I 천 위에 에어브러시 I
180x70cm I 1975

무제 I 종이 위에 콜라주, 먹물 드로잉 I
40x60cm I 1984

빗금 I 종이 위에 먹물 드로잉, 잘라내기 I
40x53cm I 1983

무제 I 검은 판지를 자르고 뽑아내기 I 300x120cm I 1985

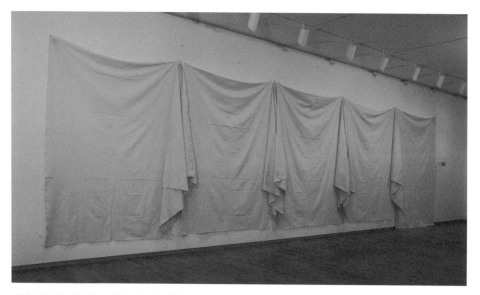

평면 오브제 | 천 위에 에어브러시 | 가변 설치(약 250x1000cm) | 1997 경기도미술관 소장
1978년 작품을 1997년 금호미술관 개인전을 위해 조금 변경하여 재제작

『아트레이드』가 보내달라고 요청하여 30년 전 작품 사진을 스캔했다. 정확히 말하자면, 사진 속의 이 작품은 1978년 작품을 1997년에 리메이크한 것이다(금호미술관에서의 회고전 성격을 띤 개인전을 위해서…). 즉 78년 작품의 레플리카이다. 이때 78년 것보다 크기와 모양을 조금 달리해서 만들었다. 그러니까 78년 것은 같은 크기의 시트가 넉 장인데 97년 리메이크 작품은 사진에서 보듯이 시트가 다섯 장에 한 장은 바닥에 끌리도록 다른 것보다 좀 길다.

위 사진의 작품을 포함하여 나는 이러한 종류의 작품을 세 점 만들었는데, 첫 번째로 만든 것은 1983년 《한국현대미술―70년대 후반 하나의 양상》전(일본 5개 도시 순회)에서 낙점을 받아 84년에 도쿄 메트로폴리탄 뮤지움 오브 아트로 가 있고, 또 한 점은 《86 요코하마 서울 현대미술》전에 출품했다가 전시가 끝나고 돌아오지 않았다. 일본 현지에서 분실되었다는 것이다! 어처구니없는 일이었지만 나도 다소 어처구니없는 사람이어서 그냥 그런가 보다 하고 넘어가버렸다. 사실 그때나 지금이나 내가 작품 그 자체를 다소 소중히 여기지 않기 때문이라고 해야 할까?

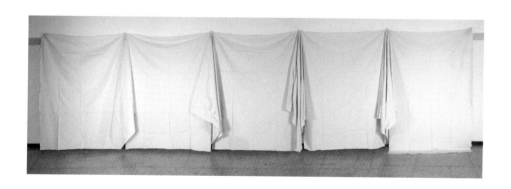

　나의 많은 작품들은 현재 사진으로만 남아 있는 상태인데, 그것은 대체로 내가 내 작품이 이미지로만 남아 있는 걸 원했기 때문이었다. 인공갤러리가 문을 닫으며 거기에 있던 다량의 '패널 자르기' 작업을 나는 다 폐기시켜버렸었다. 필요하면 뭐, 사진이 남아 있으니 다시 만들면 되지, 하는 심사였고, 또 지금도 내가 유효하게 생각하는 몇 가지 '좋은 작품의 기준' 중의 하나인, '언제, 어디서나, 누구나, 나와 똑같은 모양의' 작품을 만들 수 있는 것일 때 좋은 작품이라는 기준을 고수하고 있기 때문이기도 하다. 난 이 작품을 1997년에 다시 만들면서, 앞서 말했듯이, 조금 변형을 했다. 그리고 이것은 내가 현재 가지고 있다. 그리고 값은… 7000만 원은 받아야 한다고 생각한다. ㅎㅎㅎㅎㅎ

　시장이 형성되어 내 작품이 팔리는 사태가 벌어진다면 나는 좀 당혹할 것 같다. 물건으로서의 작품 그 자체를 소중히 여겨오지 않은 사람이, 그래서 보관도 제대로 안 해온 사람이 사진 속의 그 물건을 사겠다는 사태 앞에서 어찌해야 할까? 만일 그런 사태가 벌어진다면 좀 가르쳐주라. 류주간… 일부러 안 팔 이유가 없잖나. 하지만 또, 그리 팔 걷어붙이고 팔러 나서고 싶은 맘도 없어. 돈이 궁해서 굶거나 거리에 나앉을 처지는 아니니 말일세. 90년대에 만든 땡땡이 작업들은 학교 복도에 십여 년간 먼지 쓰고 있다가 올 가을에 쫓겨나서 지금 학교 건물 처마 밑에 야적돼 있어. 어디 악착같이 잘 보관하려면 못할 바도 아니지만 좀 푹삭으라는 심사로 그리 두고 있지. 그러다 정말 썩으면 버리는 것이고, 썩다 남은 것이 더 좋아 보여서 팔리게 되면 파는 것이고. ㅎㅎㅎㅎ

[2008]

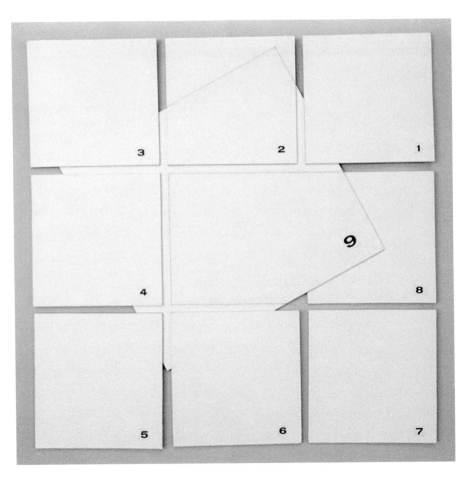

9 I 종이 위에 연필 I 200X200cm I 1982

1, 3, 4, 6, 7 | 종이 위에 연필 | 200X200cm | 1983

두 조각(MDF 작업 모형도) l 종이 위에 드로잉 l 50x76cm l 1987

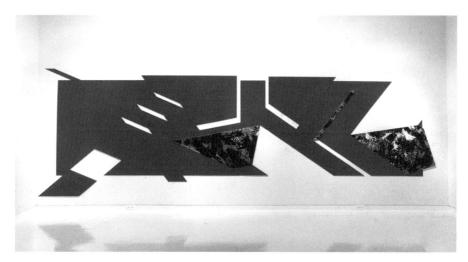

무제 | 2장의 붉은 합판 뒤에 혼합재료, 그리고 자르기, 뽑아내기, 뒤집기 | 156x532cm | 1986
1986년 대구 인공갤러리 개인전 전시 광경

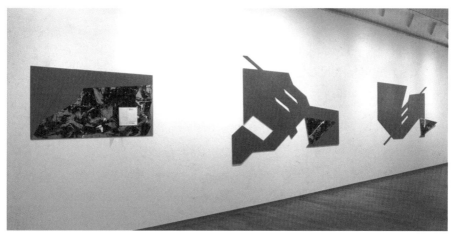

무제 | 2장의 붉은 합판 뒤에 혼합재료, 그리고 자르기, 뽑아내기, 뒤집기 | 가변 크기 | 1997
1997년 금호미술관 개인전 전시 장면

논리와 순리[2]

　　조나단의 비행(飛行)은 아름답다. 바람을 가르고 나는 제비의 모습은 아름답다. 허나 비행의 논리에 조금이라도 어긋나면 조나단과 제비는 당장 땅으로 고쿠라 떨어질 것이다. 살아 있는 논리는 언제나 이렇게 군더더기 설명이 필요 없는 명백한 것이리라―나는 언제나 이렇게 명백한 논리에 마음 이끌려왔다. 한편 명백한 논리는 보기에도 좋은 것이다. 아름답기도 한 것이다. 갈매기와 제비의 비상은 무엇을 하는 짓인지 너무나 명백하며 아름답고 보기 좋다―나의 작품은 이렇게 명백한 논리에 대한 편애를 시각화해본 것이다.

　　살아 있는 논리, 명백한 논리대로 사는 삶 그것은 바로 우리 옛 어른들이 하신 말씀 '순리(順理)대로 산다'는 말과 다른 게 아닐 게다. 허나 우리는 근간 이 '순리대로 산다'는 말을 수동적, 소극적 의미로만 해석해온 게

2 《논리성 이후》 전시 소책자(1982)에는 「순리와 논리」라는 제목으로 게재되었다.

아니었을까? '순리대로 산다'는 말을 적극성을 띤 '논리적으로 산다'는 말로 해석해보아야 한다. 마치 옛 선비들이 벼슬을 버리고 낙향(落鄕)하는 것이, 그것으로 그 사람의 사회적 생활이 끝나고 잊혀버리는 것을 의미하는 것이 아닌, 사회에 대한 강한 발언이었듯이, '순리대로 산다'는 말도 수동적으로 고분고분한 태도라기보다는 꼬장꼬장한 논리적 태도를 이르는 말이었을 게다.

[1982]

상식, 감수성 또는 예감

　　결론부터 말하자면 이번 기획전 《상식, 감수성, 또는 예감》은 70년대 우리 현대미술의 미학을 하나의 상식으로 전제하고 그 상식에 대처해나가는 개인의 개별적인 감수성에 주목해보자는 데 그 의도가 있다. 그리고 나아가서는 이 의도가 조그만 변환의 예감이기를 희망해보는 것이다. 70년대 우리 현대미술의 기류를 진단할 때 논리적, 개념적, 분석적이란 말을 핵심적 용어로 사용하는 데 동의한다면, 그리고 미술을 대하는 논리적, 개념적, 분석적 태도가 우리 의식의 흐리터분함을, 행동거지의 애매모호함을 깨우쳐주는 역할을 했다는 사실의 주장에도 동의한다면, 우리는 70년대의 현대미술 운동이 어찌하여 우리 화단에 주요 세력이 되었는지 이해함에 있어 일단의 단서를 얻는 셈이라 말해도 좋으리라.

　　또한 70년대 우리 현대미술의 기류를 진단할 때 집단적, 획일적이란 말을 동원하는 데 동의한다면, 그리고 집단적 행동, 획일적 작풍이 당연한 결과로서 개별적 감수성과 상상력을 고갈시키고 발랄한 의식의 깨우침을

무기력하게 만들고 말았다고 말하는 데 동의한다면, 우리는 70년대의 현대미술 운동이 어찌하여 우리 화단에서 잡음을 일으켰는지 이해함에 있어서 일단의 단서를 얻었다고 말해도 좋으리라. 70년대에 등장한 논리적, 개념적, 분석적 태도가 개화 이래 현재까지 계속되고 있는 서세동점의 역사 속에서 우리의 선배들이 전통적으로 겪어왔던 의식의 혼란과 이에 따른 절도 없는 행동에 획을 긋겠다는 의지로 해석하는 것이 가능하다고 믿는다면, 서세동점의 역사 속에서 서세동점의 현실을 정면으로 맞닥뜨리고자 하는 의지로 해석하는 것이 가능하다고 믿는다면, 우리는 그간 우리의 현대미술에 가해진 서구지향적이란 비난을 일단은 홀가분하게 벗어던져야 한다. 논리적, 분석적 훈련을 거치지 않은 눈은 결코 남의 것도, 제것도 차고 맑게 보지 못하리라 믿기 때문이다.

여기서 우리는 논리적, 분석적이란 말을 모종의 정신력, 하나의 일을 (그것이 어떤 것이든지 간에) 악착같이 물고 늘어져 그 명확한 끝장을 보려는 다짐과 집념, 하나의 사태를 구석구석 놓치지 않고 훑어보려는 치밀함, 섬세함 등 의식의 철두철미함이란 말로 환치, 음미해보아도 좋다.

논리가 한낱 논리로 떨어지지 않기 위해서는 철저하게 논리적이어야 하며 철저하게 논리적인 것이 되는 길은 바로 논리를 사는(生) 것이다. 여기까지를 우리는 70년대의 현대미술이 우리에게 제시한 이야기이며 윤리이며 상식이라 믿는다. 70년대 우리의 현대미술에 가해진 비난의 어투 중의 하나인 '한낱 논리적'이란 말이 타당하게 느껴진다면 그것은 70년대 현대미술을 살아온 사람들이 논리를 살지 못했고, 따라서 철저하게 논리적이지 못했고 한갓 공허한 논리로 만족했기 때문이리라.

공허한 논리는 집단화와 획일화를 지향하게 될지 몰라도 철저한 논리는 필연적으로 개별화를 지향한다. 우리가 70년대 현대미술이 제시한 상식에 대처해나가는 개인의 개별화된 감수성에 주목한다 함은 논리적이고

자 함에 다름 아니다. 우리가 이 전람회를 기획하면서 조그맣게 희망해보는 것은 이렇게 철저하게 논리적이고자 하는 개인의 개별적 논리, 개별적 감수성, 개성, 감성 등이 홀연 너그러움과 품위와 위엄을 갖춘 저 큰 바위 얼굴로 변모되었음을 깨닫는 계기를 감지할 수 있을 거라는 예감이다. 거기에는 모든 시대를 관통하는 미술 정신의 확인이 우리에게는 커다란 관심거리인 것이다.

(1982)

나의 최근작

나는 74년 이후 일련의 천으로 된 작품을 해오면서 〈평면 오브제〉란 제목을 붙여왔었다. 천이 갖고 있는 2차원적 회화 공간으로서의 평면성(平面性)과 3차원적 물질성(物質性)에 동시에 주목함으로써 현대회화가 추구해 마지않았던 '일루전(illusion)과 재현(representation)의 거부'란 명제를 내 나름대로 깔끔하게 소화하고 있음을 과시하고자 함이었다.

그러나 이젠 〈평면 오브제〉란 제목이 한정해주는 평면성과 입체성의 동일화 문제에만 만족할 수는 없게 됐다. 그동안 처음의 단순한 생각보다는 좀 복합된 생각으로 작품을 대하게 되었기 때문인데, 그건 결국 회화란 하나의 명제와 그 명제의 해석만으로 성립되는 것은 아니라는 생각 때문일 것이다.

나는 명제의 해석, 아이디어의 실현만을 명쾌하게 해내려고 하면서도 그것과는 관계없이 늘 작품을 이루고 있는 재료의 표정 등에 상당한 배려를 해왔던 사실을 새삼 상기하게 되었다. 작품이 명제의 해석이라는 순수

한 개념으로 떨어지지 않는 한 그러한 배려는 마땅한 것이 아닌가.

내가 나의 작품을 짐짓 함부로 다루는 것도 이러한 배려 중의 하나라고 나는 생각한다. 천을 끊어 쓸 때도 일부러 대충 적당한 길이로 죽죽 잡아 째고, 전시실에 걸 때도 맘에 들지 않게 걸리기라도 하면 휙 잡아 낚아채 떼어냈다가 다시 걸기도 한다. 전시가 끝나면 빨래 걷듯이 걷어서 되는 대로 개켜서 옆구리에 끼고 오면 그만이다. 나는 작품을 이렇게 함부로 다루면서 상당히 쾌감을 느낀다. 이 쾌감은 상식의 차원을 깨뜨리는 데서 오는 쾌감이 분명한데, 요즘 나는 이 쾌감을 어떻게 해석해야 할 것인가 를 곰곰이 생각해보고 있다.

작품이 작품으로 되어 나타난 양상, 내가 작품을 만들어 내보이는 수법, 그것 자체가 상당히 강한 발언을 하고 있는 것으로 생각되는데, 따지고 보면 이것은 결국 형식이 내용을 결정한다는 평범한 얘기의 변형에 불과한 것이다.

그러나 나는 이러한 평범한 얘기에 좀 더 관심을 가져보아야 하겠다. 이런 태도는 〈평면 오브제〉란 제목이 시사해주는 해석 일변도의 작품 태도에서 벗어난 것으로, 이렇게 함으로써 여태까지 내가 지녀온 작품 태도를 다시 생각해보는 기회를 갖고자 하는 것이다.

(1978)

물질과 이미지 간의 화해[3]

 내게는 '현대미술'이라는 것이 세계사, 물리, 혹은 기하 등등과 다를 바
없는 하나의 학과목이었다. 공부하지 않으면 도저히 이해할 수 없는 하나
의 학과목이었다. 나는 현대미술이란 과목을 공부하면서 이제까지는 알
지 못했던 여러 가지 지식을 얻었다. 예컨대, 이론 물리학은 과학이 아니
라 철학이라는 것, 곁들여서 물리철학이라는 학문의 한 분과가 있다는
것, 유클리드 기하학과는 상대되는 비(非)유클리드 기하학이라는 것이 있
다는 것, 뉴턴적 우주관에 상대되는 아인슈타인의 우주관이 있다는 것 등
등이었다. 이러한 지식들은 내게 퍽 충격적이었다.

 20세기 현대미술의 여러 양상을 유클리드 기하학과 비유클리드 기하
학, 뉴턴적 세계상과 아인슈타인적 세계상, 이 둘을 비교하는 관점에서
19세기 미술과 비교해볼 때 그 다양한 현상이 훤히 꿰뚫어 보이는 듯도

3 『공간』(1978년 11월호)에는 「물질과 이미지의 대립관계의 화해」라는 제목으로 게재되었다.

해서 내심 의기양양하기도 했었다. 특히 기하학에서의 모순 없는 진리를 구축해나가는 방법론과, 그 방법론에 의해 우주 삼라만상을 설명하는 물리학의 이론 체계를 개념미술을 이해하는 길잡이로 삼아보고서 나는 개념미술을 이해하는 데 있어 A학점을 받은 것으로 자부했었다. 애드 라인하트(Ad Reinhardt)의 언명(言明)이자 곧 그의 작품이기도 한 알쏭달쏭한 수수께끼 같은 말의 비밀도 완전히 해독해낸 것으로 믿고 있었으니까.

나는 1974년부터 천을 재료로 삼아서 작품을 해오고 있는데 처음에는 〈은폐와 개진의 동어반복적 조작〉이라고 하는 극히 사변적인 제목을 붙였었다. 이 제목은 현대미술의 굵은 컨텍스트 중의 하나라고 배워서 알고 있는 '물질과 이미지의 대립'이라는 명제를 연습하고자 하는 의도를 부각시키기 위해 붙였던 것이다. 그 후에 그 표현을 좀 더 간결하게 압축하여 〈평면 오브제〉로 고쳤다.

내 작품의 명제는 〈물질과 이미지의 대립관계를 화해시키고자 하는 의도의 개진이다〉라고 한다면 제일 깔끔한 표현이 될 것 같다. 내가 문제 삼고 있던 것은 새로운 명제가 아니라 한 명제의 다각적 해석과 연습이었다. 그런데 이 명제의 해석과 현실화란 단순한 논리에서부터 차차 체험이라고 하는 복잡한 성격이 드러나기 시작하고 있음을 나 자신이 요즈음 느끼고 있다. 아니, 애초부터 체험의 요소가 있었음에도 불구하고 그것에 주목을 하지 않았을 뿐인 것이다. 문자 그대로 신체성이 전혀 없는 개념예술이 아닌 한, 작품이란 하나의 명제가 물질을 통하여 개진되는 것이 아닌가? 이는 곧 작품이란 체험적 요소와 명제, 즉 개념적 요소가 표리관계를 이루는 바탕 위에 성립한다는 말인데, 결국 나는 지능의 유희인 개념미술의 연습을 통하여 상식을 깨우치게 된 셈이다.

얼마 전까지만 하여도 우리 화단 일각의 젊은이들 사이에서 작품을 두고 얘기하면서 체험, 체질 운운했다가는 불순하다고 손가락질 받았을 것

이다. 오직 순수해야 하며 그러기 위해 요구되는 것은 개념과 그 개념을 쌓아가는 논리뿐이라고 생각들을 했었으니까…. 그러나 이젠 그때와 분위기가 좀 달라진 것을 느낀다. 그리고 나는 그 달라진 분위기가 바로 성숙된 분위기라고 말하고 싶다. 그리고 덧붙여서 이제 우리 현대미술을 '공부'하고 '연습'하는 짓일랑 그만하고 본격적인 창작을 해야 하지 않겠는가, 라고 말한다면 원님 지나간 뒤에 나팔 부는 격일까? 아니면 너무나 공자 왈 맹자 왈이라서 끝맺는 말로서는 맥 빠지는 소리일까?

(1978)

평면 오브제

고(故) 김수영은 「시(詩)여 침을 뱉어라」란 그의 에세이에서 시를 쓰는 사람은 시에 관해 얘기할 때에도(시를 논(論)할 때에도) 시를 쓰듯이 해야 한다고 말했었다. 나는 요즈음 이 말을 '그림을 그리는 사람은 막상 그림에 관해 얘기할 때에도 그림을 그리듯이 해야 한다'라고 바꾸어놓고 생각해 본다. 시인은 시에 관해 논할 때에도 시를 쓰듯이 해야 한다는 말이 무얼 뜻하는지는 그의 에세이를 읽어보면 잘 알 수 있다. 그리고 그의 에세이가 바로 시를 쓰듯이 쓴 '시에 관한 얘기'이다.

얼마 전 일본의 어느 미술관에서 발행되는 미술잡지에 기고할 글을 써 보내달라는 부탁을 동경에 있는 친구로부터 받았었다. 그 잡지는 매 호마다 세계 각국의 현대미술을 소개하고 있는데 다음번이 아마도 한국 차례였던 모양이었다. 그래서 나는 한국의 현대미술이 1960년대부터 이러저러한 경로를 거쳐 오늘에 이르렀다는 내용을 써서 보냈다. 그랬더니 나중에 들려오는 소식인즉슨 내가 써 보낸 글이 편집 의도와는 동떨어진 내용

이더라는 것이다. 그들이 원했던 것은 현장의 생생한 보고였던 것이다. 한국의 현대미술이 당면한 상황이 이렇다느니 저렇다느니 하는 제3자 내지는 방관자의 입장에서 쓴 개괄적인 이야기보다는 한 사람의 작가가 활동하면서 느끼고, 당면하고 있는 자질구레한 신변 얘기들, 예컨대 재료의 문제, 전시장 사정, 개인적인 고충 등등을 털어놓았으면 더 좋을 뻔했던 것이다. 요컨대 내가 하고 싶은 얘기는 화가의 글은 자기가 현재 당면하고 있는 제반 문제들을 자기 자신의 개인적인 문맥에서 구체적으로 풀어 내 보여야만이 그의 작품과 더불어 그 글이 '자료'로서 가치가 있겠다는 것이다. 그는 예술사의 문맥에서 자기 자신의 문제를 풀어보고 또 그것을 정리하는 사람은 아닌 것이다. 만일 그렇게 되면 그것은 아마도 비평가의 것일 게다. 화가와 비평가의 대립은 결국 하나의 작품을 두고 화가는 자신의 개인적 문맥에서 풀이하려 함에 반해 비평가는 그 나름의 비평적 안목(예컨대 예술사의 문맥)에서 풀이하려 하기 때문에 생기는 것이 아닌가? 앞서 내가 말한 '그림을 그리듯이 글을 써야 한다'는 말은 바로 이렇게 자신의 개인적 문맥에서 구체적이고 생생한 글을 써야 한다는 말이다.

'개인적 문맥'에 의한 생생한 글은 명료한 의식과는 거리가 먼 혼란한 의식의 소산일 수도 있는 것이다. 그것은 과대망상증적인 것이어도 좋고 편집광적인 것이어도 좋다. 구체적인 것은 결코 명료한 의식으로 잡히는 것이 아니므로. '구체적 사실은 명료한 의식으로 잡히지 않는다'는 이 말의 불명료함을 용서하기 바란다. 불명료함에도 불구하고 쓴 말이니까.

각설(却說)하고, 내가 경험하고 느낀 70년대 이후 한국 현대미술은 주로 평면의 문제를 중심으로 전개되어왔다. 그러면 평면의 어떠한 문제를 중심으로 전개되어왔나? 무엇을 그리기 위한 바탕으로 인식되던 평면 자체가 표현의 주체로 인식되기 시작했다는 명제를 중심으로 전개되어왔다고

말하고 싶다. 이 명제는 내가 아는 바로 회화란 그 물리적 속성이 '평면'임으로 대상을 입체적으로 묘사하여 재현하려는 일루전(illusion)에의 노력을 포기하고 평면 그 자체의 속성을 드러내고자 하는 서구 현대회화에서의 끈질기게 지속되어온 논리의 근본을 이루고 있는 것이다.

나는 일단 현대회화의 문맥을 이렇게 이해하고 있다. 그리고 이것이 나의 전제조건이다. 나의 작품은 오랜 손길을 거친 다음 생겨나는 것이 아니라 이러한 전제조건을 명확하게 인식하고 머릿속 궁리에 의해 어쩌면 손쉽게 생겨나는 것이다. 이러한 사실은 비록 나뿐 아니라 다른 많은 화가들에게도 해당되는 사실일 것으로 나는 미루어 생각한다. 나는 요즈음 내 작품에 대해서 반성하고 생각해보고자 하면 곧 무엇엔가에 꼭 붙들려서 꼼짝 못하고 있는 듯한 갑갑증을 느끼는데, 그것은 나의 작품 제작 태도가 손길이 먼저 앞서지 않고 머릿속 궁리가 앞서왔기 때문인 것으로 나는 믿고 있다. 그리고 보면 내가 해결해야 할 문제, 그것은 결국 시쳇말로 '손길의 회복'인가 보다. 눈보다 빠르게 느끼는 손. 눈은 인식하나 손은 느낀다. 의식과 느낌이 하나로 합쳐진 몸의 구현.

아직도 나의 이 글은 시를 쓰듯, 그림을 그리듯 써지지 못하고 있는데 그것도 역시 머릿속 궁리가 앞서기 때문인가? '온몸으로 온몸을 밀고 나가는' 모험이 없이.

그러나 어쨌든 머릿속 궁리가 없을 수는 없지 않는가?

각설(却說)! 앞서 나의 전제조건을 밝힌 바 있거니와, 그러면 내가 나의 작품 천을 너줄너줄 벽에 걸어놓는 것에서 1) 추구하고 있는 문제는 무엇이며, 2) 또 그 문제는 어떤 의미를 던져주고 있는 것일까?

의문 1)에 대해 내가 준비한 말: 천(布)이라고 하는 물질의 여러 존재 양

태(存在樣態) 중에서 걸려 있다, 매달려 있다는 양태를 전개하여 보여준다. 그리고 그 전개의 한 방법으로 내가 착안한 기법이 스프레이에 의한 구김살의 묘사이다. 그리고 이 스프레이에 의한 천의 구김살 묘사라는 기법은 앞서 말한 바 있는, 현대회화가 지속해온 평면성의 논리에 대한 결코 새롭거나 기발하지도 않은 내 나름의 해석이다.

의문 2)에 대해 준비한 나의 말: '양태(樣態)의 전개(展開)'라는 형식이 지니고 있는 상식화되어 있는 역사적 의미를 구차하게 여기에서 전개할 필요는 없고, 대신 '양태의 전개'란 말을 낱말의 수사학적 의미에서 '구조'를 염두에 두고 쓴 말임을 지적해두고자 한다.

이 의문은 양태의 전개라는 형식을 빌어 내가 어떤 의미를 입히고 또 입힘을 당하는가, 라는 질문으로 고쳐 묻는 것이 문맥상 더 올바를 것 같다. 그러나 질문이야 어떻게 고쳐 묻든 그에 대한 답은 이미 우리 회화에서 상식화된 것이 아닌가?

어느 화가의 말대로 70년 이후 한국 화단에서 평면을 문제로 삼은 일련의 작업들은 그 작업의 완성도의 우열을 제쳐놓고 본다면 이제는 누구나 어려움 없이 도달할 수 있는 논리적 수준이다. 즉 그만큼 이제는 그 논리가 상식적인 것이 되었다는 말이리라.

나는 개인적 문맥에서 생생한 글쓰기를 원한다면서도 또 사변에 그치고 마는 어리석음을 범하고 있다. 내가 그동안 작품을 제작하면서, 전람회를 가지면서 체험한 정서를 풀어 내놓는 것이 훨씬 더 생생한 현장의 보고가 될 줄 뻔히 알면서도 맘대로 그렇게 되지 않는 것은 그런 글이 훨씬 더 성숙한 연륜과 인간성을 요구하기 때문인 것으로 생각한다.

[1979]

개념을 통한 개념의 극복

　〈평면 오브제〉라는 작품은 결국 '개념적' 작품이라고 말하는 것이 가장 합당하리라고 나는 생각한다. 그것은 개념적 사고의 소산이기 때문이다. 잠시 개념적이란 말의 해석을 둘러싸고 벌어지는 복잡성을 배제하기 위해 그 뜻을 코수스(Joseph Kosuth)의 말을 빌어 정리하고 넘어가기로 한다.

　코수스는 큐비즘을 예로 들면서 오늘날 큐비즘의 걸작품을 예술성을 띤 것으로 여기는 것은 개념적 관점에서 보았을 때 불합리하다고 주장한다. 그 이유인즉 큐비즘의 진가는 한 특유한 회화의 물리적 시각성의 뛰어남 또는 어떤 색채나 형태의 특수화에 있지 않고 예술 영역에서의 그 독자적인 의도 속에 존재하기 때문이란 것이다. 다시 말하자면 예술에서의 형태나 형식이 아니라 그 '기능'이 문제라는 말인데, 이 기능이란 개념적 기능, 즉 예술작품이 예술 비판의 자격으로 예술적 맥락 가운데서 선구적 역할을 담당하는 기능인 것이며, 부연하면 예술은 그것이 또 다른 예술 위에 끼친 영향력의 흐름이라는 방식으로만 존재할 뿐, 결코 한 예

술가가 지닌 아이디어의 구상적(具象的) 흔적 내지는 잔여물이 아니라는 점에서의 기능이다.

우리가 회화사를 읽으며 얻는 지식은 대체로 회화의 이러한 개념적 기능에 대한 지식일 경우가 많다. 적어도 나 자신의 경우에는 그랬다. 그리하여 근대회화사의 흐름 중에서 내가 가장 흥미롭게 받아들인 것은 회화의 순수화 경향이었다. 그리고 이 순수화를 평면화로 해석하는 견해를 나는 받아들였다. 즉 '회화란 물리적인 면에서 결국 평면일 수밖에 없다' 는 명제를 나는 택한 것이다(이 명제를 코수스의 말에 대입시켜보면 그것이 바로 '예술 영역에서의 독자적인 의도' 가 될 것이다). 이 명제의 시각화가 곧 나의 천(布) 작업의 출발이었다. 그리고 이 명제를 시각화하는 과정(작품을 제작하는 과정)과 그것이 다시 명제로 환원되는 과정(말하자면 감상이 되는 과정)을 통하여 그 명제가 변질되지 않고 애초대로의 순수성을 견지하도록 하는 배려로 선택한 나의 방법이 천의 주름의 일루전과 그 주름 자체와의 일치화, 즉 토톨로지(tautology)이다.

천 작업을 낳도록 한 사고의 과정을 나는 개념적 사고라 믿고 있다. 그리고 이러한 사고의 바탕 위에서 작업을 해왔다. 또한 남의 작품도 이런 식으로 보아왔다. 작가가 이 작품을 통해 시각화하려는 명제가 무엇이며 그 명제가 얼마나 명료하게 전달되고 있느냐 하는 관점에서만 보아왔던 것이다. 그러나 이러한 개념적 관점은 곧 다음과 같은 문제점을 낳게 마련이었다. 즉 명제를 가장 순수한 상태로 전달하기를 갈구한다면 그것은 결국 비물질 언어로 귀착될 수밖에 없다는 점이다. 그러나 만일 그렇게 된다면 그것은 더 이상 미술작품은 아니라는 점이다. 적어도 미술작품을 '어떠한 의도가 물질을 통하여 표현될 수밖에 없는 것' 이란 관점에서 보았을 때는 그렇다. 개념적 사고를 전개해오던 나는 이 문제를 당연히 다음과 같이 해결하려 들었다. 즉 의도(명제) 자체를 표현 매체(물질) 속에 한정시킨

다는 것이다. 결국 토톨로지이다. 그러나 근래의 나의 천 작업은 반드시 토톨로지만으로 해석되지는 않는 국면이 있다. 이것은 의식, 무의식 중에 내가 토톨로지의 내폐성(內閉性)을 경계하면서 빚어진 결과라고 믿는다. 나 자신에게 말해보라 한다면 이것은 소위 말하는 투명 구조, 물질을 구조 속에 함몰시켜 투명하게 하려는 시도를 천이란 재료로 해본 것이라 말하겠다. 그러나 이와 같은 근래의 작업들에 대해 여러 사람들이 각각 상이한 관점에서 내게 말을 건네왔다. 당연한 일이라고 나는 생각한다. 아이러니한 얘기 같지만 내가 그렇게 각각 상이한 관점으로 볼 수 있도록 했기 때문이다. 그리고 그렇게 한 까닭은 곧 작품을 하나의 관점에서만 보는 태도(내게는 개념적 태도)를 반성할 때가 되었다고 생각했기 때문이다.

잠시 마음을 가라앉히고 예술작품을 해석하는 세 가지 국면을 생각하자. 1) 작가의 의도를 작품이 얼마나 실현하고 있는가? 2) 예술작품에 필연적으로 영향을 주었을 환경적, 사회적, 역사적 제반 조건은 무엇인가? 3) 한 줄기의 선, 하나의 터치 등등 작업의 손길을 통해 드러나는 작가 자신의 내밀한 존재의 특성을 축적하는 것은 또한 얼마나 즐거운가?

앞서 말했듯이 나의 천 작업은 개념적 태도의 소산이다. 그러나 나는 이 개념적 태도를 이제 반성할 때가 되었음을 느끼고 있다. 따라서 나의 천 작업을 '새로운 이미지'란 타이틀을 가지고 해석하려는 데에 저항감을 느끼지 않는다. 그러나 나 자신 더욱 철저한 반성을 위하여 나는 더욱 더 '개념적'이어야 하리라. 왜냐하면 나는 작가로서의 뿌리를 '개념적 태도'에 두고 있기 때문. 섣부른 탈개념은 나의 뿌리를 자르는 짓이 될 터이니까. 그리고 나는 미친 듯이 개념적이어야 하리라. 개념 속에서 비(非)개념을 찾을 때까지. 개념을 통한 개념의 극복, 와해, 무산, 해방.

(1980)

3

가까이…
더 가까이…

무제 l 드로잉(종이 3겹) l 100x82cm l 1990

이 작품은 신용덕의 권면에 의해 제작하게 된 것이다.

나는 돈이 적게 들수록 좋은 작품이라고 생각한다.

여기 보이는 얼룩은 돈 주고 산 물감이 아니라 우리 학교 마당에

있는 달개비(푸른색), 봉숭아(붉은색) 그리고 기타 풀(녹색)로 만들어 진 것이다.

물론 내가 이렇게 풀이나 꽃을 얼룩 반점으로 사용한 것이 단순히 위에 적은

이유만은 아닐 것이다.

사람의 행동은 충동적인 것일지라도

그 나름의 분명한, 그러나 결코 분명하게

해석할 수는 없는 이유 내지 원인이 있을 것이다.

그러나 내가 이렇게 식물을 사용한 것은

어떤 origin이 있는 것일까?

식물을 사용해 얻은 얼룩에서

내가 가장 사랑하는 것은

말라붙은 꽃 이파리이다

그러나 내가 지금까지 말한 모든 것은 다

부질없는 것이다. 나는 결국 그림 그리는 일 말고

딴 일을 해야 할 것이다. 아니, 정확히 말하면

그림 그리는 일만 하지 말고 딴 일, 그림에서 실현되지

않기 때문에 할 수 없이 딴 일로 '나아가는'

그런 일을….

그러나 이 부질없는 일은 그대로 존중되어야 한다.

내밀하게 존중되어야 한다. 이 부질없음이 없으면

우리는 위험한 짓을 할지도 몰라.

그래서 나는 이 부질없는 짓을 한다.

이러한 생각에 동조하는 사람들과 서로 나누기 위해,

무엇을? 정(情)을….

(이러한 생각에 동조하는 사람들이라고 할 때 지금 나는 많은 사람을 생각하지 않는다.

홍명섭과 문범이다.)

이 괄호 안에 묶은 얘기는 매우 중요한

것이다. 우리는 이렇게 구체적 환경, 소수의 아는 사람을 통해

우리를 확인하고 엮어나가는 것이다.

1990. 8. 16. 김용익

무제 | 드로잉(종이 3겹) | 100x82cm | 1990

무제 | 드로잉 | 100x82cm | 1990

　이번 전시는 판화로만 꾸며본다. 이젤 페인팅의 복제용으로 간간이 판화를 찍어온 지도 10여 년이 넘어 에디션 종류만도 제법 40여 종에 이른다. 그런 과정에서 오일이나 아크릴로, 캔버스에서는 도저히 내기 힘든, 실크스크린 스퀴즈로 이루어내는 미묘하고도 섬세한 효과의 맛을 알게 되어 거꾸로 그런 효과를 캔버스에서도 내보려고 한다.

　작품 명제는 모두 〈가까이… 더 가까이…〉이다. 말 그대로 가까이 다가와서 봐달라는 뜻이다.

　얼핏 보면 내 작품은 단순한 '땡땡이' 무늬이거나 미니멀한 평면 작업처럼 보인다. 그러나 가까이 다가가서 보면 가는 선, 글씨, 얼룩 등이 드러나면서 우리의 처음 시각을 미끄러뜨린다.

　이른바 모더니즘의 '인증된 이미지 권력'에 흠집내기이다.

　이러한 나의 의도는 패러디와 아이러니의 소산이다. 그리고 나는 이러한 패러디와 아이러니가 비판적 모더니즘의 페미니즘적 전략이라고 생각하고 있다.

　나의 작업은 모더니즘과 탈모더니즘의 경계 위에 애매하게 아련히 서 있다.

(2001)

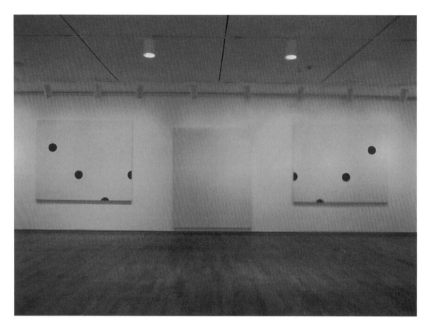

1997년 금호미술관 개인전 전시 장면

1997년 금호미술관 개인전 전시 장면 디테일

지금 이 위치와 바로 위쪽에도 무언가 써 있네… 나도 잘 안보이네.

2002. 12. 12. 김용익

가까이… 더 가까이… l 캔버스 위에 아크릴 l 194x130cm l
1995, 1996년 개작

무제 l 모눈종이 위에 드로잉 l 40x88cm l 1997
1997년 한림미술관 《그리기와 쓰기》전 설치 계획도

가까이… 더 가까이… | 캔버스 위에 아크릴 | 가까이… 더 가까이… | 뒷면
116x90cm | 1995

1995년 5월 1일 이 작품을 완성하다. 제목은 〈가까이… 더 가까이…〉(박모) 혹은 〈가까이… 더 가까이… 〉(시립모교(市立母校))

원의 배치는 다음과 같은 계산에 의해 이루어진 것이다. 가로 77cm, 세로 145.5cm의 사각형 안에 가로 길이를 한 변으로 하는 정사각형을 (1½개) 그리고 각 맞꼭지점에 지름이 12cm의 원을 그린다(1개의 원과 3개의 반원과 2개의 1/4원이 그려질 것이다). 이것을 한 단위로 하는 이방연속무늬를 그린다. 최초의 사각형(97cmx145.5cm)에서 위로 12.5cm 우로 1.5cm 이동된 위치에 이 60호(97cmx130.3cm)를 올려 놓았을 때 이 화면 위에 나타나는 원의 모습이 이와 같은 배치이다. 두 번째, 세 번째 캔버스는 각각 48.5cm씩 수평 이동하여 만든다. 이렇게 되면 첫 번째 것과 세 번째 것은 동일한 패턴이 된다.

김용익

P.S. 오른쪽에 보이는 숫자는 무슨 뜻일까?
이 작품은 1996년 11월에 개작되었다. 따라서 위의 내용은 수정되어야 한다.

가까이… 더 가까이… | 캔버스 위에 아크릴 |
116x90cm | 1995

가까이… 더 가까이… | 뒷면

지난 토요일(1995.4. 29) 이 작품을 완성하다.

이것은 왼쪽 것이다. 작품의 제목은 〈가까이… 더 가까이…(Mr. Park)〉이다. 아니면
〈가까이… 더 가까이…(형제들)〉이어도 좋다. 작업 과정을 소개하자면, 먼저 밑칠(건
축용으로 쓰이는 핸디코트이다)을 몇 번 한 후에 연필 드로잉을 한다. 그 뒤 계속해서
그 위에 밑칠을 한다. 이윽고 드로잉선이 잘 보이지 않게 된다. 그 위에 붉은 원을 얹
는다. 붉은 원의 배열은 일정한 패턴을 따라 배열된 것인데, 그 패턴이 어떤 패턴인
지는 당신이 발견하기 바란다.

<div align="right">김용익</div>

무제(설치 계획도) l 모눈종이에 드로잉 l 55x78.5cm l 1996

가까이… 더 가까이… | 캔버스 위에 아크릴 | 97x145.5cm | 1997

가까이… 더 가까이… | 디테일

뭔가행하게하기위해존재하게하기위해쓰기시작하는순간나는원한다나는한다는욕
망한다와같은공식적인말들에사로…

여기에대해일부혁명가들의생각과는달리욕망은본질적으로혁명적이다어떤사회도
착취구조,노예제도와순화된위계구조가존재하지않는진정한욕망의지위를용납하지
못한다사회는이욕망의혁명적인순환을용납하지못한다

가까이… 더 가까이… | 세리그래프, 종이 위에 연필 드로잉 | 75x105cm | 1996

가까이… 더 가까이… | 디테일

『VOGUE』야 넌 잡지가 아냐 섹스도 아냐 유물론(唯物論)도 아냐 선망(羨望)조차도 아냐—선망이란 어지간히 따라갈 가망성이 있는 상대자에 대한 시기심이 아니냐 그러니까 너는 선망도 아냐 마루바닥에 깐 비니루 장판에 구공탄을 떨어뜨려 탄 자국, 내 구두에 묻은 흙, 변두리의 진흙, 그런 가슴의 죽음의 표식만을 지켜온 밑바닥…

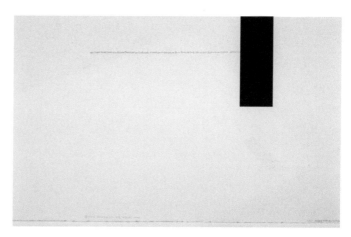

왜라고묻지마라무엇이라고묻지마라어떻게라고묻지마라묻지마라글쓰기글쓰기무
언가를설명하고이해해시키려는글쓰기가아니라글쓰는이와읽는이가합해지는서로
참여하는글쓰기그런글쓰기를꿈꾼다그렇게되기를토막난글연결안되는글

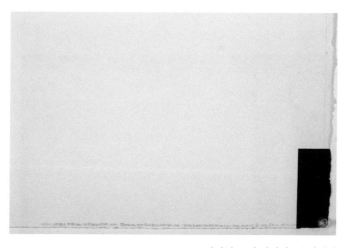

기어가기 그냥 오랫동안 한평생 가까이 또는 한평생보다 더 오래, 기어가기. 열심히
기다보니 어느새 넘어가 있음을 깨닫게 되기

그리고 그 넘어감도 뭐 대단히 멀리 훌쩍 뛰어넘어간 게 아니라 겨우 보이지 않은
거리를 움직이며 또는거의 제자리…

설치 계획도 | 세리그래프, 종이 위에 연필 드로잉 | 70x100cm | 1996

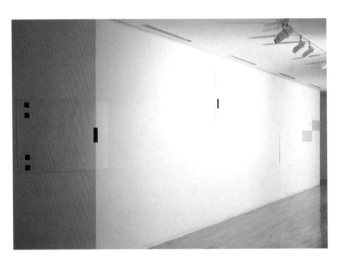

가까이⋯ 더 가까이⋯ | 세리그래프, 종이 위에 연필 드로잉 | 70x100cm(각) | 1997
1997년 유로갤러리 《김용익, 문범, 홍명섭》전 전시 장면

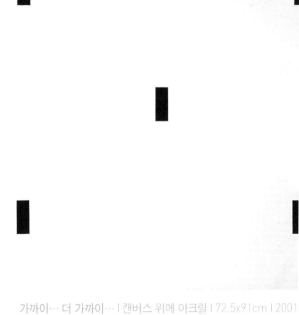

가까이… 더 가까이… | 캔버스 위에 아크릴 | 72.5x91cm | 2001

가까이… 더 가까이… | 캔버스 위에 혼합매체 | 130x194cm | 2001

가까이… 더 가까이… | 디테일

너무도 확실히
나는 이제 되돌아갈 수 없다

2001. 1. 31.

가까이⋯ 더 가까이⋯ | 캔버스 위에 혼합매체 | 130x 194cm | 2002

가까이⋯ 더 가까이⋯ | 디테일

(판독 불가) 찾지 못해 유랑하며 서서히 썩어가고 있다

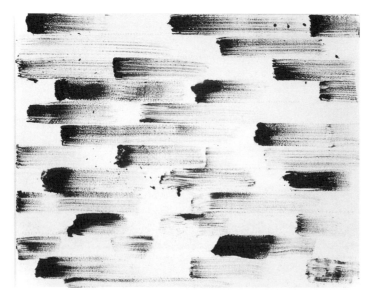

가까이··· 더 가까이··· | 캔버스 위에 혼합매체 | 130x163cm | 2003

가까이··· 더 가까이··· | 디테일

현대의 아나키스트는 강권적 지배체제의 해체를 위하여

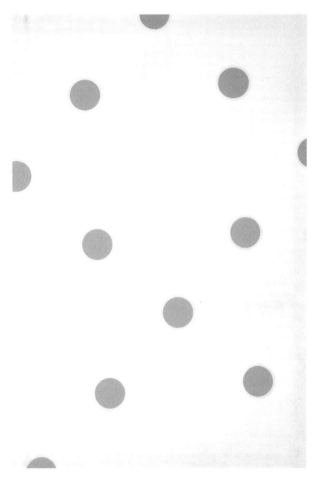

가까이… 더 가까이… Ⅰ 캔버스 위에 혼합매체 Ⅰ 162x130cm Ⅰ 2003

나는 왜 그림을 그리는가[4]

나는 왜 그림을 그리는가. 이 자문(自問)은 내가 그림을 일생의 전공으로 선택한 이후부터 늘 그 답을 구해보려 애쓰던 것이었다. 그러나 언젠가부터 나는 이러한 자문을 하질 않는다. 어느 틈엔가 내 머리 속에 하나의 답이 굳어진 채 자리잡아버렸기 때문이다. 그렇다면 그 굳어져버린 답은 무엇인가.

나는 왜 그림을 그리는가. 새삼스럽게 던져보는 이러한 자문은 어린아이의 순진하고 소박한 질문을 대할 때처럼 나를 당혹하게 만든다. 그러나 문제는 이런 질문에 답을 마련하지 못하는 당혹감에 있는 것이 아니다. 오히려 사람들이 이런 질문 따위는 쓸데없는 것으로 여기는, 둔감하거나 굳어버린 마음에 있다. 말하자면 대부분의 사람들은 너무 철이 나버렸기 때문이다. 마치 바깥일에 마음을 다 빼앗겨 아이들 얘기를 마음에 담지

4 『계간미술』(1986년 가을호)에는 「모더니즘이 남긴 것」이라는 제목으로 게재되었다.

못하는 아버지처럼….

그리고 보면 내가 더 이상 자문하지 않게 된 것은 나 또한 매일 밤늦게 들어오는, 바깥일에 죄다 마음 뺏긴 아버지 꼴이 되었기 때문이지 그 이상 무슨 다른 까닭이 있겠는가. 혹자는 이렇게 말할지도 모른다. 자문을 한다, 안 한다 하는 자기반성, 자기검증의 차원을 넘어 적극적인 실천의 마당에 들어서서 휘젓고 나가볼 일이지 언제까지 그렇게 핏기 없는 반성과 검증만 하고 있을 것이냐고. 핏기가 없다는 말, 참 좋은 말이다. 그렇다. 이러한 자문에는 핏기가 없다. 나는 왜 그림을 그리는가. 마치 자살하려는 자의 독백처럼 들리기도 한다. 죽음과 허무의 그림자가 드리워 있는 듯하다. 그러나 죽음과 허무는 마치 일시에 다량으로 복용하면 생명을 잃게 되나 소량을 일정 기간 복용하면 좋은 치료제가 되기도 하는 독약과도 같은 것이다.

나는 왜 그림을 그리는가. 이 자문은 죽음이란 운명을 언제나 잊지 말라는 존재 확인의 증표로서 중세 유럽의 수도승들이 품고 다녔다는 해골과 같은 것이다.

80년대 벽두 이후 모더니즘에 대한 비판이 거세게 일고 있다. 미술의 역사란 하나의 흐름으로 이어지는 것이니까 당연한 것이라고 본다. 그러나 하나의 물결이 흘러 지나가도 바닥에 돌멩이는 남게 된다. 우리는 그것을 그 흐름이 남긴 가치라고 불러도 좋으리라. 그렇다면 모더니즘의 물결이 세차게 한번 휩쓸고 지나간 지금 남아 있는 돌멩이들은 무엇일까. 우리는 이제 그 돌멩이들을 주워 모아봐야 할 것이다. 이것은 바로 모더니즘의 의미를 좀 더 천착해보는 일이다. 그래서 모더니즘의 의미를 우리의 삶 속에 끌어들이고 우리의 삶으로 사는 일이다.

무엇보다도 우리에게 모더니즘의 의미는 마이너스 방향으로 잡혀 있다. 그것은 복잡보다는 단순, 확대보다는 축소, 성장보다는 감소, 외향적

이기보다는 내향적, 발언보다는 침묵, 생명보다는 죽음의 방향으로 잡혀져 있다. 이 마이너스 방향의 의미와 가치가 모더니즘이 남긴 돌멩이다. 그리고 이것이 플러스적 가치가 지배하기 마련인 이 세상에서 역설적으로 모더니즘이 갖는 의의라 하겠다.

이 마이너스적 가치를 우리의 삶으로 받아들이는 일은 쉽지 않으리라. 자칫 그것은 패배주의자, 낙오자, 무능력자, 염세주의자, 더 나아가 침묵을 빙자한 기회주의자, 몸을 사리는 이기주의자로 몰리기 쉽기 때문이다. 그러나 수동적 허무주의가 아니라 능동적 허무주의인 모더니즘은 이런 우려를 모두 씻어버리리라고 나는 믿는다.

(1986)

내로우 베이스드 스페셜리스트
(Narrow based specialist)[5]의 노트 1

1. 카탈로그

이번 전시는 무엇보다도 어떻게 가장 실물에 가까운 사진을 카탈로그에 싣느냐, 다시 말해 어떻게 연필 드로잉 선이나 얼룩이 식별될 수 있는 작품 사진을 싣느냐에 제일 신경을 썼다. 그동안의 실패를 거울삼아 생각해낸 것이 사진을 찍기 위한 작품을 따로 제작하는 것이었다. 부득불 그 작품들은 연필 드로잉 선이나 얼룩 등을 평상시보다 진하게 하지 않으면 안될 터인데, 그러다 보면 그것이 인쇄된 상태에서도 진하게 나타나지 않을까 걱정된다. 언뜻 보아서는 잘 안 보이지만 가까이서 자세히 보면 보이도록 되어야 할 텐데….

5 김용옥, 『스타오 그림이야기』, 통나무 출판사, 1992. p.249. 백남준이 1992년 8월 14일 과천 현대미술관에서 가진 자신의 작품 설명회에서 한 말.

2. 전시 공간

이번 전시 장소인 웅갤러리는 네모 반듯한 사각형이 아니라 사다리꼴이고 튀어나온 곳과 들어간 곳, 몇 개의 문 등 공간이 다소 복잡하다. 그래서 나는 이번에 이 화랑 공간을 세 권역으로 나누어서 운영하기로 했다. 제일 안쪽 가장 은밀한 곳은 전형적인 모더니즘 화랑 공간으로 운영을 하여 액자에 든 작품이나 캔버스 작품을 걸고, 입구 가까운 쪽의 공간은, 말하자면 전시 공간(예술 공간)과 생활 공간(실제 공간)의 구별이 분명치 않은 가역적 공간으로서, 그곳에는 내 과거 작품을 볼 수 있는 자료들을 펼쳐놓을 수 있는 테이블과 내가 쓴 에세이들을 벽에 붙이기도 하고 판매용 드로잉 작품들을 쌓아놓을 작정이다. 그리고 나머지 공간들은, 말하자면 모더니즘 화랑 공간 개념을 비껴가는 공간 개념으로 운영하려 한다. 화랑 벽면은 언제나 소극적 공간이었고 작품은 언제나 그 한가운데 걸리게 마련이었다. 나는 이번에 그 가운데 부분을 비워두고 모퉁이나 구석, 천장과 맞닿는 부분 등에 '작품'[6]을 설치[7]하여 모더니즘 화랑 공간 개념을 슬쩍 비껴가고 싶은 것이다. 그리고 비워둔 가운데의 벽면도 그냥 비어 있는 것은 아니다. 그곳에는 눈에 보이지 않는 네모꼴의 이방연속무늬가 지나가고 있는 공간이다. 주의해서 보면 그 이방연속무늬의 일부가 월 드로잉(wall drawing)의 모습으로 그 빈 공간에 드러나기도 한다. 물론 그 이방연속무늬가 확실하게 드러나는 장소는 내가 위에서 '작품'이라고 부른 종이 위에서이다.

6 이 '작품'이란 단어는 1996년 8월 16일부터 9월 6일까지 대구 문화예술회관에서 열렸던 《INSTAL-SCAPE》전의 카탈로그에 실린 홍명섭의 에세이에서 홍명섭이 비판한 근대적 의미의 '작품' 개념을 참고할 것. 이 문장에는 그 의미를 탈색시켜 사용한 것이다.

7 이 '설치'의 개념은 위와 동일한 카탈로그에 별도로 인쇄되어 발행된 류병학의 글을 참조할 것.

3. 좋은 작품

내가 정해놓은 좋은 작품의 기준은, 첫째는 만드는 데 힘(노동력)이 적게 드는 작품이어야 하며, 둘째로 만드는 데 돈(재료)이 적게 드는 작품이어야 하며, 셋째는 만드는 기술이 특별한 것이 아니어서 누구나 나와 똑같이, 똑 같은 것을 만들 수 있는 것이어야 하며, 넷째는 운반하기 쉽고 편리한 작품이어야 하며, 다섯째로 좀 찢어진다든가 더럽혀진다든가 약간 부서져도 괜찮은 작품이어야 하는데, 요즘 나의 작품들이 대체로 이 기준에 맞아 들어간다. 좋은 작품의 이 기준을 저(低) 엔트로피 미술이며 개념적 미술이라고 부르는 것에 나는 동의한다.

4. 가까이… 더 가까이

서구의 인식론은 고대 희랍으로부터 지식을 항상 시각적 비유를 통해 이해하여왔다. 즉 안다는 것과 본다는 것을 동일시하였다. 그래서 근대 과학의 가장 핵심적인 도구가 현미경과 망원경이 아니었던가?[8] 이러한 시각 중심의 인식론은 세계를 바라보는 고정된 인간의 시점을 요구하게 되는 바, 시각에 의해 사물을 인식하고 지배하고자 하는 근대 이성의 대상주의적 사고는 대상을 한눈에 파악할 수 있는 고정된 인간의 시점(그 고정된 시점에서 잡히는 안구의 뷰파인더(view finder))을 요구하는 것이다. 그것은 대상과 너무 멀어도 안 되고(너무 먼 것은 망원경을 사용하여 뷰파인더 안에 집어넣고) 너무 가까워도 안 되는(이 경우에는 현미경을 사용) 그런 고정된 적정 시점인 것이다.

8 시각 중심의 서구 인식론에 대한 비판과 그 대안 제시를 시도한 함재봉의 글 「근대사상의 해체와 통일한국의 정치이상」(『삼국통일과 한국통일』 하권, 통나무 출판사, 1994)을 참조할 것.

"김용익의 작업은 멀리서 볼 수도 없으면서 동시에 가까이… 더 가까이…에서도 볼 수 없다. 이런 상반되는 표현 방식으로 인해 우리는 뒷걸음질치다가 다시 가까이… 더 가까이… 접근한다. 그러나 그 작업에서 적절한 거리를 유지하기란 불가능하다. 그것은 가까이하기의 불가능이면서 동시에 멀리하기의 불가능으로 나타났다–사라진다."[9]

5. 오프닝 리셉션

누가 왜 전시를 하느냐, 왜 작품을 하느냐 물어주신다면 인간의 가장 기본적인 욕구인 커뮤니케이션에의 욕구(그 커뮤니케이션이 과연 이루어지느냐와는 관계없이) 때문이라고 말씀드릴 수밖에 없고, 그것이 하필 왜 그림이며 전람회라는 형식을 통해서냐, 라고 물으신다면 예술이 거기에 있고 또 내가 그 안에 있기 때문이라고 대답할 수밖에 없다. 나는 어느 모로 보나 그 누구처럼 나 자신의 생존의 의미를 만들어나가는 것이 내 그림의 동기가 된다고 말할 수 없다. 구태여 말해본다면 이우환의 말대로, 내가 예술가의 길을 택한 것이 아니라, 나의 삶의 방식이 예술을 낳고 있다.

6. 소통과 소비

나는 예술작품의 '안'에 있는 의미(만일 있다면)의 소통이 원천적으로 불가능하다고 믿는다. 물론 기적같은 일이 없지 않아서 순간 전기 스파크가 일어나듯 모종의 소통이 성립되는 기적의 순간이 있을 수도 있으리라…. 네가 무슨 근거로 그런 말을 하느냐고 힐문하시는 분이 계시겠지만

9 이 인용구절은 1996년 9월 12일부터 30일까지 폴란드의 바르샤바에 있는 ARS POLONA GALLERY에서 열렸던 홍명섭과 김용익의 《TWO-ONE MAN SHOW》의 카탈로그에서 '독자'—여기서 '독자'는 『이우환의 입장들』의 저자임. 이 '독자'라는 필자는 현재 그 필명을 계속 변태, 증식시켜가며 왕성하게 글을 생산하고 있는 중임—가 쓴 에세이 41쪽에 있음.

어쨌든 나는, 우리가 이해를 통한 진정한 소통의 현실을 살고 있는 것이 아니라, 오해를 통한 의사(疑似) 현실을 현실로 믿고 살 수밖에 없다고, 살다 보니 그렇게 믿게 되었다고 고백할 수밖에 없다. 내가 생각하는 예술의 소통은 예술작품 '안에 있는 의미'에 대한 이해의 소통이 아니라 '예술작품'의 유통 소비다. 그리고 현재 나에게서 민활한 '예술의 소통'은 작품이 잘 팔리는 데 있는 것이다.[10] 백남준의 말대로 전위 예술의 기능은, 냉장고도 사고, 컬러텔레비전도 사고, 세탁기, 자동차, 식기세척기 등등 더 이상 살 것이 없어 소비가 정체된 상황에서 새로운 소비거리를 창출하여 돈의 흐름을 활성화시키는 일인진대, 우리나라 사람들은 아직도 살 것이 많이 남아 소위 '작품' 같아 보이지 않는 작품이 팔리길 기대하기는 어렵다. 나는 앞으로 '소통의 현실'을 개척해나가기 위해 뒤샹의 「여행용 손가방(Box in a Valise)」 같은 것이나 안드레(C. Andre)나 크리스토(Christo)가 만든 것 같은 상품 아이템(멀티플)을 개발하려 하고 있다.

(1996)

10 김용옥, 위의 책, p. 251. 이것도 백남준의 어투를 빌린 것.

내로우 베이스드 스페셜리스트의 노트 2

서(序)

이 일기초(日記抄)를 이번 개인전 팸플릿에 싣는 것이 본격적인 평론의 글들로 이루어진 팸플릿의 권위를 스스로 훼손시키는 짓이라고 충고해주는 사람도 있으리라. 작년 웅갤러리 개인전 때 편지를 비롯한 여러 가지 글들을 작품과 더불어 전시했을 때 그랬듯이.

전시란 작품과 작가에 대한 정보가 풍부하고 효과적으로 제공되어야 하는 하나의 이벤트다. 나는 작품과 팸플릿만으로 모든 정보 제공의 서비스를 다했다는 식의 전시를 피하고 싶었다. 전시 현장에서의 효과적 연출 부족과 정보 서비스의 부족을 나는 늘 절감하여왔다. 이 일기초는 지난번과 마찬가지로 전시장에도 전시할 예정이다. 이러한 것들이 얼마나 관람객에 대한 정보 서비스가 될는지는 알 수 없다. 그러나 언제부터인가 나는 하얗게 멸균된 전시 공간에 배타적, 자기동일적으로 걸려 있는 작품에 권태를 느껴왔고 그 권위를 훼손시키고 싶은 욕구를 느껴왔다. 말하자면

나의 글들과 작품 이외 기타의 전시물[11]들은 이러한 권위에 흠집을 내고
자 하는 전략이기도 한 것이다.

이번 전시는 새 작품으로만 구성할 시간의 부족으로 인하여(이런 불운은
정말 화랑–미술관측과 작가측이 함께 다 반성하여 이런 구차한 변명이 나오지 않
게 해야 할 것이다) 본의 아니게(어쩌면 본래의 의도대로) 70년대의 작품부터
모두 등장하는 회고전 형식이 되고 말았다. 나는 이 전시가 '70년대의 영
광을 다시 한번' 재연(再演)해보려는 전시로 빠져들지 않도록 여러모로 생
각을 모았다. 이 전시가 나 개인의 예술적 성과를 점검받는 것으로 그칠
것이 아니라 우리의 70년대 미술이 야기한 쟁점에 대한 생산적 논의의 한
계기가 되기를 희망해본다.

성난 얼굴로 돌아보라

분노와 미움, 회오(悔悟)와 불안으로 마음이 답답하다. 이제 글을 쓸 수
있다. 글쓰기란 마음의 균형이 깨져서 심압(心壓)이 오르면 그것을 낮추기
위해 가스 밸브를 열어놓는 것이다. 마음의 균형이 깨짐—오늘 그것은 ㅇ
ㅇㅇ에 대한 분노와 미움이다. 그것은 또한 나 자신의 과거와 현재와 미
래에 대한 회오와 불안이다. 이런 것들이 차 올라와 마음이 깨지고 심압
이 오르면 나는 밸브를 열어놓지 않을 수 없다. 그래서 이 글은 정돈된 글
일 수 없다. 마구잡이로 뿜어져 나오는 화기(火氣)일 뿐이다. 누구는 너 요
즘 글이 왜 그 모양이냐고 핀잔을 준다. 내 글이 지리멸렬하다는 것을
나도 안다. 그러나 나는 상관 않으리. 내가 글을 쓰는 것은 심화기압(心火

11 '작품 이외의 기타의 전시물' 이란 말이 곧 '작품' 이 우선이고 기타의 전시물이 부차적인 것을
뜻하는 것은 아니다. 자기완결적-자기폐쇄적인 근대적 의미의 '작품' 에 대한 권태와 피곤[1]이
나의 '작품' 의 권위에 흠집[2]을 내고자 하는 의도로 읽을 수도 있으리라. [1]이 거부와 반감이
란 말보다 훨씬 '심미적' 이지 않은가? 또한 [2] 역시 심미적 고려에 의해 선택된 단어이다.

氣壓)을 낮추기 위한 것일 뿐이다. 그러나 이 글을 공개하려 한다는 것은 또 무엇인가? 이런 것들은 다 걸러져서 절제된 문장으로 표현되어야만 발표 가능한가? 그래야만 하는가? 어이 ○○○, 그래야만 되는 거야? 그러니까 지금까지 써온 위의 모든 문장들은 다 삭제해버려야 하고 이제 새로 시작해야 하는 거야? 그래야 한다고 생각해?

이제 여기까지 쓰고 나는 다시 위의 문장들을 읽어본다. 그래, 결국 나는 나르시스트다. 내가 써놓은 글에 내가 만족하고 남들도 나처럼 보아주리라고 자위하며 나의 심압은 스르르 낮아지고 있다.

결별

이 새벽에 내가 꼭 해결하고 넘어가야 할 문제가 있다. 꼭 해결해야 한다. 그러기 위해서 그 문제를 명확하게 떠올려야 한다. 그 문제를….

녀석은 내가 가장 소중히 여기고 있는 나의 정서를 철없는 애새끼의 것으로 경멸했다. 나는 너무도 분하다. 그때 왜 내가 똑 부러지게 나 자신을 방어하지 못하고 잠자코 있었는지…. 그래 이제는 녀석과 결별하는 일만 남았다. 녀석도, 녀석의 마누라도, 또 그 누구도 눈치채지 못하는 가운데 결별하는 것이다. 아주 심미적으로 결별하는 것이다. 잠자코 있길 잘했지. 잘한 거야. 그 순간 내가 네놈과의 십 년을 끝장내고 있는 줄 네놈도, 내 마누라도 결코 눈치채지 못했을 거다. 내가 가장 소중히 여기는 나의 정서를 나는 지킨다. '아버지의 이름'으로 아무리 그것을 능멸해도 나는 지킬 수밖에 없다.

내가 지금까지도 마음속으로 상종 않는 ○○○, 그리고 그 주변의 너무나도 잘난 그 '어른'들…. 내가 그토록 견디기 힘들어하던 자들 아닌가. 이제 와서… 나는 지킬 수밖에 없다! 나의 글은 격한 감정을 절제하지 못해 조리 있고 설득력 있는 '글'이 되지 못하고 울부짖음'이 되고 있다.

그래, 짖고 있다! 경련하고 있다!

위선과 엄살

전시를 열고 나서 언론의 주목을 받는 상황이 '소모되는 느낌'이라는 그 누구의 말은 위선이거나 엄살이다. 언론의 주목을 받는 것이 설령 소모되는 느낌이 들더라도 분명 거기엔 모종의 '즐거움'도 있게 마련이다. 어쩌면 그는 언론의 주목에 목말라하다 못해 언론 플레이까지 했는지도 모른다. 그것도 아주 교묘하게, 자기 자신까지 부지불식간에 속이면서….

그는 주목받고 싶어하며 동시에 (소모되는 느낌이어서) 주목을 피하고 싶은 욕망으로 착종되어 있는 심리를 좀 더 정확하게 보아야 했다. 주목받고 싶은 욕망과 주목을 피하고 싶은 욕망은 같은 뿌리이다. 너무나 상식적인 명제 아닌가?

전시회를 연다는 것은 주목받고 소모되기 위해 자기 자신을 내어놓는 행위가 아니던가? 전시회란 '작가'와 '작품'이 보이고 소비되도록 꾸며지는 하나의 이벤트이다. 여기에서 자기 자신이 '소모'되는 것은 이미 우리가 예견된 일로 감수하기로 한 사람들이 아니었던가? 이제 와서 새삼 소모되는 느낌이라는 엄살은 무언가? 이것은 일종의 아마추어리즘인데 세상은 이러한 자세를 종종 그럴 듯한 인품으로 보아 높이 평가하기 마련이다.

무엇을 기준으로 시효가 지났다고 하는가

나는 지난번 개인전에서 '작품'과 함께 여러 가지 자료들을 전시하였다. 예컨대 내가 내 작품에 대해 쓴 글, 남이 내 작품에 대해 쓴 글, 편지, 판화, 멀티플, 작품 계획서, 옛날 팸플릿 등이다. 나는 '작품'과 더불어 신중히 고려된 장소에 이런 것들을 설치하였다. 혹자는 이런 것들이 불필요한 군더더기라고 볼지도 모르겠다. 혹은 절제가 부족하여 빚어지는 자기

현시욕의 결과라고 볼지도 모르겠다. 하얗고 반듯한 화랑 벽면에 자기 존재를 자기동일적–자기폐쇄적으로 드러나 있는 '작품' 전에만 익숙한 눈에는 이런 것들이 군더더기이리라. 더럽고 치사한 욕망의 각축장으로 화단을 진단하는 데만 익숙한 눈에는 이런 것들이 또 하나의 자기현시욕으로 보이기도 하리라. 이렇게 굳어져버린 눈, 눈, 눈들… 참 딱하다. 그들은 가장 세련된 미학의 소유자로 자부하면서 스스로 심미적으로 굳어지고 고립되며 나아가 억압하고 군림하려 한다. 세련된 절제의 미학 앞에 놓인 함정이다.

또 혹자는 나의 이런 시도가 남들이 이미 다해본, 시효가 지난 짓이라고 충고하기도 한다(나는 여기서 분노한다). 시효? 무엇을 기준으로 시효가 지났다고 하는가? 그들은 어디에서나 누구에게나 무차별하게 적용되는 절대적 시간표를 갖고 있나 보다. 그러나 나는 오직 나의 시간표만 갖고 있을 뿐이다. 이것은 맹목적 고집이 아니라 절대적 시간표의 억압을 비껴가려는 시도로 읽어야 하리라.

오프닝 리셉션

세련된 인테리어, 세련된 작품, 세련된 차림의 여인들, 기자들, 큐레이터들, 외국인들, 간간이 터지는 카메라 플래시, 붉은 포도주잔 부딪는 소리, 깔깔대는 웃음소리, 외국어로 나누는 대화 소리….

아… 아… 나의 촌놈성(性)은 은성(殷盛)한 파티 같은 ○○화랑의 오프닝 리셉션을 견디지 못하고 뒤돌아 나온다. 견뎌야 해, 김용익. 그리고 벗어나야 해. 오륙십 년대의 선망과 부러움을 거쳐 칠팔십 년대의 적개심으로 타오른 그 정서를 벗어나야 해.

그러나 나는 안다. 그 정서를 벗어나기 힘들다는 것을…. 벗어나기는커녕 오히려 강화시켜왔는지도 모르겠다. 은성한 파티장을 뒤로 하고 홀로

걸어나올 때 느끼는 고독감으로 나는 위안과 격려를 받아왔고 오만을 키워왔다. 오만(傲慢)! 그래, 내 삶의 추진력은 오직 오만이었다. 지적, 도덕적 오만. 고독과 오만은 내 앞에 정서로 가로놓여 있다. 벗어나야 해!

정녕 이런 유통 구조 외에는 대안이 없는 것일까

1989. 《사진예술 150년》전, 브라운슈바이크 미술대

1991. 《서구적 데카덴츠》, 설치, 노동자 생활미술관, 베를린

1992. 《인터발 '92》, 베를린 미술대

　　　 《빙하시대의 얼굴》, 슬라이드 설치, 노이퀼른지구 향토미술, 베를린

1995. 《글로벌 인터숍》, 설치미술 개인전, 세계문화의 집, 베를린

위의 전시 경력은 베를린에 십 년 넘게 거주하고 있는 ㅇㅇㅇ의 개인전 팸플릿에서 따온 것이다. 보다시피 상업 화랑이나 미술관(아트 뮤지엄)에서의 전시는 하나도 없다. 유럽 미술계에서 화랑 작가, 미술관 작가가 된다는 것이 특히 외국인의 경우 얼마나 어려운 일인지를 보여주는 지표일는지도 모른다. 화랑 작가, 미술관 작가가 되는 것만을 작가 능력의 잣대로 삼는 관행에 젖은 사람들은 이 전시 경력을 보며 그의 작가로서의 능력을 폄하(貶下)하여 볼지도 모르겠다. 그러나 어쨌든 이 경력을 좀 더 안으로 들어가 확인해보면 이 전시가 모두 자기 돈을 들인 것이 아니라 공공기관의 지원금을 받아서(혹은 끌어내서) 이루어진 것이란 사실을 알게 된다. 자기 돈이 아니라 '남의 돈'을 끌어내어 썼다는 이 사실이 중요하다.

미술의 소통이란 무엇인가? 미술작품 '안'에 있는, 작가가 의도한 의미나 상징이 관람자에게 전달, 이해, 납득되는 사태를 말하는 것인가? 그것이 과연 가능한 것인가? 극히 불안정한 '합의' 정도를 '소통'으로 이해하고 있는 것은 아닐까? (찰나적으로 모종의 소통이 이루어지는 기적과 같은 순

간이 있을 수는 있으리라.)

내가 생각하는 미술의 소통은 미술작품의 유통—소비이다. 우리는 미술작품의 유통—소비를 미술관—화랑 유통 구조를 통해 생각하는 데에만 익숙하다. 모든 작가와 작가 지망생은 결국 이 유통 구조 속에 편입될 것을 꿈꾼다. 그러나 문제는 편입에 성공하는 작가들이 정말 한줌밖에 안 된다는 사실이다. 정녕 이런 유통 구조 외에는 대안이 없는 것일까?

나는 ○○○의 전시 경력 속에서 그 대안을 읽는다. 그는 철저하게 공공기관에서 공공기관의 돈으로만 전시를 해왔다(본의로, 혹은 본의 아니게). 그들을 설득하고, 설명하고, 때로는 싸우기까지 하면서 돈을 끌어내어 작품 비용과 팸플릿 비용을 충당했다. 행정관들이 볼 때 필요하기는 하나 불급(不急)하거나 불요불급(不要不急)하거나 무해무익 아니면 유해무익할지도 모를 예술에 공급이 흐르도록 유도하는 일이야말로 소통의 현실을 개척하는 모범적 사례인 것이며 유통—소비의 또 다른 대안 구조이다.

우리의 작가 지망생들이여, 협애하기 짝이 없는 미술관—화랑 유통 구조만을 바라보지 말고 대안공간, 대안 구조를 창출해내라.

이런 고민을 앞당겨서 한번 생각해본다. 즉 그들이 돈을 주며 이렇게 해달라, 저렇게 해달라 주문을 한다거나 어떤 제한 조건을 둘 때 '자유로운 창작'이 위축되지 않겠는가 하고. 그러나 무조건적인 자유 속에서 창작은 오히려 위축되고 조건의 한계를 아슬아슬하게 넘나들 때 창작 의욕은 팽팽히 살아나는 것이며 그 조건을 두고 벌이는 밀고 당기는 신경전을 통하여 미술은 '소통'되는 것이다.

이것만은 제발 부탁하오

어제 금호미술관 개인전 날짜를 확정했다. 금호미술관… 지난 연말 개관 기념전과 연초의 신춘 기획전에 참여했지만 아직도 낯설다. 건물과도

낯설고 사람들과도 낯설고⋯. 다음 주 또 찾아가서 낯 익히는 시간을 가질 예정이고 앞으로도 여러 번 더 갈 테지만 어쩐지 이 낯섦은 시간이 지난다고 해소될 것 같지 않은 느낌이다. 왜일까? 일층 로비에서 느껴지는 오피스 빌딩 같은 분위기 때문일까? 친절하려고 노력은 하지만 어쩔 수 없이 풍겨 나오는 조직사회에 길들여진 직원들의 매너 때문일까? 많은 투자는 했지만 전시 공간으로서는 다소 전문성이 떨어지는 느낌을 주는 내부의 인테리어 때문일까? 엊그제 우편으로 받아본 금호미술관 안내 브로슈어를 펴본다.

금호미술관은 지방 작가를 발굴, 지원하고 독특한 문화를 반영하는 지역 미술전을 열어 문화의 과도한 중앙 편중 현상을 해소하는 한편 역량 있는 신예, 기성 작가전과 동시대 미술을 진단하고 전망하는 기획전을 통해⋯

이 머리글을 읽으며 생각을 정리해본다. 내가 느끼는 낯섦이 결국은 중앙과 지방 간의 문화의 격차에서 오는 낯섦인가? 다시 말해 내가 느끼는 낯섦의 정체는 결국 지방에 정서적 뿌리를 둔 기업이 만든 미술관이어서 비롯되는 촌스러움인가? 촌. 스. 러. 움.

읍내 놈들은 우리 대회리 촌놈들과 놀아주지 않았다. 나는 환도 후에도 몇 년 더 대회리에서 머물다 뒤늦게 상경하여 가족들과 합류, 서울 놈이 되었다. 파리 유학을 마치고 귀국한 ○○○은 서울의 문화적 후진성을 몇 년 동안 입에 달고 다녔다. 에이 서울 촌놈들, 촌놈들⋯. 대회리에서 파리까지 촌놈성의 하이어라키는 유구하다. 파리는 또 어디의 촌일까?

나는 금호미술관을 그대로 받아들이기로 한다. 어이 ○○○, 자네가 얘기한 것 있지? 입구 로비에서 1층 전시장을 향해 봤을 때 양쪽 빈 공간을 이번 개인전 때 흰 벽으로 꼭 막아달라고 한 것 말이야. 꼭 내 개인전 때

막아달라고 강요하지 않겠어. 일층 전시장의 시야를 가로 막고 있는 투박한 유리 안전시설물의 철거도, 또 이층과 삼층 벽에 돌출되어 나와 있는, 나로서는 그 용도가 잘 짐작되지 않는 부착물들도. 그러나 이것만은 제발 부탁하오. 언제 전시회가 시작되는지 최소한 일 년 전에 작가에게 알려주는 것. 그리고 전시의 정확한 진행 일정, 제반 비용 중 어디까지가 미술관 부담이고 어디까지가 작가 부담인지의 '세밀하고' 명확한 선. 이런 것들을 명시한 계약서의 작성.

어젯밤의 통화

— 김용익 선생님 이번 개인전에 민중미술 쪽 사람들이 글을 쓰기로 했다면서요?

음, 그렇게 되었어.

— 의외인데요….

음, 이번 전시가 70년대 작품부터 보여주는, 말하자면 회고전 형식이 되게 생겼어. 그래서 70년대 한국 모더니즘을 한번 정리하는 글이 들어가야 할 것 같고, 그러다 보면 민중미술과의 이론적 쟁점이 다시 한번 거론되어야 할 것 같아서 그쪽 사람들에게 부탁을 했지. 그리고 이쪽의 글도 물론 들어가고. 이쪽저쪽 편 갈라 얘기하는 게 이 시점에서 우습긴 하지만 사실 그 쟁점은 아직도 이론적인 해결이랄까 그런 게 부족하지 않은가? 이 기회에 총 정리하고 새롭게 전망하는 기회가 되었으면 하지. 사실나는 민중미술 쪽 사람들이 그간 70년대 한국 모더니즘을 너무 단순한 시각으로 비판해왔다는 불만이 있었어. 말하자면 모더니즘이라고 불리는 미술 현상 속에서 아방가르드적 요소 즉 비판적 요소를 좀 세심하게 읽어내는 노력이 부족하지 않았나 생각하지.

— 김선생님 작품을 그들이 그렇게 읽어줄 때 김선생님의 입장은 뭡니

까? 내 작품을 어떻게 읽어도 나는 상관없다는 방관자의 입장입니까, 아니면 김선생님의 생각이 그간 보여주었던 모습과 달라진 것입니까?

음, 그간에 내가 70년대 한국 모더니즘의 적자(嫡子)로 보였던 것이 사실이지만 그 부분도 지금 와서는 좀 더 세심하게 구별해보아야 할 것 같아. 나 자신도 첨엔 휩쓸리다 보니 구별하지 못하고 지내왔지만. 그리고 내 작품을 비판이론의 틀로 읽어보는 시도는 이 시점에서 내게 새로운 흥미와 자극을 주는 것이기도 하지.

— 그렇지만 그간의 모습과 이번 개인전을 통해 보일 모습 사이에 연결고리가 빠져 있는 듯한 느낌이 드네요. 작가 자신이 그 부분에 대해 어떤 형식으로든 발언이 있어야 할 것 같아요.

글쎄….

수출은 간단한 문제가 아니다

결국 이번 팸플릿에 실릴 글들은 모두 영역(英譯)을 하지 않기로 했다. 한 편 정도는 할 수도 있었겠지만 나머지는 도저히 시간이 되질 않았다. 그래서 아예 모두 하지 않기로 한 것이다. 그것은 이번 전시가 내수용이지 수출용이 아니라고 판단했기 때문이기도 하다.

내 주변에서 수출이 되는 유일한 작가를 꼽자면 윤형근이다. 그의 작품은 이웃 일본에서 일찍이 70년대 중반부터 관심을 가져왔고 미국에서는 90년대에 들어와서이다. 그리고 90년대 후반에 들어와서는 유럽 시장에서 관심을 갖기 시작하고 있다. 그의 작품의 일본 수출이 가능했던 배경에는 70년대 초부터 꾸준히 계속되어온 한·일간의 미술 교류가 있다. 그리고 좀 먼 배경으로는 한·일간의 숙명적 문화 교류의 역사가 있으리라. 미국에의 수출은 도널드 저드의 한국전과 그의 방한, 그리고 윤형근과의 만남에서부터 비롯된다. 도널드 저드의 텍사스, Chinati Foundation에

그의 영구 개인 전시 공간이 생긴 것이 작년이니 이제 시작의 발판이 생긴 셈이다. 그리고 올해 독일의 한 사설 미술관에서 그의 전시가 기획되고 있다. 한국 작가의 세계 미술시장 진출이 거의 예외없이 현지에 거주하고 있는 작가들에 국한되어 있던 점에 비추어볼 때 순수 국내 거주 작가로서의 그의 수출 사례는 주시해볼 만한 것이다.

오늘 아침에 모 컨설팅 회사에서 안내장이 온 바 우리 화단의 중요 작가들이 유럽, 특히 파리화단에 진출하는 데 일조하려 한다며 현지의 화랑 선정 작업에서부터 홍보 활동 및 카탈로그 번역가 소개까지 한번 의뢰로 모든 것을 해결하는 '원 스톱 건설팅'으로 한다나.

이렇게 미술적 문맥이 배제된 채 비즈니스 문맥으로만 접근해서 과연 수출이 이루어질지, 그리고 이루어진다고 해도 과연 그것이 의미 있는 문화 상품의 수출을 통한 문화의 교류가 되는지 너무도 결과가 뻔해 보인다. 그럼에도 이런 안내장이 내게도 온 것을 보면 이것은 얼마나 많은 한국 화가들이 해외 수출을 열망하고 있는지 보여주는 반증인 것 같다.

나도 몇 해 전부터 해외 수출을 염두에 두고 일을 추진해보려 하고 있지만 어떤 수순을 밟아야 되는 것인지 잘 모르고 있다. 그러나 그간의 경험과 이번 전시를 준비하면서 분명해진 것은 내수시장부터 확보해야 되지 않겠느냐는 것이다. 수출은 간단한 문제가 아니다. 질 좋은 상품의 개발, 정확한 시장조사와 홍보 전략 등 고급 두뇌의 치밀한 노력과 더불어 풍부한 자금, 어쩌면 정책적 지원까지 뒷받침되어야 하는데 내수시장을 통해 이러한 요소들이 축적되지 않고서는 수출이 어렵지 않겠느냐는 결론에 이르렀다. 반대로 해외 수출을 바탕으로 내수시장도 확보할 수 있지 않겠느냐는 반론도 있을 수 있겠으나 그것은 너무 고된 일 아니겠는가?

[1997]

다이얼로그, 모놀로그

　　— 당신의 의도는 관객들에게 당혹스럽고 낯선 시각 체험을 유도하려는 것이었나?

　　그보다는 오히려 미술의 권위와 신화를 훼손시키려는 나의 시도를 친절히 설명하고 미술에 대한 관객들의 시각을 교란 혹은 교정시키고자 했다.

　　— 그럼에도 관객이 당신의 작업에서 공허감을 느낀다면.

　　그럴 수도 있으나 반대로 쾌감을 느낀다는 반응도 있었다. 그러나 결국 나는 다수의 일반 대중을 위해 작업한 것은 아니었다. 교육받은 미술 대중을 상대로 게임하기를 원했다.

　　— 예술의 엘리트주의적 소통을 전제하는 것인가?

　　내게 있어 미술의 소통이란 작품의 의미 소통이 아닌 미술품 자체의 소비-유통을 의미한다. 미술품과 같이 사용가치는 없고 교환가치밖에 없는 것들이 활발히 소비, 유통되는 사회가 경제적으로나 문화적으로 성숙한 사회이다. 나는 교환가치를 지닌 물건으로서의 작품의 물질적 측면과, 교육받은 관객을 상대로 한 문화적 게임이라는 의미론적 측면의 이중적 의미를 내 작품에 깔고 있다.

― 그런 논리라면 오히려 대중에게 군림하는 작가의 신화를 다시 떠올리게 한다.

만일 그렇게 된다면 그 점은 이제부터 다시 숙고해보아야 할 과제일 것이다.

지난 4월 금호미술관에서의 개인전 기간 중 가졌던 모 미술잡지와의 대담 내용의 일부이다. 그 후 '그러한 논리'가 작가의 신화를 다시 떠올리게 하는지 '숙고'해보는 것이 내게 남겨진 과제였다.

그 기자의 마지막 물음을 풀어보자면 이런 것이리라. 교육받은 관중, 저희들끼리는 그 작품이 갖는 게임의 의미를 즐기고 그렇지 않은 일반 대중은 그저 의미도 모르고 작품이나 사면 된다는 엘리트주의적인 태도가 그 논리에서는 엿보이는 바, 그것은 바로 당신이 비켜가려고 했던 '메시지의 고유한 출처'로서의 작가 신화로 되돌아오는 것이 아니겠느냐.

그러나 작품에 고유한 의미가 있어 '그 의미가 이해되고 전달되고 납득되는 과정이 소통이다'는 '또 다른 신화'에서 잠시 벗어날 수만 있다면 미술품 자체의 소비-유통이 소통의 모습임을 수긍할 수 있을 것이다. 그렇게 되면 또한 엘리트에게는 소통이 되고 일반 대중에게는 소통이 아니라 소비될 뿐이라는 오해도 해소될 수 있으리라. 사실상 작품에 유일무이한 고유의 의미가 존재론적으로 있다는 생각은 이제 더 이상 지탱되기 어려운 상황이 아닌가.

일반 대중은 화면에 드러난 시각적 효과를 소비하는 데서 그칠 수도 있고 교육받은 관중은 문화적 게임[12]까지도 소비할 수 있도록 작품 감상의 국면이 열려 있다는 의미로 말한 나의 소통에 관한 발언은 그리 참신한

12 예술작품이 어떤 고유의 의미나 가치를 갖고 있는가가 아니라 어떤 위상에서 어떻게 기능하는 가에 초점을 맞추기 위해 등장시킨 용어이다.

생각이 아니라, 어차피 그럴 수밖에 없는 모든 작품들의 숙명을 재확인한 것에 불과하다.

그러나 여기까지 얘기해도 여전히 작가는 대중이 이해하기 어려운 그 어떤 세계에서 노닐고 있으리라는 작가의 신화가 모순된 형태로 나의 언명 속에 남아 있다고 반박할 수 있으리라. 왈, 신화적 비신화주의라고나 할까?

당신이 작가의 신화를 거부한다 해도 결국 당신은 (신화 속의) 작가일 수밖에 없지 않은가.

엘리트적 반(反)엘리트주의를 표방한 아방가르드의 모순과 동일한 모순을 당신도 범하고 있지 않느냐는 반박으로 들린다. 그들은 순수한 이상주의자였으며, 따라서 몹시 과격한 부정의 제스처를 보였다. 결국 (엘리트인) 자기 자신까지도 부정해야만 하는 히스테리컬한 자기파괴적 경향으로 귀결되었다. 그러나 나는 그렇게 과격한 제스처를 취하지 않는다. 그것은 내가 온건한 인물이기 때문이기도 하지만 나의 전략 때문이기도 하다.

나는 어디까지나 작가임을 부정하지 않으면서도 작가로부터 빠져나오려는 전략, 작품이면서도 작품으로부터 빠져나오려는 전략을 구사하는 바, 이것이 김수영이 말하는 '고독하고 비겁한 원군(援軍)'의 전략이라고 믿는다. 나는 어느 모로 보나 이상주의자가 아니며, 나아가 우리는 이상주의가 더 이상 가능하지 않은 시대에 살고 있다고 믿는다. 그러나 세상은 언제나 모든 사태를 단칼에 재단하여 답을 얻으려는 이상주의의 관성에 젖어 이러한 전략을 비겁하다고 보기에 김수영은 고독을 말할 수밖에 없었으리라.[13]

어쨌든 나는 소통을 갈망하고 있다. 그러나 일반 대중도 교육받은 관중

13 원군이니 비겁이니 고독. 이것들은 김수영의 산문 「시여 침을 뱉어라」 중에 나오는 말들인데, 순전히 나의 자의적 해석이다. 이런 종류의 자의적 해석은 김수영을 곡해하는 것이 아니라 계속 살아 있게 하는 것이라고 나는 믿는다.

도 내 작품을 즐겨 소유하려 하지 않는 현상을 나는 나의 이러한 다변(多辯) 탓으로 돌려본다. 다시 말해 그들은 나의 변(辯)을 듣는 것으로 내 작품에 대한 소비를 종결짓기 때문이다. 한 예로서 이번에 어떤 아트 페어에 출품했던 바, 보도자료로 만든 낱장 짜리 글은 수백 장이 소비되었으나 캔버스는 한 장도 소비되지 않았다.[14]

(1997)

14 내가 보도자료를 준비할 때 이미 홍명섭은 이러한 사태를 예견한 바 있었는데, 그때 그 충고를 들었으면 불필요한 노력과 지출을 줄일 수 있었을 것이다. 혹자는 그래도 언젠가는 그 글의 소비자들이 캔버스 소비자로 변하지 않겠는가 하는 위로의 말을 해주지만, 나는 안다. 그들의 소비는 그것으로 끝나는 것임을. 단지 나의 '노력과 지출'이 이 사회에서까지도 불필요한 것이 아니기를 희망해볼 뿐이다.

인증된 모더니즘의 권력과
비판적 모더니즘

내 작업은 말하자면 '모더니즘의 인증된 이미지 권력'에 흠집내기이다. 모더니즘에 정면으로 반격하여 뒤엎는 것이 아니라 모더니즘의 내부에 균열과 파열구를 만드는 작업이다. 모더니즘은 쉽게 무너지지 않는다. 오직 균열과 파열구를 열어 숨쉴 공간을 만드는 것이 가능한 선택이다. 즉 페미니즘적 전략이다. 혁명은 남근적이다. 이제 혁명은 불가능하다.

'모더니즘의 인증된 이미지 권력'이란 말에서의 모더니즘이란 단어와 '비판적 모더니즘'이란 말에서의 모더니즘은 그 함의의 범위가 약간 다르다. 전자의 모더니즘은 그것이 영토화, 권력화(화폐 권력, 문화 권력)되면서 비판성을 상실하게 된 모더니즘을 뜻하는 것이다. 프랭크 스텔라의 줄무늬 회화나 말레비치의 검은 사각형 등은 이미 미술사의 영토에 엄연히 자리잡고 서 있지 아니한가. 그것을 우리는 이미지 권력이라고 부를 수 있으리라. 후자의 모더니즘은 그 앞에 비판적이란 수식어가 붙어 있듯이 모더니즘이 권력화되지 아니하고 비판성을 유지하고 있던 모더니즘을 말하

고자 하는 것이다. 그리고 그것은 아방가르드 '정신'과 접속된 모더니즘인 것이다.

나는 나의 작업을 후자의 모더니즘 맥락에 위치시키고자 하면서 그것을 또 패러디하며 해체시키고자 하는데 그 방법이 페미니즘적이라는 것이다. 다시 말해 남근주의적으로 모더니즘을 도끼로 깨부수듯 부수는 것이 아니라 모더니즘의 권위 있는 도상에 가는 구멍을 낸다는 뜻이다.

누가 무어라 해도 나는 금세기 문화의 화두는 페미니즘이라 생각한다. 저간의 문화예술이 새로움, 진보를 달려왔다면 금세기는 느림과 휴식, 뒤돌아보기의 미학을 마련해야 한다는 데 이미 합의가 되어 있다고 본다. 이러한 미학은 페미니즘의 범주에 속하는 것이다.

나의 작업은 새롭지 않다. 충격적이지 않다. 모더니즘적 도상과 그것의 흠집을 통한 탈모던적 해체 사이에서 아른거리고 있을 뿐이다.

(2002)

좋은 작품의 기준[15]

내가 생각하는 '좋은 작품'이란 다음과 같은 것이다.

첫째 만드는 데 힘(노동력)이 적게 드는 작품일수록 좋은 것이다. 둘째, 만드는 데 돈이 적게 드는 작품일수록 좋은 것이다. 셋째, 만드는 기술이 특별한 것이 아니어서 누구나 똑같이 만들 수 있는 작품일수록 좋은 것이다. 넷째, 운반하기 쉽고 편리한 작품일수록 좋은 것이다. 다섯째, 좀 찢어진다든가 더럽혀진다든가 약간 부서져도 괜찮은 작품일수록 좋은 것이다.

나의 이 '기준'은 7년 남짓 동안 천(布)을 사용한 작품을 주로 제작해오던 중 얻은 결론이다. 요즈음에는 보시다시피 판지나 합판을 사용하고 있지만 이 기준에 요즈음의 작업도 맞추어보려고 한다.

그러나 잘 맞아 떨어지지는 않는다.

문득 나는 이 기준과 정확하게 반대되는 '반(反)기준' 또한 좋은 작품의

15 『월간재정』(1987년 2월호)에는 「작가 노우트」라는 제목으로 게재되었다.

기준이 되리란 생각을 떠올렸다.

1. 만드는 데 힘이 많이 드는 작품
2. 만드는 데 돈이 많이 드는 작품
3. 특별한 기술이어서 아무나 흉내 낼 수 없는 작품
4. 운반하기 까다로운 작품
5. 조금의 파손이나 훼손으로도 망치게 되는 작품.

이렇게 써놓고 보니 요즈음의 작업은 이 반기준들을 모주 만족시키는 것이 아닌가?

나의 요즘 합판 작업은 천 작업보다

1. 만드는 데 힘이 많이 들고(칼로 홈을 파고 톱질을 하고 앞면에 주홍 페인트칠을 깨끗이 하고 뒷면의 처리는 되도록 더럽게 해야 하는 등),
2. 돈이 많이 들고(고급 MDF 합판에 페인트 값, 더 좋게 하려면 알루미늄 판에 고급 페인트를 써야 하니 꽤 돈이 들 것이다),
3. 사각형을 합판에서 도려내는 정교한 톱질도 꽤 고급 기술이며,
4. 이리저리 도려낸 합판은 휘청휘청하여 운반에 꽤 조심해야 한다.
5. 그리고 깨끗한 주홍 페인트칠은 긁히거나 더러워지면 안 된다 등이다.

[1987]

4

절망의 완수

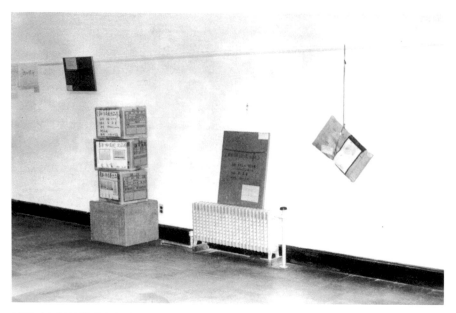

1981년 《제1회 청년작가》전 전시 장면

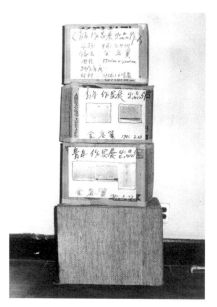

1981년 《제1회 청년작가》전 출품작의 일부. 액자를 뒤집어놓고 캡션을 써넣은 것

《청년작가》전에 | 포장 상자, 사진, 잉크 드로잉 |
170x70x70cm | 1981

1981년 《제1회 청년작가》전 출품작 재현 |
포장 상자, 사진, 잉크 드로잉 |
120x65x 50cm | 2011
2011년 경기도미술관 《팔방미인》전을 위해
1981년 《제1회 청년작가》전 출품 후 망실된
작품을 재현

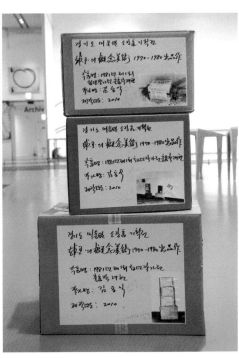
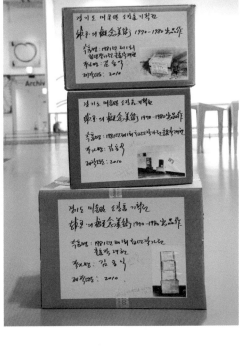

《오늘의 상황》전에 |
포장 상자 위에 잉크 드로잉, 끈 |
100x100x20cm | 2011
2011년 경기도미술관 《팔방미인》전을 위해
1981년 《오늘의 상황》전에 출품, 전시한 후
망실된 작품을 재현

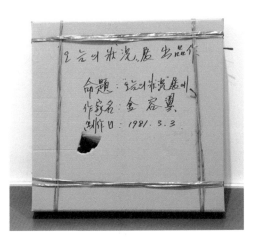

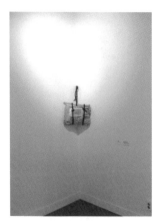

금호미술관에 | 종이 포장(천 작업), 노끈, 대나무 | 30x43cm | 2010 (천 작업 원본 내장) 1981년 《제1회 청년작가》전에 출품되었다 망실된 꾸러미 작업을 1997년 금호미술관 개인전을 위해 재현. 그 후 2002년 부산시립미술관의 《그리드를 넘어서》전 출품(잉크 드로잉 추가). 2010년 국립현대미술관의 《젊은 모색30》전 출품(연필 드로잉, 검은 염소털 끈, 색방울 추가)

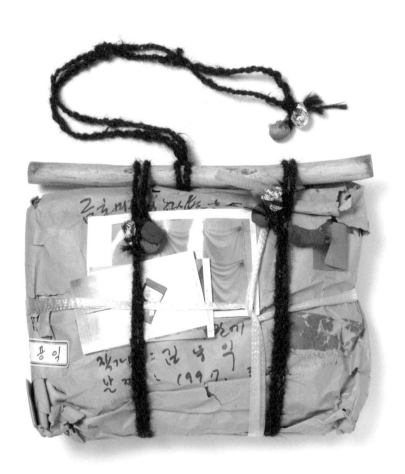

금호미술관에 | 디테일

Seven Nudes I 합판 위에 얼룩 I (각) 240x120cm I 1990

Seven Nudes I 디테일

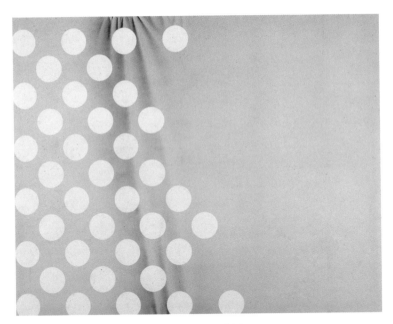

무제 l 캔버스 위에 에어브러시 l 182x228cm l 1990

무제 l 캔버스 위에 혼합매체 l 170x226cm l 1990

무제 I 캔버스 위에 오일, 아크릴 I
153x226cm I 1991

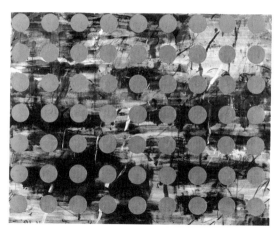

무제 I 캔버스 위에 혼합매체 I
226x170cm I 1992

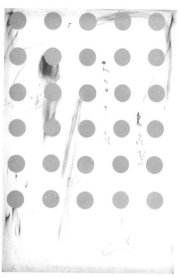

무제 I 캔버스 위에 혼합매체 I
153x226cm I 1992

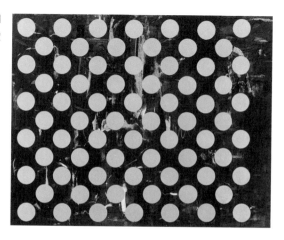

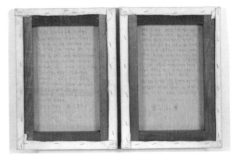

무제 | 캔버스 위에 혼합매체 | 33x24cm | 1993 무제 | 뒷면

나의 이 그림은 요란한 그림 옆에
초라하게 걸려 있어야 한다.
물론 이 말을 문자 그대로의 함의로 받아들이지는 마시라.
그 초라함은 요란함을 무색케 하는 초라함이어야 한다.
사람들에게 내보이는 모습이 아니라 사람들의 시선을 잡아당기는 모습이어야 한다.
그런데 과연 어떨런지 모르겠다.
조촐한 매력을 보여줄런지….
무언가 내보이는 것이 아니라 내보일 것이 없는 덤덤함, 조촐함, 초라함.
문질러진 풀의 즙이 너무 표현적이지 않은지 모르겠다.
세월에 지나면 좀 바래져서 제멋이 날 것을 기대해본다.

1993. 11. 11. 김용익

이 그림은 밑바탕에 문지른 금잔화 꽃의 뭉개진 형상이 너무 그림 같아서 유감이다.
그러나 나는 나의 그림을 사랑하련다. 〈세상의 모든 아침〉이란 영화에 나오는 콜베르처럼
죽은 아내를 위한 한 접시의 과자와 한 잔의 포도주를 준비하듯,
매일매일 준비하듯 나는 그저 매일매일 이렇게 차려내놓을 뿐이다. 정성스럽게 사랑스럽게.
결국 이 그림을 감상할 사람은 이 세상 사람이 아닌 것이다.
이 그림은 이 세상 사람을 위한 것이 아닌 것이다. 비록 세상 사람의 눈에 보여진다 할지라도.
글이 좀 감상적이 되고 말았다.

1993. 11. 11. 김용익

1996년, 그러니까 처음 이 작품을 시작한 지 3년 후에 다시 손을 보기로 하다.
1993년 최초 제작, 1996년 재제작, 2008년 4. 28. 재재제작

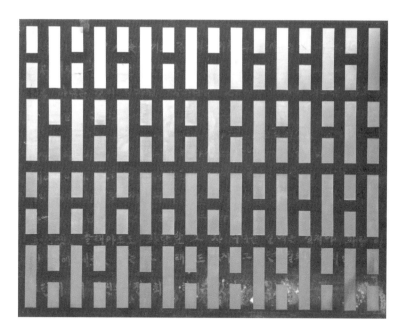

무제 | 캔버스 위에 혼합매체 | 153x226cm | 1993

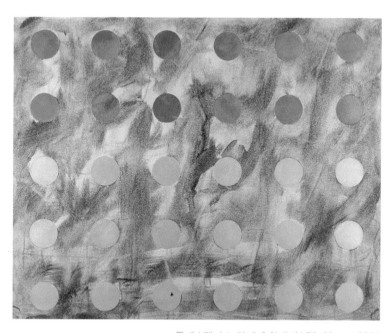

무제 | 캔버스 위에 혼합매체 | 70x90cm | 2003

절망의 완수 | 캔버스 위에 혼합매체 |
130x162 | 1990-2000
1990년대에 만든 작업을 2000년 초
에 덧씌워 〈절망의 완수〉 시리즈 작
품을 만듦

절망의 완수 | 디테일

2005. 1. 17. 일단 이 작업을 끝낸다.
이 어설퍼 보이는 '작품!!'
이 어설픔을 … 잘 보아야 하리.
잘 견뎌야 하니… (김용익)
이 칸은 쉬어가는 칸

절망의 완수 | 캔버스 위에 혼합매체 | 72x60cm | 1994, 2004 |
1994년 3월 4일 제작, 2004년 5월 6일 오후 2시 27분 완성

절망의 완수 | 디테일

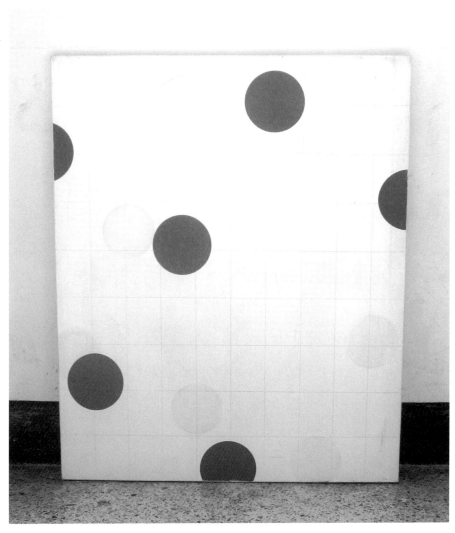

절망의 완수 | 중간 단계

절망의 완수 | 뒷면

1.

요즘 작업이 만족스럽다. 날이 더워져 양말을 벗고 맨발로 하니 좋고(나는 맨발 벗기를 좋아한다), 작업이 힘들지 않아서 좋다(30, 40호 짜리 하나 끝내는 데 30분이 안 걸린다). 돈이 적게 들어서 좋고(어떻게 하면 재료를 적게 쓸까를 항상 궁리한다), 또 작품에 때가 묻어 더러워져도 상관이 없기 때문에 좋고(내 작업은 캔버스에 때를 묻히는 일에서부터 시작된다), 누구나 흉내낼 수 있는 쉬운 방법으로 하기 때문에 좋다. 이렇게 하다 보니 나의 작업이 노래로 변하는 모습을 보게 되어 좋다. 요즘 나의 작업은 노래가 되었다(이 말이 무슨 뜻인지 내 작업을 그동안 유심히 지켜본 사람은 알 수 있으리라).

2.

이 작품의 문젯점은 바닥의 때가 검은 원의 세력을 압도하는 데 있다. 때의 힘이 너무 커. 1994. 6. 14.

걸레로 때를 닦아내보았다. 좀 괜찮 보이… (판독 불가) 1994. 6. 21.

3. (왼쪽 하단부 귀퉁이)

이것도 이쪽으로 매달아! 2005. 3. 16.

4.

1994. 12. 23. 이 작품이 최종 완성(完成)이다.

5. 오른쪽 하단(뒤집혀져 있음)

그리고 진흙을 개칠한 40호는 안 돼 역시 안 돼 그 이유는 바로 그 개칠 때문이야. 진흙이 그냥 묻을 것처럼 해야 하는데 그건 묻은 게 아니라 칠한 것이지 않니?

이번 것은 그리고 원(圓)을 더 크게 해보련다. 1994. 6. 9. 김용익

흰 물감으로 지운 검정 원을 손때를 묻혀 다시 살려내려 시도하다. 1994. 9. 13. 김용익

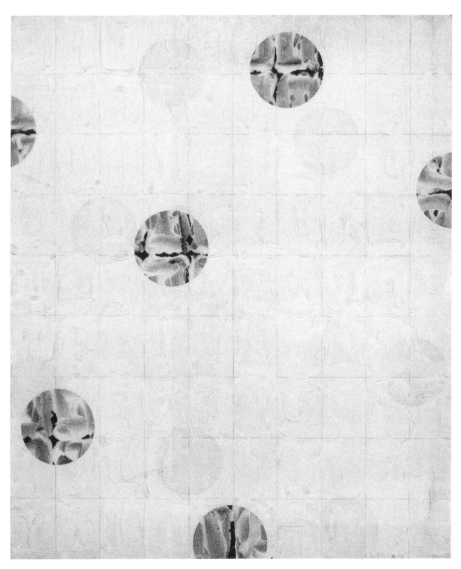

절망의 완수 | 캔버스 위에 혼합매체 | 72x60cm | 2005

절망의 완수 | 캔버스 위에 혼합매체 | 130x162cm | 2005

그만 지우고 끝내자, 일단은.

2005. 3. 16. 김용익

절망의 완수 | 디테일

더 지울까? 그만 지울까?

2005. 3. 10. 김용익

절망의 완수 | 디테일

절망의 완수 I
캔버스 위에 혼합매체 I 80×100cm I
1994-2005

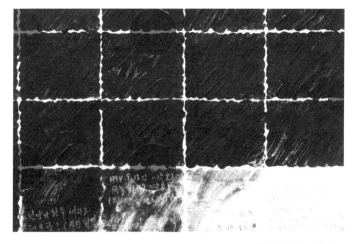

절망의 완수 I 디테일

절망의 완수 시리즈
제4탄(사진 촬영용이다)
1994. 9. 13일 일차완료(一次完了)
동년(同年) 11. 19. 이차완료(二次完)
(뒷면을 참조하라)
김용익

잉크가 떨어져서 이렇게 되었다.
새 잉크를 꺼내 계속 칠할 수도 있겠지만 여기서 그친다.
작업이 나의 삶을 은폐, 망각시키는 것을 방지하기 위해.
2002. 10. 26.

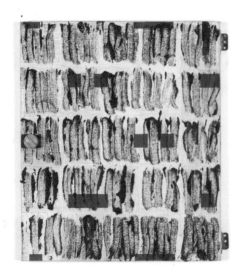

무제 I 캔버스 위에 혼합매체 I
53x45cm I 1993-2006. 3. 22.

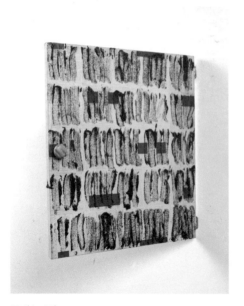

무제 I 옆면

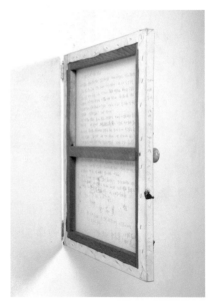

무제 I 뒷면

이 작품을 구입하실
미지의 고객에게

절망의 완수 | 뒷면

　우선 이 작품이 어떻게 만들어졌는지 말씀드려야겠다. 보시면 아시겠지만 바닥에 문질러진 녹색의 얼룩은 풀의 즙이다. 정확히 말하자면 까마중 열매이다. 나는 지난 몇 달 동안 이렇게 식물의 즙(汁)을 바닥에 뭉개고 그 위에 검정 원이나 흰 원을 규칙적으로 배열하는 작업을 해왔는데 바닥 처리에 관한 한 이 작품이 가장 성공적이다. 성공이라고 하는 기준은 가장 그림답지 않게 표현되었다는 데 두었다. 어쩌면 이 말이 잘 이해가 안 가실지도 모르겠다.

　그림답지 않다니? 그래서 성공이라니? 그간 여러 점의 작품에 풀이나 꽃잎을 문질렀지만 번번히 그 결과로서의 얼룩 자욱은 어떤 그림, 다시 말해서 추상표현주의류의 그림으로 보여졌던 것이다. 나는 이러한 그림의 문화 체험 문맥에서 벗어난 곳에서 내 작품을 출발하고 싶었다. 다시 말해 그냥 어떤 얼룩이나 그냥 아무런 의도 없이 짓뭉개진 흔적 같은 것에서 출발하고 싶었다는 말이다. 그러나 그것은 쉬운 일이 아니다. 우리의 문화적 맹목은 그 어떤 얼룩이나 흔적을 보아도 그림으로 보는 데로 눈멀어버렸기 때문에 이번의 이 작품도 그나마 겨우 어느 정도 벗어나 보인다는 것이지 완전히 벗어난다는 것은 불가능하다. 왜 나는 그럼 이렇게 벗어나려고 애쓰는가?

　당신은 혹시 이미 그것도 눈치채고 있지 않으신지? 당신의 지성은 그것을 읽고 있지 않으신지? 내가 무의식적으로 의도하고 있는 것을 당신은 명료한 의식으로 꿰뚫어보고 계시지 않으신지? 나는 그것을 기대해본다.

1993. 11. 5. 김용익

　p.s. 나는 위에 쓴 글과는 또 전혀 다른 각도에서 이 작품에 대한 글을 쓸 수도 있다.

2006. 3. 22. (175 gallery 개인전에)

절망의 완수 | 캔버스 위에 혼합매체 |
92x72cm | 1992-2007

절망의 완수 | 디테일

NO.5 절망의 완수 project가 아니라 캔버스 리노베이션 project로 바꾸기로 했다. 낡고
퇴색한 캔버스 작품들을 재생시키는… 명칭을

절망의 완수 | 캔버스 위에 아크
릴 | 194x259cm | 2002

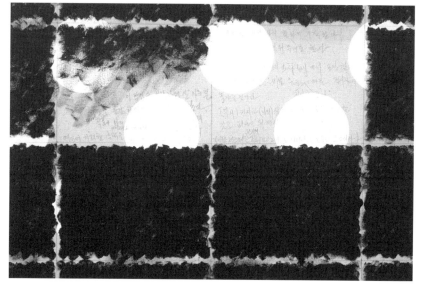

이 작업을 시작하려 산 아크릴 물감 한 병이 여기서 바닥이 났다. 작품(work of art)이 나의 삶(process of work of art), 나의 존재 방식을 망각하게 하는 것을 피하려 여기에 이러한 흔적을 남긴다. 2002. 10. 23.

새 병을 따서 다시 칠하기 시작한다. 이 칸은 그냥 비워두기로 한다. 부산시립미술관 전시 display에서 포장했던 포장지, 비닐 끈, 비닐 등을 전시 기간 중에 그대로 전시장에 놓아둘 것이다. (역시) 전시가 (나의) 삶을 은폐, 망각하게 하려는 것을 피하기 위해서(이런 제스처를 전시의 주제인 "그리드를 넘어서"로 풀 수도 있으리라). 2002. 10. 25.

바니타스 | 캔버스 위에 혼합매체 |
130x162cm | 2002(?)-2004(?)
기존의 작업을 검정 칠로 덮고 그 위에
전도서의 첫머리를 연필로 써 넣은 것

바니타스 | 디테일

사람이 해야 하는 모든 수고가 자기에게 무엇이 유익한고. 한 세대는 가고 한 세대는 오
되 오직 땅은 영원이 있도다.

해는 떴다가 지며 그 떴던 곳으로 빨리 돌아가고 바람은 남으로 불다가 북으로 돌아가며
이리 돌며 저리 돌아 불었던 곳으로 돌아가고 모든 곳으로 돌아가고 모든 강물은 다 바
다로 흐르며 바다를 채우지 못하며 어느 곳으로 흐르던지 그리로 인하여 흐르느니라.

만물의 피곤함을 사람이 말로 다할 수 없나니 보아도 족함이 없고 귀는 들어도 차지 아
니하는도다.

이미 있었던 것이 후에 다시 있겠고 이미 한 일을 후에 다시 할지라. 해 아래는 새것이 없
나니 무엇을 가르쳐보라.

이것이 새것이라 할 것이 있으랴. 우리 오래 전 세대에도 이미 있었느니라. 이전 세대를
기억함이 없으니 장래 세대도 그 후 세대가 기억함이 없으리라(전도서 1장 1절에서부터 11
절까지).

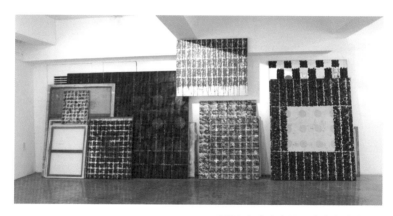

너무나도 명민한 머리들과 눈들로 둘러싸여

두려운 이 시대에

겁도 없이 나는 개인전을 연다.

아니 겁을 먹으며 개인전을 연다.

이것은

그동안 미술계에 몸 담아온 관성에 의한 것이리라….

교육, 연구, 봉사로 평가 매겨지는

대학의 연구 실적을 위한 것이기도 하고….

그리고 그 밑바닥에 깔려 있는 것은 역시

작가로 이름 매겨지고 싶은 욕망이다.

이러한 나를 나는 지우고 싶었고

지우고 싶어하는 나를

또 드러내는 모순을 범하고 있다. 하~~

We were young and full of life and none of us prepare to die…

이것이 마지막 개인전이 되기를 희망하여 본다.

이것이 마지막 개인전이 되지 않기를 희망하여 본다.

이것이 마지막에서 두 번째 개인전이 되기를 희망하여 본다.

and I'm not ashame to say the roar of guns and cannons almost make me cry.

(2006)

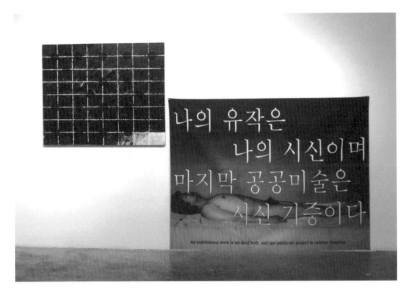

2006년 갤러리 175 개인전 전시 장면

가족은 있으면 좋지만 없어도 좋다.
혈연 중심의 가족주의에 대한 비판을 시각화해본 것. 말하자면 "가족 구성원 각자
가 싱싱한 상상력과 경계 없는 자유의 힘으로 서로의 삶을 위로하고 힘을 실어줄 수
있는 것은 '혈연적' 관계 '에서만'이 아니라 다양한 사회적 관계에서도 가능하다고
말할 수 있을 때 성취될 수 있을 것이다" 라는 멘트를 직접적으로 드러내보고자 하
는 시도(졸고 《포럼 에이》 제14호 「한국의 정치미술이 약한 것은 가족주의 때문이다」 참고).

나의 유작은 나의 시신이며 마지막 공공미술은 시신 기증이다.
가족주의가 허울만 남아 집요하게 작동하는 공간인 '시신'과 '장례식'을 통과하면
서 가족주의에 대해 비판을 가한 작업.
이 작품은 작년 가을 여성플라자에서 열렸던 《가상의 딸》전에 출품했던 〈가족은 있
으면 좋지만 없어도 좋다〉란 작품의 연장선에 있는 가족주의 비판이다.
모친이 돌아가시면 모든 가족이 하나도 빠짐없이 모인다. 미국 이민 간 지 20년이
넘도록 먹고 살기 바빠 한 번도 못 나왔던 큰 형님 내외도 재까닥 달려온다. 부모님
의 장례식에 불참하는 것은 후레자식 중의 후레자식이기 때문이다. 가족주의는 시
신이 주인공인 초상집, 장례식장에서 그 절정을 이룬다. 장례식은 가족 모임 중의

가장 중요한 행사이며 시신은 살아 계실 때보다 더 정중히 모셔진다.

의과대학에선 실습용 시신이 모자라 고민이란다.

연고 없이 죽은 행려병자 외엔 누구도 시신을 잘 내놓지 않으려 한단다.

유교 가족주의의 전통이 시신 기증을 어렵게 한다.

내 처와 나는 시신을 기증하기로 하고 의과대학 홈페이지에서 기증 서약서를 다운받았다.

아항~~그런데 유가족의 동의서가 있어야 한다네.

흠. 큰 딸과 상의를 해야겠군.

시신 기증에는 세 가지 옵션이 있다.

1. 실습을 마친 후 시신을 수습하여 유가족에게 돌려주는 경우.

2. 실습을 마친 후 화장하여 뼛가루를 유가족에게 돌려주는 경우.

3. 실습을 마친 후 장기와 유골 등이 표본으로 전시되는 경우.

아항~~표본 전시… 이것이 나의 마지막 공공미술….

(2004)

2006년 갤러리 175 개인전 전시 장면

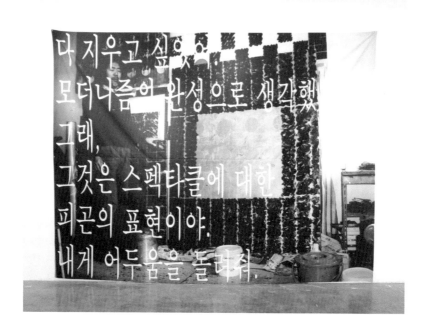

얼룩들

작업한 지 오래되어서, 혹은 보관상의 실수로 생긴 이 얼룩들….

덧칠해 깨끗이 하여 전시할까 생각하다가 결국 그만두기로 한다. 오브제로서의 미술품은 서서히 훼손되어 결국 소멸되어야 하는 것…. 지금 훼손되었다는 것은 단지 그것이 조금 앞당겨졌을 뿐인 것을…. 때문에 나는 다시 깨끗이 덧칠할 필요를 벗어 던진다. 그동안 해놓았던 내 작품은 안정된 보관 장소를 찾지 못해 이곳저곳을 유랑하며 서서히 썩어가고 있다.

인류의 문명은 그 절정에서 물러나 이제 그 내리막길을 내려오고 있다. 월드 트레이드 빌딩 테러 폭파는 그 상징적인 사건이다. 이제 혁명은 불가능하다. 그래서 이제 가능한 것은 테러뿐이라고 생각하는가. 우리 앞길에는 회색빛 어둠이 기다리고 있다. 거대한 공룡 인류의 앞날에 희망은 없다. 그러나 절망할 수(조차) 없음(않음).

희망 없음이 분명하나 절망하지 않음. 절망할 수 없음. 절망할 수 없어서 난 이렇게 전시를 해본다.

그렇다면 전시를 위해(희망을 연출하며) 덧칠을 해야 할 것이나 결국, 결국 나는 안 하는 쪽을 선택한다. 이것은 나의 게으름 때문이다. 나는 나의 게으름을 소중히 한다. 나는 게으름이 미덕이 되는 사회를 꿈꾸기 때문이다. 적게 움직이고 적게 소비하는 그런 사회. 재빠르고 부지런함에 나는 현기증과 멀미를 느낀다. 22, 33세기쯤에는 이런 사회가 실현될까. 씽씽 달리던 자본주의라는 기차가 드디어 무너진 다리 밑으로 추락하는 날. 아마겟돈은 어떤 모습을 띠고 올 것인가….

오직 나는 나의 주어진 지금에 충실하는 것만이 현명한 모습임을 깨닫는다. 미래는 일절 생각하지 마라. 오직 주어진 현재만을 붙잡아라… 오직 현재, 지금만을. 그런데도 나는 왜 이 순간 저 거실의 텔레비전 앞에 앉아 가족들과 더불어 웃고 즐기지 못하는가. 왜? 왜? 왜?

위의 글이 언제 쓰인 것인지 모르겠다. 지금은 흰색의 깨끗한 덧칠이 아니고 검은색으로 옛날에 작업한 캔버스들을 덧칠하고 있다. 이름하여 캔버스 리노베이션 프로젝트(canvas renovation project). 발표해볼 기회를 갖지 못하고 이리저리 유랑하다가 변색, 훼손되어가는 캔버스 작품을 재활용하는 계획이다. 처음엔 작품의 제목을 〈again in black〉으로 하려 했다. 결국은 침묵의 검은색에 나도 도달했다는 뜻으로. 그러나 좀 더 설명적인 '절망의 완수 프로젝트'란 말이 떠올랐다. 화가로서의 남은 과제를 이전의 캔버스 작업 모두를 하나하나 검은색으로 덮어가는 것으로 삼는다…. 그리고 더 이상 덮을 게 없을 때 화가로서의 나의 과업은 끝난다. 그렇다. 이것이야말로 절망의 완수다! 이런 좋은 생각이 어느 날 새벽에 떠올라 마음이 편해졌다. 그리고 두 점 정도 이 작업을 수행하자 흥미롭고 작업의 기쁨조차 느껴졌다. 절망의 완수를 수행하는 일이 내게 기쁨을 주네…. '절망의 완수'라는 말이 무겁게 느껴졌다. 그래서 '캔버스 리노

베이션 프로젝트(canvas renovation project)'로 바꿨다.

검게 덧칠한다고 해서, 검은 회화라 해서 말레비치나 라인하르트의 표면을 생각하지 마시기 바란다. 내 것은 붓자국이 보이고 희끗희끗 비백이 보이고 중간중간 칠하다 만 부분도 보이고 무어라 중얼중얼 써놓은 글도 보인다. 물론 원래 그렸던 그림도 검은 색 사이로 보인다.

작품이 작업을 은폐시키는 것을 피하기 위해서… 작품이 내 삶을 가리우는 것을 피하고 싶다는 제스처로 그렇게 해봤다.

(2002)

무능력의 천민 집단, 여성

독후감 하나 올려보렵니다. 계간 잡지 『당대비평』 2003년 가을호(통권 23호)에 '무능력'이 특집으로 꾸며졌습죠. 다섯 분의 글이 실려 있는데 그 중 '이경'이란 분의 글이 바로 지금 제가 독후감을 쓰려는 대상입니다. 제목은 「무능력의 천민 집단, 여성」입니다. 다섯 편의 글을 아우르는 이 특집 기사의 제목은 '무능력 '가능성의 재앙'에 대한 보고서'입니다. 잠시 특집의 기획 의도를 내 나름대로의 해석으로 옮겨봅니다. "우리 사회는 장애인뿐만 아니라 무직자, 게으른 자를 무능력자로 불러왔는데 여기에 요새는 신용불량이 무능력의 대표적 표상이 되면서 비자발적 무능력자인 백수, 실직자도 무능력자로 등록되고 있다. 노동의 유연성이란 미명으로 자행되는 신자유주의 경제체제 하에서의 구조조정, 해고 사태는 우리 모두가 언제라도 무능력자의 나락으로 떨어질 수 있다는 가능성의 재앙으로 열려 있다."

아래 글은 그대로 옮겨본 것입니다.

"무능력자를 둘러싼 우리 사회의 문제, 이것은 배제에 대한 폭력이라는 사회적 야만성에 적극적인 공모자가 된 시민사회의 비성찰성에 대한 문제 인식이다."

능력 담론에 아무 생각 없이 빠져(아무 생각이 없다는 것은 사실 교육이라는 상징 폭력을 통해서 훈육된 것이지만) 무능력자를 울타리 밖으로 배제시키는 우리들을 한번 반성적으로 돌아보자는 얘기죠. 이번 특집의 기획 의도가 이렇다는 겁니다.

필자는 계몽주의적 '도구적 합리주의'와 자본주의적 개인주의의 '능력 담론', 그리고 근대 사회의 '상징 폭력'에 이르는 일련의 과정 속에서 여성이 어떻게 훈련된 무능력자로 혹은 배제된 능력자로 위치해왔는가를 아주 명쾌하게 풀어 보여줍니다. 그리고 능력 담론을 비껴보는 페미니즘적 시각에서 대안을 제시하고 있습니다.

저는 이 글을 읽는 순간 내 실존에 전극을 갖다 대는 듯한 찌르르한 전율을 맛보며 책의 여백에 깨알 같은 댓글을 달며 두어 번 더 읽었습니다(물론 지금 이 독후감을 쓰기 위해 다시 읽으며 그때의 그 전율을 느끼지는 못하고 있습니다만…). 바르트가 말하는 푼크툼이 사진 볼 때만 적용되는 게 아니라 글을 읽을 때도 적용되는 것 같습니다. '플라시보(placebo) 효과'란 단어가 바로 푼크툼입니다, 제게는… (이경 씨의 글의 부제가 바로 '무능력 담론의 플라시보 효과'입니다). 전 플라시보란 단어를 이 글에서 첨 들어봤어요. 그래서 네이버 검색을 해봤더니 위약(僞藥)으로 번역할 수 있는 단어더군요. 그러니까 플라시보 효과란 진짜 약이 아니라 가짜 약을 먹고도 환자가 병이 낫는 그런 효과를 말하는 것이지요. 무능력 담론이 어떻게 플라시보 효과를 내는가에 대한 설명이 충분치는 않았지만 제게는 그 어떤 실존적 느낌으로 오더군요. 뒤샹에 대한 석사학위 논문을 쓰면서, 그

가 예술은 진실이라기보다는 진정제(habit forming drug)라고 얘기한 걸 읽은 적이 있습니다. 저는 그 말에 매혹되면서도 한구석 미진한 감을 어렴풋이 느껴왔는데 오늘에야 그 미진한 감의 정체를 깨닫게 되었습니다. 저는 미술이 진실에 육박하는 존재가 아니라는 뒤샹의 말에 공감은 하지만 그렇다고 미술이 진정제라고 생각하고 싶지도 않았던 것입니다. 제가 원했던 말, 그것은 바로 플라시보였던 것입니다(글쎄 이제 다시 생각해보니 어쩌면 뒤샹이 진정제란 말로 플라시보를 의미했던 게 아닌가 하는 생각도 드네요).

각설하고, 1장에서는 계급이나 신분에 근거하지 않고 개인 단위로 능력이 판단되는 합리주의가 지배하는 근대에도 여성의 존재는 배제되었다는 사실을 지적하고 있습니다. 프랑스 대혁명이 개인의 존재를 선언하였다지만 자유와 평등 그리고 박애의 이념 속에 여성은 배제되어 있었다는 겁니다(필자가 참고문헌으로 소개하고 있는 『프랑스 혁명의 가족 로망스』를 읽어보니 박애라는 것이 형제애, 자매애가 결코 아닌 것임을 밝혀주고 있더군요).

근대 이래의 능력 담론이 도구적 합리주의만 가지고, 즉 과정은 생략한 채 결과만을 가지고 개인을 평가하여 그 개인을 공적 영역, 시장에 편입시키는 것이라면, 여성의 경우엔 여기에 가부장적, 남성중심주의적 능력 담론 속에 여성을 편입시키려는 또 하나의 한정 요인이 작용한다는 겁니다. '꿩 잡는 게 매'라는 개인주의 신화(도구적 합리주의 신화, 자본주의의 신화, 능력 담론의 신화) 아래서 능력이 능력을 낳는 이중의 질곡 아래 있는 여성은 계속 무능력자로 남게 된다는 겁니다. 이 점이 바로 여성 무능력의 발생 지점이라는 겁니다.

2장에서는 능력 신화가 태동하게 된 배경과 능력 담론의 폐해를 언급하고 있습니다. 또한 근대 민주주의 사회의 교육 체계가 상징 폭력의 중요한 행위자로서, 인간을 능력자와 무능력자로 가르는 지배적 권력구조

에 대한 합법성을 확보하는 데 필요한 사회적 신념 체계를 생산하고 있다고 비판합니다. 다시 말해 능력주의는 이런 지배 권력을 합법화하는 신화로 작용한다는 겁니다. 또한 혁명 세력의 이념이었던 개인주의가 이런 능력 신화와 결합되어 오늘날에는 저항 주체로서의 집단 자체를 무력화시키는 주요한 힘으로 변질되었음을 밝히고 있습니다.

3장, 4장에서는 현 사회에서 여성은 근대적 능력 담론의 희생자이며 또한 여전히 낡은 효력을 발휘하고 있는 전근대적 가부장 질서의 희생자라는 이중의 질곡을 뒤집어쓰고 있음을 밝히고 있습니다. 이렇게 여성의 능력이란 것이 자본 권력(능력 담론의 물적 토대)뿐만 아니라 가부장적 남성에 의해 재단되어야 하는 상황에서 여성은 출발부터 무능력하게 인식되고 있으며, 여성의 무능력은 선택 사항이 아니라 여성의 한계 상황이라는 얘길 하고 있죠. 즉 여성의 무능력은 전근대와 근대를 통과하면서 훈련된 무능력이란 것입니다.

그렇다면 여성을 종속시키며 진행되는 근대의 이중성을 우리는 어떻게 벗어날 것인가? 남성중심적인 상징 체계와의 투쟁을 시작한다면 우리는 무엇을 어떻게 해야 할 것인가? 이 부분이 5장, 6장을 이루며 이 글의 하이라이트입니다. 무능력의 플라시보 효과란 말도 여기서 나오며 여기서 저는 '찌르르'를 느꼈었습죠. 예, 답은 무능력의 플라시보 효과를 신뢰하며 능력주의 신화를 훔쳐야 한다는 겁니다.

우선 본문을 좀 인용합니다.

"근대 이래 무능력은 언제나 능력의 하위 개념, 부정태로서만 의미를 가져왔다. 하지만 능력이라는 관념 자체가 노동이라는 이름으로 개인을 공적 영역 혹은 시장에 편입하기 위한 수단으로 이용되어왔음을 감안한다면, 그래서 그것은 상품으로서의 노동이라는 규정 안에서만 의미를 가지는 것이라면, 이러

한 담론 구조는 그 자체 우리의 인식을 왜곡하는 신화에 다름이 아니다."

"무능력/능력의 대비는 항시 '무엇을 위한'이라는 도구적 합리주의의 판단 기준을 전제로 하여서만 가능한 것이다. 만일 그 기준을 달리한다면 그 대당관계는 전혀 다른 모습을 가지거나 이 구분 자체가 무의미하게 된다. 바로 이 점에서 능력의 부정태로서가 아니라 선택 사항으로서의 무능력을 주목할 필요가 있다."

"무능력 그 자체를 바라보는 시도만으로도 능력의 독재는 그 힘을 조금씩 잃어갈 수 있으며 우리는 이를 무능력 효과라 부를 수 있을 것이다."

"무능력 선언은 근대의 이중성을 온몸으로 느낀다는 증언이다. 능력만이 처방인 사회에서 무능력은 가짜 약이지만 그러나 이 위약으로부터 진짜 효과를 보는 것이 바로 설명할 수 없는 인간의 실질이다."

저는 얼마 전까지도 약물 치료를 받을 정도의 우울증에 시달렸고 본격적인 치료를 받기 전에도 우울한 페시미스트였습니다. 전 그때 절망이 '훌륭한 약(이경 씨에게서 배운 대로라면 위약)'이 될 수 있다는 사실을 임상적으로 체험했습니다. 미술계에까지도 불어닥치고 있는 우리 사회의 성공 신화에 제가 휘둘리지 않고 몸을 뺄 수 있었다면 그것은 우울증과 절망감 덕이었을 겁니다. 좀 '네거티브한 전략'이라고요? 아뇨, 저는 이것을 '페미니즘 전략'이라고 생각하고 있습니다. 그리고 제가 줄곧 신뢰해온 이러한 페미니즘 전략에 대한 위로와 격려와 확신을 이경 씨 글에서 받았기 때문에 '찌르르'함을 느꼈던 것입니다.

엊그제 중앙일보를 보니 도법스님, 수경스님을 비롯한 신부, 목사, 시

인 등등 100여 명이 탁발 순례단을 꾸며 지리산 주변부터 시작하여 정처 없이 순례의 길을 떠난다더군요. 하루 30리씩, 세상의 평화를 찢어버린 난폭한 우리의 탐욕을 뉘우치며, 승가정신의 가장 기본이라는 걸식을 하며… 기자는 다음과 같은 말로 글을 맺고 있습니다.

"모든 걸 버리고, 모든 걸 받아들이겠다며 표표히 떠나는 그들의 걸음걸이 우리 사회를 이기심의 업(業)에서 독립시키는 기폭제가 될 수 있는지… 지리산 푸른 하늘은 지상의 '근심'을 전혀 모르는 것 같았다."

군이 이 기자의 맺음말을 인용하는 것은 이 글에서 나타나는 바와 같은 유보적인 마음, 반신반의하는 마음이 우리 모두의 마음을 대변하는 것 같아서입니다. 이러한 생명운동, 살림운동과 같은 페미니즘 운동에 대해 우리는 확신이 없습니다. 네, 믿기지가 않습니다. 뭔가 손에 확실히 잡히는 답을 달라는 능력 담론, 도구적 합리주의 병에 걸린 우리의 머리에 와 닿지가 않는 겁니다. 이러한 정신병 치료에 좋은 약이 바로 플라시보라는 겁니다. 얘기가 장황해지네요. 어떻게 마무리를 해야 할 텐데…. 다시 말해 살림운동, 생명운동과 같은 페미니즘 운동이 바로 플라시보이며 우리는 그 플라시보의 효과를 믿어야 한다는 거죠. 플라시보는 믿지 않으면 그 효과를 볼 수 없는 것 아니겠습니까? 예술도 마찬가지입니다. 플라시보죠. 예술가들은 플라시보 효과에 중독된 자들이고요. 아니면 플라시보의 '홍보대사'라고나 할까 '판촉사원'이라고나 할까.

마무리 들어갑니다. 능력 신화를 어떻게 훔쳐야 하는가(능력 신화를 어떻게 비껴갈 것인가란 말보다 훨씬 '활동가적'이죠?). 또 좀 인용합니다.

"자본 권력은 이윤 추구를 위하여 자신들의 권력을 행사할 수 있는 장소—작

업장—를 마련한다. 그곳은 노동이 상품으로 비인격화되는 현장이자 남성 주체의 가부장적 권력이 부유하는 통로이다. 바로 이 권력의 전략이 작용하는 지점에 우리는 우리의 공간을 만들어 여성주의적 전술을 펼쳐갈 필요가 있다."

"작업장을 노동 사회에서 주변화되었던 시간과 자율성의 의미를 긍정적으로 복원시켜낼 수 있는 삶의 공간으로 변용하여야 한다."

필자의 서술은 점점 구체성을 띠며 에스컬레이트됩니다.

"그것은 무엇보다 먼저 생산성과 성과주의에 함몰된 기계적 노동 혹은 능력 개념으로부터의 탈피를 그 선행 조건으로 한다. 자본 권력이 부여한 평가 규율이 아니라, 자신의 욕망에 따라 현재를 재구성하려는 노력이 요청되는 것이다."

"개인으로 단자화된 노동상품 간의 경쟁이 아니라 작업장 내에서 이루어지는 삶의 공간을 공유하는 생활인으로서의 이해와 배려, 생산과 성과를 향하여 일직선으로 진행하는 노동이 아니라 일터와 집과 지역사회의 경계를 넘나드는 유목민적 삶의 방식, 위계와 조직의 논리를 넘어서는 협업과 포용, 능력-근면-성실의 담론을 깨고 작업장 감시를 희롱하는 여가와 즐김의 시간 개념, 이 모두는 자본 권력과 가부장 권력이 부여한 규율 권력에 조그만 틈을 내고 '훈련된 무능력'으로부터 벗어나는 여성주의적 전략이다."

그러나 이러한 전략은 일단 직장에 진입해야만 가능한 것들입니다. 원천적으로 이러한 '진지'에의 진입이 봉쇄된 마당에는 어찌해야 하나?

이제 필자가 때린 결론을 소개합니다. 여성들은 세상을 바라보는 자신의 시선(능력 담론의 바깥에서 세상을 보는 시선)이 사회를 변화시킬 수 있는

동력임을 '언술화' 해야 한다는 겁니다. 회색의 밀림(능력의 담론이 구성해 놓은 상징체계)에 갇히지 않는 자의 힘으로 능력주의의 신화를 훔쳐내야 한다는 겁니다.

게으름에 대한 귀족적 선언에서 느림에 대한 환경적 선언까지 무능력의 수사학을 펼쳐내야 한다는 겁니다. 무능력은 능력의 반대어가 아니라 능력과 겹쳐져 있는 또 다른 면(이면)이며, 능력은 그 의미를 무능력을 통해서 완성한다는 겁니다. 능력 있는 자가 일생을 통하여 끌어 모은 화폐 권력이나 지식 권력이 궁극적으로 의미를 가지려면 어떻게 해야 할까요? 결국 그것을 나눔, 줌으로써 그것의 의미는 완성되는 것이라 얘기하고 있는 것입니다. 그 능력자가 살아생전에도 그의 능력을 완성하려면 "줌으로써 확장되는 살림의 방식" 즉 무능력을 수행해야 한다는 겁니다. 그리고 줌으로써 확장되는 이러한 살림의 방식은 유사 이래 여성의 전유물이 되어왔던 것이며, 시간적, 공간적으로가 아니라 오직 인간적으로 확장되는 생존의 넓이는 여성들 사이에서 확보되어온 것이란 겁니다.

여기서 잠시 앞서 얘기한 걸식의 의미를 되새겨볼 필요가 있을 것 같습니다. 걸식 순례를 떠나며 도법스님이 이런 말을 했습니다. "걸식이란 자연과 인간으로부터 무엇이든 그저 끌어 모으는 데만 혈안이 된 인간의 탐욕을 반성하는 의미를 갖는다." 탐욕적인 능력 담론을 반성하기 위하여 걸식이라는 무능력을 수행한다는 것입니다. 걸식이라는 무능력한 행위가 능력주의 신화를 훔치는 방법으로 제시되고 있습니다. 승가사상의 기본이 되는 걸식이 고대 인도에서는 하나의 경제 방식으로 자리잡고 있었나 봅니다. 아직 공부하는 불자들은 걸식으로 생활을 했고 이제 그가 결혼을 하고 경제 활동을 하게 되면 의무적으로 걸식자들을 먹여주었다는 겁니다. 다시 말해 너도 나도 능력자가 되려 경쟁에 나서지 않고 여건상 가능한 사람이 경제 활동을 하고 나머지 사람들은 거기에 얹혀서 먹고 사는

그런 경제구조 말입니다. 모두가 더 잘 먹고 더 잘 살기 위해 모두가 다 무한 경쟁으로 내달릴 필요가 있을까요? 우리들 중 절반 정도는 좀 얻어먹으며 살림운동, 생명운동, 예술가 활동, 페미니즘 운동 좀 하면 안 되는 걸까요? 제 얘기가 말도 안 되나요? 아뇨, 말이 되죠. 말이 되는 거 저도 잘 알고 있습니다. 그런 사회를 만들려고 우리 모두가 노력해왔다는 거 잘 알고 있습니다. 단지 '언술화'가 부족했을 뿐이지요. 저의 이 버벅대는 글도 이런 언술화에 좀 도움이 될까 해서 쓰는 거라고나 할까요?

이제 이 글을 저 자신의 실존에 피드백하면서 읽고 쓰지 않을 수 없는 지점에 이른 것 같군요. 저는 남성이고 미술대학 교수입니다. 이 나이에 이르도록 수많은 경쟁자들을 제치고 여기까지 이르렀습니다. 그러나 나는 능력자일까요? 아닙니다. 능력 담론의 구조 속에서는 누구도 능력자가 될 수 없죠. 나는 미술 안에서 성공과 성취에 여전히 배고픈(히딩크식 표현입니다.) 무능력자입니다. 그래서 과연 또 나는 무능력자입니까? 그것도 아니죠. 미술계에서 누구도 나를 무능력자라고 하지 않을 겁니다. 제가 무슨 얘기를 하려는 걸까요? 네, 저도 잘 모르겠습니다. 그저 저는 이경 씨의 글을 읽으며 능력 담론, 능력 신화의 고리에서 벗어나야겠다는 생각을 했다는 걸 말씀드리고 싶을 뿐입니다. 제 위치에서 능력 담론, 능력 신화의 고리에서 벗어나는 방법은 여전히 배고파하지 말고 자족하며 더 이상 끌어모으려 하지 말고 나눔, 줌을 실천하는 것이란 자각을 하게 되었습니다.

글쎄요. 제가 이 자각을 얼마나 각론으로 풀어 실천할는지… (그런데 잘 나가다 끝맺음이 너무 무기력한 거 아니야? 아니야, 무기력하게 끝맺음을 하는 게 무능력 담론을 수행하는 거야. ㅋㅋㅋㅋㅋ).

[2004]

예술과 돈

　'예술과 돈'이라는 다소 선정적인 특집 기획의 타이틀에 나도 적극 동의했었다. 그러나 문득 이 특집이 "예술가가 이슬만 먹고 살 수 있는 것은 아니지 않느냐?" "자본주의 사회에서 작가가 미술시장의 기능을 외면하는 것은 마치 공기를 외면하는 것과 다름없는 게 아니겠느냐"는 등 하나마나 한 소리로 흘러가게나 되지 않을까 우려가 된다. 우리의 특집은 적어도 이러한 지점을 돌파한 곳에서 얘기가 시작되어야 한다고 생각하기 때문이다.

　얼마 전 어디서 '대안공간 작가군'들이 미술시장에 대해 비타협적 태도를 취한다고 걱정하는 글을 읽은 적이 있다. 상업과 예술은 자본주의 사회에서 끊을 수 없는 공생관계에 있으니 상업과 예술 사이에 건강한 순환을 위해 대안공간들이, 그리고 대안공간 작가들이 좀 현실적 필요에 맞는 섬세하고 풍성한 어휘의 언어를 개발하라는 주문이었다. 아방가르드가 제도와 상업주의에 포획되어버린 이후 매우 낯익은 이런 종류의 이야

기는 때때로 우리 (젊은) 미술가들을 헷갈리게 한다. 과연 우리는 (팔기 위해, 혹은 팔리기 위한) '섬세하고 풍성한 어휘'를 개발해야만 하나?

여기서 다시 한번 예술이 무엇인지, 무엇이어야 하는지, 그리고 어떤 모습으로 존재해야 하는지 자문해보지 않을 수 없다. 예술은 무엇이며 예술가는 누구인가?

편집장은 '예술과 돈'이라는 이 특집 타이틀을 결정하고 나서 웃으며 농담처럼 "선생님은 어느 쪽이세요?"라고 물었었다. 나는 그 자리에서 즉답을 하는 것이 경망스러운 것 같아 피했지만 여기서 즉답을 하자면 'No'이다. 예술(가)과 돈은 같이 아울러 생각해서는 안 된다는 뜻에서의 'No'이다. 한걸음 더 나가 말해보자면 "예술은 돈과 아우를 수도 있겠지만 예술가는 돈과 아우를 수 없다."

이렇게 얘기하는 것이 즉각 어떤 반응을 불러일으킬지는 불을 보듯 훤히 보인다. 철 지난 예술지상주의 내지는 위선적 순수주의 등등으로 힐난하는 것 말이다. 나는 철 지난 예술지상주의자도 아니요 위선적 순수주의자도 아니라고 자임하기에 이런 비난은 거부한다. 그러나 해체주의 신봉자들이 내게 할지도 모를, "예술의 진정성을 순진하게 믿고 있는 어쩔 수 없는 모더니스트라고 하는 비난"이라면 그것은 달게 수용하겠다. 나는 아직도 아방가르드와 모더니즘의 비판적 소임을 신봉하고 있는 자이다. 아니, '아직도'가 아니라 지금이야말로 그 어느 때보다도 예술의 비판적 소임이 절실히 요구되는 때라고 믿고 있다.

대학을 졸업한 지 얼마 안 되었을 때의 일이다. 나의 선배 작가와 그분의 차(그 당시 포니2)에 동승하여 한강다리를 건널 때인가, 그 분이 이런 한탄을 하셨다. "아, 내 동기들은 지금 다들 대기업의 부장이다, 차장이다 하며 고급차 굴리며 사는데 난 이 꼴이 뭐란 말이냐." 그분은 그 뒤로 이런 맺힌 한을 푸시고도 남을 만큼 '성공'하셔서 아마도 지금쯤은 차장이

었고 부장이었던 동기들이 거꾸로 그분을 부러워할 터이다. 그 말씀을 하실 당시에나 그 분의 성공 과정을 지켜본 지금이나 나의 다짐은 "저분처럼 되지는 말아야지"였다. 예나 지금이나 돈을 좀 만지며 남부럽지 않게 살려면 애초부터 예술이 아니라 딴 길을 택했어야 한다는 게 내 생각이다. 예술가로서 여유롭게 '시간 권력'을 누리면서 '화폐 권력'까지도 거머쥐겠다는 그 욕심은 도대체 무어란 말인가.

작년에 나는 「무능력의 천민 집단, 여성」이라는 매우 '영감 있는(!)' 짧은 독후감을 쓴 적이 있다. 그때 쓴 글의 여운이 아직도 내 머릿속에서 맴돈다. 능력주의 신화, 성공주의 신화, 개인주의 신화, 도구적 합리주의의 신화를 훔치라는 얘기, 능력의 배면으로서의 무능력 담론의 실천이라는 얘기가 내 머릿속을 맴돈다. 예술이란 무엇일까? 예술가란 누구일까? 도구적 합리주의와 능력주의가 빚어내는 질곡의 상황을 미리 보고 더 보는 자, 그리고 성공주의, 개인주의 신화에 의해 버림받고 밀려난 것들을 보듬는 자….

그 어느 나라, 그 어느 시대보다 성공주의와 성장주의, 능력주의 신화가 터질 듯 팽창한 나라, 그래서 사회적 압력이 개인에게 너무 강하게 밀어닥쳐서 살기에 몹시 고단한 나라 한국에서 미술의 아방가르드적 비판성은 여전히 효력이 있다고 믿는 나는, "젊은 예술가여 돈을 멀리하라"고 여전히 외친다. 아방가르드의 비판의 과녁이 되는 게 바로 돈(자본주의, 신자유주의)이기 때문이다.

그럼 어찌 살라고요? 해방 전이나 육이오 때 예술가들처럼 고픈 배를 움켜쥐고 담배 껍데기에다 그리란 말인가요? 헛헛헛헛….

나는 (무능력 담론의 실천으로서의) 예술이 보호되어야 한다고 믿는다. 화폐 권력으로부터, 그리고 공간 권력으로부터…. 보호할 수 있는 그 능력(힘)이 예술가 개인이 감당할 수준을 넘어버렸기 때문에 '공공의 힘'으로

보호되어야 한다고 믿는다. 그래서 미술인회의는 재미없고 지루한 '공공의 싸움'을 계속 하고 있는 것 아닌가? 미술의 진정성을 믿고 아방가르드와 모더니즘의 비판성을 신봉하는 예술가라면 밀실에서 홀로 고독하게 작업할 수만은 없는 게 우리의 현실인 것이다.

끝으로 한마디. 이 글을 쓰다가 수업에 들어가 '예술과 돈'이라는 제목으로 학생들에게 페이퍼를 쓰게 했는데 그 중에서 한 편을 골라 여기에 퍼오면서 이 글을 맺을까 한다. 익명으로 써서 필자가 누구인지는 밝히고 싶어도 밝힐 수가 없다.

돈이 없다면 자본주의가 없었을 것이고 자본주의가 없었다면 세상 또는 개인에게 주어진 시간이 더 많았을 것이고, 그러면 세상은 더 천천히 흘러갈 것이고 살아가는 것에 대한(가족, 재산에 대한) 책임감이 줄어들 것이다. 그러면 조금은 나태해질 수도 있겠지만 그건 긍정적 나태함일 것이고 그 안에서의 예술 활동은 삶 자체가 예술이란 의미 안에서 이루어질 것이다. 그러나… 돈이란 것이 없었다면 지금의 예술(미술)이 없었을 것이고 예술의 형태는 단순해질 것이다. 사람들은 쫓기며 시달릴 때 무언가 새로운 것들을 창조하기 때문이다.

ㅎ.ㅎ.ㅎ. 멋진 글이다. 역시 대학은 '서로 배우는 곳'이다.

(2005)

한국에서 정치미술이 약한 것은 가족주의 때문이다

한국에서 정치미술이 약한 것은 가족주의 때문이다! 이렇게 우선 한번 질러놓고 얘기해보련다.

요즘 들어 나는 '지나치게 선택적'이다. 다시 말해 균형 감각을 버리고 한쪽으로 치우치는 경향이 심해졌다는 뜻이다. 이쪽이나 저쪽에 치우치지 않는 신중한 글쟁이들의 글은 그래서 짜증스럽다. 결코 이게 자랑이 될 수는 없겠고, 말하자면 완고한 고집쟁이 노인이 되어가는 과정이 아닐까 생각해본다. 곱게 늙어가지 못하고 더럽게 늙어가는 징조라고 마눌님은 나의 이런 모습에 계속 태클을 걸어대지만 이제 와서 어쩌란 말이냐? 이 글에서나마 눈치 안 보고 맘껏 지껄여보련다. 이 글의 주제는 말하자면 '가족주의 비판'이 되겠다.

"가족이란 있으면 좋지만 없어도 좋다." 이 카피는 『당대비평』이라는 계간지상에서 조한혜정과 우에노 치즈코 간에 이루어진 「한·일 페미니스트 서신 교환」 중 치즈코의 글에서 인용한 것이다. 이 서신 교환은 작년

몇 번에 걸쳐 연재되었는데 매우 가슴에 와 닿게 읽었었다. 나중에 단행본으로 묶어서 나온 걸 봐서는 그 글들이 많은 사람들의 가슴에 와 닿았던 모양이다. 그 내용을 이제 와서 다 기억해낼 수는 없는데, 어쨌든 상당한 흥미와 공감으로 읽었었고 이 카피를 나는 내 작품 제목으로 써먹었었다(작년 미술인회의 여성 소수자 분과에서 주관한 전시 《가상의 딸》전에 출품한 작품의 제목이다).

"가족이란 있으면 좋지만 없어도 좋다!" 치즈코는 이 글을 개호 보험(介護保險) 즉, 죽을 때가 다된 늙은이가 미리 들어둔 보험으로 가족, 자식들에게 폐 끼치지 않고 타인에게 자기 집에서 간호받는 것을 설명하면서 쓴 것으로 기억한다. 병든 노인의 간호가 가족, 그 중에서도 여성에게 집 지워지는 무보수의 중노동임을 지적하면서 개호 보험의 실시가 페미니즘의 관점에서 봤을 때 중요한 사회적 성과라고 했었던 것 같다. 그러나 나는 여기서 (지나치게 선택적으로) "가족이란 없어도 좋다!"로 이 글을 읽었다. 그런데 이렇게 얘기하고 말면 오해가 심할 것 같다. 좀 부연 설명하자면 '우리나라'의 '현재와 같은' '피를 나눈 가족 중심주의'"는 없어졌으면 좋겠다는 뜻이다.

가족에 관한 한 나의 체험은 어두운 상처로 가득하다. 나의 처는 친정과 결별하여 소식이 끊어진 지 오래고, 나의 친가 쪽을 말할라치면 설이건 추석이건 기제사건 나는 형제들과 일체 내왕을 하지 않는다. 내 두 딸 중 결혼 안 하고 혼자 살고 있는 둘째는 일 년에 겨우 두 번, 설과 추석에나 집에 나타나며 엄마와는 일 년 가야 전화 한 통 없다. 결혼한 큰 것은 요즘 와서 나아졌지만 결혼하기 전 엄마와는 거의 원수같이 지냈었다. 나와 내 처는 아이 둘을 다 내보내고 이곳 양평에서 둘이만 남아 남은 생을 어떻게 서로 지내야 할지 연일 암투 모색하고 있다. 아~~ 나의 어둡고 쓰라린 '가족생활'을 어찌 이루 다 말하랴! 내게 있어서 가족, 가정은 한 번

도 안식처라고 생각되어본 적이 없다. 아니, 나는 가족이, 가정이 험한 세상으로부터의 피난처, 안식처라는 구호 자체가 허구라고 생각한다. Your family is a battle ground!

흠… 자못 비극적이고 비장하게 썼는데, 문제는 이와 같은 경험이 나 혼자만의 매우 독특한 경험이 아니라는 걸 새삼 이곳 양평의 새로 사귄 동네 사람들의 삶을 들여다보면서 알게 되었다는 점이다. 그들은 누구나 할것 없이 가족 서로에게 상처 주고 상처 받으며 어쩔 수 없이 겨우겨우 가족임을 유지하거나 아니면 나처럼 단절되어 있었다. '(단란한) 가정'이 야말로 국가 권력의 미시적 대행자이며 노동력을 안정되게 공급하려는 국가적 프로젝트가 만들어낸 허구의 이데올로기라는 그 누구의 분석이 내게는 더할 수 없는 진리로 다가온다.

나와 마눌의, '둘이 함께 노년의 삶을 견뎌내기 위한 매일의 암투 모색'(그냥 쉽게 말하자. 맨날 싸운다)은 이제 '단란한 가족' 이데올로기에서 벗어나 상대방에 대한 민감하고 예민한 관심을 좀 접고 살아보자는 내 고상한 뜻이 마눌님에게 받아들여지지 않아서 비롯되는 것이다. 말하자면 내가 암말 없이 몇 시간씩 컴퓨터에 열중하고 있으면 자신은 또 글씨를 쓰던가 새로 배우기 시작한 피아노 연습을 하던가 하면서 서로 얽히지 않고 지내자는 게 내 취지인데, 마눌님은 거기에 동의가 되다가도 또 잘 안되는 모양이다. 부부라면 서로 뭔가를 '같이' 해야 한다는 거다. 뭔가 '서로 같은 감정의 흐름' 속에서 살아야 한다는 거다! 내 편에서 보자면 마눌님은 '단란한 노년의 부부상'을 아직도 버리지 못하고 있다. 입으로는 아니라고 펄쩍 뛰지만. 뭐 또 페미니스트들이 보기에는 나의 이런 태도가 초로의 남성이 갖는 배우자에 대한 전형적인 이기주의라고 해도 될지 모르겠다.

여하튼 나는 나의 가족을 통하여 가족주의, 가족 이데올로기에 대해 오

래 전부터 반감을 키워온 셈이다. 나는 우리나라의 혈연 중심의 가족(이기)주의야 말로 온갖 사회악의 근원이라고 진단한다. 강남 불패의 부동산 문제도, 고질적인 대학입시 부정도, 어떠한 입시 개편으로도 없어지지 않는 과외 문제도, 농촌 가정까지도 시름에 잠기게 하는 사교육의 과도한 부담 문제도, 공직자의 부패 문제도, 그 밑바닥에는 가족주의가 깔려 있다. 그리고 임지현이 『우리 안의 파시즘』에서 잘 분석해 놓았듯이 가족은 학교와 더불어 밑으로부터의 파시즘을 담보하는 문화적 기제이다. 그의 주장 중에서 썩 맘에 드는 부분들을 인용해보자면, 한국 사회에서 여성해방의 과제는 완고한 가족주의의 해체와 밀접한 관련이 있다는 것이며, 한국의 경우 공동체적 전통에 대한 강조는 사실상 가족 이기주의를 강조하는 결과만을 낳은 것 같다는 것이다. 그 결과 혈연에 기초한 가족 이기주의와 배타성이 사회의 지배적 기풍으로 자리잡았으며, 사회의 구성원리 또한 가족주의의 배타성의 연장에 불과했다는 것이다. 다시 말해 혈연은 물론이고 학연과 지연 등의 연고주의가 사회의 합리적 구성 원리를 대체했다는 것이다.

나는 임지현의 이와 같은 글을 읽으며 나의 삶의 행태에 대해 무한한 위로와 자부심을 느꼈다. 내가 형제들과 단절하며 사는 것이며, 처가와도 연락두절하며 사는 것이며, 내 자식들이 양평에 자주 오지도 않고 전화도 없는 것이며, 내가 고등학교 동창이건 대학교 동창이건 일체 만나는 일 없이 사는 것이며, 남의 애경사에 잘 참석하지 않는 것이며, 이런 것들이 다 나의 흉이라면 흉이요 결코 자랑이 될 수 없는 것들이었는데, 그의 글에 비춰보니 나는 연고주의에 관한 한 순결을 유지하고 있는 보기 드문 사람이 아닌가 말이다.

나와 나의 처는, 특히 나의 처는 아이들을, 말하자면 냉정하게 키웠다. 밖에선 용인되지 않는 일이 가족 안에서는 용인되는 그런 가족애는 우리

집엔 없었다. 푸근하게 기대며, 어리광부리며, 잘못도 모순도 가족의 사랑 안에서 묻혀가는 일이란 우리 집에선 절대 기대할 수 없는 일이었다. 이게 제 발등을 찍는 일이 되어 오늘날 섭섭하리만치 애들이 우리를 '객관적'으로 대하게 되었지만 부모와 자식 간에 이렇게 객관적으로 거리를 유지함으로써 오히려 애들이 늙어가는 우리를 부담스럽게 여기지 않으며, 우리 부모가 그런대로 괜찮은 사람들이라고 새삼 깨닫게 되는 날이 다가오고 있음을 예감하고 있다. 돌쟁이를 둔 우리 큰애가 요즘에 와서 우리의 삶에 관심을 보이는 듯하기 때문이다. 아마도 둘째도 그렇게 되리라고 나는 예상하며 위안을 삼는다.

이제 본론 같지도 않은 본론을 얘기해야겠다. (민중미술 이후) 한국의 정치미술이 약한 것은 가족주의 때문이다! 사회 안전망이 부실하여 우리의 가족주의는 완화될 기미가 안 보인다. 노인, 장애인, 아동, 출산, 육아, 교육, 실직 등 모든 사회적인 문제가 오로지 가족, 가정에게 책임지워져 있기 때문이다. 우리의 가족주의가 수백 년 유구한 전통을 갖고 있다 해도 그것이 그리 질긴 이유는 바로 사회 안전망의 부실 때문이라고 본다. 사회 안전망이 부실하니까 가족(주의)에 매달릴 수밖엔 없는 것이다.

우리의 미술 작가 지망생의 경우를 보자. 졸업하면 작가 활동을 하고 싶은데 작업실을 얻어야 하고 재료비도 전시회비도 필요하다. 자연스럽게 부모에게 손 벌릴 수밖에 없다. 어디 다른 데서 돈 나올 곳이 딱히 없기 때문이다. 자식의 경우 부모에게 좀 미안하고 부모의 경우 자식이 손 안 벌렸으면 좋겠지만 우리의 가족주의 분위기에서 부모의 도움을 얻어 작품 활동하는 것이 그렇게 큰 흉은 아닌 것이다. 대부분의 작가 지망생들이 부모 도움 없는 활동을 시작할 수 없는 사정이고, 그러다 보니 그게 당연시되고 거기에 길들여진다. 부모의 도움으로 얻은 작업실에 파묻혀 부모에게 돈을 타 쓰며 자신의 작품 세계에만 매몰된다. 정부에 대해 당

당히 요구해야 할 것들, 즉 정부가 예술가들을 위해 마땅히 해야 하나 하지 않고 있는 것들에 대해서 요구하고 주장하는 일에 둔감해진다. 아틀리에 점거 운동은 남의 일이고 미술 제도 개혁 문제도 딴 사람들의 얘기로 느껴진다.

작가로 활동하려 하는데 아무로부터 어떤 도움도 받을 수 없기에 살아남기 위해 몸부림치는 것, 그것은 그 자체가 그대로 정치적일 수밖에 없다. 정부의 예술 지원을 나도 좀 받아보자고 요구해야 하고, 그러기 위해서 걸림돌이 되는 제도 개혁을 요구하고, 국공립미술관의 전시 기획이나 작품 소장 과정 같은 것에 나도 끼고 싶기에 감시와 비판의 눈초리를 끊임없이 보내고… 기업의 예술 지원이 왜 '그들'에게만 주어지고 내게는 안 주어지는지, 기업의 예술 지원의 실상을 폭로하고…. 이런 것들이 내가 생각하는 중요한 정치미술들이다. 그러나 가족의 도움으로 별 걱정 없이 작품 활동을 하게 되면 이런 데 대한 관심이 아무래도 희박해지는 것이다.

고(故) 박이소가 누군가와의 얘기 중에 "나는 작업 비용이 주어지기 전에는 꼼짝도 안 합니다"라고 말했다던데 그 말의 의미를 나는 예술이 무엇인가에 대한 그 자신의 정치적 입장을 밝힌 것으로 읽었다. 예술 행위는 개인이 자신의 돈(부모의 돈은 일러 무삼 하리오!)을 들여가며 하는 일이어서는 안 된다는 얘기다. 왜냐하면 예술 행위는 '개인적'인 행위가 아니기 때문이다.

그리고 무엇보다도 가까이 있는 정치적 소재는 바로 가족주의 그 자체이다. 가부장적 아버지와 함께 헌신적인 어머니야말로 우리 '욕망의 혁명성'의 발뒤꿈치를 붙잡는 결정적 요소이기 때문이다. 가족주의에 대해 일찍부터 반감을 키워온 나는 (단란한) 가족이 욕망이 거세된 장소, 욕망이 거세되어야만 하는 장소라는 그 누구의 분석을 부르르 떨며 읽었었다. 나

의 이 독해는 물론 오이디프스 삼각형 가족에 대한 하나의 오독이지만, 나는 수업 시간에 학생들에게 분연히 외친다. 가부장적 아버지를 살해하고 헌신적 어머니와 상냥하게 이별하라고.

별로 글감도 되지 않는 제목의, 아니 글감은 충분히 되는 제목이지만 역량 부족으로 인하여 함량 미달인 글을 여기서 그만 그쳐야겠다.

(2005)

5

미술민주화의
지평을 열기 위해

순수성에 나타난
예술과 인생의 분리[16]

　인간을 떠난 예술, 예술을 떠난 인간이라는 말을 '예술과 인생의 분리' 라는 말로 범위를 한정시켜 얘기하고자 합니다. '한정시킨다' 는 말을 쓴 것은 예술작품의 자율성, 미적 경험의 순수성, 대상 존재에 대한 일체의 미적 무관심성 등의 말로 이해되는 '형식론' 이 미적 경험과 일상 경험을 단절시켰는 바, 이 '단절' 이라는 말로 '예술과 인생의 분리' 라는 말을 해석하기 위한 것입니다. 허나, 여기서 형식론이 필연적으로 예술과 인생을 분리시키고 마는 것으로 귀결되었다는 사실을 여러분에게 설명하고 재차 확인해보지는 않겠습니다. 그것보다는 호세 오르테가 이 가세트(José Ortega y Gasset)의 『예술의 비인간화』란 에세이를 읽고 내가 이해한 바를 소개하고 내 나름의 문제점을 발견해보고자 합니다.

16 1974년 '인간을 떠난 예술, 예술을 떠난 인간' 을 주제로 열린 홍익대학교 학술회의에서 발표한 글이다.

이 에세이는 1925년에 쓰인 것으로, 예술과 인생의 분리가 서구에서 어떤 양상을 띠고 나타났는가, 그 인생과 분리되어 나온 '현대 예술'의 특징은 무엇인가, 그 현대 예술과 대중과의 관계는 어떠한가 하는 문제를 다루고 있습니다. 여기서 현대 예술이란 미술에서의 큐비즘이나 신조형주의, 문화예술 전반에 걸친 다다이즘, 초현실주의, 표현주의, 절대주의 등 20세기 초반기의 예술을 가리킵니다. 그는 현대 예술을 극구 옹호했는데, 그의 문화사적 견해, 즉 "정치로부터 예술에 이르기까지 사회가 결국 지적으로 고등한 소수의 인간과 지적으로 저속한 다수의 인간으로 분리될 날이 올 것이며, 지적으로 고등한 인간이 지적으로 저속한 인간을 지배하게 될 것"이라는 견해와 현대 예술의 비통속적이고 반(反)대중적인 성격이 맞아 떨어지기 때문에 나온 것입니다. 즉 현대 예술의 비(非)통속적인 특성으로 인해 감상자들을 자동적으로 두 부류로 갈라놓은 것입니다. 그리고 그는 비통속적인 현대 예술이 '대중은 역사적 과정에 있어 무기력한 존재이며, 정신생활의 세계에서는 하나의 부차적인 요인에 불과하다'는 사실을 깨우쳐주는 역할을 한다고 파악한 것입니다.

그러면 현대 예술은 왜 비통속성·반대중성을 갖게 되었는가? 그것은 문화 발달 진보의 기본적 패턴인 과거 전통의 부정적 영향이라는 것입니다. 아무런 역사적 주요 사건이나 큰 변혁 없이 한 예술이 오래 두고 진화하면 그 전통의 축적된 무게가 차차 시대의 영감을 방해하는 일이 생기게 되는데, 이 같은 경우 두 가지 일 중 하나가 일어날 수 있다는 것입니다. 즉, 이집트·비잔틴 같은 오리엔트 세계에서와 같이 전통이 모든 창조력을 질식시켜버리든가, 전통 예술에 반발하여 새로운 예술이 생겨나든가 하며, 현대 예술은 과거 전통의 부정에서부터 출발하는데 그 부정의 대상이 바로 시간적으로 가장 가까운 19세기 예술, 즉 낭만주의 예술이라는 것입니다. 뒤집어 말하면 낭만주의 예술이 통속적인 예술이어야 한다는

얘기인데, 그의 견해에 의하면 낭만주의야말로 민주주의 최초의 산물로서 대중의 사랑을 받으면서 육성된 통속적 스타일의 전형이라는 것입니다. 르네상스 이래 전통적인 신고전주의가 일부 권력 귀족층의 전유물이 되어 있을 때 낭만주의는 가장 인간적인 내용을 담은 예술로서 서민 대중에게 어필할 수가 있었는데, 그 낭만주의가 고전적 전통 예술을 압도할 수 있었던 이유는 불란서 혁명 이후 대중은 사회를 대표하는 계급으로 자부하고 있었고 계몽주의와 민주주의 사조가 대중을 우상화해왔기 때문이라는 것입니다. 그래서 그 본질에서 비통속적이고 반대중적이며 소수의 이해할 수 있는 능력을 갖춘 엘리트만을 상대로 하는 현대 예술은 자부심 많은 대중에게 용납되지 않았다는 것입니다.

그는 현대 예술의 성격을 분석하여 다음과 같이 몇 가지의 경향이 서로 밀접한 관계를 짓고 있다고 보았습니다. 1) 예술에서 일체의 인간적인 내용을 배제하려는 비인간화 경향, 2) 예술작품을 예술작품 이외의 딴 것이 아니라고 보는 유미주의적 경향, 3) 근본적으로 아이러니하며, 4) 거짓을 피하여 진지한 작품의 창조를 실현코자 애쓰며, 5) 예술을 어떤 초월적인 목적이나 결론을 가진 것이 아니라 단지 유희에 불과한 것으로 보는 경향 등등.

이러한 경향들은 형식론의 주요 개념인 예술작품의 자율성, 미적 체험의 관조성 등으로 설명될 수 있겠는데, 그는 이러한 경향들을 설명하는 데 있어서 문화사적인 접근 방법을 쓰고 있습니다. 그리고 이런 경향들은 앞에서 말했듯이 낭만주의 예술에 대한 반동으로 나타난 경향인데, 현대 예술가들은 낭만주의의 어떠한 점이 그리 못마땅했던가?

첫째로는 낭만주의 예술이 범하고 있는 근본 오류, 혼동에 대한 혐오감이었습니다. 사실성에 뿌리를 둔 예술은 현실과 관념을 혼동하고 있다는 것입니다. 앞에서 말한 '거짓을 피하여 진지한 작품을 창조하고자 애를

쓰는 경향'이란 말에서 거짓을 피한다는 말은 현실에 대한 지각과 예술 형식에 대한 지각의 혼동을 피한다는 뜻이고, '진지한 작품을 창조하고자 애를 쓴다'는 말은 순수하게 허구인 예술 형식 그 자체만을 추구한다는 순수성에의 집념을 뜻하는 말입니다. 그리고 허구인 예술 형식 그 자체만을 추구하게 될 때, 즉 허구를 허구로서 파악할 때 그 허구는 실체성을 갖는 산 현실이 된다는 것입니다.

레오 스타인버그(Leo Steinberg)가 "거리라든가 하늘은 그 차원의 캔버스 위에서 위장되는 데 불과하다. 그러나 기(旗)·표적·숫자들을 그려낸 그림은 그 자신 외에 아무것도 나타내지 않는다"고 하였듯이 본질적으로 허상을 그려낼 수밖에 없는 회화가 바로 허상인 기라든가 표적·숫자들을 그림으로써—허상 작업으로 허상을 그림으로써—허상의 실체화를 이룩했다는 말과 통하는 것입니다.

그리고 둘째로는 현대 예술가들이 혐오했던 것은 낭만주의 예술이 걸머지고 있던 책임과 기대였습니다. 그는 이것에 대해 다음과 같이 쓰고 있습니다. "19세기는 종교의 전락과 과학의 부득이한 상대론에 비추어 인류의 구원을 도맡을 책임과 기대를 예술에 걸게 되었다. 당시 예술이 중요시된 데는 두 가지 이유가 있다. 그 하나는 인간성의 가장 심오한 문제를 다룬 그 주제 때문이었고, 또 하나는 인류의 존엄성과 그 정당성을 마련해준 하나의 인간 탐구로서의 예술 그 자체의 의의 때문이었다. 예술은 하나의 굉장한 구경거리였고 또 엄숙한 분위기이기도 했다. 그때의 대(大) 시인, 음악의 천재들은 종교의 개조가 아니면 예언자의 풍모로 세계 국가를 책임진 당당한 자세로서 대중 앞에 나타났다."

이러한 사명감은 쇼펜하우어나 바그너의 경우처럼 인류를 구제하겠다는 일대 야망을 지니고 나오기도 했는데, 여기에 비하면 현대 예술은 한마디로 장난, 소극에 불과하다는 것입니다. 낭만주의 예술의 그 엄숙성에

대한 혐오감에서 현대 예술가들은 예술이란 단지 예술일 뿐이라는 점을 확인시켜주기 위하여 스스로 요술쟁이가 되고 도화사가 된 것이며, 피카소의 경우 현대의 자의적 데포르마송을, '자연과 예술은 두 개의 완전히 다른 형식이다'라는 명제를 확인해주는 수법으로 이해해야 할 것입니다.

오르테가는 여기서 얘기의 끝을 맺고 있는데 이 글을 읽고서 어느 정도 정복당한 나는 때로 몇 가지 의문이 들었습니다. 1) 현대 예술은 언제까지 현재의 우리 삶에는 아무런 기여함이 없이 새로운 모럴 변혁의 조짐을 나타내는 증상으로 버티고 있을 것인가? 2) 이 글이 발표된 지 반세기가 지난 오늘에 있어 지난 오십 년 동안의 세계는 경제, 사회, 과학, 문화에 걸쳐 놀랄 만한 변화를 이룩하였는데, 예술에 있어서도 그가 인간적인 내용을 배제했기 때문에 비인간적이라고 규정한 현대 예술과는 근본적으로 성격을 달리하는 예술이 현재 등장해 있는 것이 아닌가? 3) 현대 예술이 인간의 삶을 떠난 반대중적이고 비인간적인 것이라고 그는 규정하고 있지만, 이 현대 예술이 또 다른 의미에서 더 인간 옹호적인 것이 아닐까 하는 의문, 즉 그는 반대중적·비통속적인 것이 바로 비인간적이라고 너무 고지식하게 둘의 관계를 상정해버린 것이 아닐까 하는 의문이 생깁니다.

그러나 이러한 의문들이 제기하는 문제들은 일단 덮어두기로 하고, 다만 현대 예술의 비인간화 문제를 극복할 수 있느냐는 의문을 미학적 개념으로 해석·검토해, 비인간화란 말을 형식론이란 말로 해석·검토해보면 거기에는 하나의 대안을 찾아볼 수 있는데, 그것이 바로 듀이(John Dewey)의 '하나의 경험론', 즉 경험으로서의 예술이라는 것을 지적하는 데 그치고자 합니다. 아울러 오르테가가 그의 독특한 견해로써 다루고 있는 예술과 대중과의 괴리란 말을 검토해보고자 합니다.

예술과 그 향수자(享受者)로서의 일반 대중과의 괴리가 서구 예술사에서 문제시될 수 있었던 것은 앞에서 말했듯이 프랑스 시민혁명과 계몽주

의, 그리고 전 세계적으로 보편화된, 만인은 평등하다고 하는 민주주의 사상에 의해서인 것입니다. 그 이전 시대에는 현재 우리가 쓰고 있는 대중이란 개념에 해당하는 계급이 없었기 때문에 대중, 즉 시민계급이 생기면서 비로소 대중과 예술의 괴리가 문제화될 수 있었던 것입니다. 예컨대 조선 시대에 예술과 대중과의 '괴리'란 말은 쓸 수 없을 것입니다. 그러면 '한국의 현대미술과 대중과의 괴리'란 말은 쓸 수 있을까? 이 말은 '한국 현대미술'이란 말이 제기하는 갖가지 논쟁을 제쳐놓고라도 다음과 같은 두 가지 문제점을 지니고 있다고 생각합니다.

첫째, 대중과의 괴리라고 말할 때 그 '괴리'란 한국의 현대미술이 대중에게 풍겨주는 이질감—서구적 발상법이나 기법 등에 의한 이질감—을 두고 말하는 것이냐 아니면 오르테가가 말하는 바, 현대미술의 특질인 비인간적이고 비통속적이고 반대중적인 성격을 띠고 있기 때문인가 하는 것이고, 둘째는 현재 한국에 대중이라고 부를 만한 중산층이 과연 형성되어 있는가 하는 것인데, 이러한 문제점을 먼저 철저히 따져놓지 않고는 '한국의 현대미술과 대중과의 괴리'란 문제를 제기할 수는 없을 것이고, '한국의 현대미술은 대중을 외면하고 있다'란 말은 무책임한 말이고 폭력적인 언사가 될 것입니다. 어느 면에서 보면 한국의 현대미술은 서구에서 이미 반대중적으로 낙인받은 미술을 답습하고 있다고도 볼 수 있는데, 이러한 미술을, 그저 예술이란 막연히 훌륭하고 좋은 것이라는 속물적인 생각에서 호의를 가지고 지지하고 지원한다는 것은 결국 오르테가가 소위 새로운 모럴이라고 지적한, 고등한 소수에 의한 열등한 다수의 통치체제가 될지도 모릅니다.

[1974]

나의 전제[17]

'대중으로부터 외면당하는 작가의 전시회란 허망한 것' 이라고 한다면, '스스로 대중을 외면하는 작가의 전시회란 참으로 허망한 것' 이라고 한다면, 대중으로부터 외면당함에는 이미 익숙해졌고 스스로 대중을 외면하기조차 하는 나는 무얼 바라고 전시회를 갖는가?

이러한 자문(自問)에 대한 속 시원한 해답을 없을까?

그러나 이러한 문제제기 자체를 시효 지난 짓으로 치부하는 견해가 있음을 알고 있다. 즉 대중과 대중에 의한 미술작품의 향수 문제는 대중적 미술과 비대중적 미술로 분화되어 나타나는 미술의 전문화 현상 속에 해

17 1977년 7월 서울화랑이란 곳에서 나와 김선, 김용철, 강창렬, 이렇게 네 사람을 초대하여 각각 엿새씩 개인전을 하고 마지막 주에는 네 사람의 합동전을 하는 《7월의 4인》전이란 전시를 기획했었다. 나는 7월 1일부터 6일까지 했었다. 그때 전시의 변 삼아 쓴 글인데 참 허점이 많은 글이다. 그러나 30여 년이 지나 오늘 보니 허점보다는 하나의 자료로서의 가치가 더 드러나 보인다(2011. 3. 11.).

소되어 버린다는 견해이다.

　모든 것이 전문화되어가는 세상에서 미술 또한 예외가 아닐진대 미술은 이제 대중과 소수 엘리트 양쪽에 다 봉사하려는 이상을 포기하고 전문적으로 대중에게만 봉사하려는 분야와 전문적으로 소수에게만 봉사하는 분야로 나누어져 나가야만 되지 않겠는가?

　이러한 두 분야가 서로 혼동되지 않으면서 각각 서로 다른 한 판을 이루는 것이 바로 미술 본래의 존재 양식이라는 견해에 동의하는 나로서는, 그리고 이러한 제안이야말로 대중과 미술의 괴리라고 하는 묵은 논쟁을 종결짓는 명쾌한 제안이라고 믿는 나로서는, 자신을 포함한 소수의 지적으로 훈련받은 동호인만을 대상으로 그들의 지적인 호기심과 그 호기심을 만족시킴으로써 얻게 되는 지적인 쾌감을 위하여 전시회를 연다는 견해에 동의하지 않을 수 없다.

〔1977〕

개념주의로 본 현대미술

1. 문제의 제기

개념예술이란 말이 우리 화단에 처음 등장하게 된 것은 아마도 70년대 초반 『AG』라는 잡지를 통해서였던 것으로 기억한다. 처음 그 책에는 'Conceptual Art'를 개념예술이라고 번역하지 않고 관념예술이라고 번역했었다. 그러다가 개념예술이라는 말로 쓰이게 되었다. 물론 일본이나 구미의 미술 잡지에 소개되는 화보나 간략한 소개문을 통하여 개념예술의 개념을 어느 정도 알고 있는 사람들이 더러 있었겠지만 개념예술에 대해 제법 많은 사람들이 관심있게, 그리고 좀 더 상세하게 알게 된 것은 역시 조셉 코수스의 에세이 「철학 이후의 예술(Art After Philosophy)」이 우리 화단에 소개되고부터라고 생각된다. 이 에세이를 읽고 아리송한 개념예술 작품들의 비밀이 어느 정도 풀렸던 것을 기억한다. 그래서 우선 코수스의 에세이를 요약해봄으로써 이 글을 시작하고자 하는데 그에 앞서 짚고 넘어가야 할 문제가 하나 있다.

한국 현대미술에 대해 얘기할 때면 고질적으로 되풀이되어오던 이야기지만 외국 사조의 모방 내지는 추종이라는 이야기가 그것이다. 물론 우리의 현대미술이 외국 사조의 모방이며 유행에 따라서 이렇게도 저렇게도 휩쓸려왔다는 말을 정면으로, 전적으로 부정하기는 어렵다. 말하자면 앵포르멜에서부터 기하학적 추상으로, 그리고 해프닝, 오브제아트, 미니멀아트, 하이퍼리얼리즘, 근자의 드로잉에 이르기까지 이 모든 것들이 외국의 사조와 궤적을 같이 하고 있음을 감안해볼 때 외국 사조의 모방이란 말이 나올 수 있는 소지는 분명히 있는 것이다. 따라서 우리의 현대미술이 외국 사조의 추종 내지는 모방이라고 말하기는 쉽다. 그러나 모방이라면 모방일 수도 있는 현상 속에서 우리의 독자적 시각을 갖추려는 노력을 찾아내기는 어려울 것이다. 그리고 우리의 현대미술에 필요한 것은 외국 사조의 모방이라는 쉬운 비난의 말이 아니라 그 가운데에서 독자적 시각을 갖추려는 노력의 흔적을 가려내보려는, 까다롭다면 까다로운 작업이라고 믿는다. 왜냐하면 서세동점이 근대 역사의 질곡 속에서 다른 분야와 마찬가지로 현대미술도 우리에겐 거부하려 해야 거부할 수 없었던 숙명적인 것이었다고 믿기 때문이다. 이 말은 다시 말하면 설사 우리가 개화 이후의 우리 현대미술을 전적으로 부정·거부한다 할지라도 그것은 어디까지나 현대미술의 문맥 속에서의 거부일 수밖에 없다는 이야기이다.

우리는 지난날 소위 미술에서 우리의 것을 찾는다는 이름 아래 저질러진 적지 않은 시행착오를 기억하고 있다. 그러나 반면 한 가지 분명해진 것이 있다. 그것은 메말라가는 현대의 도회적 삶에 대한 비판과 거부로서 농촌적인 삶의 가치를 내세운다 해도 그 삶의 가치를 내세우는 의식이 도회적 감수성의 세례를 받은 만큼의 것이 아니고서는 그 효과적 대응이 될 수 없으리란 사실과 마찬가지로, 미술에서도 우리의 것을 찾으려는 노력이 현대미술의 이론적, 체험적 의식의 세례를 받을 만큼 받지 않고서는

불가능하리라는 점이다. 물론 이 말에 대해 즉각적으로 다음과 같은 의문을 제시할 수 있다. 즉 이론적, 체험적 의식의 세례를 받을 만큼 받아야 한다는 그 현대미술이란 게 도대체 어떤 것이냐는 것이다.

이 질문 뒤에는, 지금 말한 현대미술이란 말을 너는 혹시 좁은, 어떤 특정한 분야만을 끄집어내어 그것만이 현대미술이라고 하는 것이 아니냐, 말하자면 너는 소위 아방가르드주의만을 현대미술이라고 하는 것이지 멕시코의 벽화 운동이며 미국의 흑인 회화 혹은 유럽의 새로운 구상회화는 빼놓고 하는 얘기가 아니냐고 반문하는 의도가 숨어 있는 것이다.

이러한 질문에 대한 나의 답은 이렇다.

— 바로 그렇다. 내가 여기서 말하는 현대미술이란 말은 바로 형식논리적인 아방가르드주의만을 말하는 것이다.

좀 더 분명히 말하자면 현대미술의 그 형식논리적 측면의 세례를 받을 만큼 받아야지만 우리의 것을 찾으려는 시각도 좀 더 확실한 지평을 열어 보일 수 있으리라는 얘기이다. 그리고 위에서 말한 형식논리란 말을 나는 미술의 문맥 속에서 미술을 이야기하는, 또는 미술사의 문맥 속에서 작품을 논하는 '개념주의적'인 것으로 해석하고자 하는 것이다. 그리고 더 나아가 나는 '개념주의적'이란 말로써 미술을 대하고 논하는, 진지하고도 꼼꼼한 노력들을 묘사해보고 싶기도 한 것이다.

2. 본질주의로서의 개념주의

코수스는 뒤샹 이후의 모든 예술은 개념적이라고 전제를 하며, 레디메이드가 분명히 통고하는 것은 이젠 더 이상 예술의 형태(형식)가 문제되는 것이 아니라 기능이 문제라고 말하고 있다. 여기에서의 '기능'이란 개념

적 기능, 즉 예술작품이 예술 비판의 자격을 지니고 예술적 맥락 가운데서 선구적 역할을 담당하는 기능인 것이다. 부연하자면 예술은 그것이 또 다른 예술 위에 끼친 영향력의 흐름이라는 방식으로서만 존재할 뿐이며 결코 한 예술가가 지닌 아이디어의 구상적 흔적 내지는 잔여물이 아니라는 점에서의 기능이다.

이러한 전제 하에서 '오늘날 큐비즘의 걸작품이 예술성을 띤 것으로 여긴다고 할 때, 그것을 개념적인 관점에서 보았을 때는 불합리하다'는 말이 성립된다. 즉 큐비즘의 진가는 특유한 회화의 물리적 시각성의 뛰어남 또는 어떤 색채나 형태의 특수화에 있지 않고, 예술 영역에서의 그 독자적인 의도에 있다는 것이다. 따라서 과거의 여러 예술작품들이나 예술가들이 부활한다면 그것은 곧 그들의 어느 양상이 오늘의 현대미술가들에게 쓸모있게 된 때문이다. 부연하자면 과거의 예술품이 오늘날 살아 있는 것으로 유용하다면, 그것은 그 개념, 즉 예술사의 문맥, 혹은 예술 영역의 문맥에서의 가치(기능) 때문이며 그 외양 때문은 아니라는 것이다. 이 말은, 미술이라는 개념(언어)과 작품(사물)이 결정적으로 분리되어버렸다는 분리 의식의 소산이라고 말할 수 있다. 그리고 이 분리 의식은 작품이라고 하는 '물질'과 작품의 제작이라는 '노동' 속에서 구속을 받고 있던 작가의 창조적 정신이 그 구속을 벗어던지고 마치 수학자나 물리학자의 창조적 정신처럼 순수한 사유의 자유를 획득하려 하는 데서부터 비롯된 것이다. 우리가 알고 있던 바, 과거의 (그리고 오늘날에도 물론) 위대한 예술작품은 예술가의 창조적 정신과 재료가 주는 구속력이 긴장과 갈등 속에서 교묘한 균형을 이루었을 때 성립하는 것이었다. 즉 물질=재료가 주는 구속력은 벗어던져야 할 속박이 아니라 작품 성립의 절대 요건이었던 것이다. 이것은 미켈란젤로의 그 열화 같은 창조 정신이 어떻게 프레스코와 대리석을 통하여 형상화에 성공했는가를 상기해보는 것이 그 명료한 예

가 될 것이다. 프레스코와 대리석을 뺀 미켈란젤로의 창조력이 어떻게 그 자체로서 작품으로 성립할 수 있겠는가?

그러나 어쨌거나 개념주의는 이러한 창조 의지, 개념주의자들의 좀 더 냉정한 용어로는 아이디어(Art Thought)를 재료의 구속력을 거치지 않고 생짜로 제시하면서 예술이라는 이름을 들먹이고 있는 것이다. 어쩌면 재료 물질의 구속을 벗어버린 정신으로서의 예술만을 주장하는 개념예술이야말로 기존 가치 체제에 대한 반발을 그 전통으로 삼고 있는 아방가르드의 최고 절정인 듯싶다. 그러나 한편으로는 이 개념주의가 미술의 전통적인 어떤 문맥과 결코 결별한 것으로 볼 수 없는 한 국면이 있다. 필자가 개념주의에 주목하는 측면이 바로 이 국면인 바, 그것은 말하자면 일종의 '학예적(學藝的)'이라고 필자 나름대로 이름을 붙여본 전통이다. 코수스도 그의 에세이에서 수학자와 물리학자, 언어철학자들을 인용하면서 개념주의가 주지주의적인 것임을 강조하고 있거니와 개념예술은 바로 미술의 전통적 문맥 중의 하나인 학예적인 맥에 충실한 것이다.

미켈란젤로의 예를 다시 든다면, 그로부터 시작하여 미술이 한낱 장인의 것에서 예술가의 것으로 승격된 것임을 우리는 알고 있다. 또한 다빈치가 기름과 땀에 절은 주물공장에서 일하는 조각가이기보다 멋진 옷을 입고 아늑한 화실에서 그림을 그리는 화가임을 자처했던 것은 그의 그림이 한낱 기예가 아니라 소위 리버럴 아트(Liberal Art)에 속하는 것임을 자부했기 때문이리라 믿어진다. 르네상스 이후 근대, 현대에 이르기까지 화가나 조각가는 주문을 받아서 생산하는 단순한 기능공의 위치에서부터 인간과 세계를 탐구하고 해석하는 과학자나 철학자, 문학가와 마찬가지의 위치, 즉 예술가의 위치를 강화시켜왔다.

여기서 우리는 잠시 예술을 보는 두 가지 관점, 즉 자발적, 본능적 측면과 아울러 학예적, 탐구적 측면을 음미해보아야 할 것이다. 엄격한 선묘와

구도, 절제된 색채를 통하여 튼튼한 회화 이론을 세우려고 한 고전주의의 학예적, 탐구적 측면은 말할 것도 없고, 자발적, 본능적 충동이 가장 두드러져 보일 듯싶은 낭만주의에 있어서도 들라크루아의 경우 그의 그림은 그의 정치적 신념의 표현이었으며 동시에 색채의 대비 효과를 연구하여 새로운 회화 이론을 탐구하려는 의식의 표현이기도 했던 것이다. 종달새가 노래하듯 그림을 그렸다는 모네의 경우도 〈루앙 성당〉의 연작과 〈수련〉의 연작에서 보듯이 철저한 시각 이론의 연습이 그의 작품인 것이다. 몬드리안과 큐비즘의 학예적 성격은 다른 것이 아니라 좀 더 돋보이는 예에 불과한 것이다. 개념예술의 비조로 일컬어지는 뒤샹의 다음과 같은 말은 아마 학예적인 예술가이고자 하는 욕구를 가장 돋보이게 드러내 보여주는 예가 될 것이다.

"불란서에는 '화가와 같이 우둔한(stupid)'이라는 속담이 있다. 화가는 우둔한 사람으로 간주되어온 반면에 시인과 소설가는 매우 영리한(intelligent) 사람으로 여겨져왔다. 나는 영리한(intelligent) 사람이 되고자 한다. 나는 생각(idea)의 발견을 바랄 뿐이지, 그것을 그리려고 하지 않는다…"

그리고 '발견'이 진짜 창조이지 그것을 그린다는 것은 누구나 할 수 있는 기술에 불과한 것이라는 뜻의 말이 계속된다. 생각만 드러낼 뿐이지 그것을 작품으로 표현하지 않으려는 시도, 그 개념적 시도가 바로 레디메이드였던 것이다.

한편, 코수스의 개념예술론은 그 자체도 무리가 많고 또 개념예술가를 자처하는 그의 작품 활동에서도 스스로 모순을 드러내는 등 하나의 미술 운동으로서의 개념주의는 단명하지만 하나의 '보통명사'로서 개념주의 전통은 유구하다 할 것이다. 물론 필자가 이 글의 제목에서 사용한 개념

주의란 말은 보통명사로서의 개념주의란 뜻으로 쓴 것이다. 요약해보자면 필자는 개념주의란 말로써 미술을 대하는 자발적·본능적 태도보다는 학예적·탐구적 태도를, 또 실존적 태도보다는 본질주의적 태도를 묘사해보고자 하는 것이며, 동시에 개념주의적 태도를 취한다는 것이 예술을 대하는 예술가의 '의식화'를 촉발하는 계기가 된다는 것이다. 그도 그럴 것이 개념주의자들의 주제는 미술 그 자체였기 때문이다. 다시 말하자면 그들은 예술을 가지고 무엇을 할 수 있을까를 물은 것이 아니라 예술이란 무엇인가를 물었다고 보아야 한다. 예술의 대상을 자기 자신이 묻는 원초적인 물음으로 환원시킨 개념미술과, 모든 기존의 판단을 괄호 속에 집어넣고 원초적으로 환원된 명제로부터 시작하여 모순 없는 방법으로 현상을 기술하고자 한 현상학과는 '본질학적'이라는 의미에서 맥이 통한다고 볼 수 있다. 그러나 현상학이 하나의 방법론으로서 타 학문에 적용되어 발전해나간 것과는 달리, 코수스의 개념미술은 본질학 그 자체의 자폐성의 함정에 빠져버린 경우라 하겠다. 그러나 그것은 코수스 개인의 비극이라면 비극이지 개념주의의 비극일 수는 없다. "내가 예술이라고 하는 것, 그것이 예술이다"라는 알쏭달쏭함을 넘어 어쩌면 실소마저 금치 못하게 하는 말을 정보이론 따위로 떠올려보고 마는 것은 개념미술의 자폐적 함정에서 한 발자국도 벗어나지 못한다. 우리는 그 말을 아방가르드 형식논리가 예술 그 자체의 가능성을 되묻고 되물어 드디어는 어느 한 극점으로 수렴된 상태에서 터져 나온 말로서 한낱 자조적이거나 역설적, 냉소적인 말로만 받아들여서는 안 된다. 그 말을 데카르트적인 회의 끝에 나온 참된 명제, 즉 예술은 인간의 명철한 의식의 소산임을 뼈아프게 내뱉은 말로 이해할 때 비로소 개념예술의 자폐성을 극복하는 길이 열리리라고 믿는다. 부연하자면 개념예술에서 우리가 취할 것은 표현으로서의 예술에 대해 회의에 회의를 거듭해온 명철한 '의식'이다. 현상학이 하나의 방

법론이듯, 우리는 개념예술의 그 명철한 의식을 방법론으로 삼아 다시금 표현, 조형을 시도해야 한다. 필자는 최근에 드로잉이란 분야가 거론되는 것을 이러한 문맥에서 파악한다. 즉, 회화를 그 가장 원초적인 지점으로 환원시켜 거기서부터 새로운 조형 표현을 시도하려는 의도가 바로 드로잉에 대한 관심으로 나타난 것이라는 얘기이다. 왜냐하면 회화를 그 원초적인 지점으로 환원시킨 양상이 바로 드로잉이기 때문이다. 그렇다면 이 새롭게 시도되는 '드로잉'에서 풍요한 결실을 맺은 경험은 바로 '페인팅'의 새로운 가능성을 모색하는 데로 연결되리라는 생각 또한 매우 자연스러운 것이 아닐 수 없다.

결론을 이미 말해버린 감이 있으나 이 글의 목표는 70년대 우리의 현대미술을 이러한 본질주의로서의 개념주의란 개념으로 비판적 조명을 가해보고 하나의 전망을 시도해보고자 하는 것이다.

3. 70년대의 현대미술

70년대는 아마도 우리의 근대사에서 가장 격동하는 시기의 하나로 기록될 것이다. 이제 겨우 30대 후반으로 접어든 필자의 경험으로도 60년대와 70년대는 정치, 경제, 문화 등 모든 분야에서 엄청난 차이가 있는 것으로 느껴진다.

우리의 현대미술에서도 그 차이점은 현저한 것으로, 필자는 그것을 미술을 대하는 '의식의 각성'이란 말로 표현하고 싶다. 물론 이것은 필자의 극히 개인적인 생각일지도 모른다. 그리고 의식의 각성이란 말도 애매하다면 애매한 말이기도 하다. 그러나 필자는 이 '의식의 각성'이란 말을 최소한 작가 자신이 자기의 작업이 어떠한 문맥에 속하고 있는지를 스스로 알게끔 되었다는 것으로 해석하고 싶다. 아니 좀 더 정확히 표현하자면 스스로 알게끔 된 사람의 숫자가 많이 늘었다고 해야 할 것이다. 즉 그 발

언이 작품으로 성공을 하든 못하든 간에 좀 더 분명한 자신의 발언을 하려는 작가의 수가 늘었다는 말이다. 또한 자기 자신을 알고 그것을 표현하려는 데서 한걸음 더 나아가 우리 미술의 현주소를 좀 더 분명히 인식하고 활동하려는 분위기가 고조되었다는 말이다. 그리고 그 의식의 각성이 개념주의적 사고에 의해 촉발된 측면이 있지 않느냐는 것이 이 글에서 필자의 주장인 것이다. 이 말은 물론 의식의 각성이 개념주의적 사고에 의해서만 이루어지지 않았다는 사실을 전제로 하고 있다. 아니, 오히려 의식의 각성이라는 문제에서 개념주의적 사고가 차지하는 비중은 미미한 것이다. 아마도 의식의 각성은 그간의 숱한 시행착오 끝에 얻어진 결과일 것이다. 그러나 미미한 것으로 간과되기 쉽기에 필자는 개념주의적 사고를 문제삼아보고 싶다. 그리고 되풀이되는 이야기지만 개념예술 그 자체는 물론 우리에게 낯설다면 낯선, 한낱 외국 사조이나 그 개념예술을 계기로 촉발된 개념주의적 사고는 우리의 아이덴티티를 확인해볼 수 있는 기회를 제공해주었다는 점을 부각시키고 싶었기에 이것을 문제삼는 것이다.

그러나 한편, 의식의 각성이 그간의 숱한 시행착오 끝에 얻어진 결과란 점을 우리는 강조해둘 필요가 있을 것이다. 역사가 우리에게 가르쳐주는 바 의식의 각성이란 것은 단계적 발전을 통하여 드러나는가 하면 또한 단계적 발전이 단절되는 질곡된 상황이 깊어질수록 두드러지게 나타나는 것이 아니었던가? 70년대에 이르러 미술인들의 의식이 각성되기 시작했다는 주장이 사실이라면 그것은 단계적 발전의 필연적인 귀결로 파악해야 함과 동시에, 상황의 질곡도가 그만큼 깊어졌기 때문이라는 점을 간과해서는 안 될 것이다. 그리고 여기서의 질곡된 상황이란 말은 사회 전반의 상황을 말하는 것이어야지 미술에 국한된 상황만을 지칭하는 것일 수는 없다.

여기서 잠시 질곡된 상황에 대처하는 두 가지 유형을 얘기해보기로 하

자. 첫째는 그 질곡된 상황을 개선 내지 타파하기 위하여 몸으로 나서는 경우요, 둘째는 질곡된 상황이 깊어질수록 거기에 휩쓸리지 않기 위해 더욱 더 냉정한 의식을 갖추려고 노력하는 경우이다. 첫째의 경우를 우리가 실존적 태도라고 부른다면, 둘째의 경우는 본질주의적 태도라고 불러야할 것이다. 그리고 물론 이 실존적 태도와 본질주의적 태도는 대립되는 개념이 아니라 상호보완적인 개념으로 파악해야 하는 것이다. 즉 질곡된 상황에 휩쓸리지 않고 스스로를 지키려는 냉정한 의식은 바로 질곡된 상황을 개선·타파하려는 노력으로 이어지는 것이다. 그러나 우리는 70년대에 흔히 '행동하는 지성'이란 말로써 본질주의적 태도의 '너무 본질주의적이어서 소극적'인 측면이 지적당해온 것을 알고 있다. 그 지적이 정당하다면 그것은 아마도 '본질주의의 함정'이라고 불러야 할 것이다. 그리고 이러한 지적은 바로 70년대 우리의 현대미술에도 그대로 적용될 수 있을 것이다. 왜냐하면 70년대 우리 현대미술의 가장 성과 있는 부분이바로 일련의 '환원주의적'인 작품들이며 그것이 내포하고 있는 함정이 바로 이 '본질주의의 함정'이기 때문이다. 70년대 우리 현대미술의 본질주의에 도사린 함정을 지적하면 흔히 '획일화'란 말을 쓰는데, 그 말은 필자가 볼 때 핵심을 꼬집어내지 못한 저으기 핀트가 빗나간 말이다. "획일화가 되었다. 그러니까 획일화를 피하여 다양화를 꾀해야 한다"는 말만 가지고는 그 함정을 효과적으로 빠져나올 수 없다. 왜냐하면 획일화란 표피적 현상에 불과할 뿐만 아니라 획일화란 말은 70년대 우리 현대미술의 본질주의적이며 매우 정교한 양상을 분석하기에는 너무나 무딘 말이기 때문이다. 우리가 70년대 현대미술에 대해 비판적 조명을 가해본다면 그 조명은 앞서 예를 든 질곡된 상황에 대처하는 두 번째 유형에 70년대의 현대미술이 얼마나 충실했느냐 하는 점에 우선 가해져야 한다. 즉, 70년대의 현대미술과 미술가들이 얼마나 스스로를 지키려는 냉정하고도 선명한

의식을 견지했느냐에 조명이 가해져야 한다는 말이다. 그리고 그 냉정하고 선명한 의식을 여하히 삶으로 살아냈느냐 하는 점에 가해져야 한다는 말이다.

금욕적이고 절제된 환원주의적, 본질주의적 그림이 한 개인의 삶으로 '살아(生)지는' 것을 볼 때 그것은 미상불 감동적인 것이 아닐 수 없으리라. 필자는 이것을 본질주의의 윤리 혹은 환원주의의 윤리라는 말로 표현하고 싶다. 그리고 환원주의 미술, 본질주의적 미술이 '한낱 환원주의적인 것', '한낱 본질주의적인 것'의 차원을 벗어나 우리 삶의 일부가 되는 통로가 바로 여기에 있다. 그러나 이 어지러운 세상에서 그것은 얼마나 성취되기 어려운 일인가.

우리가 70년대 현대미술의 어지러움을 이야기한다면 그것은 바로 이 어지러움을 이야기하는 것이 되는지 모른다. 그러나 필자는 이러한 윤리적 측면보다는 70년대 현대미술에 도사리고 있는 함정은 '본질주의의 함정'으로 보고, 그것을 조형 표현의 문제에 맞춰 조명해봄으로써 하나의 전망을 시도해보고자 한다.

4. 하나의 전망

필자는 앞서 개념주의 미술의 그 명철한 의식을 방법론으로 삼아 다시금 표현 조형을 시도해야 한다고 말한 바 있다. 그러한 시도의 조짐이 드로잉에 대한 관심으로 나타나고 있으며 이 드로잉에서 얻은 경험을 '페인팅'의 새로운 가능성을 모색하는 데로 연결되리란 점도 얘기한 바 있다. 여기서 페인팅이란 말은 선묘(drawing)적인 것의 상대 개념으로서, 회묘적인(painterly) 그림만을 말하는 것이 아니라 우리가 전통적으로 알고 있는, 점과 선과 면과 색채와 음영으로 이루어진 '회화'를 말하는 것이다. 어쩌면 최근 미국과 유럽에서 시도되고 있는 신표현주의 그림이 선묘적

인 그림에서의 경험을 회묘적인 그림에 적용시키려는 시도의 한 사례가 될는지도 모른다. 그리고 이제 이러한 문맥에서 시도되는 그림은 방법적 회의 그 자체에 머무는 차원에서 벗어나 '날카로운' 조형의식이나 '강렬한' 이야기를 담는 것이 되리란 전망 또한 자연스러운 것이다. 그리고 이미 우리 주위에는 날카로운 조형의식과 강렬한 이야기를 담은 그림들이 출현하고 있는 것이 아닌지 모르겠다. 또한 우리는 한때 '탈조형'이란 말을 잘못 해석하고 있지 않았는지 모르겠다. '탈조형'이란 말은 문자 그대로 조형을 떠난 '무조형(無造形)' 상태를 지향하는 말이 아니라 조형의 어느 교묘한 국면을 지칭하는 말로 해석되어야 하는데 말이다.

필자는 개념주의적 사고가 70년대 한국 현대미술의 의식과 시각을 예리하게 벼르는 데 공헌함과 동시에 그 본질주의적 측면이 하나의 함정을 준비하기도 했다고 보는데, 그 함정을 묘사하는 말 중의 하나가 '탈표현', '탈조형'이라는 말이다. '탈조형'이란 말을 '무조형'을 지향하는 말로 받아들인다면 그 다음에 해야 할 가장 논리적인 일은 미술을 그만두는 일뿐이다. 그럼에도 불구하고 미술을 계속한다는 것은 이미 '탈조형'을 '무조형'으로 받아들이는 태도가 아니라 조형의 어느 교묘한 국면을 취하려는 태도로 보아야 할 것이다. 우리는 혹시 '탈조형', '탈표현'이란 말을 고지식하게 해석하여 조형과 표현을 두려워하지는 않았는가? 우리가 '탈조형', '탈표현'을 이야기하여도 그것이 결국은 조형과 표현을 이야기하는 것일진대, 탈조형과 탈표현이 지향하려는 어느 교묘한 국면만을 취하려 할 것이 아니라 '날카로운' 조형과 '강렬한' 표현을 취함도 두려워하지 말아야 할 것이다. 우리가 이제 조형과 표현을 마음껏 취함에 있어서 오히려 두려워해야 할 일은 '날카로움'이 날카롭지 못하며 '강렬함'이 강렬하지 못하지나 않을까 하는 것이어야 할 것이다.

결국 이렇게 조형과 표현을 '정면으로 다루려는 노력'이 '교묘하게 다

루려는 노력'과 함께 좋은 결실을 맺을 때 우리의 미술은 좀 더 다양하고 풍부해지리라는 지극히 상식적인 결론에 이르게 되는데, 우리에게 필요한 것은 바로 이 '상식의 회복이다'라는 말로 이 글을 맺는다.

[1983]

(좌담) 미술민주화의 지평을 열기 위해[18]

민중미술에 대하여

김용익: 민중미술이라는 용어가 미학적으로 어떻게 규정되는지 여부에 상관없이 상용되고 있기 때문에 그것은 어차피 피할 수 없는 현실적 용어인데, 제가 생각하기로는 민중미술의 개념을 '민중을 위한 미술이다' 혹은 '민중에 의한 미술이다' 는 식으로 풀면 안 될 것 같습니다. 그것이 필요조건은 되겠지만 충분조건은 되지 않았다는 것이죠. 말을 만들어본다면 '민중민주주의 사회, 즉 민중이 명실 공히 사회의 주체로 떳떳하게 대접받는 사회의 미술, 또는 그러한 사회에 도달하기 위한 노력으로서의 미술이 민중미술이다' 고 폭넓게 보고 싶어요. 이럴 때 우리나라의 민중미술운동이라는 것도 그런 사회를 지향하는 미술이라는 것은 틀림없습니다. 그런데 이런 지향의 개념을 가진 민중미술의 개념은 상당히 동적인 것이거

18 『공간』(1985년 7월호)에 실렸던 좌담 중 김용익 작가의 발언 부분만 발췌하였다.

든요. 그래서 민중미술의 개념을 작품 자체라든가 그 내부에서 찾으면 안되고, 작품의 제작 과정이라든가 수용, 발표, 소통, 그런 동적인 곳에서 찾아야지 작품 내부의 질, 내용, 이런 데서 발견하려 해서는 안 될 것이라고 생각해요. 요즈음 자꾸 마찰을 빚고 평행선을 긋는 것은 정적인 기존 개념으로 민중미술을 보려고 하기 때문이죠. 또 민중미술의 입장에서 볼 때 동적인 개념으로 정적인 개념을 보면 역시 안 맞는 것입니다. 여기서 민중미술을 우리 모두가 바라고 있는 사회로 도달하려는 노력으로 보는 시각을 갖는다면 이 두 개념이 무언가 서로 가치를 이월(移越)할 수 있는 장(場)을 발견할 수 있으리라 믿고 그런 인식을 같이 해야 될 것 같습니다.

모더니즘 미술에 대하여

김용익: 한국미술에서의 모더니즘의 위치를 모더니즘의 미학에 매료되었던 제 입장에서 한번 이야기해보고 싶습니다. 우선 전제로 인식해야 할 것은 서세동점의 불행한 근대사가 이어져 내려와 오늘날까지도 서구 강대국에 의해 정치, 경제, 문화 등 모든 면에서 좌지우지되는 불행한 우리의 역사에 의해 모더니즘이란 것이 현실로 존재하고 있다는 사실입니다. 부정적으로만 본다면 서세동점의 역사가 없었으면 좋았고 모더니즘도 없었더라면 좋았던 것이겠죠. 그러나 그것은 어쨌든 존재하는 실체입니다. 제가 이런 말씀을 드리는 것은 언젠가 어떤 분이 한국의 모더니즘은 우리의 역사에 아무것도 남겨 놓은 것이 없다고 단언하던 것이 생각나서 하는 말입니다.

저는 모더니즘이란 말을 현대미술, 그러니까 폭 넓은 개념인 컨템포러리로 파악하고 있지 않아요. 말하자면 70년대 미술을 저는 컨템포러리라기보다는 모더니즘으로 보는 것인데, 그것은 그린버그가 요약한 대로 자기검증적, 자기환원적 미술의 경향인 것이죠. 제가 그 모더니즘에 매료된

것은 그것의 논리적, 수학적 사고에 대한 지적인 호기심 때문이었습니다. 미술에서의 논리적, 수학적 사고의 등장은 산업기술의 발달과 정확히 대응하는 현상이라고 보고 싶습니다. 그리고 덧붙여 우리가 여기서 이야기하는 '미술의 민주화'도 그 바탕에 현대 산업기술에 의한 물질적 생산 능력의 증진이 없이는 불가능한 것이라는 인식도 함께 하고 싶습니다.

모더니즘, 전통, 감수성

김용익: 저는 모더니즘을 과거의 우리 전통과 결부시키고 싶은 생각은 없습니다. 그리고 모더니즘을 자기고백적 예술과 결부시켜서 위안을 찾고 싶은 생각도 없습니다. 모더니즘의 미학에 보다 깊이 천착해볼 필요가 있어요. 70년대에는 모더니즘의 과열 현상이 있었습니다. 이제 80년대에 들어와서 그것이 가라앉았다고 보고, 오히려 차분한 마음으로 70년대의 과열되고 혼동된 것들을 정리해가면서 모더니즘의 미학을 천착해볼 수 있으리라고 믿습니다. 모더니즘 미학은 미술에 대한 지적 호기심을 가진 사람들에게 계속 매력을 주리라고 생각해요.

70년대의 모더니즘이 감수성과 상상력을 도외시한 미술이라는 비판을 많이 하는데, 물론 그 말은 타당성이 있습니다. 그러나 이제 그런 말들도 좀 더 세심하게 들여다보아야 합니다. 예컨대 상상력과 감수성에는 논리적, 수학적 상상력과 감수성의 세계라는 것도 있습니다. 프랑스의 수학자 포앙카레가 "수학은 영원한 자유와 상상력의 산물이다"라고 말할 때의 그 상상력 같은 것이겠죠. 자기표현이 없다는 말도 좀 더 세심하게 봐야 하는데, 말장난이 아니라 바로 자기표현을 억제하는 자기표현이라는 측면으로 봐야 합니다. 그것이 어느 역사적인 상황에서는 자유민주주의 사회에 이월 가치가 충분히 있는 덕목이 될 수도 있으며 진정한 용기가 될 수도 있다는 것으로 살펴보아야겠다는 것입니다.

(1985)

풍경, 곰팡, 여름…
그리고 절망 또는 종생기

　　나는 지금 한 장의 카탈로그—후화랑 기획 공모 초대 《김용민》전, 1986년 후화랑에서 열린 김용민의 가장 최근 개인전 카탈로그—를 보고 있다. 그는 1943년 충남 연산에서 태어났다. 그리고 1970년 홍익대학교 미술대학 회화과를 졸업했다. 1981년 관훈미술관에서 개인전을 했고, 1984년에 대구 수화랑에서 개인전을 했다. 그는 올 9월 그의 네 번째 개인전을 가질 예정으로 있다. 그리고 나는 그를 여러 사람에게 알리기 위해 지금 이 글을 쓰고 있다.

　　왜 나는 그를 여러 사람에게 알리는 글을 쓰는가? 그리고 왜 그를 여러 사람에게 알리려 하는가?

　　그의 작품 활동은 1974년부터 시작된 것으로 되어 있다. 1974년 한 해 동안 그는 제3회 《ST》전, 제1회 대구현대미술제, 제2회 《앙데빵당》전, 제1회 《서울비엔날레》전에 작품을 출품하고 있다.

　　그는 나보다 4년 연배이다. 그가 홍대를 입학한 해인 1963년은 내가 고

등학교 1학년 때였다. 그가 작품 발표를 시작한 1974년에 나는 대학교 4학년이었고, 제1회 대구현대미술제와 제2회 《앙데빵당》전에는 같이 출품했었다.

나는 지금 이 글을 서두르지 않고 침착히, 마치 무슨 보도자료라도 작성하는 듯 침착하게 쓰려고 노력하고 있다. 왜 그러는지는 차차 밝혀지게 되기를 바란다.

얼마 전 어느 좌석에서 누군가가 한국의 미니멀 세대는 누구냐고 물어 이렇게 대답했다. 미니멀 세대가 누군지는 모르지만 나, 박서보, 윤형근, 문범 등등이 다 같은 세대라고. 참고로 얘기하자면 나는 마흔일곱, 윤형근, 박서보는 다 환갑을 넘긴 분들이고, 문범은 서른아홉이다. 이 네 사람이 같은 세대라고 하는 말은 조금도 과장되거나 왜곡됨이 없이 그대로 사실이다. 그리고 사실은 우리나라 70년대 미술의 한 단면을 잘 보여주는 예이다. 김용민도 물론 같은 세대이다. 그와는 많은 전시를 같이 했고, 그의 전시는 거의 다 보았고, 또 무슨 세미나다 연구발표다 하는 모임에도 많이 동석했었다. 내가 유독 김용민의 전시나 무슨 모임에 일부러 찾아가서 동석했다는 말이 아니다. 그때는 모두 다 그랬다. 소위 70년대 미술운동에 동참하던 사람들은 자주 모일 수밖에 없었다. 삼사십 명씩, 많으면 백 명에 가깝게 참여하는 대규모 전시가 많았기 때문이었다. 이것이 미술의 집단화 운동이라 해서 시비가 분분했지만 여기서는 별도의 문제이다.

김용민은 ST라는 그룹의 멤버로 작품을 시작했고, ST그룹은 70년대에 가장 영향력 있는 현대미술 동인그룹이었다. 참고로 1973년 6월 명동화랑에서 열린 제2회 ST그룹전에 참가한 사람의 면면을 보면, 김홍주, 남상균, 박원준, 성능경, 여운, 이건용, 이일, 이재권, 장화진, 조영희, 최원근, 황현욱이다. 김용민은 같은 해에 열린 3회전부터 이 그룹에 참여한다. 또한 1977년 10월 견지화랑에서 열린 6회전의 참가자들 면면을 보면 강용

대, 강창열, 강호은, 김선, 김용민, 김용익, 김용철, 김장섭, 김홍주, 남상균, 박성남, 성능경, 송정기, 신학철, 윤진섭, 이건용, 장경호이다. 화단에 관심 있는 사람은 여기서 낯익은 사람들의 이름을 확인할 수 있으리라. 이분들의 이름을 여기에 열거하는 것이 이 글의 전개에 도움이 될 것 같은 판단에서 그랬는데 실례가 되었다면 너그러운 아량으로 양해를 바란다.

70년 이래 ST그룹은 미술 세미나 형식으로 그 당시 젊은 미술학도들이 흥미를 가지고 주목했던 조셉 코수스의 「철학 이후의 예술」이란 에세이를 가지고 공개 토론회를 가진 것을 비롯해 10회의 토론회를 가져왔고, 전시회 오프닝 날에는 현장에서 요즈음은 일반적으로 퍼포먼스라고 부르는 이벤트 쇼를 가져왔다. 이 그룹의 이러한 활동에서 김용민은 이건용과 더불어 중요 멤버였다. 카탈로그에 의하면 김용민은 여섯 차례의 이벤트를 발표했고 1977년 ST 회지에 『아트 인터내셔널』에서 발췌한 「한스 하케의 예술」이란 글을 번역 발표했다.

나는 지금 이 글을 누가 읽기를 기대하며 쓰고 있는가? 이런 얘기는 우리 세대는 다 알고 있는 얘기고 다른 세대들은 전혀 관심이 없는 얘기일 텐데….

김용민은 서울을 떠났다. 나는 그가 언제 서울을 떠났는지 알지 못했다. 오늘 연산에 있는 그를 만나고 왔다. 충남 연산은 그의 고향이다. 십년 남짓 되었다고 한다. 오늘 만나는 것도 실로 8년 만에 만나는 것이다. 나는 그가 그간 정신적으로 몹시 불안정하다는 소식을 풍문으로 들었었다. 그가 아직 서울에 있을 때도 이미 그가 불안정해 보인다는 얘기를 들었었고 또 내가 보기에도 그랬다. 그의 과묵함, 그리고 미술을 대하는 그의 진지함. 정말 그의 과묵함과 진지함은 매우 인상적이다. 과묵하고 진지한 사람에게 따르기 마련인 어눌함, 요령부득, 그리고 그에 따른 생활에서의 실패. 내 짐작엔 잠실에서 은행 빚을 내어 열었던 미술 학원의 실

패 이후 그가 서울을 떠난 것 같다. 반면 그가 얻은 것이 있다. 후배들의 각별한 애정이 그것이다.

70년대 미술운동을 특징짓는 점은 무엇보다도 그 엘리트주의적 배타성이라고 해야 할 것이다. 이 미술운동이 양적으로 팽창해나갈수록 그 배타성이 노골화되었고, 그 미학의 범주에서 벗어나 있는 사람들은 상대적으로 소외감을 느껴야 했다. 한국미술청년작가회라든가 방법전 등 또 다른 대규모 모임은 어쨌든 이 배타성에 의해 밀려난 사람들이 스스로의 권익을 지키고 주장하기 위해서 모인 모임이었다. 이러한 와중에서 우왕좌왕, 일희일비하던 젊은이들이 결국 절망 끝에 그 절망의 힘을 들어 새 희망의 정수박이에 들어부어보고자 한 것이 《토해내기》전과 같은 래디컬한 전시였다고 본다. 김용민에게 애정을 가진 사람들은 대략 이러한 정서를 가진 사람들이었다. 밀려난 사람들, 섹트화된 70년대 미학에 불신의 눈초리를 보내고 있던 사람들…. 그러나 김용민 자신은 70년대 미학과 그 미술운동에서 밀려난 사람이 아니었다. 1979년 제15회 상파울로 비엔날레 출품 작가로 선정되었고, 1982년엔 서울미술관에서 매년 기획하고 있는 문제작가 작품전(평론가 11인이 위촉 선정한)에 출품하였고, 1983년에 일본 5개 도시를 순회 전시한 《한국현대미술 70년대 후반 하나의 양상》전에 출품하기도 했다. 그런데 무엇이 그로 하여금 서울을 떠나게 했을까? 그리고 후배들이 그에게 보여주는 각별한 애정의 정체는 무엇일까?

김용민의 고향 연산은 호남선 완행열차 역이 있는 그저 그렇고 그런 시골 마을이다. 그가 사는 집은 일제 때 지어진 집이다. 낡은 비닐 장판 틈으로 다다미가 보였다. 집의 삼분의 일은 무너졌고 삼분의 일은 썩어가고 있었고 나머지 삼분의 일 정도만 그가 손수 수리하여 사용하고 있었다. 그곳 국민학교 교장을 지내셨던 부친과 모친이 다 작고하여 이제 그 혼자만이 외롭게 그 집을 지키며 살고 있었다. 서울의 각박한 삶에 지쳐 몸과

마음이 피폐해질 대로 피폐해져 낙향한, 깡마르고, 말없고, 눈빛만 형형한 독신의 화가, 다 무너져가는 고옥, 잡초가 무성한 마당, 아무도 손보는이 없어 저 혼자 열매를 매달았다 떨어뜨리는 오래된 대추나무, 감나무, 은행나무, 모개나무 그리고 그 나무에 달라붙어 있는 허물 벗은 매미의형해, 쏟아지는 뙤약볕, 여름 한낮의 폭염, 간단없이 흘러나오는 라디오의 유행가 소리, 방 한쪽 면을 완전히 차지하고 있는 제작 중인 작품, 수염을 길게 기르신, 유학자이기도 하시었던 선친의 사진. 이 정도면 서울의여성지 기자들, 아니면 미술지 기자들의 구미를 만족시켜줄 완벽한 배경과 주인공 아닌가! 아닌 게 아니라 전람회 오프닝 장을 사교장 삼아 목욕하고 향수 뿌리고 등장하여 2차 노래방, 3차 락카페를 기대하는 아줌마들이 김용민의 개인전 오픈 날을 손꼽아 기다리며 외출을 준비하고 있는 것이란 조짐이 나로서는 느껴진다.

나는 김용민이 포즈로 낙향할 사람이 아님을 알고 있었고 또 이번에 그것을 확인할 수 있었다. 그의 낙향은 마지막 남은 선택이었을 뿐이었으리라. 그러기에 그는 일절 농사를 짓지도, 꽃을 기르지도, 정원을 손질하지도 않는다. 텃밭을 일구어 오이나 가지, 고추라도 심을 만하건만…. 그러면 손수 차리는 식탁에 신선한 야채라도 오를 수 있으련만.

그는 요즘 오토바이를 타고 다닌단다. 대전-연산 간 국도를 120킬로로달린단다. 그리고 운전면허 시험을 준비하고 있는데 한 번 떨어졌다고 했다. 책꽂이에 꽂혀 있는 〈운전연습백과〉라는 비디오테이프와 그 위의 오토바이 헬멧이 그것을 증명하고 있었다. 그는 또 복사기를 구입하여 70년대 만들었던 모든 에스키스를 복사하여 아홉 권에 이르는 에스키스집을만들어두고 있었다. 연산, 김용민의 집, 소설 속의 한 장면이 되기에 충분한 배경과 주인공. 그러나 그 자신은 자신을 의식하지 않는다.

풍경이 풍경을 반성하지 않는 것처럼

곰팡이 곰팡을 반성하지 않는 것처럼

여름이 여름을 반성하지 않는 것처럼

속도가 속도를 반성하지 않는 것처럼

<div style="text-align:center">(김수영, 「절망」 1-4연)</div>

그러기에 우리의 화두는 오토바이 운전과 운전면허 시험일 수밖에 없었다. 남에게 자기 작품을 표절당했다는 피해의식과, 나의 작업이 그 누구의 것과 비슷하다는 자격지심과, 자기 작업에 어떤 이론적 틀을 세워야 한다는 해석에의 모더니즘적 갈망을 이제 불식하고 마당에 꽃도 가꾸시고 채마밭도 일구시기 바란다. 이때의 꽃 가꾸기는 결코 포즈가 될 수 없는 것이다. 당신은 무슨 근거로 그렇게 말하는가라고 내게 묻겠는가? 그것은 포즈가 아니다.

왜 우리는 김용민에 대해 애정을 갖고 있는 것일까? 권력지향적, 출세지향적 화단 풍토에서 밀려나버린 그의 순진함에 대한 동정인가? 미의 순교자처럼 보이는 그의 삶의 행태에 대한 낭만적 호기심일까? 아직도 향수로 남아 있는 한 예술가상을 김용민에게 투사시키고 대리만족을 취하고 있는 것일까?

이번의 전시는 후배들의 노력에 의해 이루어진 것이다. 그가 연산에 칩거한다는 것을 알아낸 후배들이 찾아 내려가 전시회를 권유했던 것이다. 그리고 나도 이렇게 그를 소개하는 글을 쓰게 되었다. 나는 이런 후배들이 걱정된다. 서울에서의 화려했던 작품 활동, 그리고 갑작스러운 은둔, 시간이 정지해버린 듯한 연산 화실에서의 삶, 이런 것들이 좋은 기삿거리, 얘깃거리가 된다는 사실이 걱정된다. 후배들은 순수하게 김용민에 대한 애정으로 그를 컴백시키고 있지만 그들의 뜻과는 달리 그가 일회용으

로 상품화되고 또 그가 상처를 입게 될 가능성이 없지 않다. 왜 전에도 한 번 그런 경험이 있지 않은가?

무릇 작품이란 살아남은 자들의 지성스런 되살림을 통해서만 그 생명이 존속된다는 가르침에 따라 우리가 이번 김용민 전을 준비하는 것이 되겠지만 이 전시를 계기로 김용민의 생활에 하등의 변화가 있어서는 안 되겠다는 것이 나만의 생각은 아닐 것이다. 그는 여전히 고향 연산의 고옥에서 지금처럼 지내야 할 뿐이다. 그것이 이십일 세기가 우리 화가들에게 요구하는 삶의 모습이기 때문이다.

풍경이 풍경을 반성하지 않는 것처럼
곰팡이 곰팡을 반성하지 않는 것처럼
여름이 여름을 반성하지 않는 것처럼
속도가 속도를 반성하지 않는 것처럼
졸렬과 수치가 그들 자신을 반성하지 않는 것처럼
바람은 딴 데서 오고
구원은 예기치 않은 순간에 오고
절망은 끝까지
그 자신을 반성하지 않는다

(김수영, 「절망」 전문)

(1994)

비엔날레와 대안공간

　비엔날레와 대안공간이라…. 블록버스터를 지향하는 비엔날레와 미학적 소수화, 분자화를 지향하는 대안공간은 서로 대척점에 서 있는 것이 틀림없는 바, 이 글은 대체로 둘을 대립시켜 한쪽을 비판하는 글이 되어야 마땅하렸다.

　허나, 비엔날레도 다 비엔날레가 아니요 대안공간도 다 대안공간이 아니다. 비엔날레도 공주 금강 가에서 열리는 금강 자연미술 비엔날레 같은 것도 있고, 장소로 보나 추구하는 미학으로 보나 제도 미술 공간에 근접한 모모한 대안공간(을 표방하는 화랑)들도 있으니 말이다. 그러고 보니 둘을 대립시켜 한쪽을 비판하는 일은 너무 나이브해 보인다. 둘은 우리나라에서 대적관계라고 보기 어렵지 않은가? 그 예로서 대안공간 작가들이 심심찮게 비엔날레에 초대되어 가고 비엔날레 측에서 대안공간들에게 일거리도 심심찮게 주니 말이다. 여하튼 우리나라에선 둘은 공생관계에 있다. 공생이 아니라면 적어도 '수혜'와 '시혜' 관계에 있다.

이 글은 비엔날레라고 하는 대형 전시 행태를 비판하고 정치적으로나 미학적으로 대안적 가치를 추구하는 대안공간의 순수성을 옹호하려는 의도를 가지고 시작하고 있는데, 이렇게 써내려가면서 어쩐지 그 의도대로 되어갈 것 같지 않은 예감이 든다. 한마디로 자신이 없는 것이다. 다시 말하면 나 자신이 미학적으로나 정치적으로나 심리적으로나 대안적 가치로 갱신되어 있지 못하다는 자의식이 든다는 말이다.

나도 모모한 대형 비엔날레의 초대 작가가 되고 싶다! 그리하여 이러한 경력을 차곡차곡 쌓아 모모한 화랑에서 화려하게 개인전도 하고 싶다! 아~~. 그리고 잘 팔려서 목돈도 좀 만져보고 싶다. 이런, 저 어둡고 깊은 곳(dark self)에서의 욕망을 지워버릴 수 없다는 말이다. 이 글쓰기가 이런 욕망을 식히는('지우는' 이 아니라!) 마음의 수행이 되면 다행이겠다.

올해는 우리나라 비엔날레의 쌍두마차인 광주비엔날레와 부산비엔날레를 둘 다 구경했다. 언제나 그렇듯이 급박하게 짜놓은 일정에 쫓기며 수백 명의 학생들을 인솔(?)하면서였다. 대학에 몸담고 있다 보니 언제나 이렇게 수많은 학생과 동행하여 비엔날레를 구경하게 된다. 이럴 때의 맘 상태는 그냥 수학여행이나 엠티 온 것과 다르지 않아 풋풋한 학생들과 늘상 만나는 익숙한 학교 강의실이 아닌 외부의 장소에서 만난다는 다소 들뜬 기분이 되어버린다. 그냥 건성건성 지나친다. 수첩에 뭘 적어가며 열심히 보는 아이들도 더러 눈에 띄지만 대부분은 나와 마찬가지이다. 이번 광주비엔날레와 같이 좀 '읽어줘야 하는' 작품들은 눈에 안 들어온다. 그리고 구태여 읽어주고 싶은 생각도 안 든다. 광주비엔날레 전시장은 언제나 느끼는 것이지만 어찌 그리 답답하고 숨이 막히고 혼잡한지 얼른얼른 보고 밖으로 나와버린다. 대형 쇼핑몰이나 백화점에서 느끼는 '상품 멀미증' 비슷한 '작품 멀미증'이 심하게 도지는 곳이 광주비엔날레 전시장이다.

나의 비엔날레 기피증은 이렇게 생리적인 것에서부터 시작되어 심리적

인 것으로, 미학적인 것으로 전이되어간다. 그래, 나는 어려서부터 사람 많은 곳을 싫어했어. 사람 많은 곳에선 멀미를 하곤 했었지. 시장에 물건이 산더미같이 쌓여 있는 걸 봐도 그랬고. 그런데 수십억씩 쓰는 이런 비엔날레와 같은 대형 전시가 과연 우리 미술에 필요한 것일까?

올해 부산비엔날레 김원방 전시감독의 「비엔날레, 혹은 낭비의 사용가치」와 같은 글은 이런 의문에 대해 일정 부분 답을 준다는 점에서 공감이 간다. '바로 지금'의 예술을 쉴 새 없이 실시간으로 포착하고, 한 공간에 종합하여 보여주는 비엔날레 식의 대형 전시들은 그 자체가 예술을 새로이 획득·생산·보존하는 거대한 장치라는 것이며, 이를 통해 국제미술의 새로운 흐름, 정의, 현 예술의 정치사회학적, 역사적 의미, 나아가 금전적 가치 등 소위 예술에 관련된 '상징 시스템'이 경쟁적으로 구축되는 바, 이 과잉 생산된 상징 시스템이 자신을 유지하기 위해 스스로에게 행하는 '필연적 낭비'의 과정이 비엔날레 같은 낭비적 대형 전시라는 것이다. 스스로의 생존을 위해서… 어느 누구를 위해서가 아니라….

'미술 스스로의 생존을 위해서'라고만 내세우기엔 돈을 댄 쪽에 대해 좀 미안하니까 '흥행'과 그 흥행을 통한 "지역 경제에 미치는 긍정적 효과"에 그렇게 매달리는 것이구만. 흠… 일단 그 의미를 이해할 수는 있겠다. 스스로 낭비라고 고백하니 말이다. 그리고 낭비도 말 그대로 그냥 낭비라는 뜻이 아니고 '사용가치가 있는 낭비'라고 하니 말이다. 그러나 부산비엔날레에서 본 작품들은 척 보아도 '낭비'임에는 분명해 보이나 어디에 그 '낭비의 사용가치'가 있는 것인지 찾아내기는 어려웠다. 낭비의 '동종요법적' 시행 안에 그 사용가치는 이미 '모방적 방어'의 형태로 내포되어 있는 것으로 읽어줘야 하는 것일까?

하인츠 페터라는 독일에서 온 평론가가 모 잡지에 기고한 글을 읽어보면 프랑스 철학자 조르주 바타이유의 사상에서의 '낭비'는 무력으로 억압

되었던 에너지들을 해방시킴으로써 발생되는 무절제의, 그러나 치유적 의미의 낭비를 의미한다고 한다. 그래, 이 글은 바로 이해가 된다. 치유를 위한 낭비, 그러니까 사용가치가 있는 낭비라는 뜻 아닌가. 그런데 '치유' 의 의미는 실종되고 '무절제' 의 측면만 부각되었다는 하인츠 페터의 부산 비엔날레에 대한 비판에 한 표!

난 올해 금강 자연미술 비엔날레에 출품했다. 공공미술과 생태미술, 그리고 이 둘을 포함한 '미술 생태' 에 점차 관심을 집중하게 되면서 그간 금강 자연미술 비엔날레를 주목하여 보게 되었고, 이명박 정부의 대운하 공약이 사회적 저항의 쟁점으로 떠오르자 공공미술, 자연미술, 생태미술의 정치성을 드러내보이고자 했던 그간의 충동이 끓어올라 비엔날레 측에 간청하여 출품 작가가 되었다.

이 비엔날레 참여 작가가 된 후 자주 공주를 왔다갔다하면서 이 작은 도시 공주에서 벌어지는 소박한 자연미술 비엔날레(이 '비엔날레' 란 명칭은 지자체로부터 기금을 따내기 위해 고육지책으로 붙인 것이란다)의 매력에 빠졌다. 출품 당사자의 자찬과 다변은 덕이 안 될 터인즉, 말을 아끼겠다. 백지숙은 서울신문의 칼럼에서 금강 자연미술 비엔날레가 '남는 장사' 를 했다고 요약해줬다. '낭비' 와는 아주 반대다.

나는 금강 자연미술 비엔날레에서 '미술의 대안적 가치' 를 추구하는 모습을 본다. 내가 생각 하는 '대안적' 이란 말의 의미는 비교적 구체적이다. 우선 공간적으로 '까발리진' 대도시가 아니라 작고 조용한 지방 도시가 그 그라운드라는 점이다. 그리고 모뉴멘탈한 공간성보다는 시간성의 추구, 다시 말해 금강 자연미술 비엔날레의 작품은 야외에서 서서히 풍화되고 부패되어 소멸되어감을 추구한다는 점이다.

그리고 엘리트주의적 작가주의를 표방하지 않는다는 점이다. 국내건 국외건, 유명한 작가를 포함시키려 하는 데는 무관심하다. 오히려 (소위)

주류 미술계와 자의건 타의건 거리를 둔 사람들이 주로 모여 전시한다는 점이다.

그리고 거의 한두 달을 작가들이 현장에서 기거하며 작업하며, 적잖은 작가들이 두 번, 세 번씩 출품하는 '정착성'을 보인다는 점이다. 대부분 공주와 대전 근처에 사는, 이 비엔날레의 주 멤버인 '야투(野投)' 회원들은 매번 출품을 한다. 그리고 국제 교류팀장 앙케 멜린은 십여 년째 붙박이다.

이들은 모여서 작업하는 과정을 중히 여기며 작업을 도와주러 세계 각지에서 온 자원 봉사자들과 작가들이 함께 '자연미술 워크숍'도 하고 그 워크숍 결과물을 전시도 하며 그 자원 봉사자들을 '준 작가' 대우를 해준다는 점이다. 그리고 그들은 무엇보다도 파티를 좋아하며 자주 서로 어울려 즐겁게 논다는 점이다. 아니, 매일매일 함께 모여 먹고 자고 일하는 것 자체가 캠핑이요 파티다. 나는 비엔날레 준비 기간의 이런 모습들을 '미술의 생태적 실천'으로 보면서 즐겁게 참여했다.

이렇게 금강 자연미술 비엔날레에서 '대안적 비엔날레'를 본 내가 또 하나 좋게 본 대안적 전시는 문래동 철재상가에 있는 Lab 39라는 프로젝트 스페이스(그들은 철재상가 3층의 전혀 손질 안 한 다목적 공간을 이렇게 부른다)에서 열린 안해룡의 《아이들아 이게 우리학교다―도요하시》전이다.

왜 좋게 보았냐고요? 우선 문래동이라는 게 좋았고요, 안해룡이란 작가가 미술학도 출신이 아니라 역사학도 출신이라는 게 좋았고요, 전시회에 미술판에서 얼굴이 익은 사람들이 별로 안 보이는 게 좋았어요. 전시의 주제―도요하시라는 일본의 작은 도시에 있는 조선인 소학교의 역사와 그 커뮤니티의 다큐멘트―도 좋았고요. 다~~ 내가 생각하는 '대안성'을 드러내 보여주고 있어서 좋았어요.

다른 대안공간들도 여기를 좀 본받아보아요.

(2008)

대안은 모더니즘의 퇴행에서부터

1974년 가을, 내가 대학 졸업반일 때 학술대회가 열렸다. 주제는 '인간을 떠난 예술, 예술을 떠난 인간.' 나는 그때 오르테가 이 가세트의 『예술의 비인간화』라는 텍스트를 중심으로 발표했던 것 같다. 군사정권의 숨막히는 정치 상황. 당시 미술계 사정은 아직 민중미술이란 이름의 가시적 움직임은 없었지만 모더니즘에 대한 불신이 이미 팽배해 있던 때였다. 참석했던 한 친구가 한마디 내뱉었다. "나는 차라리 의자 하나를 만들어 내놓아 지친 사람들이 쉬었다 가게 하고 싶다." 그것은 군사독재의 절박한 상황에서 미술이 할 수 있는 일에 대한 그 어떤 절망감 혹은 자괴감의 표현이었을 것이다.

그로부터 20여 년이 지난 오늘날 우리는 실제로 작가들이 의자를 만들어 내놓는 상황을 목도하고 있다(예컨대 가브리엘 오로스코의 MoMA 정원에 매어놓은 해먹). '(작품에) 손대지 마시오'란 작품으로서의 의자가 아니라 '(작품에) 앉아서 쉬시오'란 의자로서의 작품. 아니, 작품이라고 말하기보

다는 작품과 비작품의 경계를 가로지르는 것. 예술(작품) 쪽에서 보면 현실 속에 침투함으로써 예술이 확장된 것이고, 현실 쪽에서 보면 현실이 예술(작품) 속에 침투함으로써 예술의 재현주의적·신화적 영역을 해체시킨 것이리라.

세기말, 문화 다원주의의 와중에서 비교적 분명하게 보이는 것은 제도로서의 모더니즘 패러다임에 대한 대안적 움직임이다. 그 움직임의 가장 대표적이고 강력한 주체가 민중미술이었다면 민중미술의 거대 담론의 무게를 벗어나 미세한 시각으로 오늘의 미술계에서 벌어지고 있는 일들을 들여다보는 일은 거대 담론의 모순을 비껴가는 일이 될 것이다. 거대 담론의 모순을 비껴가? 그렇다. 무거운 담론에 의해 매몰된 다양한 담론들을 발굴해내자는 시각이다. 성의 문제, 일상성의 문제, 미시 권력, 규율 권력의 문제 등등.

도시개발, 도시계획, 공공미술품 등에 내재되어 있는 문제점을 드러내는 작업을 해나가고 있는 〈성남 프로젝트〉(모란 프로젝트, 현저동 프로젝트 등 그때마다 구성원이 달라지는 변신 그룹). 일본군 위안부 할머니들이 모여 사는 나눔의 집에서 할머니들과 같이 돌길을 만들고, 초상화를 그려드리고, 할머니들의 유품 캡슐을 만드는 등의 봉사활동을 보여준 〈나눔의 집 프로젝트〉. 졸업 전 무용론을 자신의 (졸업) 작품으로 만들어 각 대학을 순회하며 전시했으며 교수들과 합의하여 졸업 작품 심사를 없애고 졸업 작품전이란 이름의 전시도 없애버린 〈졸업 전이 밥 먹여 주냐〉팀. 지난 가을 이천의 한 폐공장에서 8개 대학 약 1백여 명의 학생과 교수들이 참가하여 제도 교육에 눌려 잠복해 있던 그들의 에너지를 발산시킨 〈이천공장미술제〉. 송파구청의 협조 아래 송파구청 화장실에서 열린《송파구청 화장실에는 '볼일' 이 있다》전.

거대 담론의 틀로 볼 때 사소해 보이는 이런 일련의 미술적 사건들을

경험하면서 최근 누군가의 글에서 본 '간극의 개념'이란 말을 되새겨본다. 체제를 변혁시키려는 게 아니라 체제에 적응하고 살아남기 위해 그 체제의 틀 안에서 조용한 '역행'을 수행한다는 간극의 논리…. 또 얼마 전 공중파 방송에서 취재하여 방영한 포천의 가난한 젊은 화가들 프로그램을 생각해본다. 그 프로그램이 자칫 모더니즘적 예술 신화를 부추길 우려가 있음을 감안하더라도 자본주의 사회에서의 예술가의 삶, 그 간극의 삶의 한 모델을 보여주는 예가 아니었나 생각해본다.

예술가는 공급 과잉 상태다. 누군가 말했듯이 현대 사회에서 예술가의 경제적 위상은 본질적으로 불안정하다. 정치나 종교의 속박으로부터, 대중문화의 저급한 상업주의로부터 자신을 분리시키면서 예술의 자율성을 추구해온 모더니즘의 엘리트주의는 그 양자로부터 경제적 기반을 얻지 못하고 중산층(이상)에 한정된 컬렉터에 의존함으로써 만성적 공급 과잉의 상태를 면치 못하게 된 것이다. 주변을 둘러보면 금방 알 수 있다. 매년 쏟아져 나오는 미대생들이 졸업과 동시에 어떤 처지에 놓이게 되는가? 미대생들의 꿈은 좋은 작품을 제작하여 작가로서의 명성을 높이고 미술시장 안에서 팔리는 작가가 되는 것이다. 모두의 꿈이 아닐지 몰라도 이렇게 되는 것만이 성공으로 간주되는 분위기에 젖어 있다. 그리고 대학의 미술교육을 비롯한 제도 내의 모든 장치도 여기에 맞춰져 있다. 문제는 이러한 꿈을 이루는 길이 지극히 좁다는 데 있다. 이것은 모더니즘 패러다임이 예술가의 삶 앞에 던져놓은 덫이다. 진보와 새로움과 (빠른) 속도라는 계몽주의 프로젝트의 이데올로기에 휘둘려온 우리의 정서는 이 덫 앞에서 좀처럼 침착하지 못하고 강박적이 된다. 새로움에의 강박, 성공에의 강박…. 그 대안은 없는 것일까?

퇴행. 나는 모더니즘의 대안을 수행하려면 모종의 퇴행이 수반되어야 한다고 믿는다. 모종의 퇴행. 말하자면 모더니즘의 승리의 역사 속에 떠

오르는 예술의 자율성, 개인적 독창성, 고립적 천재성 등의 개념으로부터 물러난다는 의미에서의 퇴행이다. 그리고 그것은 모더니즘 미학으로 탄탄히 무장한 학교·화랑·미술관·언론매체 등을 아우르는 제도권적인 미술 제도로부터의 퇴행이자 그것에 대한 '조용한 혁명'을 포함한다.

(2000)

정치적인 것과 개념적인 것의
연결을 보여주기

『아트 인 컬처』에서 경기도미술관의《한국의 역사적 개념미술 1970-80 년대》전을 지상 중계한다며 원고를 의뢰해왔다. 일단 쓰고 나서 원고 청탁 메일을 다시 보니 최대가 A4 한 장이라네. 그래서 한 장으로 줄여보니 너무 '신문기사' 같아서 재미없네. 그래서 여기에 원래 원고를 포스팅해본다. 그런데 일단 이 원고를 그냥 디밀어볼까?

1970-80년대의 내 작업에 대한 나의 해석:

 정치적인 것과 개념적인 것의 연결을 보여주기

이번 전시를 준비하기 위해 경기도미술관 큐레이터들과 인터뷰를 녹화하기 전 서너 가지의 질문 문항을 미리 받았다. 그중에 첫 번째 문항이 '정치적인 것이 개념적 작업으로 어떻게 연결되는가'였다. 흥미롭고 신선했다. 여태까지 이런 질문을 받아본 적이 없었기 때문이다. 나는 그간 한국의 70년대 미학을 대변하는 모더니스트로 알려져 있었고, 한국의 70년

대 모더니즘은 정치와는 거리를 두었고 또 두어야 하는 것으로 알려져 있었기에 내게 이런 식으로 질문하는 사람은 없었던 것이다.

나는 어제 경기도미술관에 다시 가서 새삼스럽게 내 인터뷰 녹화된 것을 곰곰이 들여다보며 이 글의 방향을 이 첫 번째 질문 문항과 관련지어 써보려고 맘먹었다. 다시 말해 이 글은 전시장에 가면 녹화된 것을 보고 들을 수 있는 첫 번째 인터뷰 문항에 대한 답을 요약한 것이 될 것이다.

그리고 또 생각해보니, 나의 이번 출품작들이 70년대 미술을 탈정치적 미술 현상으로만 기술하는 경향에 대해 이의를 제기하는 식으로 구성해보았음을 상기하게 되었다. 그리고 큐레이터와의 사전 대담에서 나는 이번 전시가 과거 70-80년대 작품들을 단순히 아카이브를 모아 보여주는 식이 되어서는 안 되며, 그 어떤 해석을 '적극적'으로 내놓아야 한다고 강조했던 점도 상기하게 되었다. 적극적이란 말에 따옴표를 붙인 이유는 단순한 아카이브 전시도 '자연히' 그 어떤 해석을 유발하기 때문이다. 자연히 뒤따르는 해석이 아닌 '적극적 해석', 그것을 이번 전시 출품작에서 '나'는 '정치적인 것과 개념적인 것의 연결을 보여주기'로 상정했었다.

우리가 잘 알다시피 한국의 1970-80년대는 1972년의 유신 선포, 1974년의 긴급조치 1~4호 발표, 1979년 박정희 피살, 80년의 광주항쟁, 뒤이어 제5공화국의 군사독재정권 설립으로 이어지는 숨 가쁜 정치 일정을 보여주고 있다. 이러한 70-80년대의 정치 일정 속에서 나의 인생 일정은 1970년 군 입대, 1973년 제대, 1975년 졸업과 동시에 결혼, 이후 중고교 미술교사 재직으로 이어졌다.

기존 미술 언어를 전복시키는 당시 모더니즘 미학의 '미학적 혁명성'에 매료되어 있던 나는 이러한 현실 정치 속에서의 '정치적 혁명성'을 거리를 두고 바라보며 흠모하고 괴로워했다. 이러한 내게 쉽게 이렇게 충고해주는 것도 가능했을 것이다. 즉, "야, 네가 지금 하는 작업을 당장 때려

치우고 현실 정치를 풍자, 공격하고 민중의 현실을 그리는 작업을 바로 시작하면 될 거 아냐? 네게 부족한 건 용기야!" 실지로 나의 후배들은 나를 정치미술의 길로 이끌기 위해 나의 집을 설득 차 방문하기도 했었다.

그러나 위에 약술한 7,80년대 나의 이력에서 보다시피 나는 결코 정치 혁명적 모험을 불사하는 삶을 살 수도 없고 살지도 않은 인물이었다. 나는 후배들의 권유와 설득을 거절하며 나는 나 자신에게 정직한 작품을 하기로 맘먹었었다.

생각해보면 현실 정치를 전복시키려는 정치적 혁명성과 기존 미술 언어를 전복시키려는 미학적 혁명성은 결코 배치되고 맞서는 것이 아니다. 모더니즘의 미학적 혁명성은 현실 정치적 혁명성의 미학적 꿈이다. 그러나 한국 근대사의 착종 속에서 이러한 언술은 공허하게 울릴 뿐이었다. 나는 73년 제대 이후 몹시 괴로워했고, 그러한 와중에도 74년부터 촉망받는 모더니스트로 자리매김되고 말았다.

80년 광주항쟁 이후 엄혹한 군부독재정권의 탄생을 묵묵히 지켜보며 나는 미술 언어를 전복시키는 의미를 갖고 있었다고 믿었던 나의 〈평면 오브제〉 시리즈 작업의 지속에 회의를 느끼고 그것을 적극적으로 마감하는 작업들을 시도하였다. 그리고 그 작업들을 1981년 3월 국립현대미술관에서 열린 《제1회 청년작가》전에 선보였다. 기존의 천 작업을 포장지로 싸거나 박스에 넣고 캡션을 써넣은 작업, 액자를 끼운 작품을 뒤집어서 뒷면을 제시하는 작업, 1981년을 사는 소시민 예술가의 비통하고도 우울한 일상을 포토 에세이 식으로 만든 〈신촌의 겨울〉 등등이 그것이다. 그리고 비슷한 시기에 열린 《오늘의 상황》전에는 작품을 포장해서 전시장에 가져온 후 아직 개봉 안 한 것처럼 보이나 사실은 속이 비어 있는 상자뿐인 〈오늘의 상황 전에〉라는 작품을 출품했었다.

이번에 주로 1981년에 제작 발표한 작업들을 재현한 것 위주로 내 부

스(booth)는 구성되었고, 그 이유는 앞서 말한 대로 '정치적인 것과 개념적인 것을 연결하기'로 나의 70-80년대 작업을 해석해보려는 의도의 표현이다. (그런데 여기서 계속 찜찜하게 머리를 짓누르는 '개념미술' 혹은 '개념적'이란 말과, '모더니즘—모더니스트'란 말이 분별없이 사용되고 있음에 대해 잠시 얘기해야 될 것 같으나 내게 허락된 원고지 분량을 넘어갈 것 같아서 그냥 '개념미술' 혹은 '개념적'이란 말을 매우 일반적이고 넓은 의미로 쓰고 있으니 혜량해줍시사 말씀드리고 싶고… '모더니즘' '모더니스트'란 말도 마찬가지라고 말씀드리고 싶고….)

그 81년의 몇 작업 이후 나는 앞서 말했듯이 소시민 예술가인 나 자신에게 정직한 작업을 하기로 마음을 더욱 굳히었다. 엊그제 배달된 『녹색평론』 2011년 1-2월호를 읽다가(염무웅의 「벽초 다시 읽기」) 나의 당시 그 상황과 명료하게 유비(類比)되는 구절을 발견하였기에 인용하자면…

"벽초는 끊임없는 반성을 통해 정직한 자기인식에 이르고자 애썼고 이를 바탕으로 자신의 능력과 체질이 감당할 만한 범위 안에서 최선의 올바른 실천 활동으로 나아가고자 했다."

감히 벽초 홍명희의 삶과 예술을 나와 비교한다는 게 송구스럽다. 그럼에도 불구하고 "바로 나도 그랬었습니다"라고 말씀드리고 싶다. 1982년부터 약 10년간 제작된 판지, 합판 작업은 정직하게 나를 판단하고 당시의 내 능력과 체질이 감당할 만한 작업을 하겠다는 결심의 결과였다.

그리고 90년 초부터 제작하기 시작한 소위 땡땡이 작업으로 불리는 〈가까이… 더 가까이…〉 시리즈의 작업은 모더니스트로서의 자기부정과 균열을 보여주는 작업이었다. 자기부정과 균열. 그 결과 나는 심한 우울증으로 최종 판단된 병에 걸려 건강을 심각하게 잃고 양평으로 이주하게 되

는데, 나는 그때의 나의 병이 모더니즘의 체화에 따른 업보로 판단하고 있다.

2000년 새로운 밀레니엄의 벽두에 나를 병에서 구하고자 하는 내 처의 굳은 결심에 의해 결행된 양평으로의 이주는 내 삶과 예술을 크게 바꿔 놓았으나 그 이야기는 70-80년대의 작업을 주로 이야기하려는 이 글의 범위를 벗어나기에 여기서 그만 그치고자 한다.

<div align="right">(2011)</div>

6

당신들의 낙원에서
우리들의 낙원으로

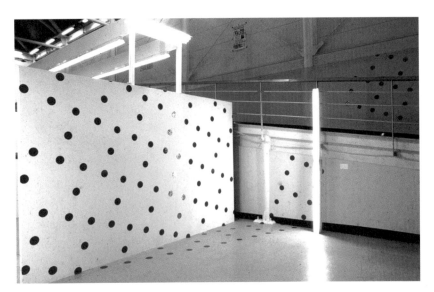

무제 l 혼합매체, 가변 설치 l 1998
1998년 서울시립미술관 《도시와 영상》전 전시 장면

무제 l 혼합매체 l (각) 약 150x150cm l 1999 l
1999년 서울시립미술관 《동북아와 제3세계미술》전 입구에 걸린 현수막 작품

새로운 예술의 해 기획 프로젝트 공모에 '양평 프로젝트' 란 기획안이 뽑힘. 기획안 내용은 양평 군민이 자연사박물관의 양평 유치를 염원하며 모은 8만 장의 벽돌 중 일부를 서울 국립민속박물관 마당으로 가져와 깔고 그 위에서 양평의 맑은 물과 청정 먹거리를 알리는 행사를 벌임.

제목: 양평 프로젝트

희망 전시기간: 7월 중순부터 한 달간

희망 전시장소: 문화관광부 청사 내 로비 혹은 복도

프로젝트의 간략한 스케치: 벽돌 약 만 장 내외를 문화관광부 내의 로비, 기타 장소에 보도 블록처럼 깔고 벽돌 사이의 틈을 모래로 메우고 거기에 풀씨를 뿌려 싹이 터 올라오게 한다. 각 벽돌에는 기증한 사람 혹은 단체 이름, 그리고 몇 가지 글들(예컨대 '맑은 물 사랑', '자연사박물관을 양평으로', '반딧불을 보러 양평으로 오세요' 등)이 새겨진다. 이 이름과 글을 새기는 작업은 양평군의 주민, 학생들에 의해 이루어지며 이 벽돌들은 양평군으로부터 빌려오게 될 것이다.

프로젝트 실행의 기본 전제:

1. 하늘을 향해 솟아오르는 듯한 기념비성을 배제한다.
2. 영원불변할 듯이 장소를 배타적으로 점유하지 않고 한시적으로 설치되었다가 철수된다.

3. 설치와 철수에 쓰레기 발생을 최소화하며 철수 후 벽돌들은 모두 재활용된다.

4. 모든 발생 비용을 가능한 한 최소화한다.

프로젝트의 출발점: 양평 군민들은 수도 서울의 상수원을 보호하기 위한 각종 규제 때문에 생업에 불이익을 받고 있으며 1999년 초엔 그들의 불만을 집단적으로 나타낸 적도 있다. 양평군 당국은 이 불리한 조건을 유리한 조건으로 돌리기 위해 여러 가지로 노력하고 있다. 예컨대 무농약 유기농산물 생산지로서의 양평, 관광 문화 예술 도시로서의 양평, 맑은 물을 지키고 사랑하는 생태 도시로서의 양평의 이미지를 살리려 하고 있다. 이러한 시도는 여타의 도시들이 공단 등 자연 훼손적인 시설을 유치하여 지역 발전을 꾀해온 것과는 차별성을 지니며, 지역 발전의 바람직한 모델을 제시하는 것으로 보인다. 이 일련의 노력 중의 하나가 국립 자연사박물관을 양평에 유치하여 양평의 이미지를 문화 예술 도시로 만들고자 했던 8만 군민 벽돌 한 장 모으기 운동이었다. 이렇게 모아진 벽돌로 자연사박물관 유치와, 맑은 물과 자연을 보호하고 가꾸는 도시 건설의 염원을 상징하는 기념 조형물을 세우고자 했던 것이다. 그러나 그 계획은 현재 중단되어 그동안 모은 벽돌들은 군민회관 앞 광장에 일 년 가까이 방치된 채 8만 군민의 염원이 퇴색되어가는 중이다. 나는 이 프로젝트에 참여했던 한 사람으로서 이것이 이렇게 중단되어 무산될 지경에 이르게 된 것을 안타깝게 생각하며, 이번에 제시하는 이 양평 프로젝트/프로젝트를 통하여 좀 다른 버전(version)으로 살려보고자 한다.

애초부터 나는 그 기념 조형물이 모뉴멘탈리티를 배제하고 땅에 낮게 깔리며, 한시적으로 설치되었다가 그 벽돌들은 재활용되어야 하며, 모든 비용이 매우 저렴해야만 자연 환경을 아끼고 가꾸려는 생태 도시로서의 양평의 이미지를 담아낼 수 있다고 생각했다. 그러나 이러한 계획은 군 당국과 의견 조정을 하는 과정에서 뜻밖에도 예산 초과라는 암초에 걸려버렸던 것이다.

작업의 의도: 이 작업의 의도는 '일차적'으로 불발에 그치고 말게 된 양평 8만 군민 벽돌 한 장 모으기 운동을 원래의 의도인 기념 조형물을 세우는 것과는 다른 방식으로 되살려보고자 하는 데 있다. 설치 장소로 문화관광부를 선택한 이유는 거기가 자연사박물관 유치가 되었든 문화 예술 관광 도시가 되었든 일차적으로 관련되는 부처이기에 선택했다. 전시 기간 동안 양평군의 다양한 모습을 소개하는 전단을 나눠주는 등, 군 관계자들과 협의하여 몇 가지 이벤트들도 실현 가능할 것이다. 그리고 '이차적'인 의도가 있다면 공

간을 구획하고 사람을 그 장소에 한정시킴으로써 권력을 작동시키는 국가 권력의 한 대행기관인 문화관광부 청사 안에 불특정 다수의 사람이 지나다니는 바깥의 보도(틈새에 솟아난 풀들은 이것을 상기시키는 소도구이다)를 실현시켜 놓음으로써, 그리고 노점상처럼 일시적으로 그 공간을 점유했다가 사라지는 유목적인(nomadic) 설치를 함으로써 좌표화된 장소와 그것의 배타적 점유라는 권력에 대한 비판까지도 읽히도록 하는 것이다.

나는 이 프로젝트가 현실과 예술, 비전문성과 전문성, 관람자와 작가의 경계를 가로지르는 공공미술(이를 테면 new genre public art)의 한 사례가 될 수 있다고 보며, 이 프로젝트의 실행을 통해 도중하차하게 된 벽돌 모으기 운동이 어느 정도 그 목적을 달성하게 되기를 희망해본다.

후기: 만일 이 프로젝트가 어느 구체적인 특정 지방자치단체의 이익을 위한 것이라는 점이 너무 두드러져 보편성이 결여되어 있는 것이 문제라는 시각이 있다면 나는 예술이 그 보편성의 경계를 넘어 현실로 확장될 때 필연적으로 만나게 되는 것이 바로 이러한 구체성이라는 점을 강조하고 싶다. 현실적 구체성.

더불어 양평으로 상징되는 팔당 상수원 지역의 현실을 소재로 삼음으로써 현재 환경 문제의 현안으로 떠오른 물 문제에 대한 관심 촉발과, 상수원 관리 지역과 소비 지역 간의 정서적 편차 극복의 시도라는 공공적 목적성을 가지고 출발했음을 밝혀두고 싶다. 그리고 설치 장소로서 '문화관광부가 어렵다면' 환경부 혹은 기타 유관 기관으로 바꾸어

도 무방하다고 생각한다.

　이 프로젝트는 위 기획안에서 밝혔듯이 문화관광부 청사의 로비나 기타 장소를 염두에 두고 기획된 것이다. 현실적인 여건이 맞지 않았다. 우선 문광부 청사에는 내가 필요로 하는 너비만큼의 로비가 없었다. 기타 장소라면 청사 밖의 야외 공간인데 모두 주차장으로 사용되고 있어 벽돌 깔 장소를 찾기가 어려웠다. 공모 심사위원들도 문광부 청사 안에만 설치한다면 일부의 사람들에게만 공개되는 한계가 있으니 동선이 이어지는 야외 공간까지 포함하는 것을 고려해보라는 충고도 있었는데다 마침 예술진흥과에서도 청사 바로 옆 '열린 마당 공원'을 추천해주었다. 이곳은 정부종합청사가 바로 마주 보이고 청와대, 미대사관, 일본대사관 등 중요한 기관들과 인접해 있는, 말하자면 공간적으로 권력의 핵심부에 위치한 공원으로서 서울시에 의해 엄격하게 관리되고 있는 듯 보였다. 사용 허락을 받아내기만 한다면 한바탕 굿판을 벌여 권력적 장소에 잠시 약간의 균열을 내려는 기획 의도를 잘 살릴 수 있는 곳이었다. 그러나 역시 여러 번의 사정과 문광부 예술진흥과의 지원 사격에도 불구하고 허락을 받아내는 데 실패하였다. '권력의 핵심부에 위치한 공원'이라는 장소의 특수성이 나의 기획 의도와 부합되는 꼭 그만큼, 바로 그 이유 때문에 서울시 녹지사업소 녹화 상담실 측은 빌려주기 거북했던 것이리라.

　몇 군데 장소를 찾아 떠돌던 끝에 역시 문광부 예술진흥과의 적극적인 도움과 국립민속박물관 관리과의 호의적인 협조의 결과로 민속박물관 입구의 광장에 안착하게 되었다. 장소가 바뀐 만큼 프로젝트 컨셉의 일부도 자연히 바뀔 수밖에 없었다. 권력적 공간에 균열을 내어 잠시 탈권력화한다는 기획 의도는 관광객이 연간 260만 명이나 오간다는 민속박물관 앞 광장에서는 실현시키기 어려운 것 아닌가. 잠시 그러한 기획 의도는 접고 작가로서의 나의 역할을 한 지방자치단체의 문화를 국내외 관광객들에게 소개하는 기회로 매개하는 매개자에 두기로 한다. 창조자에서 매개자로. 이것이 바로 공공미술에서 작가의 역할이 아니던가. 이 프로젝트에서 바닥에 깔리는 벽돌 조형물은 이제 주체적인 핵심 위치에 있지 않다. 양평의 문화와 관광 자원과 양평의 자랑인 환경 농업을 알리는 이벤트, 민속박물관의 허수아비 축제 등과 접속하면서 좀 더 횡적으로 열려진 생산적인 역할을 하게 될 것이다. 그 위에 멍석이 깔리고 공연이 이루어지기도 할 것이다.

(2000)

쇄석의 고고학 I 설치 I 가변 크기 I 폐선 부지에서 옮겨온 쇄석더미 I 2002
2002년 광주비엔날레 프로젝트4 출품작

　작품의 기본 개념은 서낭당의 돌무지이다. 우리나라 사람들은 돌멩이 쌓아올리기를 좋아한다. 산행을 하다 보면 심심찮게 돌무지나 그 주변에 돌멩이들을 쌓아 일종의 돌탑을 만들어 놓은 모습을 볼 수 있다. 그리고 누군가 남이 쌓은 돌탑 위에 조심스레 돌멩이 하나를 올려놓는 모습도 볼 수 있다. 이러한 행위의 근저에는 서낭당 돌무지에 돌멩이를 던져 안녕과 복을 빌던 민속 신앙이 있다고 본다.

　이 돌무지 작업은 자연물인 돌을 쌓아놓는다는 점에서 기념비성이 배제되고 예술작품으로 군림하지 않고 자연경관 속에 스며드는 에코페미니즘적 작업이며, 지나는 사람들의 계속적인 참여로 작품이 지속태로 존재한다는 점에서 작가가 관객 위에 군림하지 않는 민주적 공공미술 작업이다. 또한 전체 비용이 적게 들고 제작 설치 과정에서 쓰레기 발생이 전혀 없는 저 엔트로피 작업이며 폐선 부지에 깔린 쇄석들이 정리되고 경우와 필요에 따라 언제든지 돌멩이들은 재활

용이나 철수가 용이한 친환경적이고 생태적인 공공미술 작업이라고 생각한다.

여기 모은 기찻길의 쇄석은 땅 속에 묻혀 있었거나 시냇물에 씻겨온 자갈과는 다르다. 인간에 의해 부서진 이 쇄석엔 이 철도의 개통 이래 폐선이 될 때까지의 세월의 지층이 덮여 있다. 승객들에 의해 배출된 똥과 오줌과 가래, 그리고 철길의 먼지와 녹이 켜켜이 쌓인 고고학적 쇄석인 것이다. 이 고고학적 세월의 지층엔 이름 모를 잡초와 이끼가 옅은 생존을 기대고 있기도 하다.

나는 이제 인간에 의해 부여된 그 기능을 다하고 자연으로 되돌려진 이 쇄석들을 한곳에 모아 돌무지를 만든다. 마치 행려의 안녕과 복을 빌며 던져진 서낭당의 돌무지처럼…. 오가는 사람들이 또 그 돌멩이들을 조심스레 쌓아 올려 탑을 만들기도 하리라. 그리고 그것이 사람들이 오고간 흔적으로서 경계표가 되기도 하리라. 오랜 세월이 흐른 후 언젠가는 나무와 풀들이 우거져 그 자취를 찾아보기 어려워지기도 하리라. 그리고 또 오랜 세월이 흐르고 흐른 후 한 노인이 어쩌다 이 돌멩이 하나를 주워 들고 이 돌멩이에 쌓인 역사를 곰곰이 들여다 보며 노년의 외로움에 벗 삼기도 하리라.

[2002]

쇄석의 고고학 | 돌무지를 쌓기 시작하는 관람객들

우리들의 안양 | 돌 쌓기, 돌 위에 글씨 새기기 | 약 3m | 2005
2005년 안양 공공미술 프로젝트(APAP) 출품작 두 점 중 한 점. "우리들의 안양"이란 글자들
은 작가, 안양 공공미술 프로젝트 예술감독, 안양시 공무원, 동네 주민 등등의 사람들로부터
글씨를 한 자씩 받아 집자(集字)한 것임

 이번 안양 공공미술 프로젝트에 참여하면서 힘이 좀 들었다. 작업이란 게 돌 쌓고 흙 퍼나르는 일이니 완전 '노가다'였다. 내가 직접 삽을 든 경우는 적었지만 포크레인 기사들, 인부들을 잘 다루는 일이 참으로 힘든 일이었다. 그나마 내가 양평에서 같이 일해본 경험이 있는 분들이었기에 망정이지 그렇지 않았다면 골병이 들었을지도 모르는 일이었다. 난 어쨌든 작업이 진행되던 3주간 하루도 빠지지 않고 옆에 서서 유무언의 간섭을 했다.

 나의 작업, 돌로 만든 공원이 조경업자가 만든 것과는 과연 어떻게 다른 것일까? 내가 예술가니까 내 작업은 예술이고 조경업자가 만든 것은 그냥 작업일 뿐이라는 식으로, 미술제도론으로 해석하면 되는 것일까?

 독일의 뉴 장르 퍼블릭 아트 현장을 방문했을 때, 그들이 마지막으로 남긴 말도 그것이었다. "우리들의 작업이 생태학자나 사회복지사들이 하는 일과 다른 점이 무엇인가는 하나의 질문으로 남습니다(왜냐하면 그들이 하는 일과 달라 보이지 않기 때문에!)." 그때 나는 그 말을 이렇게 이해했다. "그래, 아방가르드는 원래 존재태가 아니라 가능태이고 래디칼하고 혼돈 속에 있는 게 그 본질이기 때문에 이것이다 저것이다 존재론적으로, 결정론적으로 구별해낼 수 없는 것이지… 그리고 왈, 이게 바로 탈근대적인 태도라는 것이겠지…."

 그러나 이제 나는 조경업자들의 일감인 작은 돌공원 만드는 일을 해놓고 나서 거기에 대해 답을 얻었다. 예술가(내)가 한 일은 조경업자와 한 일과 다르다! 돌 쌓는 솜씨가 다르다! 그냥 보면 바로 표가 나게 다르다! 예술가로서의 자연관, 세계관과, 조경업자로서의

우리들의 안양

만고강산 유람할제 | 돌 쌓기, 돌 위에 글씨 새기기 | 2005
2005년 안양 공공미술 프로젝트(APAP) 출품작 두 점 중 다른 한
점. 안양유원지 내의 버려진 200평 정도의 공간에 공원을 조성
하는 작업

자연관, 세계관이 다른 만큼 결과물이 다르게 나왔다. 물론 이 미학적 올바름은 조경업
자도 넘보려면 넘볼 수 있는 지점이겠지만 정치적 올바름이라는 또 넘보기 힘든 지점을
예술가들은 직업적으로 선점하고 있다. 그 정치적 올바름이란 공공미술의 경우는 공공
성이란 것이다. 내가 만든 돌공원에서 그 공공성은 축대에 의해 접근이 차단당한 개울로
내려가는 돌계단을 만들어주는 것이었다. 거의 한나절을 소비하여 돌계단을 만드는 일
이었다. 아무도 그 돌계단을 만들라고 종용한 사람은 없었다.

 미학적 올바름과 정치적 올바름이란 두 가지 무기로 무장한 예술가를 '업자'가 당해
내기는 어렵다! 내 말이 너무 방자한가? 업자를 무시하고 예술가를 특권화시키는 낯익은
수법인가? 하하하… 업자도 예술가와 꼭 같은 일을 할 수가 있다. 정치적으로도 올바르
고 미학적으로도 올바른… 단지 예술가들이 더 훈련을 전문적으로 받아왔기 때문에 유
리하다는 전략적 얘기일 뿐이다. 행정가들이여… 이 예술가들의 유리함을 전략적으로
잘 활용시게나….

 내가 힘들었던 이유는 사실 또 딴 데 있었다. 나의 나이브 취향이 이영철 감독과 공무

만고강산 유람할제

원(정확히는 안양시장!)의 아티피셜 취향과 안 맞는 데서 오는 어려움이었다. 나는 언제나 덜 만든 듯, 좀 깔끔한 마무리가 안 된 듯한 것을 선호하는 취향의 소유자이다. 1997년의 내 금호미술관 개인전에서 진행을 맡았던 미술평론가 정헌이 교수와 처음에 부딪친 문제도 이것이었다. 나의 캔버스에 그린 땡땡이 작업과 전시 방식이 단호하고 깔끔한 카리스마가 없이 지저분하고 맥없어 보인다는 것이었다. 나는 나의 개인전이기에 정헌이를 설득해나갈 수 있었지만 여기서는 그러기가 어려웠다. 공공미술은 어쨌거나 관객, 대중, 타인의 개입을 허용해야 하는 것 아닌가?

나의 미완성 미학은 나의 양보할 수 없는 철학이다. 완성에의 의지에서 나는 수많은 역사적, 정치적 부당성을 읽어낸다. 그것은 수납에의 의지, 질서와 규율에의 의지, 억압에의 의지, 박정희-김현옥-이명박으로 내려오는 토건적 완성에의 의지에 다름이 아니다. 이러한 의지가 안양천의 돌쌓기, 청계천의 돌쌓기라는 몰취미를 양산해내는 것이다!

그러나~~ 나의 미완성 철학은 공공미술에서는 타협점을 모색해야 하는 법. 한 시대의 미술은 그 시대의 관람객의 수준을 넘어설 수 없는 법이려니….

그럼에도 나는 나의 고인돌 작업(〈우리들의 안양〉)을 좀 더 완성도 있어 보이게 손대기를 바라는 안양시 문화예술국장님의 염원을 단호히 뿌리쳤다. 나의 예술의 이름으로….

때로 예술가는 그 시대의 평균적 미학을 단호히 거절함으로써 넘어서는 의지를 보여야 함이려니… 중얼 중얼 중얼중얼….

[2006]

197

Eco-anarchism Project-
Deserted Park | 약 4x4m | 2007
세종시가 들어서는 연기군의 종촌
리에서 벌인 퍼블릭 아트 프로젝트
〈종촌을 품다〉 출품작. 작품에 인
쇄된 글의 내용은 세종시 중앙에 만
들려는 공원에 대한 제안인데, 개발
되기 전의 모습 그대로 손대지 말고
내버려두어 인간의 입장에서 볼 때
는 폐허 같은, 그러나 개구리나 들
쥐, 엉겅퀴나 쑥부쟁이의 입장에서
는 자연 경쟁이 보장되는 공원을 만
들라는 내용임

행정중심복합도시 중앙부 오픈 스페이스 약 200만 평, 공원 부지로 확정된 구역을 도
시가 완성될 때까지 일절 손대지 말고 개발되기 전의 상태로 그대로 보존하라!

작품 제안의 의미: 개발되기 이전의 모습을 그대로 공원의 형태로 보존하라는 이 작품
제안의 의도는 전시 주제 중의 하나인 '추억의 의미—내가 떠나도 없어지지 않기를 바라
는 것, 돌아와서 추억을 떠올리게 하는 것'을 직설적으로 재현하고 있다. 그러나 추억의
의미와 더불어 다른 의미를 품고 있다.

사실상 그 '이전의 모습'은 그대로 보존되지 않는다. 인위적인 관리를 의도적으로 포
기한 그곳은 동식물들의 생태적인 경쟁 터가 되며 사람이 보기엔 얽히고설킨 모습으로,
그러나 '그들'이 보기엔 자연스런 질서대로 스스로 변모해나간다. 한때는 사람이 살았
던 건물이 다람쥐와 오소리의 서식처가 되고 이름 모를 덩굴식물과 관목들에 의해 점령
당하며 서서히 썩고 허물어져간다.

이 작품 제안은 망각의 정치학에 저항하며 과거에 대한 추억을 떠올리게 하는 '추억의
미학'에 복무하면서 또한 억압적 모더니티에 대한 '정치적 저항의 미학'을 시도한다. 말
하자면 덤프트럭과 포크레인을 동원하여 주름진 삶의 공간을 평평하게 깎고 메워버리
며, 굴곡진 삶의 구체적 서술 공간을 개념 공간, 즉 추상적인 개발도시 공간으로 변모시
키며 진행되는 무정한 모더니즘적, 토건적 개발주의 앞에 예술의 이름으로 덫을 놓자는
것이다. 그리고 그 저항-덫의 한 방식으로 채택한 것이 바로 이 작품 제안에서 보이는 에
코-아나키즘이다.

이런 작품 제안이 보여주는 가냘픈 예술적 저항-덫이 과연 거대한 자본과 권력과 제도

앞에서 무슨 소용·힘이 있으랴는 자괴감에 시달려온 우리는 이제 그 자괴감에서 벗어나 자신있게 외친다. 세상을 바꾸는 힘은 자본도 권력도 제도도 아니고 문화라고. 우리의 의식, 우리의 아비투스를 바꾸지 않는 한 세상은 달라지지 않는다는 것을 체험한 우리는 그것을 바꾸는 게 문화, 예술이란 것을 알게 되었노라고….

이 제안이 작품-공원으로 실현되었을 때 예상되는 효과: 자본과 권력의 힘으로 세련되고 매끈하게 포장된 개발 도시에 사는 사람들이 느끼는 압력, 추상화된 공간에서 느끼는 억압감을 이 공원이 보여주는 '에코아나키즘적 폐허의 미학'이 달래주리란 점.

[2007]

날 그냥 흐르게 좀 내버려둬 | 돌 위에 글씨 새기기 | 약 2x15x1m | 2008
"날 좀 그냥 내버려둬, just let me flow"란 글씨를 새김, 설치 장소는 공주시 연미산 근처를 흘러가는 금강변이었으나 2011년 현재 이 장소는 금강 살리기 사업의 일환으로 벌이는 공원 만들기 공사장이 되어버려서 이 장소가 내려다보이는 근처 언덕 위로 작품이 옮겨졌음

나는 금강 자연미술 비엔날레가 추구하는 자연주의, 생태주의 미술이 이제는 역사성, 정치성을 띤 작업을 포함해야 한다고 믿는다. 나의 에코아나키즘적 작업은 바로 이런 의도의 표현이다.

한국의 과도한 산업화, 도시화의 압력은 천민자본주의와 결합하여 능력주의, 성공주의, 승리주의 신화를 일구어왔다. 오늘도 여전히 신도시가 개발되고 고속도로가 깔리고

그 길로 우리는 무한경쟁 질주한다. 우리의 삶은 힘겹고 피곤하다. 그래서 아이를 안(못) 낳고 인구는 감소한다. 나는 바로 여기서 희망을 본다. 팽창할 대로 팽창한 부동산 투기, 입시 지옥의 압력도 감소하리라. 버려진 땅은 천천히 인간의 과오를 치유하며 스스로 살아나리라… 제발 건드리지 말고 모든 걸 그냥 흐르게 내버려둬라! 이것이 나의 에코아나키즘적 정치적 입장이다.

(2007)

날 그냥 흐르게 좀 내버려둬
작품이 홍수에 물이 불어난 강물에 잠긴 모습

Just Let Me Flow | 약 3m | 2009 | 금강 자연미술 워크샵 때의 작업

작품 제목: 서경별곡(西京別曲)— 구
스리 바회에 디신달 긴힛단 그츠리
잇가, 즈믄 해를 외오곰 녀신달 신
잇단 그츠리잇가(구슬이 바위에 떨어
진들 끈이야 끊어지겠습니까, 천 년을 홀로 떨어져 산들 사랑의 믿음이야 끊어지겠습니까).

작품 개념: 연미산 자연미술공원에 어느 날 느닷없이 들어선 남녀 장승(아마도 시에서 세운
듯한데)은 그 모양이 전통적인 장승의 모습에 충실한 것도 아니고, 그렇다고 현대적인 재
해석에 성공한 것도 아니어서 흉해 보였다. 나는 그 흉함을 좀 감소시키는 작업을 해보
려 한다.

　장승의 흉함을 감소시키는 방법은

　첫째, 뽑아내버리는 방법

　둘째, 완전히 보이지 않게 다른 구조물로 가려버리는 방법이 있을 것이다.

　그러나 나는 제3의 방법을 추구해보려 한다. 장승이 거기 있다는 사실을 애써 지워버
리지 않고 그것을 미학적으로 변환시키는 방법이 그것이다.

　나는 고려시대의 가요 〈서경별곡〉에 착안하여 그 장승을 서로 사랑하는 남녀로 상정
하고 그 둘을 남녀의 정분을 상징하는 청실, 홍실로 촘촘히 엮어 얼굴 부분만 조금 보이
게 하려 한다. 그리고 가슴 부분에는 구슬 목걸이를 매달 것이다. 이 제3의 방법은 '고상
한 미학' 의 이름으로 또 하나의 폭력 내지는 권력을 행사하려는 태도와 거리를 두는 '상
생적' 의도를 갖고 있다.

2010

Cauterization in Desert Gobi I 2010
2010년 고비사막에서 열린 제1회 몽골 랜드아트 비엔날레 출품작. 사막 여기저기에 버려진 쓰레기 더미에 긴 막대기를 세우고 제를 올린 것. 이 막대기는 번개를 불러오고 그 번개가 쓰레기를 태우기를 기대하는데, 그것을 병든 대지에 뜸을 떠 치유하는 행위로 유비하는 작품

The Earth is ill because of modern civilization like co2 gas, chemicals and garbage and so on. I'm going to heal the Earth by cauterization.

I do cauterization everyday to heal my body and keep it healthy. When I perform self-cauterization, I use insence to burn balls of moxa powder on my body's pressure point. I believe I can do this for the earth.

I have found a garbage dumping site in the desert. The site is the spot where the Earth feels pain. It is same as in our body. In our traditional medical treatment, we call the spot which feels pain 阿是穴. The meaning is "Oh, yes. It's the exact point where I feel pain."

I put a long pole in that point. The lightning will strike the pole and the garbage will burn. This is the cauterization of Earth.

Now, I'm reflecting on my participation in this biennale. I consumed much oil energy for flight and driving, and left much garbage behind me in the desert. I asked myself "Is it appropriate to my work?"

We need art, but should consume a little energy for it. So I decide that if I were invited to another project like this, instead of going abroad to make my work, I would send my scheme by e-mail, and make it realized by other person who lives there. This is the way I believe to practice the aesthetics of post peak oil period.

(2010)

선망의 정치학에서
누림의 정치학으로

　나는 평소 학생들에게 코페르니쿠스적 인식의 전환을 일으키는 세 가지 지식을 역설해왔다. 첫째가 페미니즘이고, 둘째가 오리엔탈리즘, 그리고 끝으로 토폴로지이다. 유사 이래 남성적 언어와 가치관에 젖어 살아온 남녀 모두에게 페미니즘 이론은 고통스런 인식의 전환을 요구한다. 우리 안에 파행적으로 내재된 오리엔탈리즘을 확인하는 것은 현금의 세계 정세를 바라보는 시각에 새로운 각성을 주고, 뉴턴 역학과 유클리드 기하학적 세계관에 갇혀 있는 우리의 인식 기반은 비유클리드 기하학, 위상 기하학, 양자역학적 세계관에 의해 확장된다. 나는 요즘 들어 여기에 퍼블릭 아트를 하나 더 추가한다.

　우리가 알고 있는 미술, 소위 대문자 Art는 그 개념이 발명된 지 300년을 넘지 않는다. 서양의 경우 18세기 전반까지만 해도 우리가 지금 Art라고 부르는 것들은 모두 일상생활의 맥락 속에 자리잡고 있었다. 우리나라의 경우도 오늘날 미술품으로 융숭한 대접을 받고 있는 자기, 목기, 민화

등이 그 당시에 생활용품이었음을 상기해볼 필요가 있다. 종교적 이유 때문에 만들어진 수많은 '미술품'들도 그것이 대문자 Art이기보다는 종교라는 우리의 일상생활과 밀접한 관계를 갖는 것이다.

미술이 이런 일상생활로부터 벗어난 것은 르네상스의 천재들에 의해서겠지만 자본주의적, 개인주의적 자유민주주의가 사회의 지배적 체제로 자리잡기 시작한 18세기 말부터이다. 이후 미술은 일상생활을 떠나 '미술의 자율성'을 추구하는 길로 매진하여왔다. 그리고 우리 모두는 바로 이 '자율화된 미술'이 미술을 대표하는 것으로 알고 있다. 그런데 이 자율화된 미술은 자유를 얻는 대신 대중으로부터 버림받는 대가를 치렀다. 버림받았다고 해서 사멸된 게 아니라 제도와 관습으로 대중을 '겁주고' 있다. 오늘날 대체로 현대미술이 처한 상황이다.

그러나 이렇게만 진단한다면 너무 표피적이다. 현대미술이라 하여 다 같은 현대미술이 아니기 때문이다. 어느 현대미술은 바로 이런 상황, 즉 미술이 일상생활과 결별하여 자율성의 폐쇄회로 속에서 유리하는 상황을 타개하고 예술과 일상생활의 구분을 없애려는 시도를 해왔기 때문이다. 문제는 그 시도 자체가 또 대중에게 이해되지 않거나 또 하나의 겁주기로 보인다는 점이다. 예컨대 다다이즘이 그것이고 상황주의가 그것이다. 그러나 이 아방가르드는 앞서 말했듯이 대중에게 이해받지 못했고 다가가지 못했다. 여전히 Art의 맥락에서, Art world를 기본 배경으로 놓았기 때문이다. 대중이 볼 때는 또 하나의 난해한 미술이었던 것이다.

오늘날 미술은 대중을 위한, 대중에 의한, 대중의 미술, 즉 공공미술을 지향하는 것이 가장 '아방'한 경향이다. 아니면 범세계적인 신자유주의적 자본주의 체제에서의 정치 권력, 문화 권력, 화폐 권력, 공간 권력, 시간 권력의 문제를 분석하고 시각화하며 '도시 외곽에 거류하는 사회적 망명자'들인 지식인들과 연대하는 경향이 또한 '아방'한 경향이다. 이 둘은

모두 대중을 떠난 미술을 반성하는 차원에서 읽힌다는 공통점을 갖고 있다. 그러나 후자의 경향이 여전히 엘리트주의적이어서 대중의 무관심과 몰이해 속에 방치되어 있다면, 혹은 여전히 대중들이 겁먹고 있다면, 퍼블릭 아트는 대문자 Art에 길들여진 나머지 자신에게 이해되지 않는 미술을 다 적으로 돌려세우는 대중들의 성난 마음을 위무하거나 겁부터 내는 그들을 미술로 다정스레 초대하는 미술 치료이다. 작가의 개인기, 그 독창성, 그 천재성의 모더니즘적 발현을 유보시키고 '늘 일상 속에서 쉽게 접근하고(public access) 삶의 내용 또는 삶의 도구로 더불어 사용하며(public use) 일상 속으로 그 만남의 의미를 생환하는(public ownership)' 공공미술의 개념은 우리가 익히 알고 있는 대문자 Art의 개념으로 보면 다소 생소할 수도 있다. 그러나 그 생소함을 통과하면 삶으로부터 이탈하려는 '미술(Art)'을 삶 속으로 계속 불러들이고 삶과 미술의 접점을 넓혀가는 공공미술의 미덕을 누릴 수 있으리라.

스펙터클 사회에서는 미술 전시마저 스펙터클이 되어 대중은 물론 작가들마저도 분리·소외된다. 스타 작가들의 화려한 개인기가 펼쳐지는 대규모 비엔날레 같은 전시에서는 더 더욱 그 분리와 소외가 심하다. 이번 부산비엔날레 바다미술제에서 퍼블릭 퍼니처를 의제로 채택한 것은 미술과 스펙터클의 고리를 끊는, 한마디로 '잘한' 것이다. 비엔날레의 관람객들이 더 이상 출품된 작품들을 눈으로만 소비하는 '소외와 선망의 정치학'에서 벗어나 몸으로 소비하는 '누림과 섬김의 정치학'을 맛보게 될 것을 기대한다.

(2005)

공공미술은 어려워

공공미술은 어려워

이 쪽방은
땅속으로 내려온 곳.
나의 무덤,
나의 관.
나는 무덤과 함께,
관과 함께
떠다닌다.
휘~잉
(아, 이런 고독의 제스처… 안 좋아. 이건 근대적 자아상, 그래… 벗기 힘들
지만 벗어버리고픈 나의 예술가적 자아상이야.)

공공미술 활동가로 거듭나기는 어려워

작업실… 그래, 그 밀실,

고독한 예술가의 영혼이 진저리치는

그 장소를 포기, 공개, 공공화하기가 어려워.

그곳에서의 꿈은

저릿하고도

달콤하지.

그리고, 아~~태평동

그 팍팍한 고갯길을 오르기가 힘들어.

(덴장, 더워…)

적대감까지는 아니더라도 비호감인 그분들의 눈빛을 뚫고

그 삶의 주름 속으로 들어가기가 어려워.

'새로운 개념의 작가상'을 내면화하기가 넘 어려워.

예술가의 신화에

너무너무 깊이깊이 중독돼 있어서…

작업실이 그리워.

하얀 입방체의 공간이 그리워.

공공미술이 풍년이다. 정부 차원에서도 자진해서 시범적 공공미술 사업을 벌이고 있고 지자체들도 공공미술에 눈을 돌리고 있다. 성공적 공공미술 사례들과 더불어 공공미술에 대한 담론이 그 어느 때보다 풍성하다 (엊그제 들은 소식으로는 공공미술만 다루는 미술 전문지도 곧 발간된다 한다).

국회에 계류 중인 예술진흥법이 '좋은 방향'으로 통과되어야겠고 좋은 공공미술 활동가들도 많이 나와야겠고 공공미술 비평가도 나와야겠다. 제한된 우리 미술시장에서 미술가들이 작품을 팔아 작업비와 생활비를

벌기란 참으로 지난한 일이기에 공적 자금이 흘러들어오는 공공미술에 미술가들이 관심을 갖는 것은 당연한 일이다. 이러한 관심과 더불어 공공미술도 많이 진화했다. 관객 참여(public access)와 장소 특정성(site specific)은 기본 사양이 되었다. 그러나 여전히 우리의 미술가들은 '새로운 개념의 미술가상'을 내면화하는 데 어려움을 겪고 있는 듯 보인다.

얼마 전 어느 공공미술 제안 설명회 자리에서 있었던 일이다. 부산의 어느 지역에서 온 제안 설명자는 자신을 의사라고 소개했다. 그분은 의술의 공공화에 대한 소명의식으로 그 지역에 들어가 일종의 지역 보건의가 되어 지역에서 살고 있는 '공공의술 활동가'였다.

그 지역은 드물게 보는 지역 공동체가 살아 있는 곳으로 개발의 압력을 힘겹게 버텨내고 있었다. 그분은 확신에 찬 어조로 미술가들에게 외쳤다. 미술가들이여, 우리 마을로 들어오라. 우리 마을은 미술가를 필요로 하고 이제 (의사 다음으로) 미술가를 키우려 하고 있다고…. 이분이 부르짖는 그 미술가가 바로 '새로운 개념의 미술가'를 시사하는 것임이 분명했다. 태생적으로 고독할 수밖에 없는 근대적, 개인주의적 미술가상으로는 감이 잘 잡히지 않는, 말하자면 community artist로서의 미술가상 말이다. 그날 거기 참석한 사람들이 모두 공공미술을 수행하는 사람들임을 감안할 때 미상불 모두에게 감동적이었을 법한데 그 발표회 후일담으로는 그렇지 않았다. 주민이 부르면 미술가들이 와야 하지 않느냐는 말투가 당혹스러웠으며 미술가는 주민이 원하면 색칠해주고 만들어주는 쟁이는 아니지 않느냐는 반응이었다. 또 한 친구는 그 말인즉슨 옳지만 '지역의 미술가로 남는 것'이 견디기 힘들 것 같다는 반응이었다. 이것은 여전히 근대적 신화 속의 미술가상에서 벗어나지 못한 소이연이다. 사실 나 또한 성남 프로젝트2에 참여하면서 느끼고 있는 동일한 갈등을 이 글을 쓰며 고백하는 중이다.

그러나 우리 이제 좀 더 다같이 '진화하자'라고 말하고 싶다. 새로운 개념의 미술가상을 머리에 그려보자고 말하고 싶다.

우선 자기 안에 있는 신화, 이제 자본과 제도에 의해 형해화된 '미술가 신화'를 좀 손보아야 하지 않겠나? 아트페어에 내기 위해 밤을 밝히며 작업하는 작가를 보며 오히려 측은지심을 한번 느껴보아야 하지 않겠나? 물론 공공미술의 이름으로 다른 모든 미술 활동을 부당하게 폄하하는 일은 또 그것대로 경계해야 할 일이지만 말이다.

그러나 이러한 문제가 '해결(!)'된다 하여도 또 다른 어려움이 남아 있긴 하다.

체제는 공적 기금을 풀어서 공공미술의 이름으로 그 모순을 가리는 일을 여전히 도모할 터이고 미술가들은 '아름다운 도시 가꾸기' 또는 'community art'의 이름 아래 행해지는 공공미술 사업에 아무런 의식 없이 동참하게 되는 일을 상상해보기란 매우 쉬운 일이다. 공공미술이 소외 지역 소외계층을 보듬는다는 정치적 정당성을 표방하고 있다 하여도 여전히 우리가 질문해보아야 하는 것은 이 짓이 체제의 모순을 가리는 가증스러움까지는 아니더라도 약간, 잠시 완화시켜주는 것뿐 아니겠냐 하는 것이다. 그리고 거기에 내가 비판적 의식 없이 동참하고 있는 것 아닌가 하는 것이다.

체제의 모순이라… 체제의 모순이 뭘까? 능력주의, 개인주의, 성공주의, 물신주의, 자본주의, 신자유주의, FTA, 이런 것들? 그리하여 초래되는 소위 사회 양극화 현상? 그래서 그걸 개선하기 위한 대안적 정치·경제·문화적 모델의 모색… 이런 것?

물론 이런 것들이 겉으로 들어난 체제의 모순이리라. 그러나 미술가들의 손길은 이 '체제의 모순'을 좀 더 섬세하고 세밀하게 더듬어야 하리라. 자기 자신의 몸을 투여하여… 눈이 아닌 촉각으로, 냄새로… 더듬어야 하리라.

공공미술의 실행에서 나중에 꼭 나오는 비난성 지적은 미술가들이 어느 장소에 개입하여 일정 기간 사업을 벌인 후 빠져나와 버린다는, 이른바 '치고 빠진다'는 비난이다. 다시 말해 자기의 몸이, 삶이 투신되지 않고 머리만, 관념만 잠시 개입한다는 비난이다. 이미 체제에 길들여진 그의 몸, 삶의 습관, 삶의 조건이 갱신되지 않고는, 말하자면 그 누구의 말대로 자기 자신을 '앱젝트(abject)'화하지 않고는 공공미술가, 새로운 개념의 미술가로 거듭나기 어렵다.

일부 공공미술가들은 사회가 그들을 제대로 금전적으로 대접해주지 않는다고 불평하고 있고 또 그것은 사실이다. 공공미술을 발주받아 예산 편성을 할 때 미술가의 노동비가 하나의 지출 항목으로 이제 겨우 들어가기 시작하는 추세이나 그것도 타 임금 노동에 비해 턱없이 낮은 수준이라는 것이다. 그러나 공공미술이 정원 공사, 인테리어 공사가 아니고 '공공미술'일 때, 아직은, 아니면 앞으로도 쭈~~욱, 금전적 보상에 대한 불평은 유보되어야 하지 않을까? 금전적 부족을 대체해주는, 문화 자본의 소유자로 만족해야 하지 않겠나? 그리고 무엇보다도 대부분의 미술가들은 맘만 먹으면 자기 시간을 자신이 스스로 분배해서 쓸 수 있는 '시간 권력'의 소유자들 아닌가?

이렇게 쓰면서 나는 부지불식간에 내가 생각하는 미술, 혹은 미술가에 대한 정의를 내리고 말았는데, 그것은 미술가란 (공공미술가도 물론 포함하여!) 여전히 '상징계와 상상계의 경계에서 유리하고 방황하는 자'이며 미술은 이런 미술가들에 의해 발현되는 그 무엇이라는 것이다.

우리 AFI에 참여하는 모든 스태프들, 그리고 작가들께서는 조직위원장으로서의 저의 이런 글에 동의하시는지? 만일 어떤 측면에서라도 '아니올시다'라면 AFI는 조직위원장 잘못 뽑았다.

(2006)

공공미술은 여기서 한 발짝 더 나아간다

'太平洞에서 同樂太平하세' 행사가 끝났다. 성남문화재단의 문화정책 5개 사업 중 2006년 원년에 시행된 두 개의 사업 즉, '우리 동네 문화공동체 만들기 사업'과 '성남인의 창작진흥사업'이 태평4동이란 지역 공간에서 연결되어 벌인 사업 명칭이 '태평동에서 동락태평하세'이다. 문화재단 쪽에서는 문화정책 사업으로 부르지만 여기에 참여한 미술인들의 시각에서 보면 이것은 공공미술 사업이다. 공공미술이라면 도심의 빌딩 앞이나 공원 등에 세워진 야외조각 작품을 연상하시는 분들께는 이 행사가 공공미술이라는 말에 잠시 의아해하실 수도 있겠다. 우리나라에선 공공미술 하면 이런 야외조각 작품이 주종을 이루고 있는 것이 사실이기 때문이다.

언제부터인지 기억이 잘 안 나지만 일정 면적 이상의 건축물 공사비의 1%를 미술 장식품 설치에 사용해야 한다는 법령이 시행되면서 공공미술은 이런 조각품을 지칭하는 것으로 굳어진 듯하다. 그런데 이렇게 미술 장식품이 강제성을 띠고 실행됨에 따라 부정적 현상이 많이 생겼다. 소위

뒷거래(리베이트)라는 것, 그리고 미적 수준이 떨어지는 작품들의 양산 등이 그것이다. 미술작품의 제작이 작가들의 경제 활동(그냥 쉽게 말하자, 돈 벌이 수단)과 지나치게 밀착됨으로써 나타나는 우려스러운 현상이다.

공공미술의 역사 속에서 보면 이런 야외조각품으로서의 공공미술은 초기 단계이다. 소위 공공장소 속의 미술(art in public space) 단계이다. 미술관이나 화랑 안에 존재하던 작품을 좀 크게 키워서 야외, 즉 공공장소에 내놓는 것을 말한다. 이런 공공미술의 미덕을 꼽자면 화랑이나 미술관의 문턱을 넘지 않고도 미술 향기를 거리나 공원에서도 접해볼 수 있다는 점일 것이다. 그러나 미술이 점점 미술가 개인의 개인적 독창성이 곧 창의성이며 창조적인 것이라는 소위 모더니즘적 미술관으로 굳어지면서 미술이 대중의 취향과는 무관하게 전개되어나가자 공공장소 속의 미술은 문제가 될 수도 있음이 드러났다. 화랑이나 미술관에 있던 (혹은 있어야 마땅한) 작품을 그대로 덩치를 키워서 밖으로 내놓다 보니 대중의 눈에는 그 미술품이 거기에 어울리지 않고 한 그루의 아름다운 나무보다 못해 보일 수도 있었던 것이다. 많은 야외조각품으로서의 공공미술품이 시민들에 의해 훼손을 입는 것을 우리는 이런 각도에서 볼 수도 있을 것이다. 외국의 사례로는 작품이 통행에 방해된다 하여 시민들이 재판을 걸어 철거시킨 경우도 있다. 우리나라의 경우는 훼손이나 재판을 거는 경우보다는 무관심 속에 그냥 방치되어 스러져가는 경우가 많다. 미술의 입장에서 보면 이것이 더 우려스러운 현상이다. 싫으면 싫다는 뜻을 훼손하는 방식이든 재판을 거는 방식이든 표현한다는 것은 그래도 거기서 뭔가 희망을 엿볼 수 있지 않은가? 그래, 그럼 당신들이 원하는 건 뭔데? 라고 물을 수 있으니 말이다. 무관심한 시민, 이것은 좀 절망적이지 않은가?

대개 이럴 경우 소위 모더니즘 미술은 시민을 탓한다. 다시 말해 고상한 모더니즘 현대미술을 시민 대중이 이해 못한다고…. 그래서 훼손하기

도 하고 무관심하기도 하고 재판을 걸기도 한다고 말이다. 공공미술은 이 지점을 반성한다. 아! 시민 대중이 무식하다고 탓하지 말고, 모더니즘 미술, 바로 내 탓이요, 라고 반성하고 그들에게 "내려가자"라고…. 아마도 이런 맥락에서 공공장소로서의 미술(art as public space)이 발생한 것이 아닐까? (믿거나 말거나….)

'공공장소로서의 미술'은 '공공장소 속의 미술'이 무관심했던 혹은 간과했던 장소(site specific)를 우선 고려한다. 특정 장소 그 자체를 미술의 출발점이자 내용으로 삼게 되면서 작품이 놓이는 장소와는 무관하게 언제나 독립적으로 자기를 내보이던 미술, 즉 모더니즘적 현대미술은 그 특권과 엘리트주의를 버리고 자신이 무시했던 주변 공간을 돌아보며 좀 겸손해지는데, 대체로 주변의 건축이나 풍경과 소통하거나 그것과 하나되는 경향이 있다. 그러니까 공공미술은 벤치, 테이블, 가로등, 맨홀 뚜껑, 펜스의 제작이나 기둥, 출입문, 바닥, 계단, 다리 등으로 참여·흡수된다. 이렇게 시민 대중에게 내려간 미술이 일부 모더니즘적 현대미술에 '오염'된 분들에게는 오히려 또 이상하게 보이게 되는 경우도 있긴 하다. 미술 전문 교육을 받지 않아도 아무나 만들 수 있을 것 같은 벤치 만들기나 바닥의 색칠, 이런 게 무슨 미술이냐고 하시며…. 공공미술이 이해받기는 이래저래 좀 어렵다.

그런데 공공미술은 여기서 한 발짝 더 나간다. 더 겸손해진다. 미술 전문 교육받은 사람만이 미술작품을 만들 수 있는 것은 아니고 시민 여러분도 만드실 수 있다고 말한다. 그리고 미술은 미술을 사랑해온 일부 고상한 교양인들만을 위한 게 아니라 시민 대중 여러분들을 위한 것이라고 선언한다. 이른바 시민 대중의 이익과 관심에 부합하는 미술(art in public interest)이다. 이번 '태평동……' 프로젝트는 이렇게 art as public space 단계와 art in public interest 단계에 걸쳐 있다고 본다. 예를 들면 쪽마루 만들기가 그렇고, 영정 사진 찍어 드리기가 그렇고, 골목길 영화

제가 그렇고, '우리 동네는 달라요'라는 어린이 미술교육 프로그램이 그렇고, 주민 창작 워크숍이 그렇다.

자, 여기까지는 좋다. 그러나 이제 여기에 참여했던 미술가들이, 과연 우리들이 이번에 벌인 작업이 주민들의 삶에 도움을 주었는지, 주었다면 어떤 도움을 주었는지 평가해보아야 한다. 지역을 대상으로 하는 공공미술이 추구해야 할 '공동체의 기억'에 관한 연구는 제대로 이루어졌는지, 또 그 지역 주민들에게 꿈을 제시해주었는지를 물어야 할 것이다. 그리고 이 행사가 한번 하고 끝나는 단발성이 되고 마는 것은 아닌지, 다시 말해 미술가들이 외부에서 와서 그냥 한번 그들의 공공미술 작업의 경력을 쌓고 빠져버리는, 이른바 치고 빠지는 수법에 그치고 만 것은 아닌지, 지역 미술가와 주민들에게 스스로 이와 같은 행사를 지속할 수 있는 가능성을 열어주었는지 등등을 자문하고 반성해보아야 한다.

또 하나 중요한 지점은 주민과 함께하는 공공미술(art in public interest)이라는 미명 아래 미적인 완성도가 필요한 부분에서도 어설픈 아마추어리즘으로 호도하고 있지는 않은지 우리 미술가들은 자문해보아야 한다. 공공미술은 공공성을 지닌 것, 즉 지역과 지역 주민을 위한, 지역 주민에 의한 것이기도 하지만, 또한 전문 미술가들이 자신의 미적 소신과 감성으로 만든 미술작품이기도 한 것이다. 다시 말해 공공성이 추구하는 정치적 올바름과 더불어 미술가의 작품이라는 미학적 올바름이 현장에서 헷갈림 없이 분배되어 배치되어야 하는데 우리의 공공미술가들이 정치적 올바름과 미학적 올바름 사이에서 헷갈리며 실패하는 경우를 종종 보며 걱정스러웠다. 이번 우리의 행사는 과연 어떠하였는지 냉정한 평가가 필요하다. 이와 같은 냉정한 평가를 통해 성남의 문화정책과 더불어 이 지역의 공공미술은 발전할 수 있는 것으로 믿는다.

(2006)

이 시대에 공공미술이 왜 필요합니까?

지난번에 낙산 프로젝트 오픈 날 YTN과 인터뷰 중 리포터의 질문이 이 랬다. "오늘날 공공미술이 필요한 이유가 뭐라고 생각하세요?" 난 대강 이렇게 대답했다. "우리가 이젠 삶의 질을 생각할 때가 되었다. 그동안 물 질적 풍요만을 추구하며 살아왔는데 그것이 우리 삶에 행복과 풍요를 가 져다주지 못했다. 요컨대 질이 떨어지는 삶이었다. 삶의 질을 높인다는 것은 문화의 단순한 소비자에 머무는 데서는 안 되고 생산에 참여하는 데 서 가능하다. 공공미술은 예술가들이 독점하던 예술의 생산에 소비자인 시민 대중이 참여하는 것이다. 이러한 공공미술을 통하여 시민 대중의 삶 은 질적으로 고양된다고 본다."

이 대답에 리포터는 매우 만족스러워 하고 자기가 바로 듣고 싶었던 대 답이라고 하며 다음에도 공공미술에 관한 의견을 묻고 싶을 때 꼭 다시 한번 찾아뵙겠다고 다소 호들갑을 떨었다. 나는 물었다. "이거 언제 방송 됩니까?" 답 "내일 수시로 방송이 돼요. 우리 방송은 같은 내용을 여러 번

방송합니다." 다음날 YTN을 틀었더니 마침 낙산 프로젝트가 소개되고 있었다. 감독 인터뷰, 작가 인터뷰, 주민 인터뷰로 이어졌다. 그리고 틈틈이 작품이 소개됐다. 내 인터뷰는? 빠졌다. 아무래도 현장 분위기를 전하는 분위기에 맞지 않았던 모양이다. 좀 추상적이고…(그러니까 왜 그딴 질문을 내게 했어?) 막상 나는 그렇게 대답한 게 너무 저널리스틱하게 대답한 것으로 생각했었는데 방송국 측에서는 방송에 맞지 않는 덜 저널리스틱한 멘트로 생각했을지도 모르겠다.

그리고 며칠 후 고길섶의 『어느 소수자의 사유』를 읽으며 오늘날 공공미술이 필요한 이유, 예술이 필요한 이유를 좀 더 비저널리스틱하게, 고길섶의 용어로 다시 정리하고 싶었다(물론 그의 글은 또 들뢰즈 용어로 뒤범벅이 된 것이다). 다시 말해 좀 학술적인 용어로 (공공)예술이 왜 이 시대에 필요한가를 좀 정리해보고 싶어졌다. (오늘은 여기 까지만 쓰련다.) 2006. 12. 18.

좌파운동이 인간 해방에 목표를 둔다면 구체적인 장소에서의 구체적인 사람들의 욕망의 문화정치를 인터페이스화해야 한다. 혁명이란 바로 그것들의 집합화된 덩어리 효과가 아닐까?

좌파운동은 정치–경제학적 운동으로만은 성공할 수 없다. 헤게모니의 문제로서가 아니라 근본적으로 욕망/문화의 문제를 사유해야 하기 때문이다.

다시 말해 우리의 삶이 자본과 권력, 그로부터 비롯되는 시장주의, 상품주의, 물신주의, 화폐주의로부터 자유로워지기 위한 싸움에 있어 정치적 투쟁이나 경제적 투쟁만으로는 안 된다는 것이다. 거기에 사람들의 욕망–문화 문제를 고려사항으로 삼아야 한다는 것이다.

부르디외의 아래와 같은 분석도 이와 다르지 않다.

부르디외의 문화 분석이나 교육 분석을 통해 우리가 얻을 수 있는 교훈

은, 첫째 교육의 변화가 제도의 개선에만 머물러서는 충분치 못하며, 학교를 둘러싼 기타 사회적 장이 함께 변해야 한다는 사실이고, 둘째 제도의 개선은 언제나 개인의 심성의 변화와 분리되어 사고될 수 없다.

학교 교과목 변경과 시험제도 변경을 한다고 할지라도 학교를 통해 양육되는 개인들의 아비투스가 변화하지 않는다면 학벌 폐해를 중심으로 한 계급적 불평등 상황은 결코 개선되지 않을 것이다.

여기서 개인의 아비투스란 사회적으로 범주화된 가치가 육체에 각인된 상태를 말하는 것이다. 여기서 범주화된 가치가 바로 문화라는 것이고 그 문화의 문제가 바뀌지 않고는 정치제도나 경제적 환경이 바뀌어도 그 사회가 진정으로 바뀌지 않는다는 얘기다. 물론 정치·경제가 바뀌면 거기에 걸맞게 문화도 저절로 바뀌지 않겠는가라는 반문도 있을 수 있겠으나 고길섶에 의하면 미시파시즘/미시권력이라고 말해온 또 다른 억압체제나 소비사회의 논리로 대중적 욕망을 식민화시키는 자본주의 체제에 대중들 자신도 공모하기 때문에 그것이 그렇게 저절로 이루어지지 않는다는 것이다.

문화가 예술적 분야의 문제로 한정될 수 없음에도 불구하고 표현의 자유를 둘러싼 문화적 진보의 쟁점으로 파악하는 것은 어떤 점에서는 예술 표현이야말로 가장 탈영토화하는 전복의 힘을 보여주기 때문이다. 예술의 탈영토화하는 힘은 극한의 은유로서 그치는 게 아니라 사회적 진보의 탈주선으로 작동한다. 그것이 설령 상상력의 세계를 자극하는 정도로 그친다 해도 그것 자체가 이미 새로운 세계들을 향한 욕망의 열림이라는 점을 부정할 수 없다. 그리고 새로운 세계란 저 멀리에만 존재하는 게 아니라 현실의 틈새로서 존재하거나 바로 인접될 수 있는 역동적 세계이다. 따라서 사회의 진보는 물질적 변형으로서만 실천되는 게 아니라, 주어진 물질적 환경을 새롭게 배치하는, 상상하는 힘과 그 욕망의 새로운 탈주선

들이 함께 얽혀야 한다. 사회의 진보는 풍부하고 섬세해지는 문화적, 미적 감수성들과 절합됨으로써 그 탄력성을 가져야 할 것이다. 전복의 힘이란 것도 이러한 새로운 절합들에 의한 주체성의 재구성을 의미한다. 표현의 자유를 억압하는 것은 상상의 자유를 억압하는 것이요, 그 표현물을 음란물로 규정지으려는 시도는 재현에 대한 금지라기보다는 그 어디론가 흐르고자 하는 상상의 힘과 새로운 세계로의 욕망, 즉 '위험한 표현'과 '위험한 탈주'를 차단하는 조치이다. 그것은 문화예술적 음란화에 그치는 게 아니라 사회적 위기의 징표가 될 수 있기 때문이다. 김인규 교사의 부부 나체 사진 작품도 사람의 구체적인 삶에 밀착해서 표현 세계에서의 전복의 힘을 보여준 것인데, 다시 말해 예술 생산 혹은 미적 문화적 헤게모니에 도전장을 던진 셈인데, 그것을 음란물이라고 단죄하려는 것은 지배적 헤게모니의 상실이라는 위기감에서 온 것이다. (오늘은 또 요기까지만.)
2006. 12. 19.

음, 그러니까 요점은 이것이다.

1. 예술이 가장 탈영토화하는 전복의 힘을 보여주고 있다. 여기서 주목해야 할 것은 '보여주고 있다'라는 점이다. '갖고 있지 않고'… 우리 예술가들이 막강한 제도와 자본, 권력 앞에서 무력감을 느끼며 때로 자조감, 자괴감에 빠지는 것은 바로 이 점 때문이다. (나의 예술이 무엇을 할 수 있단 말이냐?) 즉 예술은 힘을 갖고 있지 않다. 보여줄 뿐이다. 이것이 우리를 때로 절망케 하는 것인데….

2. 예술의 탈영토화하는 힘(보여줄 뿐인)은 은유에 불과하며 상상력을 자극하는 것에 그칠 뿐일지라도 그것은 새로운 세계를 향한 욕망의 열림, 현실의 틈새로 존재한다는 것이며, 그것은 진보와 변혁에 금세 접속되어

불타오를 수 있는 섶이라는 것이다. 음, 베르톨루치 감독의 몽상가들이 생각나네. 거기서 그 두 남매 말이야… 은유적이고 비현실적인 상상의 세계에서 놀음놀이 하던 애들이 섶을 지고 혁명의 와중으로 휩쓸려 들어가던 장면 말야… 끝내 그들의 몽상에 일체가 되지 못하던 미국 아이는 결국 혁명 대열에 끼지 못하던 것과는 대조적으로… 하긴 내가 대학생일 때도 보면 평소 전혀 정치적이지도 혁명적이지도 않고 '꿈이나 꾸던' 미대생들이 시위 때가 되면 마구마구 불타오르던 모습이 생각나….

3. 그러니까 변혁과 진보는 바로 이 상상의 힘, 은유의 힘, 욕망의 힘과 얽혀야 탄력을 받는다는 거지… 물질적 변형… 뭐 물질적 풍요나 그것의 공평한 분배가 이루어진다 해도 그것만으론 안 된다는 얘긴가 봐. 뭐 좀 이해가 될 듯도 하지 않니? (오늘은 또 요기까지만 쓰자.) 2006. 12. 21.

<div align="right">(2006)</div>

예술 없는 세상에 살고 싶다[19]

1. 예술 없는 세상에 살고 싶다

1982년인가? 카셀 도큐멘타에서 요셉 보이스는 7,000그루의 떡갈나무를 시내 곳곳에 심는 프로젝트를 시행했다. 그 프로젝트로 심겨진 떡갈나무가 이젠 제법 크게 자라서 시내 곳곳에서 살아있는 예술작품으로 엄격히 관리 · 보호되며 자라고 있다. 더러 죽은 나무도 있다는데 그 죽은 나무의 사망 원인을 상세히 기록하여 보관하고 있다고 한다. 이 살아계신 '예술작품 나무님'들을 잎사귀 하나 함부로 건드리면 안 되기 때문에 도로 공사하는 분들이 매번 곤욕을 치루며 "예술 없는 세상에서 살고 싶다"라고 말했다던가? (믿거나 말거나…)

뮌스터를 거쳐 카셀을 둘러보고 나서 나도 똑같은 말을 되뇌게 되었드

19 『아트 인 컬처』(2007년 11월호)에는 「폐허의 미학, 그리고 녹색혁명」이라는 제목으로 게재되었으며, 작가의 블로그(http://blog.naver.com/profyongik/120044341397)에는 「2007 여름, 독일 기행」이라는 제목으로 게재되어 있다.

랬다. '예술 없는 세상에서 살고 싶다!' 아마도 베니스를 거쳐 뮌스터와 카셀까지 여행하신 분들은 정도의 차이는 있을지 몰라도 예술 없는 세상에 살고 싶다는 이 멘트에 동의하지 않을까?… 아름다운 잔디밭을 뭉개고 지은 비닐 파빌리온 안의 그 수많은 작품들은 결정적으로 '예술 멀미'를 일으키지 않던가?

원래부터 미술 전시 순례는 이번 여행을 위한 하나의 구실이었을 뿐이던 터… 나는 카셀 이후의 일정을 애초에 계획했던 대로 '폐허와 녹색(eco-anarchism)'을 찾아다니는 것으로 잡았다.

2. 우리의 노선은 예술이다

일주일간 독일 여행의 일행은 셋이었다. 갓 60인 '나', 50을 1년 앞둔 '너', 40을 몇 년 앞둔 '그'.

'나' : 자칭, 타칭 모더니스트, 70년대 미술의 적자(嫡子)(… 이건 나 혼자
　　　만의 생각일지도…)

'너' : 민중미술 이론가, 연행패, 80년대 현장 활동가 출신

'그' : 해외 유학파. 작가 겸 전시 기획자

약 10년씩 나이 차이가 나는 우리의 배경은 달라도 한참 달랐다. 그러나 여행의 참 묘미가 무엇이더뇨? 나이와 배경의 차이를 가로질러 서로 가슴이 무너지는 데 있지 않더뇨? 우리는 일주일간 동고동락 하면서 수없이 많은 얘기들을 서로의 가슴에 남겼다. 그리고 '공동성명'을 다음과 같은 짧은 말로 정리했다. "우리의 노선은 예술이다!"

이 말은 단순히 '예술을 끝내 버릴 수는 없더라'라고 우리의 '예술쟁이'임을 고백함이 아니다. 예술에 대한 혐오와 불가능성, 절망감과 열패감을 통과하여 나온 참으로 실존적 고백이며, 추상적, 선언적 고백이 아니라 구체적, 실천적 고백이다. 예술이 과연 무엇이던가? 각각의 처지에

서 치열하게 고민해온 자신의 개인사와 서로의 예술 편력을 털어놓으며 지낸 '6박 7일간의 합숙 세미나'를 통해 우리의, 아니 적어도 나의 예술에 대한 사랑은 다시 회복되었다.

우리가 살고 싶은 사회가 어떤 것이뇨? 자본에 의해, 생산 지상주의에 의해 내몰리며 무한 질주하는 신자유주의 사회이더뇨? 경제주의와 과학주의가 지배하며 실현된 대중소비사회이더뇨?

'자족적 공생사회'까지는 아직 꿈꾸지 못할지언정 적어도 '현대 거대 사회체제의 변화를 모색'하고 '노동사회에서 문화사회로 변화를 추구'하며 '물질적 대중소비사회에서 문화적 대중소비사회로의 변화'를 모색하는 '생태적 복지국가'를 꿈꾸어야 하지 않겠느뇨?

나는 여행에서 돌아와 찌는 듯한 무더위를 하면기(夏眠期)로 삼고 집안에서만 뒹굴며 문화사회론에 관한 서적을 뒤적이며 독일 여행에서 생각했던 상념들을 분명한 개념어로 정리할 수 있었다.

"노동사회에서 문화사회로!"

그리고 작년 연말에 내 블로그에 올린 글을 다시 한번 가보았다. 「이 시대에 공공미술이 왜 필요한 겁니까?」라는 제목으로 올린 글인데, 작년에 공공미술 인터뷰를 여러 번 하던 와중에 내 나름대로 공공미술에 대해 좀 정리를 해보고자 쓴 글이다. 그때 마침 고길섶의 『어느 소수자의 사유』란 책을 읽고 있었는지 그 책을 다음과 같이 군데군데 인용하며 쓴 글이었다.

다시 한번 강조하자면 지금까지 좌파는 완강하게 사회의 변혁과 이행의 문제를 경제와 정치라는 이항적 틀 내에서 해결하려 했다는 것이다. 욕망, 다시 말하여 문화적 구성으로서의 변혁과 이행의 문제는 배제되었다는 것이다. 다중들은 더 이상 이항적 틀로 동원되는 주체로서가 아니라 '욕망의 경제' 혹은 '욕망의 정치'를 생산해내는 문화적인 참여와 자치를 새로운 정치적 원리로 내

재화하는 새로운 주체성으로 읽어내야 한다는 것이다. 이런 것을 문화사회론적 구상이라고 하는 것인데, 이것은 계급투쟁이 문화적으로 진보하고 있다는 전제에서다. 다시 말해 지배계급의 헤게모니는 재현의 정치(사회적 의미들을 생산하면서 동시에 특정한 의미들을 배제하거나 타자화하는 과정)나 문화적 아비투스를 통해 재생되므로 새로운 문화적 아비투스의 생성을 실천할 수 있어야 한다는 것이다.

문화적 참여와 자치, 재현의 정치에 대한 저항, 새로운 문화적 아비투스의 생성, 요것이 바로 (공공)미술이 담당해야 할 일이 아니것이오? 공공미술이 무엇이오? 그동안 예술가들이 독점해왔던 예술 생산에 공동체 대중이 참여하는 것이 아니것이오? 그리고 그 공공미술이 다루는 주제는 우리의 공동체적 삶이 아니것이오? 삶과 동떨어진 추상적 예술 교육은 육체와 정신, 육체와 생명의 관계를 왜곡시켜온 근대 철학의 지배와 한 통속이고, 일에 중독되게 하여 신체를 파탄시키게 하는 노동사회나 상품미학에 따르는 소비사회의 강요, 각종의 미시, 거대 권력포획과 압박과 다 한 통속 아니것이오?

공공미술이 지금 미술계의 화두이지만 '지쳐 있던 동네가 환한 거리 미술관이 되는' 그런 동화 속 같은 얘기에서 그쳐서는 안 되고 '문화적 참여와 자치'를 통하여 '재현의 정치에 저항하고' '새로운 문화적 아비투스의 생성'에 복무해야 하지 않것이오? (뭐, 또 오늘은 요기까지만….) 2006. 12. 24.

요컨대 시장에 얽매어 있는 제도 미술 안에서만 사고하다가 미술에 대한 혐오와 절망에 빠졌던 내가 미술의 공공적 가능성 안에서 다시 미술에 대한 사랑을 회복했다는 고백인데… 그래, 오늘은 요기까지만 쓰고 잠시 쉬련다. 이곳 양평은 산속이라 그런지 이제 아침저녁으로는 제법 선선하네…. 2007. 8. 24.

3. 적색혁명에서 녹색혁명으로

카셀 시내가 한눈에 내려다보이는 산꼭대기 헤라클레스 상에서 도보로 숲길을 한 3-40분 정도 걸어 들어가서 있는 목장에 딸린 호텔, 그곳까지 어찌어찌 찾아 들어가 2박을 한 우리는, 빽빽한 검푸른 숲 속의 아름드리 나무들이 카셀 도큐멘타에서의 피곤에 지친 눈을 회복시키는 걸 보고, 예술과 자연이 맞붙으면 예술이 개박살 난다고 낄낄대었다. 아닌 게 아니라 어두운 숲, 넘어져 썩어가고 있는 거목들, 벌목한 나무들에게서 풍겨오는 향기로운 나무 향 등은 예술이 주는 감흥에 견줄 게 아니었다. 물론 오늘날 예술이 주는 감흥이 만일 있다면 그것은 자연이 주는 감흥과 경쟁관계에 있지 않음을 모르는 것은 아니로되 그 절대치에 있어서 자연이 주는 감흥과 메시지를 당할 수 없다. 더구나 '적색혁명'이 한계를 노정하여 '녹색혁명'이 그 대안으로 등장한 마당임에랴…. 우리는 카셀을 출발하여 슈투트가르트로 가기로 했다. 목적하는 바는 발도로프 슐레 방문. 녹색 생태교육을 지향하는 대안학교의 효시. 현재 세계 각국에 수천 개의 발도로프 학교가 있는데 여기가 그 시발지이다. 창시자 루돌프 슈타이너는 마르크스와 한 세대 정도 차이나는 동시대 인물로서 마르크스의 적색혁명과는 다른 노선에서 녹색혁명을 제창했던 분.

그 학교는 우리가 숙소로 삼았던 슈투트가르트 유스호스텔 바로 뒤에 있었다. 방문했던 날이 마침 일요일이어서 수업 광경이나 자료실 등을 볼 수는 없었으나 휴일임에도 안내해주시는 분을 따라 교정 이곳저곳과 실습실, 공방 등을 구경하는 데 만족할 수밖엔 없었다.

자본에 의해 착취당하는 노동의 가치를 되찾고 자본 관계를 철폐함으로써 인간다운 삶을 살 수 있는 자유 사회가 구현된다는 적색혁명에서 전제를 삼고 있는 것은 '생산력의 발전'이라는 것이다. 이 생산력의 발전은 자연에 대한 통

제와 지배를 기초로 하는 '필연의 단계'를 거치게 되는데, 이 필연의 단계가 적절히 조절되지 않으면 공멸에 이른다는 자각을 하고 자본주의적 생산력의 발전의 내용과 성격을 재검하고 자연에 대한 지배와 통제를 조절하지 못해 발생하는 공멸을 막기 위한 노력을 해야 한다는 자각은 녹색혁명과 접속된다. 그리고 이 녹색혁명이 지향하는 사회가 바로 생태사회, 문화사회이다.

위의 인용문은 이 글을 쓰기 전에 이 책 저 책 들쳐보며 짜깁기하여 끼적여놓은 메모이다… 지루하고 무겁네….

이런 지루하고 무겁고 교훈적인 것에 염증을 느껴 나는 좀 래디칼한 작업 아이디어를 메모해봤어.

1. 가로등을 깨버려! (깨는 것이 범법으로 맘에 걸리거든 스위치를 찾아서 내려놔! 상황주의자들은 깨고 돌아다녔지만….) 자본주의는 도심의 밤을 무서워한다. 자본주의의 펜스 밖으로 밀려나 심성이 사나와진 사람들이 어둠을 틈타 무슨 짓을 할까봐. 그러나 밤은 어두워야 해. 사람에게나 식물에게나… 우리에게 어둠을 돌려줘!

2. 폐허를 그냥 좀 내버려둬! 폐허는 자본의 속도에 지친 우리 맘을 아련히 위로해주니까… 우리나라 공공미술의 핵심은 도심의 폐허를 그냥 그대로 보존하여 잡초가 수북이 나게 내버려두는 것이 돼야 해.

3. 권력이던 모더니즘 건축, 썩으니 예술 되데. 학교 복도에서 20년째 먼지 뒤집어쓰고 썩어가는 내 땡땡이 작업들도 혹 알어? 더 썩으면 예술이 될지?

무더위도 오늘까지라는군. 낼부터는 시원해진다네. 2007. 8. 27.

(2007)

2009년 11월,
북아현동으로의 추억 여행

내가 이번 북아현동 프로젝트 때문에 이곳 북아현동을 찾은 게 오늘이 세 번째다. 첫 번째는 박수영 학생의 '북아현동을 소개합니다' 라는 프로젝트에 참여하기 위해서였고, 두 번째가 이 프로젝트의 오프닝 날이었고, 오늘이 세 번째다. 이렇게 내가 프로그램 참여자로, 오픈 축하객으로, 패널로 참여하는 것에 기꺼이 응하여 세 번 걸음을 하게 된 것은 나의 우뇌 속의 저 깊숙한 곳에 구겨져 있는 기억의 주름을 더듬기 위해서이다. 왜냐하면 바로 이곳이 내가 오십 년 전에 살았던 추억의 동네이기 때문이다. 말하자면 나의 북아현동 행은 나의 추억 찾기 여정인 셈이다. 물론 이 프로그램을 맡아서 보살피고 계신 정원철 교수와의 그간의 우정과 신뢰가 없었다면 애초에 가능하지 않은 일이었겠지만 말이다.

내가 살았던 1950년대 말의 북아현동은 지금은 서울뿐 아니라 전국의 어느 도시를 가도 이제는 찾아보기 어려운 동네였다. 수도가 제대로 보급되지 않아 집집마다 두레박 우물이 있었고 집집마다 텃밭과 마당에 채소

를 심고 닭을 길러 푸성귀와 계란을 밥상에 올렸었다. 나의 북아현동에서의 어린 시절의 삶, 채소와 푸성귀와 오리와 토끼를 기르던 추억은 나의 몸에 각인이 되어 결국 나를 농과대학으로 인도했었다. 농과대학에 입학하여 학문으로서의 농업을 접하게 되자 그만 낙담하고 절망하여 2년만 다니고 그만두었지만 말이다. 그러나 나의 이곳 북아현동에서의 어린 시절 추억은 여전히 내 삶에서 중요한 욕망의 미끼가 되어 나를 앞에서 유혹하고 있다. 나의 미술적 관심사인 생태주의 미술 혹은 생태주의적 공공미술은 이런 나의 어린 시절의 체험과 무관하지 않다고 생각하고 있다.

50년 만에 찾은 북아현동, 내가 늘 다니던 골목길은 물론 많이 변했다. 그러나 내 예상만큼 지독히 변하지는 않았다. '복주물'이라는 약수터는 주변 분위기는 많이 바뀌었지만 그 이름 그대로 거기 있었다. 김승호라는 내 친구네 고무신 가게가 있던, 높이가 낮은 기차 굴다리 부근은 거의 옛날 그대로의 분위기였고, 우리 집 앞의 과수원은 중앙여고의 생활관인가로 변하긴 했지만 옛 모습을 찾아볼 수는 있었다. 후문 앞의 교회는 건물은 바뀌었지만 여전히 교회로 존속하고 있었고 그 모퉁이의 구멍가게집도 많이 변한 모습이지만 여전히 그 모퉁이를 지키고 있었다. 나는 굴레방다리로 걸어 내려가면서 얼핏 '대한의원'이라는 간판이 보여서 앗!! 저 병원이 여태 있단 말인가, 하고 소름이 돋을 정도로 놀랐다. 그 병원은 바로 1958년 뇌염이 전국적으로 창궐하던 해 초가을, 내가 두통을 호소하며 찾아가자 뇌염 판결을 내려 법정 전염병 환자만을 받는 혜화동 로터리의 순화병원으로 나를 그 밤으로 긴급 후송 조치한 늙은 의사선생님의 병원 아니던가! 그분이 여태 살아계실 리는 없고 그 아들이라도 그 병원을 물려받아 그곳에서 여전히 병원을 열고 있단 말인가 가슴 졸이며 조심스레 다가가 봤더니… 그것은 나의 옛 북아현동에 대한 소망이 시각 장애를 일으켜 '현대한의원'을 '대한의원'으로 잘못 읽게 한 것임이 밝혀지고 말았다.

나의 이 주절거림은 오랜만에 찾은, 50년대의 고향마을에 대한 회한과 추억에 젖은 노인네 특유의 시대착오적 넋두리에 불과한 것인가? 어쩌면 그런 것인지도 모른다. 그러나 나는 추억에 젖은 넋두리를 한없이 더 풀어내고 싶고 나의 옛 추억 속의 바로 그 건물이나 그 어떤 지표가 하나도 남아 있지 않은 지금의 북아현동 모습에 비애와 소망 장애를 느끼는 예순세 살 먹은 노인네임을 드러내는 게 조금도 부끄럽지 않다. 왜냐하면 북아현동 프로젝트의 중요한 의의 중의 하나는 바로 이런 추억의 타임캡슐을 만드는 데 있다고 믿으며, 이러한 추억의 타임캡슐이 과거를 그리는 한숨과 영탄의 넋두리가 아니라 이 비상한 속도와 경쟁의 사회에서 '혁명적' 힘을 갖고 있다고 나는 신봉하는 사람이기 때문이다.

그간 우리는 너무 앞만 보고 살아왔다. 성장, 발전, 능력주의, 성과주의, 개발주의… 수십 년간 우리 사회를 지배해온 이러한 근대주의적 가치관 때문에 오늘날 우리나라는 '사회적 압력'이 너무 높아 숨 가쁘게 살아갈 수밖에 없는 '사회적 고통'이 심한 나라가 되어버렸다. 새 아파트가 끊임없이 지어지고 있으나 여전히 결혼 10년 차 젊은 부부는 월세, 전셋집을 전전하고 있고 신혼부부는 사교육비가 무서워 아이를 낳지 못한다. 중학교만 입학하면 동네 골목에서 좀처럼 만나볼 수가 없는, 입시 경쟁에 내몰린 아이들, 외국으로 애를 유학 보낸 기러기 아빠, 아이 학원비를 벌기 위해 알바 하는 엄마, 삼성 입사만을 꿈꾸며 도서관을 지키는 대학생. 우리의 숨 가쁜 자화상을 그려보자면 한이 없다.

애초에 이런 얘기를 늘어놓고자 이 글을 쓰기 시작한 것은 아닌데 쓰다 보니 이렇게 되었다. 그러나 굳이 수정하고 싶지 않다. 왜냐하면 결국 재개발을 앞둔 북아현동이 이 사회적 압력과 고통의 현장이고 이 북아현동 프로젝트는 근대주의적 가치관이 초래한 이 사회적 압력과 고통에 대한 증언이거나 그에 대한 저항이 되어야 하기 때문이다.

1960년 5.16 이후 시작된 토건주의적 개발 독재는 우리의 의식에 내면화되어 문민정부 10년을 거치면서도 수그러들지 않았고, 이명박 정부에와서 화려하게 재기하고 있는 중이다. 재개발, 뉴타운이란 공약으로 현 여당이 손쉽게 다수당이 되었고 4대강 정비로 이름 바꾼 한반도 대운하사업은 거침없이 진행되고 있다. 이 글을 쓰고 있는 오늘 아침 뉴스를 보니 4대강 사업이 11월 10일부터 보 건설을 시작으로 본격화된다고 한다. 스님, 신부님, 수녀님, 목사님들이 반대를 위한 기도회를 열고 삼보일배 행진을 해도 주류 신문에서는 기사 한 줄 찾아보기 어렵고, 팔당호 주변 농민들의 반대 시위건, 문화예술인들, 지식인들의 반대 성명이건 아랑곳없이 진행되고 있다. 은평구의 아름다운 동네 한양주택도 예술가들이, 시민운동 활동가들이 현장에 들어가 작업을 했지만 모두 무시되고 지금 재개발 공사가 착착 진행 중이란 소식이다.

　　형편이 이러한 즉 재개발에 반대하는, 혹은 막무가내식의 재개발을 재고할 것을 주장하는 공공미술이 과연 무슨 의미가 있을까 하는 매우 공리적 질문을 여기서 해볼 수 있을 것 같다. 막강하고 무정하기 짝이 없는 자본의 논리가 문화의 논리, 예술의 논리를 간단히 제쳐버리는 사례를 너무나 많이 보아온 우리는 '재개발 지역의 공공미술이 어떤 소용이 있을까?' 란 질문 앞에 '그래, 그게 무슨 의미가 있겠어… 그런다고 뭐 달라진 거 봤어?' 라고 절망적이 되기 쉽다.

　　그러나 우리는 너무 쉽게 절망하는 것이 아닐까? 희망을 가져보는 연습을 너무 못해서, 절망하는 것에 너무 쉽게 길들여져서 말이다. 다시 말해 자신의 이익만을 우선적으로 생각하는 공리주의에 너무나 길들여져 그것을 조절하고 다스리는 우리 안의 심미성을 너무나 쉽게 무시해버리는 것이 아닐까?

　　삶의 주름이 켜켜이 쌓여 있는 서술 공간인 북아현동과 같은 동네를 설

계도면과 포크레인을 앞세워 평평하게 밀어 개념공간화시키는 토건주의적 재개발에 맞서는 공공미술은 강제 철거에 맞서는 시위대와 이웃하여 있지만, 그 안에 같이 있는 것은 결코 아니다. 공공미술은 토건주의적 개발 독재의 공리주의에 가장 근원적으로 맞서는 심미성에 복무하는 것이다. 심미성이야말로 단선적, 도구적 합리주의 질주 앞에 놓는 유효한 덫이 되기 때문이다.

공공미술가는 낡고 오래된 아름다운 골목길, 같이 살아온 이웃들 간에 나누어 먹는 묵은 김치와 장, 구전되어온 마을의 오래된 이야기, 마을의 수호신인 늙은 당나무, 골목길을 가득 채우는 등굣길 초등학생들의 재잘거림 등등의 심미적 요소들을 공리주의 앞에 구성해서 내놓는 자들이다. 자~ 보시오. 공리주의자, 개발지상주의자, 도구적 합리주의자님들! 당신들에게도 이게 아름답지 않나요? 이런 걸 지켜줘야 하지 않겠나요? 이런 걸 지키고 보존하며 사는 삶이 삶다운 삶이 아닐까요, 라고 질문을 던지며 아름다움을 구성하여 보여주는 자들이다. 쉽게 절망하지 않으며 이러한 심미성으로 공리주의적 세상을 바꾸기를 욕망하는 자들이다.

물론 재개발은 필요하다. 특히 우리나라처럼 6.25 이후의 정치적 혼란기에 무분별하고 저렴하게 세워진 건물과 동네는 이제 매우 낙후되었고 수리·보존하기엔 너무 허술한 곳이 많다. 그러나 앞서 말했듯이 막무가내식의 개발, 지역의 향토사, 생활사를 전연 도외시한 지독한 개념공간화, 심미성이 심각하게 결여된 공리주의적 재개발이 문제인 것이다.

공공미술가들이 좀 더 현실적인 목표를 세워 적어도 이러이러한 식으로 재개발이 진행되어야 하지 않겠냐는 대안을 제시해볼 수는 있겠다. 예컨대 동네의 주름을 싹 밀어서 평평하게 펴버리는 편의주의적 토목공사 계획을 잠시 접어놓고 마을의 아름답고 깊은 골목, 오직 유일하게 남은 한옥 한 채, 관목이 함부로 우거진 작은 텃밭 같은 공간 등등을 연결하는

쌈지 공원 개념의 공원을 만드는 게 어떻겠냐고… 덩그렇게 근린공원을 만드는 것보다는 오래된 동네의 재개발 사업에서의 공원 설계는 이렇게 하는 것이 사람이 더 사람답게 사는 공간을 꿈꾸는 제안이 아니겠느냐고…. 그러나 이것마저도 현실을 모르는 예술가의 철없는 망상에 불과한 것이라고 무시된다면…. 아니, 아마도 그럴 것이다. 일고의 가치도 없는 것으로 무시될 것이다. 그렇기에 아직도 우리는 혁명을 꿈꿀 수밖에는 없는지 모르겠다. 공리주의를 헛바퀴 돌게 하는 혁명, 능력주의와 성과주의와 개발주의를 가로지르는 혁명.

낡고 오래된 물건이 갖는 혁명성에 주목한 초현실주의를 공부하고 노자 철학이 갖는 급진적 혁명성을 공부하고, 19세기 남조선의 후천개벽 사상을 공부하고, 그리고 아직도 법적, 절차적으로 유효한 선거혁명에의 꿈도 버리지 말고, 그러나 거기에만 기대지 말고 촛불 집회와 같은 직접 민주주의에의 꿈을 꾸고, 생명·평화운동에 참여하여 작은 실천을 수행하는 그런 조용한 혁명을 꿈꿀 수밖에는 없는지도 모른다.

길게 더 얘기해봐야 지금 여태까지 한 얘기의 중언부언이 될 것 같기에 여기서 줄인다. 현대 프랑스의 철학자 자크 랑시에르와 19세기 조선의 철학자 김항, 그리고 동시대 종교 사상가 강증산 같은 이들이 이렇게 말했다. 앞으로의 시대는 청소년, 여성, 실업자, 외국인 노동자 등과 같이 사회적으로 타자였던 사람들이 세상의 중심으로 나서게 될 것이라고…. 그간 전면에 나서 있던 지식인, 어른, 남성들은 이제 조용히 물러서서 그들을 돕는 역할을 해야 한다고….

어느 모로 보나 지식인, 어른, 남성인 나는 이제 조용히 물러나서 젊은이들을 지혜로 도와야 하리라…. 생장(生長)의 시기가 가고 수장(收藏)의 시기가 오는 지구의 가을을 사는 지혜를 그들에게 말없는 가운데 증거하며….

[2009]

이시무레 미치코와 로버트 메이플소프의 환상과 전복적 비판성

『녹색 평론』 2010년 9-10월 호(통권 114호)에는 매 호마다 늘 실리는 김 종철 선생의 '권두언'이 「대지로 회귀하는 문학」이라는 제하에 일본 소설 가 이시무레 미치코의『슬픈 미나마타』를 소개하고 있다. 이 글에 적이 감 동받은 나는『슬픈 미나마타』를 사서 읽어보았다. 소설도 소설이지만 권 말에 실린 와타나베 쿄지라는 평론가의 작품 해설, 「이치무레 미치코의 세계」에 또 다시 감동 받아버린 나는 이 감동을 어떻게든 좀 글로 정리하 고 싶었다.

김종철은 우선 '슬픈 미나마타'라는 한국어 제목이 원제인 '고해정토 (苦海淨土)'를 번역한 것이며, 이렇게 전혀 다르게 번역한 이유가 한문을 잊어버린 한국의 독자들이 '고해정토(苦海淨土)'라고 써놓으면 무슨 뜻인 지 전혀 모르리라는 출판사의 우려 때문일 것이라고 진단한다. 그러나 '슬 픈 미나마타'라고 번역을 해놓으면 대충 '미나마타라는 공해병에 걸린 환 자들의 슬픈 사연'이란 뜻은 전달되지만 이 작품이 의도하는 바를 전혀 담

지 못하게 된다고 말한다. 아닌 게 아니라 이 소설은 미나마타병이라는, 질소비료 공장에서 폐수로 배출된 유기수은에 중독된 병에 걸려 평화롭고 행복한 삶이 파괴된 어민들의 슬픈 사연과 그 끈질긴 보상 투쟁을 그리고 있는 것은 사실이지만, 작가의 의도는 그것이 목적이 아니라는 것이다. 따라서 이러한 '고발'에만 초점을 맞춰 이 소설을 읽는다면 이 소설의 핵심적인 요소를 놓치게 된다는 것이다. 원제가 의도하는 바는, 김종철을 인용하자면 "사람이 견디기 어려운 고통이나 좌절을 경험하면 의식이 굉장히 날카로워진다. 괴로움이 깊을수록 의식은 극한적인 한계까지 닿게 마련이다. 그런데 그 고통의 극한(苦海)에서 오히려 사람은 굉장히 풍요로운 생명 감각(淨土)에 도달한다. 작가로서 이시무레 미치코가 자신의 작중인물을 대변해서 전하고자 한 것은 이 생명 감각, 생의 근원적인 행복과 풍요에 대한 믿을 수 없을 정도의 생생한 감각이다"라는 것이다.

와타나베 쿄지에 의하면 이시무레는 처음으로 미나마타병 대책시민회의를 결성하고 그 뒤 그 운동이 확대됨에 따라 그녀 나름의 책임을 다하려고 노력했다는 것이다. 그런 과정 속에서 그녀에게 운동의 이미지가 강하게 각인되어, 그녀의 소설 자체까지 공해 고발이니 피해자의 한(恨)의 표현이니 하는 식으로 "초점이 어긋난" 칭찬을 받게 되었다고 한다.

그러면 그녀의 '촛점'은 무엇이었던가? 와타나베 쿄지는 계속 말한다. 그것은 이 세상 삼라만상을 향해 열려 있던 감각, 가늘게 떨리는 속눈썹 같은 잔물결 위에 띄워둔 고기잡이 배, 우물을 포근히 감싸고 있는 마을, 아득히 불이 밝혀지는 것처럼 저물어가는 남국의 겨울 하늘이며, 산에는 산의 정령이, 들에는 들의 정령이 있는 자연 세계, 근대의 일본 작가들이 더 이상 가질 수 없는 이런 것들에 대한 감지력이라는 것이다. 이러한 세계에 대한 그녀의 개인적 감성에는 확실한 공동의 기초가 있고 그 공동의 기초는 지금까지 일본 문학의 역사에서 거의 시적인 표현을 받아본 일도

없었고 나아가 근대 시민사회의 개인, 즉 우리들에게는 이미 사라지고 없는 것이란 것이다. 이시무레는 소설의 무대가 되는 '통통마을'에 확실한 공동의 감성의 뿌리를 내린 작가로서 언젠가는 이런 사람들의 관능의 공동적인 존재 방식과 그런 관능으로 느낄 수 있는 미분화된 세계를 그려보고 싶다는 야심을 가지고 있었는데, 불행히도 그것을 그리려고 할 때가 바로 그 세계가 배출된 질소공장의 유기수은에 의해 철저히 파괴된 시점과 일치하게 되었다는 것이다. 자신이 본질적으로 소속되어 있고 애착을 가지고 있는 세계, 다시 말해 온톨로지(ontology)의 세계가 이렇게 추악하고 극적인 형상으로 붕괴되어가는 것을 그녀는 처참하고도 두렵게 바라보게 되었다는 것이다.

이시무레 미치코는 근대주의적인 지성과 근대 산업 문명을 본능적으로 혐오한다. 하지만 그것은 단순히 혐오한다고 해서 뭐가 달라지는 것도 아니고 그에 대한 반대로 자연으로 돌아가라는 단순한 반근대주의로 대치해보아도 어찌해볼 수 없는 일이다. 이에 그녀는 기록 작가가 아닌 환상적 시인으로 이 붕괴를 전달한다. 그녀의 소설에서 자연이나 바다 위에서의 생활이 그처럼 아름답게 묘사되는 것은 그녀의 내면에 이 세상의 고뇌와 분열의 깊이가 한없이 불행하고 깊게 자리잡고 있어 그것이 환시자의 눈을 부여하기 때문이다. 여기서 고해가 정토가 되는 역설이 성립한다. 이시무레 미치코가 환자와 그 가족들과 더불어 서 있는 곳은 이 세상의 존재의 구조와는 도저히 어울릴 수 없게 된 사람들, 즉 인간 세계 밖으로 추방된 사람의 영역이며, 일단 그런 위치로 내쫓긴 사람은 환상을 향해 갈 수밖에 없는 것이다. 소설 속의 바다 위의 생활이 그처럼 아름답게 묘사되는 것은 현실의 아름다움이 아니라 현실에서 거부된 사람이 필연적으로 꿈꿀 수밖에 없는 아름다움일 뿐이다. 이 아름다움을 분열의 아픔을 모르는 휴머니스트적 감성으로 본다면 오해이며, 그것은 극한의 분열과

아픔으로 이 세상에서 의식이 멀어져가는 환시자의 눈이며, 이를 통해 미나마타만의 어부라는 하층민을 덮친 의식의 내적 붕괴가 절절하게 다뤄지고 있다는 것이다.

이것이 바로 환상이야말로 진실을 진실하게 다루는 유일한 길이 되며 상처 입은 내면의 치유와 정치적 비판이 하나가 되는 언캐니로서의 쉬르리얼리즘이 갖는 진본성(진정한 본성)이다! 그리고 이것이 내가 궁극적으로 꿈꾸는 예술이다! 며칠 전 참석했던 한 심포지엄에서 누군가 말했던 로버트 메이플소프의 환상과 처절한 한계의 모색이 갖는 진본성도 바로 이것이다. 이러한 내용에 대해 더 풀어가며 써야 할 텐데 벅차고 지친다. (투비 컨티뉴드…) 2010. 11. 13.

초현실주의에 관한 책(『욕망, 죽음 그리고 아름다움』)을 이리저리 뒤적거리며, 끼적끼적 요약하며 또 덧붙이며 글을 이어가보련다.

초현실주의는 시각적인 것 속에 성적인 것을 겹쳐놓고 현실 속에 무의식을 겹쳐놓으며, 심리 영역과 역사 영역을 겹쳐놓으며, 자기치유와 정치 비판을 하나로 묶는다. 성을 가지고 정체성을 흔들고 시뮬라크르로 실재를 뒤흔든다. 이것이 곧 '세계의 재현'에 대한 비판이 되는 것이다. 이러한 초현실주의를 제대로 이해하게 해줄 개념은 언캐니(uncanny)다. 그 개념은 억압되었던 것이 통합된 정체성, 미적 규범, 사회 질서 등을 파멸시키면서 회귀하는 것과 관련되어 있다. 초현실주의자들은 억압된 것의 회귀에 이끌렸을 뿐 아니라 억압된 것의 회귀를 비판적인 방향으로 이끌어가려 했던 사람들이었다.

유명한 앙드레 브르통의 초현실주의 선언에서 핵심으로 제시된 것도 역시 언캐니에 해당된다. "삶과 죽음, 실재와 상상, 과거와 미래, 소통 가능과 소통 불가능, 고상함과 미천함을 더 이상 모순으로 생각하지 않게

되는 지점이 우리 마음에 존재한다. 우리는 그 지점을 발견해서 단단히 붙들어 놓고자 했다."

이러한 모순이 겹쳐지는 지점이 바로 언캐니이다. 그들은 이 지점을 발견하려고 노력하면서, 다른 한편으로는 그 지점이 자신을 관통하는 것은 원치 않았다. 이유는 현실과 상상, 과거와 미래가 겹쳐지는 지점은 언캐니의 경험 속에서만 존재하는데 그 경험은 죽음을 담보로 하는 것임을 알고 있었기 때문이다.

로버트 메이플소프는 언캐니의 경험 속에서 역사적 초현실주의자들의 '사회적 죽음'과는 달리 '신체적 죽음'을 선택한 예술가였다.

그는 특정한 공동체를 위해 노력하지 않았다. 극단적 '자기관계적' 예술가였다. 그의 동성애적이며 가학·피학적인 노골적인 사진들은 바로 삶과 죽음, 실재와 상상이 겹쳐지는 언캐니한 것이며 시각적인 것 속에 성적인 것을 겹쳐놓으며, 현실과 무의식을 겹쳐놓으며, 주체의 정체성을 흔들고 체제의 실재를 흔들며 재현을 비판한다. 그래서 그의 작업은 극단적 자기관계적 작업을 넘어 타자관계적이 되며 전복적 공동체 예술이 되었다.

이시무레 미치코의 소설에 나오는, 죽어가는 미나마타병 환자들의 눈으로 그린 환상의 아름다움이 결국 절절한 차원의 체제 비판이듯이, 메이플소프의 끔찍할 정도로 정교한 인체 사진과 꽃 사진도 그래서 환상적이며 비판적이다. 이러한 차원을 로버트 메이플소프는 죽음을 담보로 얻었고 이시무레 미치코는 접신을 한 무당이 됨으로써 얻었다. 2010. 11. 17.

(2010)

사람답게 살고 싶은 꿈, 불온한 꿈

　우리나라의 공공미술은 건축물 장식법에 의거한 건물 앞의 조형물(art in public space)로 시작되어 도시 디자인으로서의 공공미술(art as an urban design)을 거쳐, 이제는 커뮤니티 아트(community art)의 가능성에 대한 토론에 이를 정도로 진행되고 있다. 이 말은 물론 건축물을 장식하는 공공미술은 저급한 것이고 커뮤니티 아트는 보다 고급한 것이라는 위계를 암암리에 설정하고 하는 말은 아니다. 우리는 여전히 건물 앞에 세워지는 좋은 조형물이 필요하고 좋은 도시 디자인이 필요하다. 단지 공공미술의 가능성을 공공조형물, 도시 디자인 등 몇 가지로 한정짓지 말고 좀 더 다양한 가능성으로 열려 있기를 바라는 마음에서 최근의 커뮤니티 아트에 대한 관심이 반가운 것이다.

　건축물 장식으로서의 공공미술이 저급한 상업주의에 빠져 보여주고 있는 난맥상은 공공미술이 좀 더 다양한 방식으로 열려 나가야 한다는 필요

성을 대두시켰다. 또한 도시 디자인으로서의 공공미술은 도시 구성원들의 요구를 수렴하는 과정을 생략한 채 일방적, 행정적으로 처리되어 다중을 수동적 구경꾼 내지는 소비자로 전락시키는 과정을 보여주면서 역시 다양한 공공미술의 필요성을 대두시켰다. 이러한 필요성에 의해 등장한 것이 커뮤니티 아트다.

우리나라에서 커뮤니티 아트의 확산은 2006년에 시작되어 지금도 소리 없이 진행되고 있는 문광부의 '소외 지역 생활환경 개선을 위한 공공미술(지금은 '아트 인 빌리지'라는 이름으로 진행되는 것으로 알고 있다)'이 계기가 되었다. 전국을 그 대상지로 한 이 사업은 공공미술을 '소외 지역 생활환경 개선'을 위한 것이라고 못박으면서 당시 미술계에 신선한 바람을 일으켰었다. 그러나 여기 참여한 예술가들은 물론 이 사업을 위임받아 집행했던 '아트 인 시티' 스태프들마저도 커뮤니티 아트에 대한 합의가 없었다. 물론 사업을 맡긴 문광부 담당자들도 마찬가지였던 것은 말할 것도 없다. 따라서 이에 따른 혼란은 불가피한 것이었다. 그럼에도 불구하고 이 사업은 우리나라 공공미술에서 중요한 전환점을 이루는 것이었다. 그 한 예로서 결과물 중심의 공공미술이 아닌 과정 중심의 프로젝트형 공공미술이 이때부터 확산되었다는 점을 들 수 있다.

지금 와서 생각해보면 이 사업은 '미술로 소외 지역 생활환경을 개선한다'는 매우 뚜렷한 목표를 문광부에서 제시했음에도 예술가들이 이 사업을 자의적으로 해석하여 혼란이 빚어졌던 것 같다. 파스칼 길랭 교수가 제시한 커뮤니티 아트의 지도에서 보면 문광부의 사업 계획은 (제도) 순응적 커뮤니티 아트와 타자관계적 커뮤니티 아트 사이의 어디인가에 위치한 것이었는데, 예술가들 혹은 기획자들은 작가 자신 혹은 그룹의 예술적 정체성을 포기하지 않는 자기관계적 커뮤니티 아트를 추구했었다. 그래서 현장에서 예술가들은 지역 주민들의 '생활환경 개선 요구'를 들으며

좌절했던 경우가 많았다.

이 사업은 어쨌든 생활환경 미화라는 소정의 효과는 거두었다. 그리고 몇몇 의욕적인 예술가들은 지역 방송국 개설, 동네 영화제 행사, 재래시장 활성화 같은 프로젝트를 통하여 공동체의 회복을 꿈꾸는 작업을 하기도 했었다. 그러나 여기서 이 사업의 한계를 분명하게 지적해둠으로써 새롭게 공공미술의 가능성을 꿈꾸는 공공미술 그룹 NNR과 같은 신진 공공미술 활동가들의 갈 길을 제시해보고자 한다.

이 '소외 지역 생활환경 개선을 위한 공공미술 프로젝트'는 철저히 체제 순응적이다. 소외 지역이 왜 생겼는지에 대한 사회적, 정치적 접근은 외면하고, 소외 지역과 그렇지 않은 지역의 모순적 차이를 예술로 덮으려한다. 물론 예술가에게 사회학자나 빈민운동가의 위상을 요구할 수는 없다. 그러나 예술의 이름으로 이러한 모순된 현장을 분칠하는 역할은 하지말아야 한다. 예술가들은 이들 지역의 주민들과 '더불어'(밖에서 '관찰하는 삶'과는 상대적인 의미에서) 살며 그들의 눈과 그들의 맘으로 세상을 바라보는 법을 우선 배워야 한다. 이 말이 진정한 커뮤니티 아트를 하기 위해서는 꼭 그 지역에 주민등록을 옮긴 거주민이 되어야 한다는 말을 의미하는 것은 아니다. 그들의 마음속으로 들어가는 길은 바로 예술가들이 그간 갈고 닦은 감수성과 상상력이다. 그리고 그 감수성과 상상력이 발동할 수 있는 '자신의 계급의식'에 맞는 지역을 선택하는 것이 중요하다.

다시 말해 커뮤니티 아티스트들이 현장을 선택할 때는 자신이 살아온 체험이 받쳐주어 상상력을 펼칠 수 있는 공간이어야 한다는 것이다. 이것은 커뮤니티 아트의 진본성을 위한 기본적 조건이다.

두 번째로 현재의 신자본주의적 시장 이데올로기와 결합한 국가주의 아래서는 제대로 된 공동체를 꿈꾸는 커뮤니티 아트는 그 자체로서 체제 대항적 혹은 전복적 예술이라는 자각을 해야 한다는 것이다.

커뮤니티 아트의 목표는 무엇인가? 이런 질문에 대한 답은 대체로 공동체의 활성화, 지역의 소생 등이다. 그래, 그렇다. 그렇다면 공동체가 활성화되고 소생한다는 것은 구체적으로 무엇인가? 그들의 열악한 생활환경이 개선되고 문화 향수권이 진작되고 지역의 재래시장의 경기가 살아나고 지역의 경제가 잘 풀려나가는 것 등일까? 이런 것들을 위해 예술이 동원되는 것이 커뮤니티 아트일까? 물론 그런 측면을 무시해버릴 수는 없지만 거기에 매몰되어서는 안 된다. 커뮤니티 아티스트들은 공동체에 대한 좀 더 대의적인 꿈을 꾸어야 한다. 『녹색평론』 김종철의 글에 기대어 말해보자면, 안심, 안전, 신뢰, 평등, 연대 등의 공동체적 가치의 실현, 인간끼리의 사회적 유대라는 꿈을 꾸어주어야 한다. 그러나 이러한 꿈 자체가 불온하고 전복적인 꿈일 수밖에 없는 이유는 신자유주의 시장 이데올로기와 결합한 국가주의와 이 꿈이 정면으로 배치되는 것이기 때문이다.

신자유주의 사상은 우리가 살고 있는 사회를 개인 단위로 세분화하여 그 원자화된 한 사람 한 사람들이 최대한 경쟁하는 구도로 되어 있는 것 아니던가? 우리의 삶이 항상 불안하고 불만스럽고 서로 믿지 못하며 좀 더 많은 물질을 소유하고 소비하기 위해 아등바등하는 이유가 바로 우리 한 사람 한 사람이 이러한 경쟁구도로 내몰리고 있기 때문이 아닌가? 그리고 자본의적 국가체제는 이러한 경쟁 구도 안에서 성장을 추구하고 그 성장의 성과는 한 개인 개인 앞에 마치 전력 질주하는 그레이하운드 코앞에 매달려 돌고 있는 루어(lure), 아무리 달려도 결코 그들이 먹을 수 없는 가짜 미끼로 제시되는 것 아닌가? 극히 일부의 계층을 제외하고는 말이다.

커뮤니티 아트는 이러한 경쟁 구도에 호혜와 평등과 연대라는 덫을 놓는 일이어야 한다. 그리고 이러한 일이 바로 신자본주의적 국가주의와 정면 배치되는 것이기에 전복적인 것이다. 다시 말해 사람답게 살고자 하는 노력이 전복적인 일이 되는 것이다!

셋째, 커뮤니티 아트가 꿈꾸는 이러한 호혜와 평등과 연대라는 체제 전복적인 꿈은 얼핏 보아서는 지배체제에 그다지 위험해 보이지 않아서 체제 내에 받아들여질 가능성이 많아 보인다. 다시 길랭 교수를 인용한다면 '억압적 관용'이 베풀어질 가능성이 많다. 억압적 관용은 바람직하지 않은 사상을 중립화시키는 헤게모니 전략으로 이용된다. 만일 커뮤니티 아트의 사회 참여가 정치 참여로 나아가면 권력은 지원금을 중단하든지 기타 다른 방식으로 이를 저지한다. 지원금으로 유지되는 커뮤니티 아트가 진정 전복적 힘을 가질 수 있을지 의문이 제기되는 이유가 여기에 있다. 따라서 진정한 커뮤니티 아티스트가 되려는 NNR 같은 신진 공공미술 활동가들은 정부나 지자체나 기업의 지원금을 거부해야 한다!!!

ㅎ ㅎ ㅎ ㅎ ㅎ… (이 글은 이쯤에서 그만 그쳐버리는 것이 좋을 듯하다.)

[2010]

체제 안의 우군과 연합하라

> 기억이란 끝없는 상기(re-membering)의 과정을 통해서 그가 상실했던 공동체로 다시금 귀환하는 장치이다. 따라서 기억하기(re-membering)란 체제가 강요하는 '가짜 기억'에 맞서는 민중들의 '대항 기억'을 활성화하는 필사적 투쟁이기도 한 것이다. (누구의 글 인용인지… 기억이 가물가물…)

이 글은 NNR에게 주는 두 번째 멘토링 멘트이다. 앞선 글에서 내가 하고자 하는 얘기는 이미 다했다. 그것은 서두에 인용한 말에서 유추되듯 커뮤니티 아트가 진정한 공동체의 꿈을 꿀수록, 예술가들이 진정한 커뮤니티 아트에 접근할수록, 신자유주의적 시장자본주의와 결합한 국가주의와는 긴장관계에 서게 된다는 것으로 요약할 수 있을 것이다.

그리고 국가—체제는 대체로 이러한 긴장관계를 '억압적 관용'이라는 방식으로 체제 안에서 완화시키려 한다는 것이다. 다시 말해 정부나 지자체는 기금 지원을 통하여 예술가들을 체제에 순응하도록 길들이고자 하

니 진정한 해방을 꿈꾸는 예술가는 기금 지원을 받지 말아야 한다는 멘트로 지난 번 글을 마무리지었었다.

이 멘토링 멘트를 들은 멘티들의 느낌은 어땠을까를 생각해봤다. 아마도 맞는 말이긴 한데 아버지의 훈계처럼 엄하기만 하고 뭔가 좀 살갑게 와 닿지는 않는… 그런 느낌이 아니었을까? 멘토링 멘트는 엄마와의 대화처럼 뭔가 좀 더 다정하고 친밀하게 "아버지는 저렇게 말씀하시는데, 그럼 우린 어떻게 살아야 하겠니?"하며 도란도란 얘기 나누는 것이어야 하지 않을까 하는 생각을 해봤다. 이번 글은 지난 번 글의 원칙론적 큰 줄기를 전제로 하고 그것을 현장에서의 시각으로 좀 세밀하게 갈라서 들여다보려는 의도를 갖고 있다.

진정한 커뮤니티 아트를 꿈꾸는 예술가는 정부 지원을 거부해야 한다! 원칙적으론 그렇다. 그러나 이 원칙론적 명제(아버지의 말씀)의 실천에는 여러 가지 '깨알 같은' 시행 세칙의 곁가지들(엄마의 노고)이 수반되어야 한다. 그리고 이 곁가지들이 얽히고설켜 굵은 원칙론적인 실천을 이루는 것이다.

당장 이 성북예술창작센터 입주 작가들에게 정부 지원을 거부하라고 곧이곧대로 말한다는 것은 일종의 '순혈주의의 폭언 혹은 망언'이 될 수도 있다.

"잘난 체 하지 마라! 누군들 그 원칙을 몰라서 여기 와 있는 줄 아느냐? 나도 다 내 나름대로의 전술과 전략으로 이렇게 와 있는 것이다." 멘티 여러분들은 이렇게 속으로 말하고 있을지도 모르겠다.

그렇다! 대명제의 실천에는 전술과 전략이 필요하다. 해방 전선에는 지사도 필요하고 지략가도 필요한 법! 적을 공략하는 데 정면 대결도 필요하고 때로는 변칙도 필요하다. 그 변칙 전략 중의 하나가 '거부하며 기생'하는 것이다. 기생하며 숙주에 흠을 내는 것이다. 다시 말하면 체제 '안'에

있으면서 체제 안에 해방 공간의 '틈'을 내는 작업이다.

나는 이 성북예술창작센터의 각종 평가 심사위원이며, 멘토이며, 비공식적인 자문위원이다. 어느 모로 보나 이 센터의 스태프들과 함께 체제의 대리인이다. 스태프들은 대개의 경우 입주 작가와는 서로 이익이 상충되기 쉬운 위치에 있다. 그래서 서로 대립적 관계가 될 수 있고 또 실제로 입주 작가와 스태프 간에 서로 대립각을 세우며 맞서는 것도 보아왔다. 실제의 한 예를 들어보자면(여기가 아닌 다른 창작 공간의 예이지만), 주어진 공간을 입주 작가들이 얼마나 자주 활용하는지 그 활용빈도를 체크하기 위한 기계 도입을 둘러싸고 벌어지는 스태프와 작가 간의 대립 같은 것이다(작가의 입장에서는 이러한 출석 체크 기계의 설치가 예술가의 자율적 활동에 족쇄를 채우는 것이라며 반발하는 것이고, 스태프들의 입장에서는 공간의 효율적 활용 여부를 점검하기 위한 최소한의 행정적 조치라며 이에 맞서는 것이다).

그러나 이런 대립각을 세우는 것은 '거부하며 기생하라'는 전술적 측면에서 봤을 땐 불필요하고 소모적이라는 얘기를 나는 작가들에게 하고 싶다. 예술가의 자율성이란 대의명분을 출석 체크 기계 설치와 같은 너무 미세한 국면에 우겨 넣어 해석하려는 데서 오는 낭비의 느낌이 들어서이다. 물론 권력은 이렇게 미시적으로 우리를 조여오고 이러한 권력의 미시 작동에 의해 우리는 훈육된다고 하는 이론을 여기에 적용할 수도 있겠다. 그러나 무릇 이론의 적용은 현장 사정에 맞춰가며 섬세하게 조율되어야 한다. 여기서 이러한 '생체 권력' 이론을 적용하여 출석 체크 기계 설치에 반대하며 스태프들과 적대 모드로 돌입한다는 것은 아무리 생각해도 전술적 미스이다.

그리고 여기서 나아가서 좀 더 문제가 되는 것은 세상의 모든 제도와 체제를, 그리고 그 안에서 일하는 모든 사람을 '적'으로 돌려세우는 '순혈주의적 어리석음'이다. 제도와 체제가 아무리 '반동적'으로 흘러가도

그 안에 '진보적 우군'이 있다는 것이 역사가 일러주는 세상의 이치이다. 예컨대 〈쉰들러 리스트〉란 영화를 봐도 그렇고, 『단종애사』에 등장하는 영월호장 엄흥도의 애달픈 사연을 읽어봐도 그렇고, 소설 『쿼바디스』에 나오는, 지금 갑자기는 이름이 생각나지 않는 원로원 의원의 경우를 봐도 그렇고, 유신독재 시절, 쫓기는 애국학생을 도와준 이름 없는 경찰의 경우도 그렇고….

　얘기가 다소 장황해졌는데, 요컨대 체제 안에 있는 '우군(나는 물론 여러분들이 원하든 원하지 않든, 인정하든 인정하지 않든 여러분들의 우군임을 자임한다)'을 적으로 돌려 세우는 어리석음을 범하지 말라는 얘기다. 그리고 더 나아가 '제도와 체제 안에 있는 우군과 연합하여 해방의 틈을 그 안에 만들라'는 것, 이것이 공동체 미술을 통하여 혁명적 비전의 생성을 추구하는 멘티 여러분들에게 내가 주는 멘토링 멘트의 키워드이자 마지막 결어이다.

<div align="right">(2011)</div>

정처없는 글쓰기

그 누군가의 말대로 대개의 좌파·진보 예술가들의 고민은 자기 자신이 대변하려는 계급에 자신이 속해 있지 않다는 점이다. 즉 그 계급의 현실적 삶에 들어가 살고 있지 않다는 점이다. 이런 사실을 김수영은 끝내 수치스럽게 생각하며 괴로워했다. 그러면서도 그는 작품을 생산해내야만 하는 고통 속에서 살았다. 김수영처럼 괴로워하면서 작품을 생산해내는 수밖엔 다른 도리가 없는가? 그렇게 해야만 어렵게, 어렵게, 겨우, 겨우 하나의 작품이 탄생하는 것인가?

그렇다! 왕도는 없는 듯하다.

그런데 이런 충고는 어떠한가? '좌파 계급이 아닌 사람은 좌파 진보 예술가가 되려고 스스로를 속이는 어려운 길을 가지 말고 자신의 계급에 충실한 길을 가라! 그것이 정직한 길이다.'

물론 이렇게 대놓고 충고하는 사람은 별로 없을 것이다. 그러나 전술적으로 이런 의미의 말을 던지는 경우를 생각해볼 수 있겠고, 그래서 누가

내게 그렇게 말하지 않아도 내가 나 스스로에게 한번 던져본다. 내가 좌파 진보 예술가를 꿈꾸는 것은 스스로에게 정직하지 못한 짓인가?

내가 전에 페미니즘 작업을 하는 여성 작가와 밥을 먹으며 페미니즘에 대한 나의 애정을 말하였더니 그 여성 작가 왈, "당신은 욕심 많은 사람이다. 그냥 남근적 모더니즘 예술가로 만족하라. 페미니즘까지 넘보지 말고." 난 그 말을 듣고 고민했었다. 난 진정성은 없이 그때그때의 예술적 진보를 타보려는 재빠른 사람인가?

70년대 한국 모더니즘의 적자로 알려진 내가 진보적 성향의 대안공간 풀의 운영에 관계했고 그 주변 작가들과 어울리는 것을 미심쩍은 눈으로 보고 있는 사람도 있는 줄 안다. 나는 전략적인 사람인가?

나는 물론 대학교수라는 정규직 지식 노동자이고 누가 무어래도 중산층이다. 나의 계급의식에는 좌파 진보주의자가 아니라 아무래도 개혁적 자유주의자가 어울린다. 그러나 나는 계급의식을 뛰어넘기를 희망해보는 것이다. 더 정확히는 스스로의 계급의식에 정직한 예술가의 삶으로 계급 사이에 통로를 뚫어보기를 희망해보는 것이다.

어렵다. 매일, 매일, 순간, 순간 어렵다. 이 어려움은 결국 상상력의 빈곤에서 비롯되는 어려움이다. 계급 사이의 통로는 상상력이라는 도구를 통하여 뚫어야 하는데 그것이 부족한 것이다.

상상력의 빈곤을 메우려 나는 오늘도 늦도록 컴퓨터 앞에 앉아서 정처 없이 파도타기를 하는 데… 무엇에 홀린 듯 새벽 어스름에 일어나 뒷산 길을 어슬렁거리는데… 방영웅의 『분례기』와 박인환의 『목마와 숙녀』를 다시 구해 보는데… 이시무레 미치코의 『슬픈 미나마타』를 재독 삼독하는 데… 국부적, 찰라적이며 환상적, 초현실적으로만 존재하는 아름다움의 진실을 찾아 헤매는데….

<div align="right">(2011)</div>

7

왜 제가
이럴 수밖에 없는지

홍씨 상가

지난 졸업식 때 벌어졌던 소위 '해프닝'(일간지의 표현을 빌자면 '어이없는 해프닝')은 다른 것은 다 제쳐두더라도 다음 한 가지 사실만은 명확하게 부각시켜 문제 삼을 만한 계기였다고 본다. 즉 예술의 성립에서 사회 조건의 중요성이라는 문제이다.

이 글에서 그 '어이없는 짓'이 담고 있는 내용, 즉 한 졸업생이 졸업식 날 사회가 바라는 젊은 일꾼이 되어 빛나는 졸업장을 안고 교문을 나서는 것이 아니라 죽어서 송장이 되어 관 속에 누워 교문을 나서게 함으로써 4년간이라는 대학 교육, 대학 행정, 문교 행정을 조롱하려 했다거나 졸업식이란 경사스러운 행사에 상갓집의 장례행렬을 느닷없이 등장시켜 사회의 일반적인 통념을 비꼬려 했다거나 하는 그 내용을 두고 시시비비할 의도는 없다. 그리고 '해프닝의 미학'에 대하여 왈가왈부할 의도는 더구나 없다. 단지 그 '어이없는 짓'에 참가한 나와 나의 친구들이 홍익대학교 미술대학에서 교육받은 젊은 애들답고 활발하지 못하고 소심하며 계산적이

1975년 홍익대학교 졸업식에서 벌어진
해프닝 '홍씨 상가'에 대한 원고와 함께
실린 보도 사진

라는 것을 이번 기회를 통하여 다시 한 번 돌이켜 생각해보고 싶을 뿐이며, 우리가 그렇게 소심하며 계산적으로 행동할 수밖에 없는 우리 사회는 예술의 성립에서 사회 조건의 중요성이라는 문제를 시빗거리로 삼아보아야 할 필요가 있다는 점을 지적하고 싶을 뿐이다.

우리는 졸업식이 시작되기 직전에 그 해프닝 '홍씨 상가(弘氏喪家)'에 갑자기 출연할 것을 종용받고 응낙은 했으나 누가 죽어서 관에 들어가는 짓을 맡을 것이냐 하는 문제에 이르렀을 때 우리는 서로 아집을 드러내고 말았다. 그 짓은 밖에서 기다리고 계신 부모님께는 불효막심한 짓이라 하여 욕을 먹을 짓 같았고 연단에 배석해 계신 교수님께는 배은망덕한 것이라 하여 외면당할 것 같았고 졸업 축하의 꽃을 사들고 찾아와 있을 아가씨에게는 괴상망측한 짓이라 하여 버림받을 것 같았던 것이다. 그리고 하필 졸업식 날 죽어서 관에 들어가는 노릇을 한다는 것은 어쩐지 꺼림칙한 것 같았고….

우리는 이런 것들을 머릿속으로 계산하며 서로 그 짓을 사양하는 미덕 아닌 미덕을 보였던 것이다. 우리가 이렇듯 옹졸하게 몸을 도사린 것은 우리가 소심하고 계산적인 탓만은 아니다. 그 탓의 절반가량은 '어이없는 짓' '엉뚱한 짓'을 용납하려 들지 않는 사회로 돌려져야 한다.

이번의 그 해프닝 '홍씨 상가'를 계획한 친구의 의도와는 관계없이, 거기에 출연한 우리들에게 이번의 '해프닝'은 미술대학 졸업생들이 아니더

라도 해봄직한 짓궂은, 엉뚱한, 기발한, 그리고 꽤나 유쾌한, 남을 골려주고 재미있어 하는 악동들이 벌이는, 마치 톰 소여의 모험이나 허클베리핀의 모험에 나오는 얘기처럼 악의 없는 놀음이어도 좋았던 것이었다. 이러한 악의 없는 놀음이 지니고 있는 미덕은 여기서 누누이 설명할 필요조차 느끼지 않는데, 이러한 악의 없는 놀음, '어이없는 짓'을 두고 해프닝의 미학을 끌어대어 해석하려는 짓은 오히려 번거로운 수고일 뿐이고, 이상하게 비뚤어진 녀석들의 불온한 시위라고 범죄시하려는 짓은 더구나 가당치 않다.

이러한 '어이없는 짓'을 용납하려 하지 않는 사회는 발랄한 창의력과 성취감을 질식시키는 폐쇄적인 사회이고, 결국 그러한 사회는 진정한 의미에서 예술도 용납하려 하지 않는다는 얘기를 김수영 씨의 시론(詩論) 「시여 침을 뱉어라」 중에서 인용하여 강조하고자 한다.

"'정치적 자유'를 인정하지 않는 사회에서는 '개인의 자유'도 인정하지 않는다. '내용'을 인정하지 않는 사회에서는 '형식'도 인정하지 않는다."

이 글에서 '정치적 자유'와 '내용'이란 말은 '어이없는 짓'에 해당하고 '개인의 자유'와 '형식'이란 말은 물론 '예술'에 해당하는 말이다. 우리나라와 같이 국민의 '정치적 자유'가 가만 내버려두어도 제풀로 위축되고 마는 특수한 조건 아래에서는 정부가 경범죄 처벌법을 강화하여 깁시, 바보, 얼간이, 장발족, 술주정뱅이를 모조리 소탕하려 드는 것은 국민문화 창달을 위하여 온당치 못하다고 그는 덧붙이고 있다.

[1975]

우리의 위기의식은 허위가 아닌가

 제5회 ST그룹 전시회를 가보았다. 전시된 작품들을 한 바퀴 둘러보았다. 두 바퀴 둘러보았다. 세 바퀴 둘러보았다. 네 바퀴…. 그러나 소용없는 일. 팸플릿의 제일 앞장 「사물(事物)과 사건(事件)으로서의 세계 제5회 ST전(展)에 부쳐」(김복영, 중앙대 교수, 미학)를 읽어본다.

 "금세기 후반기 예술의 심각한 다원화(多元化)의 경향(傾向)에도 불구하고 하나의 공통된 표징(表徵)을 찾는다는 것은 전혀 불가능한 일은 아닌 것 같다. 이 표징(表徵)을 적절히 말하여 '현대자연주의(現代自然主義)의 발로(發露)'라 칭한다. 양식의 종개념(種槪念)으로서의 자연주의(自然主義)의 세계관(世界觀)은 언제나 일원론적(一元論的)인 데 그 특징이 있다. 보편(普遍)과 개별(個別), 물질(物質)과 정신(精神), 합리(合理)와 경험(經驗) 그리고 주체와 대상의 구분은 부차적이며 이에서 구하려는 모든 비평의 기준은 그 힘을 잃게 된다. (중략) 이 '새로운 자연주의(自然主義)'의 출현은 이전의 세계관에 대한 또 다른 하나의 대립이며 하나

의 '에포크'의 종결과는 다른 또 하나의 '에포크'의 시작을 알리는 것이다."

요컨대 '새로운 세계관'의 안목을 가지고 보지 않으면 이 전시회장을 열 바퀴 둘러보아도 소용없다는 얘기이다. 좀 더 읽어 내려간다.

"일반적으로 작가(作家)의 영원한 문제는 그가 어떻게 실재(實在)로서의 '사물(事物)'에 나아갈 수 있는가에 돌아간다. 그가 건강한 자라면 이 일차적(一次的) 문제를 고심하지 않을 수 없다."

요컨대 건강하고 젊은 자라면 이 '새로운 세계관'의 편에 서지 않을 수 없다는 얘기이다. 그러나 나는 젊고 대체로 건강한 편이라고 생각하는데도 이 '새로운 세계관'의 편에 설 수 없다. 왜냐? 이 물음에 대한 답을 해두고자 하는 욕구가 이 글을 쓰게 하였다.

내가 건강하다고 생각하든 안 하든 그것과는 상관없이 나는 건강하거나 건강하지 않거나 둘 중의 하나일 터이니, 만일 내가 건강하지 못한 경우―늙은 경우―낡은 경우라면 말할 필요도 없이 나는 '새로운 세계관'에 대해 눈멀고 귀 먹을 수밖에 없다. 그러나 내가 건강한 경우라면 위의 경우와 같이 간명하게 얘기가 끝나지 않는다. "건강한 자라면 '새로운 세계관'의 편에 서지 않을 수 없다"는 말은 무엇 때문에 내가 그렇게 해야 하느냐고 묻는 것을 무의미하게 하는 정언적(定言的)인 명제는 아니다. 무엇 때문에 내가 그렇게 한다는 목적이 있을 때만 타당한 가언적(假言的)인 명제이다. 따라서 나는 무엇 때문에 내가 '새로운 세계관'의 편에 서야 하나를 질문할 수 있다. 왜 '새로운 세계관'이 내게 필요한지 질문할 수 있다. 기존의 세계관이 어쨌기에 그것에 맞서는 '새로운 세계관'을 우리는 필요로 하는가를 질문할 수 있다. 왜? 왜? 왜? '새로운 세계관'으로 나를 인도

하려는 사람은 먼저 이 질문에 대한 답을 내게 해주어야 한다. 기존의 세계관이 어쨌기에 그것에 맞서는 '새로운 세계관'을 우리는 필요로 하는가? '그 어떤 세계관'을 바탕으로 이루어진 우리의 사회가, 문화가 우리생활에 이익을 가져다주기를 그치고 오히려 해악을 끼치기 시작할 때 우리는 우리의 생존과 생활에 위협을 느끼고 '그 어떤 세계관'('낡은 세계관'이라고 부르기로 하자)에 맞서는 새로운 세계관의 정립을 요구하게 된다. 이 말을 인정한다면 '새로운 세계관'의 정립을 주장하는 사람들은 위협을 느끼고 있는 사람들이라는 얘기가 된다. 낡은 세계관을 바탕으로 한 사회, 문화가 우리에게 행복과 안정을 가져다주지 못하고 우리와 함께 자폭할지도 모른다는 위기를 느끼고 있는 사람들이라는 말이다. 이 말을 그대로 인정하여도 좋을까? '새로운 세계관'을 주장하는 사람들은 그 주장의 근거로서 낡은 세계관으로 성립된 사회가 파탄의 위기에 처해 있음을 내세우고 있다고 말하여도 좋을까? 이 말을 그대로 인정한다면 연이어 다음과 같은 질문이 나올 수 있다. 그러면 낡은 세계관을 바탕으로 성립된 사회의 위기란 어떤 것인가? 그 위기란 세계를 이원적(二元的)으로 파악하며 근본적으로 인간을 자연보다 우위에 두려는 서구 근대주의의 위기라고 진단했을 때 연이어 다음과 같은 질문이 따를 수 있다. 그 위기는 그러면 모든 국가와 민족과 이데올로기를 초월한, 전 지구적인 위기인가? 여기까지 써내려온 이 글의 문맥이 타당하다고 수긍하는 사람에게 한하여 나는 다시 한 번 묻는다. 그 위기는 모든 국가와 민족과 이데올로기를 초월한 전 지구적인 위기인가? 잘라 말해 우리에겐 근대주의의 경험이 없다. 그러나 '따라서 우리에겐 위기의식도 있을 수 없다'는 이론은 성립하지 않는다. 설명할 필요도 없이 지구는 하나의 촌락이 되었기 때문이다. 핵실험, 오일 쇼크, 베트남 전쟁(이젠 끝났지만) 등등은 우리의 일상생활이 얼마나 전 지구적인 성격을 띠고 있는지를 자각케 하는 사태들이다. 서구의

문화 질서가 전 지구를 지배하는 이 현실, 후진국들은 죄다 서구 선진제국의 변두리가 되어버린 엄연한 이 현실을 바로 본다면 우리에겐 근대주의의 경험이 없었으니 위기도, 위기의식도 있을 수 없다는 말은 할 수 없다. 그러나 나는 여기서 그 위기를 느끼는 우리의 위기의식을 문제 삼을 필요가 있음을 환기시킨다. 엄연히 존재하는 이 전 지구적 위기가 서구의 근대주의에 의하여 비롯된 위기라고 인정하는 이상, 우리는 우리의 위기의식이 허위의식이 아닌가 검토해보아야 한다. 우리는 근대주의의 경험 없이 그 위기를 맞이했다. 그러나 바로 근대주의의 경험이 없기 때문에 우리의 위기의식은 허위의식일 수 있는 것이다.

서구 근대주의의 산물인 제국주의적 식민지주의의 피해를 입은 후진국의 국민이 오늘날 느끼는 위기의식과 그 제국주의적 식민지주의의 결과로 쌓아 올린 부(富)를 향유하던 국민이 오늘날 느끼는 위기의식은 같을 수 있는가? 오늘의 이 위기적 상황에 대처하는 그들의 입장이 같을 수 있겠는가? 이 위기적 상황을 보는 그들의 안목이 같을 수 있겠는가? 이 질문을 쓸모없는 것, 허망한 것으로 따돌려버리려는 모든 짓과 모든 사고방식을 나는 허위와 허위의식이란 이름을 붙여 부르겠다. 그리고 오늘날 우리의 사회가 이와 같은 허위와 허위의식이 판을 치는 상황이라면 그것이야말로 위기적 상황이라고 진단내리겠다. 우리의 의식이 허위의식이 아닌가를 부단히 반성하고 허위의식으로 떨어지지 않도록 꿋꿋하게 견지하는 노력이야말로 진실로 이 지구적 위기를 몸소 느끼고 그 위기를 벗어나려고 시도하는 모든 위대한 노력에 한갓 도움을 보태는 일이 될 것이라 믿으면서, 그리고 나아가 우리의 그와 같은 노력이 전 지구적 위기를 벗어나고자 시도하는 모든 노력들 중에서도 가장 선진적이고 전위적인 노력이 될 수 있다는 가능성의 모색을 숙제로 남기면서 나는 《ST》전에 질문을 던진다. "어떤 근거에서 '새로운 세계관'의 정립을 필요로 한다고

말할 수 있는가?" "왜 우리에게 '새로운 세계관'의 정립이 필요한가?" 이 질문은 곧 "당신들 또한 허위의식에 빠져 있는 사람들 아니냐?" 하는 힐 문이기도 하다.

[1976]

C선생님께

저의 입장을 좀 더 분명히 말씀드려야겠군요. 왜 제가 이럴 수밖에 없는지…. 왜 타협의 여지가 없이 이렇게 빡빡하게 구는지(C선생님이 보시기에)…. 저는 현대미술의 자기부정의 미학(결국 근대적 주체의 해체로 노정되고 있는)을 작품과 삶 속에서 실천하려고 노력해온 사람입니다. 그 미학의 실천 논리의 엄격함, 그 처절한 철저함의 아름다움에 눈물겹게 매료되어 온 사람입니다. 그리고 이 미학의 실천을 이 세상에서의 나의 윤리적 실천으로 믿고 있는 사람입니다. 그런 의미에서 저는 저 자신을 프로페셔널한 작가로 표방하고 있습니다. 작품과 삶에 각각 다른 미학과 윤리를 적용하는 사람을 저는 아마추어로 봅니다. 저는 전문가입니다.

그렇다면 현대미술의 엄격한 윤리적 실천은 상업 화랑과는 공존할 수 없는가?

컴퓨터에서 프로그램이 작동하려면 그에 맞는 환경을 설정해주어야 하듯이 프로 작가에게는 프로페셔널한 화랑이 그 윤리적 환경으로 필요합

니다. 대저 자본주의 사회에서 상업 화랑의 윤리의 척도는 무엇입니까? 돈이 아니겠습니까? 철저히 돈의 흐름으로 모든 것이 읽혀지는 구조를 보여야 하는 것이 아니겠습니까? 잘 기획된 전시란 무엇입니까? 단순히 좋은 작가와 좋은 작품을 좋은 기획 의도 아래 모아놓은 전시입니까? 제가 더 주목하는 것은 전시의 모든 세부적 실행 사항들이 일일이 다 자본주의적 경제 구조, 즉 돈의 흐름으로 완전히 환산되어 있는 전시입니다. 그 어떤 사소한 사항에서도 그 흐름이 애매하게 처리되는 구석이 없이 완전히…. 예컨대 이번 전시의 경우 전시 기획 그 자체도 기획자의 지적인 재산이고 그에게 기획료가 지불되어야 하는 것입니다. 그냥 단순히 그에게서 전시 기획의 자문을 (공짜로) 얻은 것으로 생각해서는 안 되는 것입니다. 작가가 작품을 어떤 방법으로 가져오는지, 작가가 현지의 오픈에 참석하는지, 그렇다면 여비와 체재비는 누구의 부담으로 하는지의 여부 등등 모든 것이 돈이 지불되어야 하는 것인지 아닌지가 명확하게 구분되어야 하는 것입니다. 그리고 이번 전시와 같이 외국에서의 전시는 예술품으로서의 합법적인 통관 절차와 운송 방법, 그에 따른 보험료 문제, 팸플릿 제작에 관한 문제 등 모든 문제들이 철저히 사전에 계획되고 점검되면서 진행되어나가야 하는 것입니다.

이러한 환경을 설정해나가는 일이 제게는 미술 소통의 현실을 개척해나가는 일입니다. 미술의 소통이라는 것이 무엇입니까? 미술작품의 내용이 다른 여러 사람들에게 이해되는 현실을 말하는 것입니까?

제가 생각하는 미술의 소통은 그런 것이 아닙니다. 물론 여러 사람에게 관람되고 이해되어야 할 미술도 있겠지요. 그러나 제가 수행하고 있는 미술은 그런 미술이 아닙니다. 저는 원천적으로 다수의 관람자를 꿈꾸지 않습니다. 저는 내로우 베이스드 스페셜리스트입니다. 아무도 하지 않는 일을 한쪽 구석에서 골똘히 하고 있는 전문가입니다. 그 전문가에게는 그가

활동하기에 알맞은 환경이 필요하기에 이런 얘기를 지금 하고 있는 것입니다. 그리고 그 환경을 설정해나가는 작업이 곧 작품을 만들어내는 이유와 마찬가지로 그의 작품 활동인 것입니다. C 선생님과 제가, 작품이 무엇인지, 전시란 무엇인지, 작품 활동이란 무엇인지 등등에 대해서 서로 생각하고 있는 바가 다르다는 것을 느낍니다.

이번 전시가 서로의 이해를 돕는 계기가 되기를 바랍니다.

(1996)

전시회를 열며…

인류의 미래에 희망은 없다. 그리고 이제 혁명은 불가능하다. 그래서 테러밖에는 방법이 없다고 생각하는 것일까…. 팍스 아메리카나의 세계 권력 구도 안에서 헤테로토피아를 구축하는 방법 중의 하나가 테러인 것인가….

계몽주의 이성을 신뢰하며 발전해온 인류 문명은 이제 그 내리막길에 들어섰다.

인류의 미래에 희망은 없으나 절망하지 않는다. '그래도 절망하지 않는 것'이 아니라 그저 절망할 수 없기에 절망하지 않을 뿐이다. 아니 절망을 단지 뒤로 미룰 뿐이다.

위의 글은 9.11 테러 사건과 미국의 대응을 접하고 내가 끼적거려본 글이다.

나는 이번 개인전을 준비하며 왜 하는가를 자문하여 본다.

절망을 뒤로 미루기 위해서…. 판도라 상자의 맨 밑바닥을 침침해진 눈

으로 뒤적여보면서….

(내 이 글이 너무 어둡고 칙칙하게 느껴지는가… 그 누구의 말대로 미술적이지 못하고 너무 인문학적인가….)

지난 몇 년간 나는 까닭 모를 간헐적 두통과 미란감(迷亂感), 기분 나쁜 메슥거림, 무어라 표현하기 미묘한 심신의 고통을 달래며 이유 없는 불안 감과 초조감, 이에 따른 심한 우울증과 무력증의 수렁으로 빠져들어가고 있(었)다.

이런 나에게 강선생은 개인전이라는 대중요법을 제시하였고 나는 그것을 수락했다. 나는 그에게 글을 부탁했고 그는 그것을 수락했다. 이 전시는 나와 강선생의 공동 무대이다.

그의 글은 내 작품에 대한 해석이 아니다. 그의 글은 김용익이 글감이 된 그의 글이다.

그가 나와 내 그림을 온전히 이해하지 못하듯 나도 그와 그의 글을 온전히 이해하지 못한다. 우리 모두는 서로가 서로를 온전히 이해하지 못하고(아니 나 자신도 나를 온전히 이해하지 못하고) 오해의 구조 속에 산다는 것, 이것이 내가 읽는 은유와 환유의 생채기이다. 강선생이 여기에 어떻게 토를 달든….

(2002)

개인전을 마치며[20]

평소 이 사이트를 통해 열성적이고 신랄한 최진욱 선생의 글을 흥미롭게 읽어오던 내가 이번에는 그 몰래 지켜보던 자의 부담 없는 즐거움의 자리에서 쫓겨나 부담을 느끼며 최선생의 글에 무어라도 응답을 해야 하게 생겼다. 그가 나를 불러내고 있으니 말이다. 글이 됐건 그림이 됐건, 던졌는데 아무런 반응이 없다는 것은 미상불 맥 빠지는 일 아니겠는가…. 그동안 최선생의 글을 재미있게 읽어온 것에 대한 대가로, 그리고 내 전시에 대한, 현재까지는 유일한 반응을 보내오신 분에 대한 예의로도 나는

20 (아마도) 2002년 사간갤러리에서의 개인전을 마치고 쓴 글. 최진욱이 온라인 포럼 에이 자유게시판에 올린(내 개인전에 대한 비판적인) 글에 대한 나의 답 글이다. 이때 우울증 치료가 한참 진행 중일 때였나 보다. 불과 4년 전 일인데 꽤나 지난 때의 일인 듯 느껴진다. 전형적인 우울증 증세가 감지되지 않는가? 지금은 많이 치료가 되었지만, 역시 나는 '우울질'이다. 이번 개인전의 카탈로그를 첨 받아본 느낌이 그랬다. 화사한 봄날에 어울리지 않게 표지부터 회색과 검은색의 스트라이프. 디자이너가 만든 두 개의 시안 중에서 내가 선택한 것이 이렇게 되었다. 카탈로그에 실린 내가 작성한 글들에서도 페시미즘이 뚝뚝 묻어난다. 그러나 언제나 그랬듯이 페시미즘은 나의 정서, 나의 플라시보다. (2006. 4. 5)

한 손가락으로 자판을 두들기는 수고를 해야 하겠나 보다.

늘 그랬었지만 이번 전시만큼 나 자신 모순을 느끼며 한 전시는 없는 듯하다. 드러나고 싶은 욕구와 숨고 싶은 욕구, 내놓고 싶은 욕구와 숨기고 싶은 욕구 사이의 '아득한' 모순 말이다. 숨고 싶고 숨기고 싶지만 어쩔 수 없이 (자신을) 드러내고 (작품을) 내놓고 있는 내 삶의 모순. 어쩔 수 없이….

아니, 그럼 그냥 그만둬버리면 되지 '어쩔 수 없이'란 구차하고 비겁한 말이 어디 있느냐란 힐문이 귀에 쨍하고 들리는 듯하다.

그러나 모순과 분열은 이제 내 앞에 '아득히' '정서로 가로놓여 있다.' 나의 두통과 메스꺼움의 원인을 이 '아득함'이라고 한 번 진단해본다. '세상'은 나에게 그 모순과 분열에서 벗어나 동일자로서의 자아를 갖추라고 요구한다. 아마 그렇게 될 때가 나의 두통과 메스꺼움이 사라질 때이고 내가 작업을 그칠 때일지도 모르겠다. 이것이 소위 70년대 한국 모더니즘의 세례를 받을 만큼 받은 한 작가의 2000년대 현재의 모습이다.

최진욱 선생, 선생이 추천하는 두통과 메스꺼움을 없애는 약, 그것이 곧이곧대로 잘 듣지 않는 사람도 있는 법이요. 선생은 그 약의 효능을 굳게 믿기에 이런 사람을 이해하려 하지 않지만. 그리고 그런 점이 바로 최 선생의 삶에서의 강점이자 약점이지만…. 그리고 강성원 선생의 글은 내가 변론하지 못하지만 나의 글은 내가 잠시 변론할 수 있소.

"남근주의, 가부장주의, 그걸 반대하는 혁명 혹은 '테러'까지 몰아 그 반대의 언덕에 서 있는 게 에코페미니즘이라니 엄청나게 위대하다"라고 최선생이 쓴 대목 말인데, 분류해보자면 혁명과 테러는 내가 쓴 단어이고, 남근주의, 에코페미니즘은 강선생이 쓴 단어이고, 가부장주의는 최선생이 덧붙인 말이지요.

나는 9.11테러를 보면서 이제 혁명이 불가능한 시대임을 안 혁명가들

이 선택한 방식이 테러 아닌가 생각해본 것이고, 그 테러가 헤테로토피아, 즉 기존의 사회적 배치에 대한 대항 배치의 한 극단적인 방식이 아닌가 생각해본 것이오. 그리고 그 테러에 대한 미국의 대응 방식을 보며 계몽주의 이성의 몰락을 보았다는 것이지요. "남근주의, 가부장주의, 그걸 반대하는 혁명 혹은 '테러'까지 몰아 그 반대 언덕에 서 있는 게 에코페미니즘"이란 말 강선생 글을 곰곰이 읽어봐도, 내 글을 다시 읽어봐도 혁명과 테러가 에코페미니즘의 반대 언덕에 있다는 공식이 나오지 않는군요. 아마 최선생이 강선생 글과 내 글을 읽으면서 머릿속에서 그것이 오버랩되어 잠시 분류의 혼동을 일으킨 듯싶소.

어쨌든 나는 현재 심한 페시미즘을 앓고 있으며 현재의 인류 문명과 미래에 대해 매우 절망적인 생각을 바탕에 깔고 있다는 고백을 한 것이오. 이러한 정서 바탕 위에서 나는 왜 전시를 하는가, 자문해본 것이 전시장에 붙어있던 '나의 글'이오.

페시미스트도 '정치적 진보와 문화적 진보'의 행동 대열에 참여할 수 있소. 아무것도 하고 싶은 게 없는 사람은 바로 그렇기 때문에 무엇이든 할 수 있는 법 아니겠소. 자못 역설적으로 들리는 이 말 속에 내가 생각하는 페시미스트의 윤리란 것이 깃들어 있고, 바로 이 지점에서 나와 최선생이 갈라서는 것 같소.

나의 그림에 붙어 있는 음모, 작은 글씨, 얼룩, 가는 선 등은 모더니즘 회화로 상징되는 기존의 배치에 균열과 파열구, 즉 푸코를 내 식대로 인용한다면 헤테로토피아를 구축하는 인덱스이다. 헤테로토피아는 결코 기존 공간의 바깥에 있는 외부 공간이 아니다. 내부 안에 있는 외부이다(이러한 설명쪼의 글을 용서하시라). 이것을 나는 모더니즘 회화의 껍질을 버리지 않고 그 안에 '기생'하는 이유에 대한 변으로 삼아본다. 또 하나의 예로 몇

년 전 모 잡지의 대담 기사 중의 일부를 기억에 떠오르는 대로 옮겨본다.

고교 시절 학교생활의 그 규율, 감시, 처벌, 이 모든 것이 너무나도 숨통을 졸라 어떤 탈출구를 모색하지 않으면 살 수 없었던 그녀는 학교의 내규집을 보고 하나의 방법을 찾아낸다. 일 년에 38일까지는 결석을 해도 제적당하지 않는다는 사실을 알아낸 후 매년 38일 동안은 자기가 하고 싶은 것을 맘대로 하다가 다시 학교로 돌아와 견디며 3년의 고교생활을 마칠 수 있었다고…. 그리고 그녀는 말한다. 이러한 페미니즘적 전략이 유효한 전략이 될 수도 있다고….

학교가 싫고 못 견디겠으면 그런 식으로 비겁하게 빌붙어 있지 말고 자퇴를 하고 네 맘대로 살지, 그러느냐고 말할 수도 있겠다. 그러나 학교라는 제도 이외에 다른 선택이 어려운 상황에서 그녀에게 그런 말을 한다는 것은 파시즘이다. 버스 안의 승객이 불평하니 그럴 거면 택시 타면 되잖소…. 이것이 바로 '우리 안의 파시즘'의 한 예다.

이제 전선은 사회의 구석구석에 걸쳐 형성되어 있다. 우리의 적은 전방에만 있지 아니하다. 우리 곁에도, 내 안에도 있다. 우리의 전략은 다양하게 구사되어야 한다(어디선가 들은 말인 듯한데 기억이 안 난다).

오늘날 주밀하게 짜인 자본주의 사회는 우리에게 다른 선택의 기회를 어렵게 하며 우리를 가두고 있지 아니한가. 누군가는 말한다. "그러나 예술가는 마음만 먹으면 화폐 권력과 시간 권력으로부터 자유로울 수 있는 존재이다"라고. 그러나 그의 자유, 그의 탈영토는 재영토화된다. 탈영토와 재영토의 순환구조 속에서 영원히 탈주선을 타야만 하는 예술가의 삶은 종종 분열된다.

은유, 환유, 생채기……………………이쯤에서 이제 서서히 두통이 찾아들기 시작한다. 오늘 밤에도 또 약을 먹고 잠을 청해야만 할까 부다.

(2002)

이 지적 사기극을 고발한다

 평가지표에 따라 공주국제미술제에 대한 평가를 마친 지금, 보고서를 어떻게 써야 할지 모르겠다. 평가지표는 여러 가지로 세세하게 분류된 항목으로 평가를 수행하게 되어 있고 꽤 세밀해 보여서 이것만 가지고도 따로 보고서를 쓸 필요가 없을 정도로 충분하다고 여겨지기 때문이다. 그리고 평가항목마다 간단한 의견서를 쓰게 되어 있음에도 보고서를 또 쓰라는 얘기는 이러저러한 양식이 다 담지 못했던 부분, 누락된 부분을 더 추가하라는 뜻으로 이해가 된다. 아마도 이 보고서는 어쩌면 평가위원의 지극히 '개인적'이고 '주관적'인 이야기를 요구하는 것인지도 모르겠다.

 우선 평가항목 및 평가지표에 대한 얘기를 좀 해야겠다. 평가지표 및 배점에 대해 평가위원들은 첫 회의 때 수정을 요구한 바 있었다. 무엇보다도 미술 전시의 중점은 그 '행사목적'과 '행사내용'의 충실함에 두어야 하겠기에 그쪽에 배점을 좀 더 주어야 한다고 우리 평가위원들은 요구했었다. 그리고 이 부분은 평가위원들이 현장에서 직접 눈으로 확인하여 평

가할 수 있는, 평가위원들의 독자적 역할이 가장 돋보이는 부분이다. 이 부분의 배점이 증가된 것은 다행스럽다.

평가는 현장 평가와 서면 평가로 이루어지는데, 서면 평가의 경우 전시 주최 측이 작성한 서류 객관적 사실성을 일일이 다 점검해볼 수 없는 것이 아닌가 하는 점이 평가를 수행하는 과정에서 느껴졌다. 조직 관리 및 운영은 전시의 성패를 가름하는 중요한 부분인데 작성된 서류만으로는 평가가 불충분할 수밖에 없다.

공주국제미술제의 예를 들어보자. 본 전시와 아트 캠프의 큐레이터의 경우 그 큐레이터의 개인적 역량이 전시의 수준을 결정짓는 결정적인 요소이다. 서류상으로는 모두 박사요 교수요 해외 유학한 것으로 되어 있지만 그 역량을 서류상의 이력으로는 가름할 수 없는 것이다. 결국 그 큐레이터들의 역량(기획력)은 '전시 프로그램'이란 평가항목에 나타난 '전시 작품의 수준'으로 판단할 수밖엔 없었다. 다시 말해 서면 평가보다는 현장 평가로서 '조직 구조의 적절성'을 평가하게 되었다. 또 한 가지, 역시 공주국제미술제의 '참여 작가 구성의 적정성' 항목을 보자. 주최 측은 참여 작가 구성의 국제성과 전국성을 부각시키기 위해 도표까지 그려가며 외국 작가 및 충청 지방 이외의 작가 구성 비율의 적정성을 돋보이게 하고 있고, 선정 기준과 심의의 판단 근거까지 자료를 제시하는 등 성의를 보이고 있다. 그러나 이렇게 서류상으로는 그럴 듯해 보이고 하자 없어 보이는 것에 함정이 있는 것이다. 즉, 왜 참여 작가 구성의 적정성(국제성과 전국성)을 요구하는가에 대한 원래의 취지에 대해 주최 측이 무지하거나 그것을 도외시하고 있다는 것을 나는 지적하고 싶다. 다시 말해 참여 작가 구성의 적정성을 요구하는 것은 주최 측이 개최 목적에 '아름답게' 썼듯이 '문화 산업의 국제적 기반 확립'과 '미래와 세계로의 예술적 도약'을 위함이 아니던가? 참으로 애석하게도 현장을 방문하여 전시를 둘

러본 결과 그 참여 작가 구성의 국제성과 전국성은 단순한, 그야말로 구색을 맞추기 위한 통계 숫자놀음에 불과했다는 점을 지적하지 않을 수 없다. 이 역시 '참여 작가 구성의 적정성'이란 '서면 평가'를 '현장 평가'를 통하여 할 수밖에 없었음을 보여주는 예이다.

역시 공주국제미술제의 경우(우선 계속 공주국제미술제의 예를 들기로 한다), '목적 부합성'이란 서면 평가항목을 보자. 그 주최 측은 네 가지 항목의 목적을 서술하였고 각 항목마다 '스스로' 평가를 내렸다. 다 인용하기는 번거로우니 두 가지만 인용해본다.

목적의 서술: 공주의 지역적 특성을 살린 미술문화의 창출과 계승
스스로 평가: 부대전시 및 부대행사에 백제문화를 알리고 체험할 수 있는 기회
　　　　　를 제공하였음
목적의 서술: 새로운 미술 양식의 개발을 통한 미래와 세계로의 예술적 도약
스스로 평가: 아트 캠프 및 작가 지원을 통하여 작품 제작의 필요를 충족시킴
　　　　　으로 보다 창의적으로 작품을 제작할 수 있도록 하였음

위의 글에 대한 서면 평가는 소위 '순환논증의 오류' 혹은 '발생적 오류'라는 논리적 모순 그 자체로도 최하급을 면치 못하지만 현장 방문 결과… 나는 여기서 그 적절한 단어를 찾지 못하겠다. 한마디로 미학적 분노를 넘어 인간적인 분노마저 느꼈다고 표현해야 할까?

이렇게 쓰다 보니 지난 늦가을 혼자 차를 몰고 공주국제미술제 현장을 방문했던 기억이 새삼스럽다. 한가한 천안-논산 고속도로를 가을 정취를 한껏 느끼며 저속으로 몰면서 '찬호주유소' 간판에 미소 지으며 현장에 접근하였을 때 느꼈던 그 기억이…. 경악과 분노가 좀 가시자 난 디카로 사진을 찍어댔다. 아직도 내 디카 메모리에 분노와 경악의 기록들이 남아

있을 게다. 난 돌아오면서 이 공주국제미술제의 평가에서 나의 지극히 개인적인 주관 혹은 독단을 여과 없이, 숨김없이 드러내리라고 다짐했다. 나는 평가표의 A, B, C, D, E '척도'에서 주저 없이 'E'를 선택하곤 했다 (나는 나의 평가에 대해 '무한책임'을 지리라!).

얘기가 좀 옆길로 샌 감이 없지 않은데 요컨대 현장 평가가 서면 평가의 부족한 부분까지 보충해주는 매우 중요한 역할을 했다는 얘기다.

이렇게 미학적으로 조악함을 면치 못하는 전시임에도 어린이들과 일반 관람객들이 3만 명이나 다녀갔다는 사실을 확인(물론 어디까지나 그들이 제출한 서류상의 확인이다)하는 나의 심정은 착잡했다. 내가 방문한 날 내 디카에 포착된 한 풍경이 다시 떠오른다. 한 무리의 유치원생 아니면 초등학교 저학년 학생들이 구내를 뛰어다니며 놀고 있다. 그들이 뛰어가는 낙엽이 깔린 길옆으로 흰 싸이딩으로 마감 처리된, 자못 아름다운 풍경을 연출하는 방갈로가 있다. 그리고 그 방갈로의 흰 벽을 배경으로 놓여 있는 파아~란색으로 표면 처리된, 아~~~여인 누드 조각! 이 '초'현실적 풍경이 내 망막에 깊은 상처를 내어 지워지지 않는다. 나는 이 아이들이 무엇을 느끼고 갔는지, 그들의 뇌리에 미술이란 것에 대해 무엇이 각인되어갔는지 두렵다. 이것은 일종의 '범죄 행위'다.

이제 메인 전시라고 할 수 있는 주제전에 대해 좀 얘기해보고자 한다. 주제전의 주제는 모임(集)과 흩어짐(散)이란다. 주제를 이러게 설정하기 위해, 혹은 주제의 해석을 위해 그 어떤 연구회도 열었다는 흔적이 보이질 않는다. 단지 대학생 리포트 수준의 일방적 선언만이 있을 뿐이다.

또 '작품 출품 및 전시의 범주'라 하여

1. 모임(集): 이미지, 매체, 미디어의의 구심적 수렴
2. 쌓음(集積): 단위 조형, 사인과 상징, 매체와 표현 수단의 누적과 반복

3. 집산(集散): 이젤 회화, 타블로 전통의 승계 및 21세기적 재해석

4. 흩어짐(散): 이미지, 매체, 미디어의 원심적 확산

5. 해체(解體): 탈 화면, 탈 이미지, 탈 담론적 분해와 소멸

이렇게 작품을 '분류' 하는 기준을 제시하고 있다.

集, 集積, 集散, 散, 解體. 이런 개념이 어떻게 하여 작품의 분류 기능을 할 수 있는 용어인지, 아니 이 용어의 뜻이 무엇인지 설명이 없다. 나는 집과 집적의 개념 차이를 이 전시를 통하여 전혀 알 길이 없었다. 위에 인용한, '모임(集): 이미지, 매체, 미디어의 구심적 수렴' 이란 말을 이해해보려고 도록을 들춰봤다. 거기엔 이렇게 쓰여 있었다. '이 경향의 작품들은 사람들의 시선을 끌어들인다. 관객은 작품이 이끄는 대로 그 설정된 화면 속으로 이입하여 작품과의 교류를 통해 작가의 내면을 추체험하게 된다. 작품들은 내용을 부연하거나 사상을 추출하거나, 나아가 범주를 보여준다. 그 범주란 상식적인 분류 기준을 따르자면 형상성을 가진 구상 혹은 사실일 가능성도 있다. 또한 작가의 스타일이나 분위기, 감수성, 현실 참여의 메시지 등이 그대로 나타날 수 있다.' 이 말도 안 되는 글을 읽으며 끓어오르는 분노를 간신히 누르며 이렇게 분류된 작품 사진들을 보았다. 나의 필설로는 더 이상 이, 이, 이 저급한 '지적 사기극' 을 고발할 능력이 없다. 정말이지, 졌다!!

나의 이 보고서가 좀 상식을 벗어난 것임을 충분히 인식하며 쓰고 있다. 뭐 그걸 오히려 뻐기며 내세울 생각은 없다. 단지 공주미술제('국제미술제' 란 말은 정말 써줄 수가 없다) 현장에서 느낀 분노와 절망이 너무 크기에 쓰다 보니 '오바' 가 좀 되었고 그 '오바' 를 수습하고 싶지가 않았을 뿐이다. 나의 그 느낌이 조금의 '진정성' 은 있는 것이라고 스스로 믿기에 그 느낌을 좀 생생하게 전달하고 싶었다. 단어와 문장 뒤로 필자가 숨어버리

고 마치 '진리'를, '객관적 사실'을 전하는 듯 쓰고 싶지 않았다. 나의 글은 객관성을 잃었을지 모른다. 그러나 생생하다!

이 전시는 앞으로도 만일 계속할 의향이 있다면 이렇게 힘에 부치는 국제전을 하지 말고 그냥 국내전으로, 그것도 전국적인 작가 구성하느라 애쓰지 말고 충청권의 작가들로 구성하여 할 것을 권하고 싶다. 그리고 진정한 지역 문화의 축제로 거듭날 것을 권하고 싶다. 그러기 위해서는 우선 다양한 학술 행사를 통하여 공주 지역 문화의 정체성 확립을 위한 노력과 아카이브의 구축을 권하고 싶다. 또한 미술 전시 중심에서 벗어나 타 예술 분야와의 접속도 필요하다고 본다. 무엇보다도 충고하고 싶은 것은 허장성세를 버리는 것이다. 사업계획서 및 서면 평가 자료는 너무나도 저급한 허장성세로 인하여 거의 코믹한 수준이라는 것을 본인들은 아마도 모르리라. 이 전시의 사후 평가회를 열어 따끔한 충고를 들어보라는 충고는 헛된 것일까?

다음은 금강 자연미술 비엔날레에 대해 말해보고자 한다. 이 전시는 내가 아는 바와 자료에 의하면 1980년에 시작된 금강 현대미술제에 그 뿌리를 두고 있는 전시로, 20여 년간 자연미술 운동을 해온 작가들이 그 개념과 의미, 목적과 계획을 다듬어온 전시이다. '도시 중심의 모더니즘 미술 운동으로부터 탈피, 신자연주의 운동의 전개'라든가 '인간, 자연, 미술을 연결함으로써 현대사회의 자연과 환경의 문제를 제고'라는 개념들이 그 예이다. 이런 문장들은 얼핏 그저 단순한 개념을 정리한 글로 보이지만 이들에겐 20여 년의 실천의 무게가 실려 있는 일종의 '실천적' 메니페스토이다. 이러한 자연미술은 자기폐쇄회로에서 맴도는 모더니즘적 현대미술의 한 대안으로 일종의 공공미술의 성격을 보여주고 있다. 현장을 가본 바 장군봉 등산로 주변에 설치된 작품들은 자연친화적이고 생태학적인 조형물로서 등산객들에게 좋은 사색거리와 볼거리를 제공해주고 있었다.

어설픈 모더니즘 작품을 모아놓은 공주국제미술제의 경우와 달리, '미술 전시 분야의 기여도'에 좋은 점수를 줄 수밖에 없었다. 제출된 서면 평가 자료상의 목적 부합성도 차분한 어조로 담백하게 서술되어 있어 허장성세가 심한 공주국제미술제와는 대조적이었다. 이미 여러 해 동안 축적된 국제적 행사의 경험을 통해 참여 작가 구성의 적정성이라든가 전시 작품의 수준, 프로그램의 기획력 등이 공주국제미술제에 비해 상대적으로 우수했다. 특히 그들이 이번에 선택한 장소는 공주영상정보대학 뒷산인 장군봉 계곡인데, 대학 구내를 통과하여 접근하게 되는 등산로 주변에 작품들이 설치되어 전시 공간 구성이 또한 우수했다. '시설 관리' 부분에서 메인 전시인 야외전시에는 별 문제가 없었으나 특별전인 《동물이라는 자연》전의 경우 낡은 건물을 임시 빌려 쓰는 점을 감안하더라도 전시장의 조명, 공간 연출, 안전 관리에 미흡한 점이 발견되었다. 현장에서 확인한 전시 작품의 수준은 비교적 고르게 좋다고 보았으나, 문제는 앞으로 이 전시가 계속될수록 비슷한 유형의 작업, 예컨대 돌과 나무, 흙 등의 소재로 이루어진 비슷비슷한 작업들이 계속 나타나는 매너리즘이 우려되었다.

부대 행사 중 자연미술 심포지움, 자연미술 컨퍼런스 등의 행사는 학구적이고 진지하다 못해 다소 딱딱한 이 전시의 성격을 잘 요약해준다. 이 전시의 장점이자 약점은 너무 진지하고 학구적이며, 그래서 명상과 성찰을 요구하는 산속의 수도자 같은 느낌을 준다는 것이다. 이러한 분위기와 태도의 단점은 도시와 현대 문명에 내재한 환경적이고 생태적인 문제에 대한 다양한 분석과 접근에 일정한 한계를 스스로 설정한다는 데 있다. 이번 작품들을 보면서 내가 느꼈던 아쉬움도 바로 이런 점이었다. 어찌 보면 '자연 소재를 이용한 조형물'이라는 한계에 머무는 듯한 느낌이었는데 한국 작가들의 경우가 더 심했다. 외국 작가의 경우는 대기 오염의 문제라든가 대체 의학의 형태를 빌어 어떤 인류학적인 문제까지도 제시하

는 다양함을 보여주는 작품이 몇 있었다. 전체적으로 자연미술에 대한 접근과 파악이 다소 평면적이었다고나 할까? 인류의 삶과 연관된 그 어떤 인류학적이고 종교적인 혹은 생물학적이고 생태학적인 '개념적' 작업이 좀 아쉬웠다.

부대 행사의 하나인 전국 어린이 자연미술 실기대회는 이 전시가 갖는 '교육적' 의미를 더욱 강화시키는 좋은 기회일 터인데 기획력의 부족으로 인하여 평범한 미술실기대회의 수준을 벗어나지 못했음이 아쉽다. 비용과 노력을 좀 들이더라도 새로운 실기대회를 구상해봐야 할 것이다. 말하자면 단순히 그리고 만들고 하는 미술실기대회가 아니라 무언가 자연과 더불어 '체험'하는 캠프를 열고, 그리고 그 캠프의 결과를 하나의 작품으로 평가하는 식의 실기대회 말이다. 예컨대 '리사이클링'을 주제로 하는 캠프를 열어 생태학, 인류학 강의도 듣게 하고 리사이클링 작품을 그룹으로 나뉘어 제작하도록 하는 방법 같은 것도 있을 것이다.

그리고 좀 더 다양한 미적 실천을 하는 작가와 작품들을 발굴하도록 노력해야 할 것이다. 예컨대 미술과 생물학의 경계에 속하는 작업이라든가 혹은 생태학자, 생물학자와 공동으로 진행하는 프로젝트의 제안이라든가 화훼, 조경업을 하는 사람들과의 협동 작업 등등의 작가 및 작품을 발굴해나가야 할 것이다. 이러한 새로운 미적 실천이 이루어질 때, 목적으로 제시한 '지역 사회의 자연과 역사와 연계한 특화 사업의 가능성'이라는 것도 실현 가능성으로 다가올 것으로 믿는다. 한 가지 예로서 화훼, 조경업을 하는 사람과 예술가가 협동하여 작은 정원 꾸미기 컨테스트를 여는 방법도 있을 것이다. 앞서 미술과 생물학의 경계에 속하는 작업을 잠시 스치듯 언급했는데, 예를 들자면 이런 것이다. 즉 학술적 가치가 있는 생물, 생태 다큐멘터리 사진(한국의 민물고기 사진전 같은 것) 같은 걸 말하는 것이다. 도토리 잎사귀의 다양한 차이점을 집요하게 찾아다니는 작업을

하는 작가도 이 전시의 훌륭한 초대 작가가 될 수 있을 것이다. 이제 이번 전시를 계기로 명실공히 세계에서 유일한 자연미술 비엔날레로 자리매김하기 위해서는 자연미술의 다양한 범주에 대해 깊은 고민과 실천이 뒤따라야 할 것으로 믿는다.

공주국제미술제는 평가서류 준비를 금강 자연미술 비엔날레에 비해 상대적으로 잘하였다. '공주'는 평가서류 준비에 전력투구한 느낌이었다. 그러나 그 서류도 꼼꼼히 읽어보면 겉보기엔 멀쩡해도 앞서 약간의 예를 들어 비판했듯이 허점투성이였다. 그래도 어쨌든 아마 서류만으로 평가한다면 '공주'가 '금강'보다 더 좋은 점수를 받았을 것이다. 그런 의미에서 서류 평가항목까지도 보완할 수 있었던 현장 평가는 이번 평가에서 결정적인 역할을 했다. '공주'의 경우는 우리나라의 천박한 미술 문화를 대변하는 아주 전형적인 예였다. 과장되고 번드르르한 수사, 거칠고 조악하기 짝이 없는 미적 감수성, 관료적 분위기, 미학의 부재… 이 평가보고서가 이런 비예술적 태도를 반성하는 계기로 작용하기를 희망한다. 그리고 터무니없이 모자라는 경험과 능력을 가지고 '국제미술전' 운운하며 지방 관리와 주민들을 우롱하는 이런 미술 행사에 국고 보조를 중지함으로써 그것이 가능하리라 믿는다. 상대적으로 금강 자연미술 비엔날레와 같이 지방에서 여러 해 동안 자생적으로 미적 실천을 해온 미술 단체는 격려하고 키워줘야 한다고 믿는다. 여러 가지로 부족한 점이 있지만 금강 자연미술 비엔날레는 확실한 미학을 가지고 있었다.

이런 미술 행사의 평가는 처음 경험하는 것이다. 따라서 이런 평가보고서 작성도 처음이다. 다소 거친 표현과 논리의 전개에 무리가 있었을지도 모르겠다. 그러나 한 미술인으로서의 진심이 담겨 있는 것으로 이해해주기를 부탁드리며 보고서를 맺는다.

(2004)

대지의 복수

올해 부산조각프로젝트의 주제인 '대지에의 경의'라는 제목 자체와 그에 대한 전시 감독의 코멘트는 진부하기 짝이 없다. "올해 부산조각프로젝트의 작품들은 대지와 생명의 신비함과 존귀함을 일깨우고자 한다…." 인터뷰 기사의 이 마지막 멘트는 이 말만 따로 떼어내어 곧이곧대로 들으면 그럴듯하지만 그 뒤에 이어지는, 이 주제에 충실하다는 작품 설명을 들으면 이 멘트가 얼마나 레토릭에 불과한가를 알게 된다.

누군가 이번에 내게 작품을 의뢰했다면 어느 정원이 딸린 집을 사서 사람들이 접근하지 못하도록 담을 둘러치고, 담쟁이, 칡, 등나무 등의 덩굴 식물과 느티나무, 대나무 등을 심고, 이런 상태로 수십 년을 방치하게 하는 작업을 했을 것이다(1995년 뮌스터 조각 프로젝트에서 이 비슷한 작업을 본 적이 있는 것 같기도 하다). 관람객을 위해선 벽에 구멍을 내서 들여다보게 하고. 내가 보여주고 싶은 것은 식물들이 성장하면서 집을 망가뜨리는 것, 즉 자연의 파괴력이다. 그것이 곧 자연의 생명력이고… 나의 꿈은 내

가 양평에 지은 이 흙집이 내가 정원에 심은 나무들에 의해 무너져가는 걸 내 말년에 보는 것이다. 그때 나는 부서진 집의 어느 한 귀퉁이에서 삶을 꾸려갈 것이고… 이때쯤 제발 내 처가 나보다 먼저 세상을 뜨기를(물론 내 처는 나보다 먼저 세상을 뜨기를 날마다 기도하니 그대로 되겠지)…. 이런 삶은 나 혼자 '고독' 하게 수행하고 싶으니까.

그리고 내게 만일 이 조각프로젝트의 제목을 정하게 한다면 '대지의 복수' 이다.

(2006)

원 나이트 스탠드

　양평으로 이사 오면서 명실공히 '지방 작가'가 되겠다는 갸륵한 생각을 했더랬다. 몸만 옮겨오고 맘은 서울에, 뜻은 뉴욕에 둔 작가가 아니라 양평의 현안에 개입하는 미술가가 되리라 맘먹었더랬다. "사고는 글로벌하게 실천은 로컬하게"라는 멋진 구호를 몸소 실천하리라 맘먹었더랬다. 그런데 8년이 지난 오늘, 마을을 관통하려는 고속도로의 높다란 교각과 '대운하 여객 터미널과 물류센터 양평 유치를 반드시 관철시키자'(이들에게 대운하는 이미 기정사실이다)는 플래카드가 나부끼는 마을 앞길을 오가며 저윽이 무력감을 느끼지 않을 수 없다.

　며칠 전 송부받은 대운하 반대 스티커를 차에 붙이려는데 마눌님이 반대하는 게 일리가 있어 안(못) 붙이고 있다. 마눌님 왈, 당신, 양평 지역을 위해 일해보겠다며 무슨 자문위원이다, 무슨 고문이다 맡고 있으면서 지역 사람들이 원하는 운하사업을 반대한다고 공표하고 다니면 앞으로 그 사람들과 어떻게 일하겠느냐는 것이다. 돌이켜보면 8년 동안의 나의 로컬

한 실천(이라고 해봤자 별것도 없지만)은 양평 지역 이익과 정서에 발라맞추는 것뿐이었으니 마눌님이 내게 그리 말하는 것이 당연하고 미상불 또 그게 사실이 아닌가! 글로벌 의제와 로컬 이익이 상충하니 딜레마로다! 에이, 이런 골머리 어지럽히는 문제는 지금 이 밤, 이 글 쓰는 순간만큼은 미뤄놓자. 예술가가 무엇을 하는 존재인고? 불가능을 꿈꾸며 미래의 자산을 예비하는 것, 그것이 그에게 주어진 권리이자 의무 아니던가? 가능한 현재의 일을 수행하되 거기에 매몰되어 불가능을 꿈꾸는 일을 망각하지 말지어다.

나의 불가능한 꿈은 음… 말하자면 에코아나키즘이다. 즉 자연을 기냥~~~ 내버려두고 사람이 거기에 빌붙어 먹고 살자는 게 내가 생각하는 에코아나키즘이다. 그래서 자연은 흥하고 인간은 망하는 것, 그것이 내 아방가르드적 꿈이다. 그런데 작년 안산 국경없는마을을 첨 가보곤 또 다른 꿈을 꾸게 되었다. 어디서 어떻게들 수단과 방법을 강구해서 왔는지 모를, 쩐을 찾아온 수많은 외국인 노동자들…. 그들이 이루고 있는 그 협수룩하고 활기 있어 뵈는 거리 풍경을 보며 나는 또 다른 아방가르드의 꿈을 꾸게 되었던 것이다. 그것은!!!

우리나라를 아시아의 공장 국가로 만들어 외국인 근로자들이 무한정, 맘대로 들어와 돈을 벌 수 있는 외국인 근로자의 천국을 만들어보자는 것이다. 산 깎고 바다 메워 공장 세우고, 전국 방방곡곡 고속도로 펑펑 뚫어 물류 시원하게 이동하게 하고, 물류비용 절감 위해 낙동강, 한강, 금강, 영산강 파헤쳐 운하 만드는 건 당연지사!! 자연, 생태, 환경 파괴는 어쩔 거냐구요? 그건 음, 그 근로자들이 떠나온 그들의 모국이 우리를 대신해서 지켜주면 돼죠. 한국은 자연이 망가지더라도 공장 세워 일자리 만들고 외국인 근로자들의 모국인 동·서남아시아 국가는 대신 자연과 생태를 보존하고…. 전 지구적 차원에서 보면 말 되는 얘기잖소? 공업화의 경쟁

력 있는 국가는 자연이 망가져도 공장 국가로 가는 거고, 경쟁력 없는 국가는 대신 자연, 생태 국가로 가고… 공장 국가 공기 나빠 살기 힘들면 자연 · 생태 국가로 이주하면 되고… ㅎㅎ 우리나라의 전 지구적 역할은 바로 이것일세…. 앞으로 도래할 이러한 글로벌 다민족 국가를 위해 세계 공용어인 영어 몰입 교육은 필수겠져?

쓰다 보니 요설로 흘렀네만 잠시나마 저릿한 오르가즘을 느꼈네. 마치 대마초 몰래 한 대 빨아 본 것처럼… 아니 젊은 언니와의 채 못 이룬 원 나이트 스탠드처럼.

<div align="right">(2008)</div>

캡션을 수정해주마

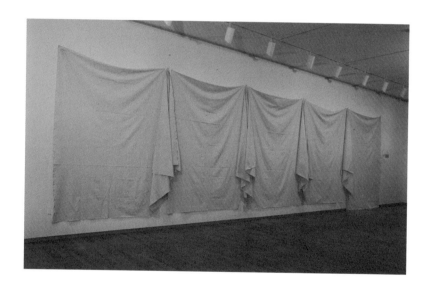

　작년에 경기도미술관에서 고맙게도 위의 작품을 소장해주었다. 인도를 다녀와 보니 2009년 경기도미술관 소장 작품전이 그간 준비되어 도록까지 발간되어 있었다. 어제 경기도미술관을 가본 나는 도록과 전시장에 준비된 내 작품 캡션을 보고 잠시 망연자실해지고 말았다. 화가 나지도 않

앉다. 그냥 내가 전시 준비 기간 동안 비워서 생긴 일이려니 생각하기로 했다. 담당 큐레이터 분은 순수한 분이었다. 내 글을 준비하려고 인터넷을 뒤졌으나 별로 없더란 얘기였다. 뭐 이럴 때 홈페이지의 필요성을 좀 느끼긴 하지만 끝내 정확한 정보를 찾아 자료화하겠다는 큐레이터들의 근성이 키보드 하나로 해결되는 인터넷의 편리함으로 인해 느슨해지는 건 아닌지 모르겠단 생각이 든다. 여하튼 조심스럽게 내가 캡션을 좀 다시 작성해서 보내드릴 테니 참고하시겠느냐는 제안을 했고, 그는 흔쾌히 수락했다. 이미 발간된 도록이야 어쩔 수 없더라도 전시장의 캡션만이라도 좀 바꿔지길 희망하며 수정 캡션을 작성해봤다. 그 큐레이터 분이 말하고자 했던 의도를 살려가는 방향으로….

원본 캡션은 이렇게 되어 있다.

김용익의 모노크롬 회화는 서구 조형미학을 수용하면서 동시에 전통적 정서의 정신성의 차원을 확보함으로써 그동안 우리 현대미술이 확보하지 못한 주체성과 미학의 세계적 보편성을 동시에 해결했다고 평가할 수 있다. 김용익의 백색 톤 모노크롬 회화는 한국적 미의식과 한국적 정체성의 획득으로 의미가 부여되었다. 그의 백색은 단순한 빛깔 이상의 것으로 한민족의 정신을 표상하는 색이라고 얘기가 되기도 한다.

누군가 쓴 글을 거의 그대로 인용한 것 같은데, 이제는 고색창연하게 느껴지는 이런 식의 글이 70년대에 한국 미술의 일각에서 횡행했었다는 역사적 사실을 보여주는 자료로서의 가치는 있다 하겠다(이것은 70년대 박정희 정권의 소위 '한국적 민주주의' 이데올로기에 정확히 대응하는 문화적 이데올로기이기도 하다). 앞서 말했듯이 이 글을 보고 화도 별로 나질 않았고(내 작품은 모노크롬 회화와 관계가 없잖아? 허허…) 그냥 단순히 좀 수정해야겠

구나 생각이 들 뿐이었다. 역시 이젠 기가 좀 빠졌나?

다음은 수정 캡션.

　　김용익의 면포(綿布) 작업은 그려진 형태(depicted shape)와 실제의 형태(literal shape)의 일치를 추구하며 회화의 평면성을 추구하였던 미국 모더니즘 회화와 같은 맥락으로 읽을 수 있다. 그러나 김용익의 작업은 회화의 고전적 수법인 눈속임 기법을 사용함으로써 이러한 모더니즘 회화의 맥락에서 미묘한 지위를 획득한다. 다른 한편 그가 재료를 다루는 소략한 수법, 즉 별다른 꾸밈 없이 평범하게 벽에 걸린 모습으로 제시되는 생 면포, 그 위에 가볍게 뿌린 먹물 등을 통해 느껴지는 절제와 검박(儉朴)의 미학은 한국인의 정신세계에서 결코 낯설지 않은 미학이다.

(이렇게밖에 쓸 수 없는 게 또한 내 한계올시다. 허허….)

(2010)

7 왜 제가 이럴 수밖에 없는지

경기도지사님께

초대해주셔서 감사드립니다.

첨엔 그저 경기도 미술가들의 작품을 평면적으로 나열해 보여주는 연례적인 전시로 생각하고 제 등의 화상 자국을 찍은 사진 작업을 하나 보내려고 했었습니다. 그러다가 '경기도의 힘' 이라는 주제에서 '힘' 이라는 단어에 주목하여 기획 의도에 대해 잠시 생각을 해보았습니다. 경기도의 많은 작가들이 가지고 있는 다양한 미술적 견해들을 보여주되 역동적인 모습을 보여주는 전시가 되도록 하려는 것이 아닐까 생각해보았습니다(물론 기획자는 이 외에도 여러 가지 기획 의도를 가지고 있었겠지만 저는 이렇게 생각을 해보았습니다). 그리하여 다양하고 역동적인 전시가 성공적으로 이루어질 때 참여 작가로서 저도 이 전시에 출품한 것에 대해 자긍심을 갖게 되는 것이 아닐까 생각해봤습니다. 그러니 열심히 해봐야겠다는 기특한 결심을 했다는 말씀입니다.

오늘날 미술가들의 창작품은 미술시장이라는 자본에 포획되어 있다는

농업사수 | 천 위에 사진 출력 |
100x180cm | 2010

2010년 경기도미술관 《경기도의 힘》전 출품작의 일부, "농업사수"란 깃발을 만들어 자기 농장 곳곳에 꽂은 사람은 양평 두물머리에서 농사를 지으며 정부의 4대강 사업에 저항해서 싸우고 있는 농부 서모 씨다. 나는 이 현장 사진을 찍고 밑에 캡션(농업은 인간답게 살기 위한 유일한 길이라는 내용)을 달아서 출력했다. 미술관에는 이 출력물과 사진에 보이는 구조물(깃발, 깃발을 꽂은 케이블 감는 둥근 나무 통), 그리고 농민들이 투쟁하면서 만든 배너와 유인물, 그리고 생협의 유기 농산물 안내 책자 등을 전시했다.

농업사수
2010년 경기도미술관 《경기도의 힘》전
전시 장면

느낌입니다. 그래서 미술 창작품에 지나치게 집착하는 태도는 미술이 하나의 사회적 제도로서 가지고 있는 기능을 축소시켜 그 역동성을 상실케 만든다고 생각했습니다. 미술의 발랄한 역동성은 미술 창작품이 아니라 미술가의 존재와 그 역할에 주목할 때 되찾을 수 있다고 생각합니다.

최소한 여기 초대된 미술가들은 사회적으로, 제도적으로 이미 '예술

가' 로 인정받은 존재들입니다. 그래서 사실상 특권을 누리고 있는 존재들입니다. '특권'이라는 말이 다소 생소하게 느껴지실 수도 있겠지만 우리 사회는 여전히 예술가라는 존재에 대해 존중심을 갖고 있고, 그의 행동은 예술의 이름으로 대체로 용납되는 분위기임을 감안하여 특권이란 말을 써본 것입니다. 그 특권 중에 돈이 포함되지 않는 경우가 종종 유감스럽지만 그것은 특권의 대가로 받아들여야 하는 부분이라고 생각합니다. 저는 미술가들이 이 특권을 가지고 그 특권을 준 사회가 요구하는 역할을 할 때 예술의 역동성이 살아난다고 생각합니다. 시장이나 자본이 요구하는 역할이 아니라 말입니다.

저는 경기도 양평에 살면서 양평의 자연에 많은 빚은 진 사람입니다. 건강도 되찾고 새로운 예술적 영감도 얻었습니다. 요즘 4대강 개발 사업으로 인해 자연이 많이 훼손되고, 더구나 제가 사는 지역에 있는 팔당 유기농 단지가 심하게 훼손될 위기에 처한 것을 보고 이에 대해 분명히 자신의 견해를 밝히는 것이 내게 예술가의 특권을 준 사회가 내게 요구하는 것이고, 이에 부응하는 것이야말로 내가 살고 있는 양평 지역 미술가로서의 내 의무라고 생각했습니다. 그리고 이런 '예술적 시위'('정치적 시위'와는 다른 좀 섬세한 미학적 해석을 요구하는) 작품을 출품하는 것이 이《경기도의 힘》이라는 전시를 조금이나마 역동적으로 만드는 것이 아닐까 생각했습니다.

여기까지가 이 전시에 참여한 작가로서의 변입니다. 물론 저의 이 인사말이 참여 작가 모든 분들을 대변하는 것은 아닙니다. 전시를 관람하시면서 각 작가분들에게 아낌없는 격려와 비평을 하여주십시오. 다시 한번 이번 전시를 위해 애쓰신 분들께 감사드립니다.

[2010]

P에게

P, 너는 나더러 왜 전에 하던 모더니즘 작업을 심화시키지 않고 '민중미술'을 따라하느냐고 했지?

전에 하던 모더니즘 작업을 가지고도 얼마든지 지금하고 싶은 얘기를 할 수 있다고 하며…. ㅎㅎㅎ 그 모더니즘 작업의 심화가 내장하고 있는 덫을 정녕 너는 모르고 하는 소리냐? 내 구태여 여기서 그 덫에 관하여는 얘기 않으련다.

그리고 내가 요즘 하는 작업의 방향을 '민중미술'이라고 부르는 것에 대해 딴지를 걸지 않겠다. 인간이 인간답게 살기 위해 그 앞에 놓인 저해요소와 부딪치며 나아가는 미술의 동향 안에 '역사적 민중미술'도 포함된다고 보기에 말이다. 그러나 이 야만의 시대에 인간답게 살기 위한 모든 미술적 몸부림을 오직 민중미술이란 용어에 수렴시켜가며 얘기는 말아라.

난 이제 이렇게 간결하게 정리된 말로 네게 답하련다.

오래된 미래를 바라보며 내부로의 망명길로 들어서고자 한다.

전남대 김상봉 교수가 전교조 모임에서 한 강연에서 말한 '내부로의 망명'이란 말을 전용하여보았다. '오래된 미래'가 무슨 말인지 궁금하신 분은 헬레나 노르베리와 호지 공저(김종철/김태언 공역, 녹색평론사 刊)의 동명의 책을 읽어보시길….

[2010]

8

아이들아,
이것이 우리 학교다

레슨 3

1. 예술은 짧고 인생은 길다

지난 학기 초 나는 학생들에게 '예술은 짧고 인생은 길다' 라는 화제를 주었었다. 올 일 년 동안 이것을 두고 이모저모로 생각을 하며 지내보자는 뜻에서였다.

도올 김용옥의 책 중에 아무런 설명 없이 불쑥 한 페이지를 다 차지하며 마치 한 장의 제목처럼 인쇄된 '예술은 짧고 인생은 길다' 라는 말이 어느 순간 너무나 내 심금을 울렸기에 올 일 년을 두고 학생들과 이 이야기를 나누어보자고 마음먹었었다. 예술은 짧고 인생은 길다? 무엇이 그렇게 나의 심금을 울렸었던고? 지금은 그때의 그 아우라(aura)가 다 흩어져 그대로 기억해내기 어렵다. 그래, 그 순간에 느꼈던 그 생생한 아우라를 지금 이렇게 되살리기 어렵듯이 짧은 순간에만 그 생생한 아우라를 발할 뿐이윽고 시들어버리는 존재가 예술작품이야. 세상은 아우라가 빠져 시든 후에야 '예술'이란 이름으로 그걸 채집하지. 그 아우라는 한 세대나 갈

까? 아니 십 년이나 갈까? 《민중미술 15년》전을 보니 그 강렬했던 민중미술의 아우라가 10년 남짓에 이미 퇴색했음을 볼 수 있더군. 그래, 그런 것이다. 예술은 '짧은' 것이다. 그에 비하면 우리의 인생은 영원하지. 태어나고 살고 죽고, 태어나고 살고 죽고. 영원하지. 저기 저 시냇물에 송사리가 영원하듯. 저기 저 강가에 미루나무가 영원하듯 영원하지. 헌데 자연(으로서의 인생)이 문화(로서의 예술)보다 길다는 것은 무어 기발할 것도 없는 당연한 얘기지 않는가? 무에 그리 심금을 울리는 이야기인가?

2. 네 그림을 찢어라

작년엔가 언젠가 소묘 수업 시간 중 그림 얘기를 하며 시청각 효과를 위해 한 학생의 소묘 작품을 찢은 적이 있었다. 찢기 전에 나는 이렇게 얘기를 시작했다. 이 그림은 수없이 가해진 연필 자국과 그것의 통제를 통해 드러나는 이 그림을 그린 한 인간 존재의 흔적이다. 이 그림은 이 세상에 이 그림을 그린 사람과 똑같은 사람이 존재할 수 없듯이 이 세상의 그 어느 누구도 똑같이 흉내 낼 수 없는 그림이다. 따라서 지극히 독특할 수밖에 없는 그림이다. 그러니 우리는 모두 이 세상에 오직 하나밖에 존재하지 않는 자기 자신의 그림을 귀히 여기자. 제군들, 제군들은 세상에 오직 하나밖에 없는, 이 세상 그 누구도 똑같이 흉내 낼 수 없는 자신의 그림을 귀히 여기라! 그 위에 묻은 연필가루라는 물리적 현상을 빌어 드러나는 나 자신의 존재의 투영이다. 그러나 그것은 동시에 한 장의 종이, 연필가루가 묻어 얼룩이 져 있는 한 장의 종이에 불과하다. 그림을 부욱~ 찢는다. 찢겨진 그림은 금방 교실 바닥에 떨어져 휴지가 되어버렸다.

나는 계속해서 얘기했다. 한 위대한 철학자가 있었다. 당대를 풍미하는 대 사상가였다. 그가 시장 거리를 거닐고 있을 때 무지한 폭도들이 휩쓸고 지나갔다. 그 뒤에 그는 시체가 되어 땅 위에 누워 있었다. 인간이 아름

답다면 그의 귀한 영혼이 이렇듯 쉽게 무너지는 몸뚱이에 속해 있기 때문이리라. 우리의 그림이 애틋한 것도 그것이 작가라는 한 존재의 투영인 귀한 것인 동시에 이렇게 찢어지면 휴지에 불과한 속절없는 것이기 때문이지. 우리는 각자의 그림을 소중히 여겨야 하지만 동시에 이렇게 속절없는 물건임을 주목해야 한다. 우리는 너무 미술작품을 귀하고 소중한 미술작품으로만 볼 뿐 찢어지고 부서지면 그뿐인 속절없는 물건임을 너무 주목하지 않고 있는 것이 아닌가? 또 반대로 이 세상 어떤 그림과도 다른 독특한 자기의 그림을 너무 귀중히 여기지 않고 학대하고 있지는 않은가?

3. 네 꿈을 버려라

나는 또 지난 학기 초 학생들에게 이렇게 겁을 주었다 "나는 여러분에게 꿈과 희망을 주려고 여기 선 것이 아니라 좌절과 절망을 주려고 여기 섰다." 이 말은 지난 학기 내내 수강 학생들에게 오해를 샀을 수도 있겠고 어쩌면 지금 이 글을 읽는 사람에게도 오해를 불러일으킬 수도 있겠다. 희망을 주어도 시원치 않을 텐데 뭐 절망을 준다고? 아니, 그들의 오해는 오해가 아니다. 바로 이해하는 것의 하나일 뿐 결코 오해일 수는 없다. 그래, 나는 학생들에게 좌절과 절망을 주려 하고 있다. 나의 수업 목표는 학생들로 하여금 그림에 대해, 그들의 재능에 대해 걸어왔던 희미한 위안을 다 파산시키고 깊은 좌절을 맛보게 하고 절망 끝에 화가의 꿈을 포기하게 하는 것이다!

나는 결코 학생들의 작품을 칭찬할 수 없다. 그들의 재능을 칭찬해줄 수 없다. 가치와 당위가 무너진 시대, 패러다임이 깨진 미술계, 그리하여 사기의 가능성이, 아니 사기가 횡행하는 미술계를 앞에 두고 순진하게도 어려서부터 들어온 재능 있다는 소리만 믿고 화가의 꿈을 키워오고 있는 그들을 나는 무책임하게 칭찬해줄 수가 없는 것이다. 그들이 그들의 재능

만 믿고 미술계에 나아갈 때 겪을 좌절과 상처가 안타까워 나는 그들의 재능을, 그들의 그림을 칭찬해 줄 수 없는 것이다.

그들은 물으리라. 그러면 어쩌란 말입니까? 그림을 포기하고 장사를 하든지 공장엘 가든지 하란 말입니까? 제군들! 나는 주의깊게도 화가의 길을 포기하라고 했지 그림을 포기하라고 하지는 않았네. 제군들이 어려서부터 고이 간직해온 화가로서의 꿈과 희망을 포기하라는 얘기지 그림을 포기하라는 얘기는 아니네. 무조건 그림을 포기하란 말은 하지 않았다는 말이네. 결국에 가서 그것마저 포기하게 될지 어쩔지는 모르지만. 그들이 화가로서의 꿈과 희망을 포기할 때 비로소 나는 그들의 재능과 그림을 칭찬할 수 있으리라.

"S군 지난 겨울방학 동안에 자네가 추운 실기실을 지키며 그려낸 그림을 보고 나는 정말 감동을 받았네. 그림에는 상처투성이인 자네의 젊은 영혼의 좌절과 방황과 고뇌 그리고 아련한 꿈, 잠재된 욕망이 담겨져 있는 정말 아름다운 그림이야." 그러나 안타깝게도 그 뒤에 열린 그의 개인전을 보고 나는 실망할 수밖에 없었다. 화가에로의 꿈과 야망에 짓눌려 그 애틋한 아름다움이 손상되어버린 것을 확인할 수 있었기 때문이다. 나는 교내에서 열리는 학생들의 전시나 실기실에 제작중인 그림들을 몰래 보고 다니며 문득문득 만나는 아름다운 그림을 혼자서 은밀하게 음미한다. 그러나 결코 그림을 그린 학생에게 경솔하게 칭찬을 하지 아니한다. 칭찬이 도움이 되기보다 해가 되기 쉽기에…

4. 큰 바위 얼굴 또는 절망

나는 지금 '아름다움'이란 말을 썼다. 아름다움… 아름다운 그림. 참으로 오랫동안 잊어버리고 있던 말 아닌가? 아니, 오랫동안 우리가 무시해왔던 말 아닌가? 아름다운 그림이란 말이 일반적으로 우리에게 불러일으

키는 연상, 이를테면 낙엽으로 곱게 물든 비원의 가을 경치, 손에 부채를 쥐고 다소곳이 앉아 있는 고운 피부의 한복 여인, 혹은 파스텔조로 오색 아롱지게 처리된 반추상화된 꿈같이 몽롱한 화면 등등에 대한 혐오감으로 인하여 무시해오다 보니 이젠 아주 잊힌 말이 아닌가? 아직도 그 말이 불러일으킬 부정적 연상을 염두에 두고도 구태여 아름다움이란 말을 선택한 이유는 아름다움이란 말의 좀 더 넓은 함의를 보여주기 위해서라고나 할까, 아니면 아름다움이란 말의 복권을 위해서라고나 할까?

한 15년 전쯤의 일이 생각난다. 한 때 젊은 작가들 사이에 극사실이 크게 유행한 적이 있었다. 그 중에 트롱프뢰이유(trompe l'oeil), 즉 눈속임 그림을 그리는 후배가 있었다. 그의 그림은 예컨대 이런 것이다. 다 낡아빠진 합판으로 된 벽을 그린다고 하자. 그릴 때 그는 실지의 합판 위에, 실지의 합판의 모습을 이용하면서 낙서, 녹슨 못, 뜯겨져 나간 부분 얼룩 등등을 눈을 깜빡 속이게 극사실로 그려내는 것이다. 그의 작품 중에 이런 것이 있었다. 구멍가게의 덧문(지금은 이런 것을 찾아보기 힘들다)을 떼어서 3장을 겹쳐놓은 모습—가게 문을 열면 흔히 이렇게 덧문을 떼어 겹쳐 세워놓곤 했었다—인데, 실제로 세 장의 덧문 모양의 나무판을 준비하여 화랑 벽에 겹쳐 세워놓고 앞서 말한 대로 눈속임 기법으로 덧문을 그린 그런 작품이었다. 나는 전시장에 갔을 때 맨 위의 판을 들추고 두 번째, 세 번째 판을 살펴봤다. 거기엔 아무것도 그려져 있지 않았다. 첫 번째 판에 가려 드러나지 않으니 수고스럽게 그릴 필요가 없었겠지….

그러나 나는 그 후배에게 두 번째, 세 번째 판에도 첫 번째와 똑같이 정교한 눈속임 그림이 그려졌어야 옳았다고 얘기해주었다. 비록 첫 번째 판에 가려 전혀 보이지 않지만, 그래서 그릴 필요가 없지만 그렸어야 했다고…. 열심히, 열심히 그렸어야 했다고, 아무도 봐줄 사람이 없는 부분이지만 그렸어야 했다고, 그리고 그것이 바로 예술의 가경(佳境)이라고.

그래, 이때 우리는 아름다움이란 말을 쓸 수 있을 것이다. 그리고 이러한 아름다움이야말로 한낱 유미적 아름다움에 그치는 것이 아니라 힘으로 작용하는 아름다움인 것이다. 김수영의 시론에 진정한 시는 힘이 있어야 한다고 했듯이, 진정한 아름다움은 힘으로 작용하는 아름다움이라고 말하고 싶다. 또한 그 힘은 죽음의 보증을 통과한 힘이어야 한다고 했듯이, 힘으로 작용하는 아름다움 또한 죽음을 통과한 아름다움이어야 한다. 그 죽음이 무엇인지는 김수영의 시와 시론과 산문을 읽어보라! 여기서 힘이 있다는 말은 소극성, 절망, 요컨대 힘없음과 모순 없이 하나를 이루고 있는 말이다. 내 말이 너무 자기최면에 빠져 있다고 느끼는가? 그러나 나는 지금 최선을 다하여 말하고 있다! 내가 바라는 것이 있다면 나의 모든 깨달음이 실존적 체험을 통한 깨달음, 낱말의 김용옥적 의미에서 몸을 통한 깨달음이기를 바랄 뿐이다.

나는 이번 단락의 소제목을 '큰 바위 얼굴'이라고 붙여놓았었다. 글의 내용은 그 소설에 나오는 주인공이 자기 자신도 모르는 사이 어느새 큰 바위 얼굴을 닮아가고 있듯이 자기 자신이 좋아하는 그림을 그냥 좋아서 그리다 보니 '화가'가 되더라, 아니 화가가 되어 있는 자기 자신을 발견하게 되더라, 뭐 이런 얘기를 하려고 했었는데 어찌하다 얘기가 이렇게 흘러왔다.

제군들, 정말 자기가 좋아하는 그림을, 자기가 그리고 싶은 그림을 그려라. 오직 자기 자신의 요구에 충실하게 그려라! (사실 이 말은 세심하게 자기 자신을 점검해보면서 적용해야 할 말인데 너무 쉽게 말하는 감이 든다.) 친구가 무어라 하든, 선배가 무어라 하든, 교수가 무어라 말하며 방해하든.

풍경이 풍경을 반성하지 않는 것처럼, 곰팡이 곰팡을 반성하지 않는 것처럼, 내가 나를 반성하지 말고 그려라. 그러면 바람은 딴 데서 오고 구원은 예기치 않은 순간에 온다. 그러나 우리는 여전히 참이슬처럼 스러질

목숨, 순간에 찢겨 흩어질 휴지, 절망적인 존재일 뿐. 그러기에 절망은 끝까지 자기 자신을 반성하지 않는다.

> 풍경이 풍경을 반성하지 않는 것처럼
> 곰팡이 곰팡을 반성하지 않는 것처럼
> 여름이 여름을 반성하지 않는 것처럼
> 속도가 속도를 반성하지 않는 것처럼
> 졸렬과 수치가 그들 자신을 반성하지 않은 것처럼
> 바람은 딴 데서 오고
> 구언은 예기치 않은 순간에 오고
> 절망은 끝까지 그 자신을 반성하지 않는다.
>
> (김수영, 「절망」 전문)

우리의 스승 김수영, 그는 술 마시고 외박한 다음날 아침 귀갓길에 집 앞에서 시내버스에 치어 숨졌다.

절망은 끝까지 그 자신을 반성하지 않는다.

제군들! 자네들의 그 불안, 번민, 고독, 고통은 끝내 끝나지 않는다!

(1994)

레슨 4

1996. 1. 27.

이 글이 읽히기 위한 것이 아니라 함께 살기 위한 것이 되기를⋯.

단순히 내용을 전달하거나 독자에게 어떤 주장을 납득시키기 위해 존재하는 것이 아니라 독자에게 뭔가 행하게 하기 위해 존재하게 되기를⋯.

1996. 1. 28.

쓰기 시작하는 순간, '나는 원한다' '나는 한다' '나는 욕망한다'와 같은 공식화된 말들에 사로잡히지 않기 위해⋯.

⋯ '여기에 대해 일부 혁명가들의 생각과는 달리 욕망은 본질적으로 혁명적이다. 어떤 사회도 착취 구조, 노예 제도와 순화된 위계 구조가 존재하지 않는, 진정한 욕망의 지위를 용납하지 못한다.'

사회는 이 혁명적인 욕망의 자유로운 순환을 용납할 수 없다.

내가⋯ 할 수 있을까?⋯ 내가⋯ 쓸 수 있을까?⋯

… 이 모든 것의 요점은 미치자는 것이 아니라 분열증화하자는 것, 즉 파편화, 장애, 자애 안에서 펼쳐지는 욕망의 정치화 사회에서 끊임없이 펼쳐지는 것과의 사이에 경계가 없다는 사실을 인식하는 것이다….

나무뿌리가 좀 더 깊이 겨울을 향해 가라앉았다.
이제 내 몸은 내 몸이 아니다.
이 가슴의 동계도 기침도 한계도 내 것이 아니다.
이 집도 아내도 아들도 어머니도 다시 내 것이 아니다.
오늘도 여전히 일을 하고 걱정하고
돈을 벌고 싸우고 오늘부터의 할 일을 하지만
내 생명은 이미 맡기어진 생명
나의 질서는 죽음의 질서
온 세상이 죽음의 가치로 변해버렸다.

익살스러울 만치 모든 거리가 단축되고
익살스러울 만치 모든 질문이 없어지고
모든 사람에게 고해야 할 너무나 많은 말을 갖고 있지만
세상은 나의 말에 귀를 기울이지 않는다.
이 무언의 말
이 때문에 아내를 다루기 어려워지고
자식을 다루기 어려워지고 친구를
다루기 어려워지고
이 너무나 큰 어려움에 나는 입을 봉하고 있는 셈이고
무서운 무성의를 자행하고 있다.

이 무언의 말

하늘의 빛이요 물의 빛이요 우연의 빛이요 우연의 말

죽음을 꿰뚫는 가장 무력한 말

죽음을 위한 말 죽음에 섬기는 말

고지식한 것을 제일 싫어하는 말

이 만능의 말

겨울의 말이자 봄의 말

이제 내 말은 내 말이 아니다.

<div style="text-align: right">(김수영의 시 「말」 전문)</div>

1996. 1. 29.

나는 너희들의 고민에 가득 찬 질문들을 읽어보고 정말 내가 말하고 싶은 본질적인 것은 비껴가는 다소 실망스러운 질문으로 생각했었다. 지금도 그 '인상'을 지울 수는 없지만 그 질문의 의도와 원하는 바는 결국 미술의 정치학, 욕망의 정치학에서 비롯된 것임을 깨닫게 되었다.

그리고 '내가 말하고 싶은 본질적인 것'도 결국 욕망 이론 안에서 요해(了解)되는 것뿐 무슨 따로 '본질적'이란 것이 있을 수 있겠는가.

아래 내용은 회화과 전 학년의 학생 41명을 대상으로 한 '김용익 교수님께 듣고 싶은 이야기'라는 질문의 응답 내용으로 질문들이 거의 반복되어 비슷한 것들은 묶고 성격이 모호한 것들은 임의로 배제하였습니다.

— 졸업 후까지 작업을 꾸준히 지속시키기 위해 현재 재학생들에게 중요한 것은 무엇입니까?

— 교수님들께서 때로 학생들에게 혼란을 주시기도 하는데, 교수님의 적극

적인 개입과 방치 중 더 긍정적인 것은 어느 쪽이며 모두 바람직하다면 어떤 면에서 그런지 알고 싶습니다.

— 그림에도 좋은 그림이 있고 나쁜 그림이 있습니까?

— 우리 학교의 경우 타대보다 기본기보다는 개성을 살린 창의적인 작품을 위주로 수업을 하여 깊이가 부족한 단점을 가지고 있습니다. 말하자면 기본적인 것은 스스로 알아서 공부해야 하는 입장인데 그것이 문제가 없으며 현재 수준의 저희들 상태로 적용 가능한 것인지 궁금합니다.

— 시간의 연속선상에 맴도는 그림은 도움이 안 됩니까?

— 같은 작업의 연장에 대한 생각은 어떠십니까?

— 흔히 말하는 style이 학생 시절에 굳어지는 것이 과연 필요하다거나 좋은 것인지 듣고 싶습니다.

— 현재 우리 학교의 교수진을 보면 역사가 짧은 이유로 경원대 출신 교수가 별로 없습니다. 모든 교수님들께서도 출신 학교와 더불어 발전하려는 생각을 가지고 계실 것입니다. 학생들의 입장으로는 교수님은 작업을 안 하시면 학생들에게 영향력을 행사하기 힘들다는 것과, 교수는 자신의 작업보다 학생들의 지도에 큰 비중을 두어야 한다는 두 가지 의견이 항상 존재합니다. 작업을 열심히 하시는 교수님들에 대한 배울 점은 충분하나 현실의 학벌 위주의 미술계 상황으로 보아 교수님들께서 과연 출신 학교보다 몸담고 계시는 우리 경원대와 더불어 나아가실 생각을 가지고 계신지 궁금합니다. 저희들은 현실에 나아가 깨어져야만 하는 경원대학교 학생입니다. 힘을 주시는 말씀도 좋고 더욱 절망에 빠뜨리는 말씀이라도 좋으니 그런 문제들을 듣고 싶습니다.

— LESSON 3의 이야기들을 좀 더 깊이 있게 듣고 싶습니다.

… 어쨌든 우리의 곤혹스러움은 무슨 물건을 찾아내듯 물음에 대한 정답을 발견함으로써 가셔질 게 아님이 분명하다. 오히려 물음 자체를 좀

더 제대로 수행하는 길을 찾음으로써 곤혹이 문득 평안으로 바뀔지도 모를 일이다…. 그것은 근원적인 진리를 인식의 정확성이 아니라 우리가 끊임없이 물으며 걸어야 할 '길'로 파악해온 우리의 동양적 전통에 합치하는 것이며, 다른 한편 최고의 예술에서 우리가 얻는 기쁨이 단순히 심미적 쾌락이라거나 개인적 감동이 아니고 바로 '진리'임을 깨닫고 '도'에 이르는 순간과도 견줄 바 있는 것임을….

1996. 1. 31.
나는 왜 '이런 식'으로 글을 쓰는가? 이런 글쓰기가 읽혀지기 위한 것이 아니라 함께 살기 위한 것이 되리라 믿기 때문인가? 기대하기 때문인가?
그러나 어쨌든, 나는 이렇게 하고 싶었고… 할 수밖에 없었다.
나는… 몹시… 어지럽… 자신이 없… 곤혹….

할 말은 많은데… 입 밖으로 나오지 않고, 아니… 머릿속에 떠오르지 않고 결국 이 글을 이런 식으로 쓰는 것도… 포기 그 자체를 포기하지 못하여, 황홀한 자살을 하지 못하여… 결국 욕망의 잉여, 그 흔적, 얼룩에 매달려 모반을, 배반을 꿈꾸기에, 결국 욕망의 완성을 두려워하기에 쓰는 것이다. 그래, 그래서 쓰는 것이다.

제군들! 나의 이 독백이 지극히 정치적인 것임을 알아야 하네.
체첸 반군처럼, 에이레(IRA) 독립군처럼.

그래, 나의 이 글쓰기는 얼마나 '우스워 보이는 짓'이냐… 참으로 우스워 보이고 어린애 짓 같고, 철이 덜든 짓… 좀 어른답게 철든 어른답게, 대학 교수답게 아버지답게 쓰지 못하구서….

그래서 나의 글은 용납되지 못하고, 그래서 나의 글은 모반을 꿈꾸는 사람들이 만드는 미술 사랑지에는 용납이 되리라…. 내 글을 용납해주겠지?

내가 너희들에게 사이코가 되란 말을 한 것이 기억나니?
그 의미가 무엇인지 나는, 오늘 설명하지 않겠다.

1996. 1. 30.
어느 날 폴란드인과 유대인이 서로 얼굴을 마주보고 기차 안에 앉아 있었다.

폴란드인은 엉덩이를 들썩거리며 불안한 기색을 감추지 못하더니 결국 유대인에게 이렇게 물었다.

"당신네들은 어떤 식으로 사람들의 호주머니에서 돈을 몽땅 털어내는지 비법을 좀 가르쳐 주시겠소?"

유대인이 대답했다.

"그거야 어렵지 않지만 맨입으로 되나요? 적어도 다섯 푼은 내셔야죠."

돈을 받은 유대인은 비법을 말해준다.

"우선 죽은 물고기를 잡아 머리를 잘라내고 내장을 물컵 속에 담그시오. 그런 다음 보름달이 뜬 한밤중에 이 유리컵을 무덤가에 묻는 거요."

"그러고 나서요?"

"아니 너무 성급하군요. 그것만 갖고야 안 되지요. 자 다섯 푼을 더 내셔야지 나머지 얘기를 듣지요."

그런 식으로 유대인이 계속 돈을 우려내자 화가 나 그는 소리친다.

"이 사기꾼 같으니라구. 비법은 무슨 비법이야. 이런 식으로 돈을 몽땅 털어내는 거지."

폴란드인이 "비법은 무슨 비법이야…"라고 화가 나서 소리칠 때 그는 진실을 모르면서 진실을 말하고 있었다. 유대인은 그를 속인 게 아니라 이미 비법을 가르쳐주고 있었고 폴란드인의 오산은 해답이 이야기 끝 어딘가에서 나오리라고 믿고 이야기를 계속 따라간 데 있었다. 해답은 이야기 그 자체 속에 있었다. 진실은 어딘가에 묻혀 있는 게 아니라 이미 형식 속에 드러나 있었고 유대인의 욕망은 자신의 이야기로 계속 폴란드인의 욕망을 사로잡아 돈을 지불케 하는 데 있었다. 폴란드인으로 하여금 유대인의 서술을 계속 따라가게 만든 그 환상적인 비법이 바로 라캉이 말하는 욕망의 미끼요, 유대인의 욕망은 폴란드인의 욕망이니 욕망은 늘 타자의 욕망인 것이다.

인간의 삶도 목표에 있는 것이 아니라 그것을 향해 가는 과정이 전부인 것은 아닐까. 숭고하게 빛나는 어떤 대상은 손에 넣는 순간 영롱함을 잃고 다시 또 저만큼 물러선다면, 다가서는 과정, 그것이 진실이고 그것이 삶의 전부이지도 모른다. 진실은 여로의 끝에서 얻게 되는 대상이 아니라 그것까지 가는 여로 그 자체이고 여로의 끝에 얻는 유일한 진실이란 죽음뿐이기 때문이다.

마치 황순원의 「소나기」에서 소년이 그토록 그리워하던 소녀의 사랑을 얻는 순간은 오직 소녀의 죽음과 함께인 것처럼….

내가 이제 무엇을 더 쓸 수 있으리… 더 이상 무슨 말을 덧붙이리….

제욱시스(Zeuxis, 기원전 5세기 말~4세기 초)와 파라시오스(Parasios, 기원전 420?~380?)는 누가 더 그림을 실물처럼 그릴 수 있는지 내기를 했다. 제욱시스가 그린 포도는 너무나 실물 같아 새들이 날아들어 쪼아댔다.

그러자 득의에 찬 제욱시스가 "자, 이제 베일을 걷고 당신의 그림을 볼

까요?"라고 물었다. 캔버스를 덮은 베일을 걷으려는 순간, 베일은 걷을 수가 없었다.

파라시오스의 그림은 바로 그 베일이었다. 진짜처럼 보이는 그 베일을 걷고 무언가 그 뒤에 있는 그림을 보려고 했으나 베일은 그 자체가 그림이지 뒤에는 아무 것도 없었다. 진리는 이런 방식으로 나타난다. 유대인이 폴란드인에게 보여주던 비법도 이것이었다. 해답은 이야기 뒤에 숨겨져 있는 것이 아니라 바로 이야기 그 자체였다.

1996. 2. 1.

짐작했겠지만 이 글은 이번 겨울 내가 라캉을 읽으며 쓴 글, 아니 인용한 글, 결국 내가 내 의도에 맞추어 인용했으니 쓴 글, 그러나 인용한 글이다.

내가 내 나름의 독법으로 읽어 풀어쓸 수도 있겠으나, 같이 생각해보자고 이렇게 그대로 끌어다 쓰는 글을 썼다. 그리고 나는 내 글을 쓰고 싶지 않았다. 남의 글을 통해 내 글을 쓰고 싶었다.

참고로 책을 소개하자면

1) 자크 라캉(아니카 르메르 지음 / 이미선 옮김 / 문예출판사)

2) 알기 쉬운 자끄 라깡(마단 사럽 지음 / 김해수 옮김 / 도서출판 백의)

3) 라캉과 정신분석 혁명(셰리 터클 / 여인석 옮김 / 민음사)

4) 영화와 소설 속의 욕망이론(권택영 / 민음사)

5) 자크 라캉 욕망이론(권택영 엮음 / 문예출판사)

6) 현대문학을 보는 시각(백낙청 / 솔출판사)

7) 김수영 시선집 '사랑의 변주곡'(백낙청 엮음 / 창작과 비평사)

8) 시인은 숲으로 가지 못한다(도정일 / 민음사)

너희들도 읽어 보았으면 좋겠다.

1996. 2. 2.
졸업 후까지 꾸준히 작업을 지속시키기 위해서 재학생들에게 지금 필요한 것은 계속 꾸준히 하는 것이다.

나는 개입하지도 방치하지도 않는다. 즉 개입하고 방치한다.
너희들은 어떠냐. 너희들은 나에게 개입하냐 방치하냐?

좋은 그림, 나쁜 그림? 있다면 그것은 네가 선택할 문제이다.
내가 관심 있는 것은 좋은 그림, 나쁜 그림이 아니라 가치가 결정되는 과정, 누가 그것을 결정하는가이다.

'기본기' 와 '창의적인 것' 은 따로 떼어놓고 생각할 것이 아니다. 우리는 기본적인 것을 하고 나서 창의적인 것을 하는 게 아니다.
이 둘을 따로 놓고 보지 않는 관점을 갖는 것이 매우 중요한, 그것이 바로 기본적인 것인데….
이러한 질문이 실종되어버리는 천진스런 바보가 되었으면 좋겠다. 그러나 그건 불가능하겠지. 깨우침을 얻어야겠지….
그러나 잠시 그런 바보 속으로 함몰되어 봐라. 천진스러움 속으로….
라캉 식으로 이야기하자면 상상계 속으로….
너희들은 너무 상상계를 홀랑 털어버리고 상징계의 질서에 짓눌려 있어. 너희들 마음속에 있는 상상계의 여분, 그 잉여 욕망을 불러일으켜봐. 회복시켜봐.

... ???? ??? ...

나아가 깨져라.
나도 나아가 계속 깨지고 있다.

이미 했다.

나는 소극적 전략을 믿는다[21]

이 글의 내용은 말하자면 '나는 어떻게 작가가 되었나?' 혹은 '나는 어떻게 작가로서 살아왔고 또 살고 있나?' 정도가 될 것이다. 대체로 이러한 내용이 될 이 글을 나는 가능한 한 '구체적'으로 쓰고 싶다. 말하자면 내 '생각'을 쓰기보다는 내 '경험'을 쓰고 싶다는 말이다. 그리하여 이 글의 독자로 내가 상정하고 있는 작가 지망생들에게 어떤 도움이 되는 글이기를 희망해보지만 또 다시 좌절과 절망을 주는 것이 될는지도 모르겠다. 학교에서 학생들과의 수업에서 느끼는 것인데, 진지하게, 성의껏 미술에 대해, 작품에 대해, 작품 하는 것에 대해 얘기하면 할수록 그들에게 '꿈과 희망'을 주기보다는 좌절과 절망을 주는 결과가 될 수밖에 없음을 보아왔다. 미술대학에 들어온 학생들의 아름다운 꿈, 즉 훌륭한 화가가 되어 이름을 날리고 입신하는 꿈이거나 혹은 그 반대로 아무도 알아주지 않는 무

21 『포럼에이』(1998 창간호)에는 「노우트 3」라는 제목으로 게재되었다.

명 화가로서 정말 고독하게 자신의 예술혼을 사르는 그런 화가가 되겠다는 꿈들, 대체로 이런 꿈들을 그들은 어려서부터 알게 모르게 주위의 영향을 받으며, 다시 말해 미술 제도의 영향 아래서 키워왔는데, 이 아름다운 꿈들을 좌절시키는 것이 대학 미술교육에서 가장 시급히 시행되어야 할 일이라고 믿기에, 그들의 좌절과 절망은 꼭 필요한 과정이라고 생각하지만 사실상 거기에서만 그치지 않는 그 어떤 과제를 제시해주지 못하고 그들을 그냥 방치해두고 말았다는 자책감이 들어왔다. 이 글 또한 좌절과 절망의 미로를 벗어나지 못하는 내용이 될 가능성이 농후하지만 그럼에도 나는 써보련다. 왜냐하면 이렇게 글 쓰는 것 자체가 내게는 좌절과 절망을 가로질러 가려는 실천이라고 믿기 때문이다.

나는 경원대학교 미술대학 회화과 교수로 있는 바 우리 학과 학생들이 가장 알고 싶어하는 것은 어떻게 하는 것이 작가가 되는 길인가 하는 것이다. 좀 더 얘기를 진행시켜보면, 그들은 이미 어떤 좌절감에서부터 출발하는데, 그것은 바로 '우리는 서울대 출신도 홍대 출신도 아니라' 는 것이다. 우리는 오로지 '경원대' 출신인데, 이러한 브랜드로는 화가로 입신하는 길이 참으로 험하고도 어렵다는 것이다. 모모 화랑 혹은 모모 미술관에서 기획한 모모한 전시 팸플릿을 잠시 들춰봐도 서울대 홍대 출신 이외의 작가들은 구색이나 맞추듯 두어 명 끼어 있는 것이 사실이고 현실 아닌가? 물론 이들의 이러한 패배의식과 열등감에 대해 해줄 수 있는 말들은 많다. 아직 이 학교의 역사가 짧아 활동하는 선배들이 적기 때문이라는 데서부터, 그러나 어쨌든 열심히 하는 자는 결국 언젠가 빛을 보게 된다든가, 또 그러니까 현실의 벽이 높음을 탓할 것이 아니라 열심히 노력해서 우리 경원대 미술대를 미술 명문대가 되도록 해야 할 사명이 너희들에게 있다든가 등등.

그러나 이러한 지당하신 말씀을 마음에 새겨듣고 난 뒤에도 남는 공허

감을 '홍대 출신'인 나는 피부로 느끼지 못하고 있는지도 모른다. 그러나 나도 느낄 만큼은 느낀다. 그것은 이런 말씀이 소위 공고한 지배 질서를 전제한 채 그 질서를 유지시키기 위해 나오는 지배 논리의 연장선상에 있다는 의심을 품어볼 수 있다는 것을… 그리고 이제 21세기를 목전에 두고 있는 이 시점에서 이러한 논리의 효용성과 영향력은 소진되고 있다는 것을….

나는 이렇게 중심부가 아니라 주변부에 속해 있다는 좌절감에 빠져 있는 학생들이 한편으로 가지고 있는 아름다운 미술에의 꿈, 화가에의 꿈을 포기·좌절시키면서도 한편으로는 그들의 좌절감을 그냥 보아 넘길 수만은 없는 교수로서의 도리 사이에서 나의 미술 실천의 장을 찾아보려 하고 있다. 그러면서 나는 서울대나 홍대의 강의를 한번 맡아보고 싶다는 생각을 해본다. 소위 중심부에 있으며 브랜드에서 이미 기득권을 갖고 있다고 사료되는 그들은 또 어떤 문제를 그들의 미술적 실천 과제로 삼고 있는지….

나는 요즘 우리 학생들을 이렇게 격려하고 있다. "그래 너희들은 경원대 미대 학생들이다. 너희들 말대로 2류도 못되고 3류 대학이다. 그러나 바로 그 점, 3류 주변부에 속해 있음을 행운으로 삼아라. 어떻게 해서든지 중심부에 나도 편입해보겠다는 식의 중심부 논리에서 벗어나 주변부 생존 논리를 개발해라. 내가 감히 말하건대 이 시대는 중심부를 정점으로 하여 주변부로 이어져 내려가는 일사불란한 중심부 논리를 수정할 것을 요구하고 있다. 중심부에 있는 친구들은 그들에게 기득권을 주는 이 중심부 논리에 눈이 멀어 거기서 벗어나기가 쉽지 않다. 너희들은 애초부터 거기서 벗어나 있으니 얼마나 행운이냐? 너희를 잘 끼워주지 않으려는 화랑-미술관 구조 속에 애초부터 끼어들 생각을 말고 다른 방식을 모색해라."

졸업 후에 작가로 데뷔하기 위해 겪어야 한다고들 말하는 과정들, 예컨

대 공모전 출품, 포트폴리오 들고 화랑 찾아다니기, 자기 돈 적잖이 들여 그룹전 혹은 개인전 하기 등등을 버리고 다른 대안을 찾아보라는 것이다. 기존의 화랑 공간이나 미술관이 아닌 곳에서의 전시, 팸플릿만 가지고 하는 지상전, 메일 아트, 기타 여러 다른 활동 형태를 개발해보기를 권하는 것이다. 지난해 우리 졸업생 세 명이 〈들러리 갤러리〉란 이름의 벼룩시장 정보지 형태의 작품 발표를 한 것이 그 좋은 예인데, 신문 기사 형식의 글과 그림을 통해 기존의 미술 관행을 반영하기도 하고 풍자하기도 하는 풍부한 읽을거리와 볼거리를 제공한, 매우 흥미로운 전시 형태였다.

나는 오늘 우리에게 아방가르드적 전위미술 활동이 가능하다면 그것은 어떻게 미술이 이 사회에서 의미를 획득해나가는가 하는 미술의 제도와 관행, 그리고 그 신화에 대한 비판적 성찰이 없이는 존재할 수 없다고 본다. 혹자는 역사적 아방가르드의 실패 이후 더 이상의 아방가르드는 존재하지 않는다고 단언하기도 하지만, 특히 후기산업사회의 상품 문화 속에서 진보적, 비판적 아방가르드가 설 자리는 없다고 하며 아방가르드를 둘러싼 논의조차 철 지난 것으로 치부하기도 하지만, 그러한 주장이 비판적 아방가르드 정신의 수행이라는 '실천' 마저도 무의미한 것으로 돌린 수는 없다고 본다. 구구한 논쟁을 떠나서 무엇보다도 이러한 실천이 우리의 미술 문화 풍경을 윤택하게 만드는 것임을 부정할 수는 없기 때문이다. 화랑-미술관 구조 속에 편입되어보려는 막무가내의 노력만이 보이는 삭막한 풍경을 벗어나, 예컨대 수퍼마켓이나 지하철 만남의 광장 등 대안공간에서 열리는 발랄한 '실천'들을 바라보는 풍요로움을 누려보고 싶다. 그들의 발랄함이 결국은 제도 속에 함몰된다 할지라도….

비판적 아방가르드 미술은 여전히 요구된다. 제도와 신화에 대한 비판이 선행되거나 병행되지 않는 어떠한 매니페스토나 프로젝트도 내겐 공허해 보인다. 오늘날과 같이 미술 언어의 패러다임이 깨질 대로 깨져버린

상황에서 마치 공통의 언어가 가능한 양 벌이는, 예컨대 비무장 지대 미술운동이나 자연과 대지와 생태전 같은 기획에 나는 동참할 수 없는 것이다. 이러한 종류의 기획전을 볼 때마다 느끼게 되는 것은 출품된 작업들이 의미론적으로 너무 열려 있어서 기획 의도와 일치되는 해석으로 몰고 갈 수가 없다는 점이다. 이런 식의 기획을 통하여 어떠한 문화적 이슈를 매니페스트 한다는 것은 우선순위를 잘못 짚은 에너지의 낭비이다.

미술 창작의 에너지는 먼저 미술 그 자체에 돌려져야 한다. 즉 무엇이든 가능하게(anything goes) 되어버린 미술 관용어의 초과·남용 시대에 어떤 미술이 어떻게 권력 행사를 하고 어떤 미술이 소외되는가 하는 조건들을 드러내고 분석하는 일이 먼저라고 믿는다. 이런 선행 조건이 간과된 채 벌이는 어떤 프로젝트도 공허할 수밖에 없는바, 그 이유는 앞서 말한 대로 작품 해석이 얼마든지 자의적으로 해석될 수 있는 시대, 예술이 제도로서 정의될 수밖에 없는 시대에 우리가 살고 있기 때문이다.

이쯤에서 이젠 나의 신상 발언을 해야 할까 부다.

나는 현직 미술대학 교수다. 한국의 풍토와 실정에선 미술대학 출신자들이 누구나 가장 동경하는 자리다. 나 또한 일찍이 대학원을 마치고 이 대학 저 대학 문을 두드리다 이곳 경원대학교에 자리잡게 되었다. 대학교수이겠다, 계속적인 작품 발표하는 작가이겠다, 젊은 미술학도들에겐 더없이 부러운 사람으로 보일 것이고 또한 기득권 중의 기득권을 누리는 자로 보일 것이다. 따라서 위에서 말한 나의 모든 발언이 자기 누릴 건 다 누리면서 뱉는 위선적인 말로 들릴 수도 있으리라. 기존 미술제도와 관행을 가로지르며 살라는 나의 충고가 공허하게 들릴 수도 있으리라. 그렇다. 실천이 모자라는 데서 오는 공허함, 이것이 내 글의 근본적인 한계다. 나는 반성한다.

그러나 반성한다고 고백함으로써 마음의 부담을 털어버리는 약삭빠른

반성주의자가 되고 싶지도 않고 또 반성을 하고, 반성하는 자기 자신을 또 반성하는 상습적 반성주의자가 되고 싶지도 않다!

결국 나는 무언가 실천을 해야 한다는 압박을 스스로 느끼고 있는 것이다. 전에 천 시리즈의 작업을 마감하고 판지 작업으로 전환할 때 느끼던 그 압박처럼.

한성대 교수 홍명섭은 수업 시간에 학생들에게 어떤 과제를 내주고 자기 자신도 그 과제를 자기 스스로에게 부과하여 학생들과 더불어 제작한다. 지난 11월 조성희 화랑에서 열렸던 《SMALL WORLD LARGE SELF》 전에 출품된 홍명섭의 솜 작업은 거기서 나온 자신의 과제물이다. 나는 여기서 작가로서의 실천과 교수로서의 실천을 가로지르는 명료한 실천의 예를 본다. 나도 그의 본을 받아 우리 학교 대학원 학생들의 교내 과제전에 그들에게 부과한 컨셉에 나도 동참하여 출품을 준비하고 있다. 이것이 압박에 대한 반응으로서의 첫 실천이다.

얼마 전 어떤 심포지엄의 토론 자리에서 경험한 논의를 잠시 소개해본다.

문: 유럽 중심주의로 짜여 있는 현금의 문화 구도를 수정하고자 비유럽권에서 탈중심주의를 외칠 때 그것이 또 하나의 중심주의를 이루어 문화적 쇼비니즘을 초래할 염려가 있지 않은가?

답: 전적으로 동감한다. 주변 지역에도 자기중심주의가 있다. 문화는 서로 다 다르다. 다른 문화를 이해하기 위해 그 배경을 이해해야 한다. 이렇게 하여 소통의 장애를 제거하는 것이 예술이다.

논리상 얼핏 흠잡을 데 없는 것처럼 보이는 문답이지만 질문에도, 대답에도 역사적이고 실천적 관점이 빠져 있어 공허하게 느껴진다. 지리상의 발견 이래 400년 이상 행사되어온 비유럽에 대한 유럽의 문화적 패권주

의의 역사를 감안할 때 유럽 중심주의를 해체하기 위한 노력의 실천은 문화적 쇼비니즘의 위험 지역과, 그 위험을 경계하는 지역을 역동적으로 오가며 이루어지는 것이지 그 중간 지점에 서서 균형을 취할 때 이루어지는 것이 아니기 때문이다. 다시 말해 문화적 쇼비니즘의 위험을 지레 겁내지 말아야 한다. 또한 타 문화를 이해하고 소통의 장애를 제거하는 것이 예술이라고, 그 말을 액면 그대로 순진하게 믿기엔 우리는 불행하게도 이제 예술이 무엇인가에 대해 너무 영리하게 잘 알고 있지 않은가?

한편 예술에서 자기고백적 위안과 즐거움을 찾고자 하는 시도도 후기 자본주의 사회에서는 예술의 아우라를 배경으로 두른 상품화의 덫을 피할 수 없다는 이론은 또한 어떤가? 역시 흠잡을 데 없고, 논박할 수 없게 풍부한 사례를 들이댈 수 있겠지만 과연 거기서 논의는 종결되고 마는 것인가? 그리하여 '감정이나 개인의 판타지에 대한 표현'은 시대착오적인 것으로 귀결되고 마는 것일까? 그러나 그것은 상처받고 피폐해진 한 인간이 그림을 통하여 위안을 얻고, 개인적 판타지의 표현을 통해 회복되어 다시 사회와의 연결 끈을 쥐게 되는, 예컨대 정신대 할머니들의 작품전 같은 경우에서 볼 수 있듯이 실천적 차원에서 얼마든지 논박 가능한 것이다. '속세를 등지고 초야에 묻혀 사는 삶' 같은 예도 이론적 차원에서는 그 도피적 측면이 비판 가능하나 실천적 차원에서는 여전히 소중한 덕목인 것이다. 단지, 단지 그의 삶이 포즈가 아닐 때에. 아니 어쩌면 포즈일지라도….

다시 처음부터 새삼스럽게 읽어보니 실천이란 말이 너무나 빈번히 강조되고 있다. 내가 그만큼 어떤 실천에 대한 압박을 느끼고 있다는 증거이리라. 그래서인지 요즈음 피곤하다. 내 나이 올해 만 오십. 지천명(知天命), 다시 말해 몸이 노쇠해가면서 보내는 여러 가지 사인을 감지하고 거기에 순종해야 할 나이인 것이다. 이삼십대의 젊은이들과 토론회 좌석이

든 술좌석이든 어울린다는 것이 이제는 지력으로도, 체력으로도 힘에 부친다. 이제 갓 오십을 넘었는데 너무 무기력한 모습을 보이는 게 아니냐는 핀잔을 들을지도 모르겠다. 그러나 이 무기력하다면 무기력함을 노욕(老欲)을 피하는 전략으로 나는 삼으려 하고 있다. 나는 70년대 같이 활동했던, 이제는 50대 후반에서 60대 후반의 나의 선배, 스승들에게서 무기력에도 노욕에도 빠지지 않는 모범적인 삶을 보기를 갈망한다.

끝으로 나의 작업은 지금 어디에 위치해 있는가라는 고단한 얘기를 해야 할 것 같다. 지난 3월의 개인전 이후 8개월 동안 나는 거의 작업을 한 기억이 없다. 그럼에도 전시는 여러 개 했다. 그것도 모두 신작으로만…. 그렇다면 거의 노동력이 들지 않는 작업만 했다는 얘기다. 지적인 노동이든 육체적인 노동이든. 지금 기분 같아서는 캔버스 앞에 앉아서 붓질을 한다는 건 너무나도 엄청난 일, 엄두도 내지 못할 일로 느껴진다.

앞으로 어떤 작업을 하게 될지 나도 모른다. 단지 내 삶의 조건에 따라 흘러가게 되리란 것만이 분명할 뿐이다. 나는 낯을 몹시 가린다. 타고난 성격 때문이지만 누구와 더불어 이 세상을 사느냐에 따라서 삶의 조건이 바뀌게 된다는 사실을 의식하게 된 후부터 더더욱 그렇게 되었다. 내 경우 미술에 대한 나의 생각이 바뀐다는 것은 곧 그간 미술계에서 가깝게 지내던 사람들과의 결별을 의미했다. 다시 말하면 그동안 가깝게 만나던 사람들이 더 이상 가깝게 느껴지지 않는다는 것은 나의 생각이 뭔가 바뀌었다는 지표이고, 그것은 곧 그들과의 결별이라는 행동으로 나타났다. 나이가 들면서 그 결별을 너무 살벌하지 않게, 심미적으로 치러낸다는 점이 달라졌을 뿐이다. 내 경험에 의하면 생각의 변화가 행동의 변화로 이어져 삶을 변화시키기 위해서는 옛 사람을 떠나야만 했다. 때로 그 행동이 배신 혹은 배은망덕으로 비칠지라도….

어떤 작업을 하게 될지 나도 모른다고 말했지만 어떤 방향은 설정되어

있다고 본다. 말하자면 육체에 대한 정신의, 비이성에 대한 이성의, 비서양에 대한 서양의 권력 행사와 동심원을 이루는 모더니즘 미학의 권위에 흠집을 내는 일이 그것이다. 그것은 어쩔 수 없이 비판적 모더니즘의 모습을 띨 것이다.

70년대 같이 작업을 하다가 20년 가까운 공백 후에 근래에 와서 다시 작업을 시작한 분의 카탈로그를 오늘 받아보았다. 그때와 마찬가지로 신문지를 수없이 연필로 그어대어 새카맣다 못해 너덜너덜해지도록 만들어 조심스레 추슬러 벽에 거는 작업인데, 여러 가지로 해석이 될 수 있겠지만 어쨌든 거기에 투여된 노동과 시간의 두께가 강렬하면서도 매우 무표정하게 드러나는, 미상불 감동적인 작품이었다. 소위 70년대 한국 모노크롬 회화와 같이 분류되면서도 그것과는 또 다른 맥락으로 읽혀지는 그것을 감동적으로 보기 위해선 고급한 심미안이 요구됨은 물론이다. 그런데 요즘 와서 왜 나는 그런 고급한 심미안이며 취향이 그리도 멀게 느껴지는 것일까?

모더니즘 미학의 권위에 흠집을 내는 전략이 소극적인 전략이고 시효가 지난 전략, 어찌 보면 자기보신적인 비겁한 전략으로 보일 수도 있으리라. 그러나 나는 소극적 전략이야말로 다가오는 세기의 가장 윤리적, 생태적 전략이라는 믿음을 갖고 있고, 시효 운운하는 비판에는 어떤 중심주의, 대개 유럽중심주의를 이미 상정하고 그 절대적 잣대로 모든 것을 재단하려든다는 비판을 되돌려주고 싶다. 그리고 자기보신적이고 비겁한 전략이 아니냐는 비판적 질문을 받는다면 앞서 말한 대로 내가 대학 교수로 있는 한 대학 교수로서의 실천과 작가로서의 실천을 일치시키려고 노력하는 가운데서 나의 작품을 성립시켜나가게 되기를 희망한다는 말로 답을 대신하고 싶다.

나는 나의 조건을 넘어설 수 없다. 신토불이(身土不二).

'신토불이'란 말 뒤에 마침표를 찍고 이 글을 마치려 했으나 다시 읽어보니 너무 멋을 부리며 끝내는 것 같아서 덧붙여본다. 나는 나의 조건을 넘어설 수 없지만 나의 조건은 나의 의지와 유관/무관하게 변한다고.

후기(後記)

편집자의 원고 청탁 내용에 이 글이 제대로 부합되는 것 같지 않다. 청탁 내용을 정확히 알기 전에 이 글의 상당 부분이 이미 써졌기 때문이다. 특히 전문적인 미술가로서의 활동 이전의 문제들이 풀리지 않고 있는 현실은 어떻게, 무엇 때문에 가능하며 그러한 현실을 '감추거나 방법적으로 드러내는' 제도와 언사, 관습, 품행의 재생산과 그 전략들의 구체적 사례들에 대해 비판해달라는 주문에는 전혀 부응하지 못하고 있다. 그러나 청탁 내용을 미리 알고 썼더라도 이러한 내용은 여전히 빠져 있었을 것이다. 왜냐하면 그러한 내용에 대해 언급하는 것에 대해서도, 그러한 내용에 대해 듣고 있는 것에 대해서도 나는 지루함과 피곤함을 느낄 따름이기 때문이다.

'생각'이 아니라 '체험'을 써보겠다는 얘기는 그 누구의 말처럼 글쓴이를 숨기고 진리를 드러내려는 강박에서 나도 벗어나보자는 생각에서 서두에 제시해본 것인데 비판적 내용의 글을 쓸 때 우리가 자칫 빠지기 쉬운 함정이 바로 저자(인 자기)는 숨기고 (배타적) 진리를 드러내려는 강박 내지는 욕구이다.

<div align="right">[1998]</div>

《부모님 전 상》전

　　이번 졸업 전시를 《부모님 전 상》전이라고 붙이기로 했다. 말 그대로 부모님께 보여드리기 위한 전시다. 이렇게 졸업전을 갖기까지 가장 든든한, 어쩌면 유일한 후원자는 부모님들이다. 그리고 아마 가장 첫 번째 관객이실 것이다. 그러나 이들 학생들의 작품은 대부분 부모님의 기대를 저버린 지 오래다. 대학에 입학하면서 '현대미술'의 강령에 복무하면서 빚어진 결과다. 부모님들은 아이가 미대 다닌다는 것 이외는 우리 애가 어떤 생각으로 작업을 하고 있고 또 어떤 작업을 하는지 알지 못하신다. 4년이 흐르면서 그 간격은 더 벌어져 부모님은 묻지 않으시고 아이는 구태여 얘기하지 않는다. 그러나 졸업전을 한다고 하면 누구보다도 먼저 달려오실 분들이다. 물론 예외가 없는 건 아니겠지만.

　　현대미술의 역사는 '부모님'으로 상징되는 대중의 기호를 배반하고 미술 자신의 독자성을 추구해온 역사였다. 그 결과는 오늘날 미술이 자신의 '폐쇄회로' 속에 갇혀 대중에게 버림받거나 아니면 미술의 제도-관습에

기대어 대중을 겁주고 군림하려 한다. 결국 이런 현대미술의 역사는 '(겁주는) 미술의 종말'을 선언하게 되고 대중과의 화해를 시도하려는 게 가장 최근 미술의 한 추세이기도 하다. 그 시도가 '겁주는 미술'에 길들여진 대중에게는 또 하나의 겁주려는 짓처럼 보일 수 있겠지만…. 말하자면《부모님 전 상》전은 이런 맥락에서 부모님—대중과 미술의 화해를 시도하려는 것으로 붙여진 타이틀이다. 대부분의 학생들에게 이 전시가 자신의 작품을 두고 부모님과 대화하는 첫 번째 기회일 것이다. (어쨌든 어디,《부모님 전 상》전이라니 그래 그 그림이 어떤 그림인지 한번 보자 이러실 것 아닌가?)

이 기회에 효도 한 번 하자고 부모님을 위한 작품을 새롭게 만든 학생들도 많지만 각 학생들의 작품이 모두 이 타이틀을 염두에 두고 만들어진 것은 아니다. 화해가 될지 오해가 더 깊어질지 속단할 수는 없으나 대화 자체에 의미를 두어야 할 것이다.

오늘날 미술은 대중을 위한, 대중에 의한, 대중의 미술, 즉 공공미술을 지향하는 것이 가장 '아방'한 경향이다. 아니면 범세계적인 신자유주의적 자본주의 체제에서의 정치 권력, 문화 권력, 화폐 권력, 공간 권력, 시간 권력의 문제를 분석하고 시각화하며 '도시 외곽에 거류하는 사회적 망명자'들인 지식인들과 연대하는 경향이 또한 '아방'한 경향이다. 이 둘은 모두 대중을 배신한 미술을 반성하는 차원에서 읽혀진다는 공통점을 갖고 있다. 우리의《부모님 전 상》전은 부모님에 대한 미술적 배신으로 점철된 현대미술을 반성하고 부모님과 미술적 대화를 시도한다는 점에서 가장 최근의 미술처럼 '아방'한 전시다!

(2005)

쌩

쌩~~~쌩~~~쌩~~~

 이번 졸업 전시 제목은 《쌩》이라고 정했다고 아이들이 전해왔다, 우리 학교 회화과 서양화 전공 졸업전은 제목을 아이들이 스스로 정해 붙이는 게 전통이 되어왔다. 기억나는 대로 더듬어보면, 《졸전이 밥 먹여주냐?》, 《나는 쌩쌩하다》, 《부모님 전 상》전, 《뭐라도 하겠지요》 등등이다. 뭐, 전시 제목이 전시 작품과 일맥상통하는 바가 있어 일종의 주제처럼 되는 것은 물론 아니다. 그저 모여서 제목을 정하는 것 자체에 의미를 두어야 한다고나 할까? 아니면 아이들이 졸업 전시를 하면서 마음을 하나로 모으는 화두 역할을 한다고나 할까? 지도교수도 전시 제목을 전해받으면 그 제목을 중심으로 얘기를 풀어나가게 마련이다.

 '쌩'이라… 아이들 설명으로는 '날 것'이라는 의미의 '쌩'이라던데, 나는 그렇게 느껴지지 않고, 쌩~~하고 어딜 달려가는 그런 느낌을 받았

다. 그러니까 '쌩~~ 전'이라고 느꼈기에 좋은 작명이라고 생각했다. 일단 활기차 보이지 않니? 비정규직 불완전 노동밖에는 기다리는 게 없다는 88만원 세대라고 할지라도 활기차게 살아봐야 하지 않겠니? 아니 활기찬 포즈는 취해봐야 하지 않겠니? 큰 뜻일랑은 접고 작은 소망을 가지고 말야… 자기에게 주어진 조건을 초월하려 하지 말고, 조건 속에서 기면서…. '기어가는 혁명'을 수행해야 하지 않겠니?

화단-미술계에의 뜻을 버려. 아니, 애초에 한국을 대표하는 초월적 기표로서의 화단-미술계는 없어. 있는 건 오직 흩어져 있는 느슨하고 작은 미술 공동체들뿐이지. 공동체, 그러니까 그냥 패거리들 말야. 패거리, 나쁜 뜻으로 쓴 말이 아냐. 그냥 뜻 맞고 맘 맞는 친구-선후배들의 모임을 말하는 거야. 그렇게 끼리끼리 모여 그림도 그리고, 만나서 밥 먹고 술 마시며 때로 악악대고, 때로 잉잉대고, 때로 낄낄대며 사는 거. 이게 미술 활동이야. 이게 내가 생각하는 '미술 생태적 삶'이고 '기어가는 혁명'이고 '분자혁명'의 생태적 모습이야.

그런데 그러면 어떻게 밥 먹고 살수 있냐고? 하하하하… 암, 밥 먹고 사는 게 가장 중요하지.

밥을 먹어야지. 암… 밥을 찾아 먹어야지. 하하하하… 쌩~~하고 다니겠다는 너희들… 쌩~~하고 다니면서 밥을 찾아 먹어야지… 쌩~~~쌩~~~쌩~~~

(2008)

빛나는 졸업장을 타신 언니께

이번 졸업 전시회의 타이틀은
《앞에서 끌어주고 뒤에서 밀며,
우리나라 짊어지고 나갈 우리들
냇물이 바다에서 서로 만나듯
우리들도 이 다음에 다시 만나세》전이다.

삼천만 국민이 모두 다 잘 아는 '빛나는 졸업장을 타신 언니께~~'로 1
절을 시작하는 졸업식 노래의 3절을 전시 타이틀로 잡은 것이다. 다소 장
난스러운 느낌이 배어 있는 전시 타이틀이지만 구태여 의미를 좀 붙여보
자면, 아나크로니즘(anachronism)의 수행이라고나 할까?

사실상 졸업식의 의미는 퇴색할 대로 퇴색하여 이젠 하나의 요식 행위
나 이벤트로 변하여 그 존립의 의미마저 상실되어가고 있는 것이 오늘날
대학가의 졸업식 풍경이다. 이런 풍경 속에서 구태의연한 졸업식 노래를

타이틀로 삼고 졸업에 의미를 부여해보자는 의도가 반은 장난스럽게 시도되고 있는 것이 이번 졸업전이다.

다소 거창한 문명론적 얘기이긴 하지만 생장(生長) 시대가 극에 이르면 수장(收藏)의 시대가 오는 법. 현대는 앞서 나아가는 것의 가치를 조절하고 뒤로 물러서는 것의 가치를 다스려야 할 것이 요구되는 시대이다.

'아나크로니즘'의 우리말 번역인 '시대착오'가 부정적 의미로만 각인되었다면 이제는 그 의미를 가로질러 오히려 그 긍적적 의미를 생각해보는 것이 예술을 꿈꾸는 사람들의 몫이겠다. 즐겁고 유쾌하고 유머러스하게 시대착오적 졸업전을 진행하며 마지막 날 쫑파티에서 청춘의 회한과 아쉬움의 눈물마저 한 방울 흘린다면(시대착오적이게도!) 미상불 아름다운 정경이라 아니할 수 없으리….

(2009)

미술 전공해도 먹고 살 수는 있으니
오히려 미술을 걱정해

 소위 순수미술을 전공한 학생들이 졸업 후 무얼로 먹고 살 수 있겠냐는 질문에 나는 '좋은 답'을 해주기 어렵다. 아이 잃은 부모에게 가장 좋은 위로를 해줄 수 있는 사람은 자신도 아이를 잃은 부모라던데, 난 학교 졸업 후 평범·평탄하게 살아와서 이런 어려움에 처한 학생들에게 '좋은 얘기'를 해주기 어렵다는 말이다. 난 대학을 졸업하자마자 한 지방 도시의 고등학교 미술교사로 근무한 것을 시작으로 대학 조교, 중학교 미술교사, 전문대학 교수, 대학 교수 등 그냥 평범한(아니 비범한 행운의!) 직장 생활을 지금까지 해왔다. 새삼 경력을 보니 어쨌든 미술교육자임이 분명하구나… 내 비록 나 자신의 체험의 실존적 무게가 실린 좋은 얘기는 못해줄망정 미술교육자로서의 체험이 실린 얘기는 해줄 수 있을 것 같구나….

 금년에 졸업한 H군의 얘기를 해보자. H군은 2학년 때부터 작가로서의 좋은 자질을 보여주었던 학생이었다. 그는 2학년 때 과제물로 이주 노동자 문제를 색다른 시각으로 표현하여 대학로에서 '믹스라이스' 선배들과

전시를 한 경력이 있었다. 4학년 때는 내가 관여하였던 성남 프로젝트에 학생 작가로 참여하여 옥진당이란 세탁소를 경영하는 노인의 굴곡진 삶을 영상과 애니메이션으로 표현, 주목을 받아, 졸업하기 전에 이미 몇 군데 전시에 초대를 받아 전시를 했었다. 난 당연히 인사미술공간에서 신인을 대상으로 연례적으로 진행하는 '열전'에 이 학생을 추천했고, 그 뒤로 잘 진행되고 있으려니 생각하고 있었다. 그러나 나중에 알고 보니 그는 그것을 포기했다는 것이다. 그는 작가보다는 취직을 원했던 것이다. 엊그제 통화를 하게 됐는데 케이블TV에 취직을 했다고 했다. 안타까웠다. 그러나 내가 어찌, 어떻게 그의 인생에 끼어들리오.

난 사실 대학 교수로서 편안한 직장 생활을 하면서 졸업 후 생활 대책이 보이지 않아 마음고생을 하는 학생들을 가르치는 데에 알게 모르게 무척 심적 부담을 느껴왔다. 그러나 그러던 것도 한때, 이젠 부담을 느끼지 않는다. 내가 부담을 안 느끼는 건 나이 먹어감에 따라 뻔뻔스러워지는 나의 노년의 똥배짱에서 비롯되는 측면과, 우리의 산업 환경이 바뀌어 정보, 통신, 서비스업에 새로운 일자리들이 좀 생겼기 때문이다. 미대 회화과 출신 학생들이 비집고 들어갈 틈이 좀 생겼다는 말이다.

J양은 교직 과목을 이수하고 대학원을 졸업한 후에 영상 작업 작가로 출발하였으나 본인의 노력으로 영상 촬영, 편집, 합성을 가르치는 '어도비(Adobe)' 국제공인 강사 자격증을 따서 여기저기 영상 교육을 하러 다닌다. 그녀의 교직 이수와 석사학위, 현직 작가로서의 경력은 그녀의 이 직업에서 좋은 플러스 요인이 되고 있다. 뭐, 이런 예들은 교육 현장에 오래 있다 보니 꽤 여러 개 들 수 있다. 그러나 이런 성공 사례 뒤에서 스러져간 숱한 또 다른 사례들은 어쩌리오. 물론 그들도 만나보면 무언가 일은 하면서 살고 있다. 인테리어 업자, 예술작품 딜러, 표구사 주인, 화랑 겸 카페 경영 등등등…. 여기서 나는 우리나라의 대학 미술교육이 전문적

창작자 생산에 과도하게 초점이 맞춰져 있음을 비판하고 싶다. 일단 미대생으로 입학하면 모두 다 미래의 작가로 취급되어 창작자가 되는 길에 매진시킨다. 그러나 결국 한두 명만이 기대에 부응하는 작가가 될 뿐 대다수는 '스러진 자'가 된다. 이 현실을 어쩔 것인가? 이래도 계속 소수의 전문적 창작자 배출 중심의 교육이 지속되어야 하는가? 나는 좋은 '미술 향수자' 교육으로 발상의 전환을 해야 한다고 믿는다. 이러한 발상전환의 중심에는 커리큘럼의 개편과 교수들의 마인드 변화, 그리고 유연한 학사 운영 등이 자리해야 한다.

얘기가 너무 딱딱하게 흘러가네… 재미없게스리…. 이렇게 쓰고 싶지 않았는데….

그래도 재미없는 얘길 좀 더 해야겠다. 예술과 돈 얘기 말이다. 작가가 되기로 맘먹었으면 돈 없는 데서 오는 고생은 각오해야 한다. 다시 말해 자발적 실업자, 사회적 망명자가 되어야 한다는 말이다. 도대체 이 신자유주의적 자본주의 사회에서 예술가의 진정성이 무어란 말인가?

작금의 미술계는 미술시장의 활성화로 인해 어지럽기 짝이 없다. 미술 잡지를 들춰보면 온통 옥션이 어떻고, 최고 낙찰 작품이 어떻고, 블루칩 작가들이 누구고 등등 바람을 잡고 있다. 이러한 기사를 직간접으로 대하는 젊은 작가, 미술학도들은 과연 희망에 부풀어 나도 열심히, 맘껏 그림을 그리고 그림으로 먹고 사는 작가가 되어야지 하고 결심하는가? 그리하여 그러한 동기부여에 의해 열심히 작품을 생산해내고, 그리하여 우리나라 미술 문화는 발전하는가? 요즘 잘나가는 작가들 중의 일부는 수요를 감당 못해 젊은 작가 지망생을 조수로 쓰고 있다. 그 중에는 재주 좋은 학부 학생들도 있다. 그들이 선배의 작업실에서, 그려진 도안에 색칠하는 단순 노동 알바를 하면서 무슨 생각을 할까? 억대를 호가하는 어느 작가의 인터뷰 기사를 잡지와 일간지에서 곰곰이 읽어봤다. 엘리트주의적 모

더니즘이 자본주의적 시장주의와 결합하여 만들어진 장애자, 문화적 불구자의 모습을 볼 수 있었다. 미술시장의 활성화? 좋다! 그러나 미술이 가지고 있는 가능성을 이렇게 왜소하게 몰고 가서는 안 되는 것 아닌가? 우울하다, 우울해… 더 이상 이런 글을 쓰고 싶지 않다.

난 뭐, 이제 살만큼 살았다. 요즘과 같은 노령화 시대에 환갑이 무엇이 그리 많은 나이라고 노친네 같은 말을 하느냐고 말할지도 모르겠다. 그러나 환갑이면 이제 인생의 한 바퀴를 돈 것 아니냐? 앞으로 남은 생은 좀 새롭게 살라는 의미가 있는 것 아니냐? '환갑' 이라는 게…. 나는 그동안 모더니즘적 미술 세계 속에서 살아왔다. 개인의 가치와 재능, 개성과 능력이 지고의 선으로 받들어지는 세계 말이다. 그러나 그 모더니즘적 미술이 시장주의와 결탁하여 미술 고유의 진정성을 잃어가는 모습을 보며 남은 생을 모더니즘의 안티로 살기로 했다. 그 중의 한 가지 선택사항이 예술의 공공적 가치에 주목함으로써 예술의 생산과 향수를 철저히 분리하는 것을 전제로 하는 모더니즘을 거스르는 것이다. 또 다른 선택사항이 있다면 모더니즘 미학의 기본 전제인 개인, 개성, 독자성 등을 과도히 밀고 나가 지독히 사적인 미술을 추구함으로써 자본주의적 미술시장에서 미아가 되어버리는 것이다.

젊은 친구들… 미술을 전공해도 먹고 살 수는 있어. 너무 걱정하지 마. 오히려 미술을 걱정해.

어떻게 미술이 건강하게 살아남아야 할까를 걱정하라구, 알겠나?

음, 두서없는 횡설수설이었네….

(2007)

9

무통문명에
소심하게 저항하기

흙 묻은 그림 | 캔버스에 혼합재료 | 171x142cm | 1995-2010
1995년 〈가까이…더 가까이…〉란 캔버스 작업으로 완성, 2005년 11월 1일, 그 위에 1차 연필 드로잉, 2009년 5월 7일, 흙을 묻히기 위해 일년 예정으로 작업실 처마 밑에 내놓음. 2010년 5월 7일, 안으로 들여 놓고 금색 칠을 올리고 나무를 덧대는 등의 작업을 시작함. 2010년 7월 5일, 일단 완성으로 생각했으나 그 후로도 계속 여기저기 조금씩 손을 보고 있음

망구제역일체축생고혼영가 | 사진, 피그먼트 프린트 | 61x86cm | 2010
구제역으로 희생된 모든 짐승들의 외로운 넋을 달래는 위패를 제작한 작업

무극보양 뜸

내 몸이 약 창고라는 말을 굳게 신봉하는 나. 나이 들고는 병원을 멀리하고자 했었다. 지 몸이 지를 알아서 하겠거니….

이제 환갑을 넘기고도 두 해를 넘겨 세 해로 접어드는 나. 송기원의 「문구 성님」에 나오는 시구 말마따나 나도 옛날로 치면 오래 산 거다. 이제 죽을 병 걸리면 고이 죽는 게 인간다운 도리겠다. 그러나 고이 죽기도 쉽지 않은 일…. 아니, 지난한 일이리라…. 고이 죽기 위해, 현대의학의 횡포를 피해 죽기 위해 뜸자리를 받아왔다. 구당 김남수옹이 우리 몸 360개의 혈 중에서 열 몇 개 골라낸 무극보양 뜸자리다. 어떤 죽을병이 걸려도 병원은 이제 안 가리라 다짐해본다.

집에 돌아와 침구 책을 펴놓고 혈 자리 이름을 확인해보았다. 거궐(巨闕), 중완(中脘), 배꼽 아래는 기해(氣海), 관원(關元), 중극(中極) 혈이다. 다소화기와 혈액순환, 신장 쪽에 좋다는 혈이다. 그 외에도 정수리 부근의 백회(百會), 무릎 부근의 삼리(三里), 팔꿈치 부근의 곡지(曲池), 또 등어리

내 어깨에 내려앉은 푸른 별자리 | 사진, 피그먼트 프린트 | 55x77cm | 2000

에 다섯 군데의 혈 자리를 받아왔다. 무병장수 뜸자리란다.

　뜸이란 게 자리만 알면 누구나 손쉽게, 돈 안들이고 치료할 수 있는 민간요법인 것이 오늘날과 같은 전문가 신화주의 시대에는 천대받는 이유일 것이다. 김지하는 일찍이 생명 · 생태의학으로서의 뜸의 가치를 역설한 바 있고, 나 또한 근자에 그의 책을 읽고 뜸과 침에 노년의 내 목숨을 기탁하려 맘먹고 있던 중 오늘 결행을 한 것이다.

　오늘 뜸 치료방에서 감동스러웠던 것은 뜸 놓는 사람들이 모두 자원 봉사자들이고 일체 돈을 받지 않는다는 점, 그리고 장애자, 기초생활 대상자들 우선으로 진료를 한다는 점이다. 장애도 없고 기초생활 대상자도 아닌 나 같은 사람은 그분들의 진료가 끝날 때까지 하염없이 기다려야 한다는 점 또한 감동스러웠다. 오늘 새벽 여섯 시 반에 집에서 나와 동대문에 있는 그곳까지 전철로 한 시간 반을 가서 세 시간을 기다렸다가 뜸자리를

받았다. 그분들은 예약이 되지만 우리 같은 사람은 예약이 안 된다. 가서 그냥 무조건 기다려야 한다. 또 나와 같은 처지의 사람 중에도 남자보다는 여자가 먼저다. 이곳이야말로 기위친정(己位親政)하는 후천개벽 세상의 모델이다.

그러나 문제는 이러한 민간요법인 뜸 치료를 담당하는 침구사 제도가 1960년에 없어진 후에 아직까지도 부활이 안 되고 있다는 것인데, 그 이유는 기득권자인 (한)의사들과 정부 때문이라는 것이다.

(2009)

쏘 쿨한 글

동물은 산소가 있어야 산다. 식물은 반대로 이산화탄소를 먹고 산소를 뱉는다. 육지가 식물 천지가 되면서 지구의 대기는 산소 천국이 된다. 나무는 엄청난 양의 이산화탄소를 잡아먹는데, 대기에 돌려주는 게 아니라 상당량을 '먹고 죽어버린다.'

우리는 나무의 몸통(이것도 가지지만)과 가지를 땔감으로 쓴다. 이 에너지가 바로 탄소에서 나온다. 나무를 태운 숯과 석탄이 얼마나 비슷한지 비교해보라. 이산화탄(炭)소의 '탄'과 탄(炭)소의 '탄'과 석탄(炭)의 '탄'은 같은 글자다. 지금은 웰빙이다 뭐다 해서 숯을 가습기 대용으로도 쓰지만, 원래 숯은 연료다. 실제 지금 인류가 쓰는 석탄의 대부분은 원래 옛날에 죽은 식물, 그중에서도 특히 나무의 화석이다(데본기 다음에 오는 시기가 석탄기다. 석탄기라는 명칭에서 알 수 있듯, 석탄이 집중적으로 형성된 시기다).

지금 인류는 화석 연료를 가열차게 태우면서 지구를 덥히고 있다. 우리는 지구온난화를 심각하게 걱정하고 있지만, 지구의 수십억 역사에서는 사실 별일

도 아니다. 지구 대기의 입장에서 보면, 그 옛날 나무를 통해 땅에 내준 이산화탄소 일부를 돌려받는 것에 불과하다. 물론 지금의 지구 '생태계'에는 참 큰일이다. 인간이 데본기 말기 이전의 기후와 환경에 맞도록 세팅된 동물이 아니라는 점이 가장 큰 문제고….

딴지일보에서 인용한 글이다. 지구는 인간의 계획과는 관계없이 자신의 생태를 살아간다. 이 글에 나온 대로 지구는 아마 전에 땅에 묻어두었던 이산화탄소를 이제 돌려받고(화석 연료를 태워 나오는 가스의 형태로…) 다시 거대 식물의 시대로 돌아갈 준비를 하는 것인지도 모른다. 그 과정에서 각 생명체들의 배치가 달라질 터인데 그게 인간의 입장에서는 인류 문명의 멸망으로 묘사될 것인지도 모른다. 인류 문명이 멸망한다 하여도 이 지구의 멸망은 아니다. 또한 인간이라는 종의 완전한 멸절을 뜻하는 것도 아니다.

단지 지금과는 다른 패러다임이 펼쳐질 터인데 그 과정에서 어떻게 미리 준비하면 좀 더 소프트 랜딩을 할 수 있을까를 모색해보자는 얘기를 나도 전하고 싶은데, 이러한 이야기는 참 어디서나 환영받지 못하는 주제다. 자칫 황당한 종말론을 퍼뜨리고 다니는 사이비 미래주의자로 몰릴 수도 있다.

우리나라의 현재는 나의 어린 시절, 불과 40년 전에 비하면 참으로 물질적으로 풍요하고 안락한 사회가 되었다. 어린 시절의 가난을 기억하는 세대는 완전히 이 성공주의 신화를 머릿속에 프로그래밍해버렸기 때문에 궁핍과 불편함을 요구하는 새로운 패러다임을 절대 용납하지 못한다. 그렇다고 그들의 부모로부터 이러한 성공 신화의 가치관과 그 열매를 물려받은 젊은 세대에 기대를 걸 수 있을까? 물론 이 문제는 개인의 의식의 갱생만으로 해결되는 것은 아니다. 자연과 노동력을 착취하며 성장을 지속

적으로 유지해야만 하는 숙명을 태생적으로 안고 있는 산업사회, 그리고 유혹과 공포로 사람을 몰아가는 자본주의 사회 그 자체가 문제이기 때문이다.

어둡다… 그렇기에 예술가들의 상상력이 어느 때보다 필요한 때다. 최근 읽은 어느 글에서 예술가들의 상상력이 사회·시민·환경운동가들에게는 커다란 힘을 주는 에너지가 된다는 글을 읽고 나는 '모더니즘 예술의 절망의 프로젝트'라는 기인 터널에서 빠져나오는 나 자신을 느낄 수 있었다.

(2010)

성배(Holy Grail)의 진실

대천사 루시퍼는 오만에 사로잡혀 창조주에게 반란을 일으켰다.

창조주는 그에게 우주에서 가장 어두운 심연에 머무르게 하는 벌을 내렸다.

그래서 루시퍼는 몇 세기에 걸쳐 하늘에서 떨어져 내렸고, 그러는 동안에 루시퍼의 이마를 장식하던 거대한 에메랄드가 떨어져 나갔다(루시퍼는 그 후 사탄으로 불린다).

그 에메랄드는 에덴동산에 있던 아담의 발치에 떨어졌다.

천국에서 쫓겨날 때도 그는 그것을 간직했다.

그 보석은 아담의 아들들에게 계속 대물림되었다.

그 후손 중 한 사람이 그것을 잔 모양으로 깎았다.

그 후손의 이름은 시몬이다. 예수가 열두 제자와 더불어 최후의 만찬을 하며 성찬 제도를 만든 곳이 바로 시몬의 집이었다.

그 잔은 그날 예수가 사용을 했다.

예수가 유다의 밀고로 만찬장에서 잡혀가면서 식탁 위에 그냥 놔두었던 그

에메랄드 잔을 한 로마 병사가 슬쩍 자기 품에 감추었다.

빌라도가 유대인들의 압력에 못 이겨 예수를 죽음으로 내놓는 판결을 내린 후 그는 자신이 그의 죽음에 대해 책임 없음을 말하고 싶어서 물그릇을 가져오라고 해서 거기서 손을 씻었다.

그 물그릇을 가져온 자는 바로 그 잔을 훔친 병사였고 그 물그릇은 바로 그 술잔이었다. 그 병사는 술잔을 빌라도에게 바쳤다.

빌라도의 신임을 얻고 있던 그의 휘하의 유대인 아리마데 요셉은 예수의 죽음을 슬퍼하며 빌라도에게 예수를 장사지내게 해달라고 간청했다.

빌라도는 그 청을 들어주며 예수를 좋아한다면 이것이 그에 대한 추억이 될 것이라 하며 그 에메랄드 잔을 요셉에게 주었다.

요셉이 예수를 후히 장사지내준 것을 유대인들이 알고, 그를 몹시 때리고 깊은 지하 감옥에 내팽개치고 무거운 돌로 그 입구를 막아버렸다.

어둠 속에서 죽어가는 요셉에게 홀연 밝은 광채가 다가오며 이야기하여 가로되 "네가 나에게 보여준 큰 사랑으로 인하여 세상 전체가 네게 영광을 돌리리라. 그리고 보라. 내가 네게 이것을 주노라." 그것은 바로 그 에메랄드 잔이었다. 요셉이 예수를 장사하기 위해 십자가에서 내릴 때 그 피를 받은 잔이었다.

그 빛 속에서 예수는 계속 말하되 "보라. 이 잔을 가지고 있으면 너는 배고프지도 목마르지도 않을 것이다. 이것이 내가 네 곁에 있어서 너를 지켜준다는 증거이니라. 이 잔을 나에 대한 기억으로 간직하라. 자격이 없는 자가 이 잔에 가까이 오지 못하게 하라. 잔을 안전한 곳에 두고 귀하게 지켜라. 네가 세상을 떠나도 네가 잔을 맡긴 사람에게 일러 이 잔을 세상에서 가장 거룩한 성물로 대대손손 공경받게 하라. 이 잔을 바라볼 수 있는 특권을 누리는 자는 모든 슬픔을 위안받을 것이며 모든 고뇌에서 해방되고 병 고침을 받으며 배고픔과 목마름이 채워지리라. 내가 내 제자들과 시몬의 집에 있을 때, 나는 그들과 함께 빵과 포도주를 나누었다. 그러나 나는 그들 중 하나가 나를 배반할 것이라고

했고 그리 되었다. 배반자 유다는 식탁을 떠났고 그가 앉았던 자리는 비었다. 이 일을 기억하여 너는 하나의 식탁을 만들어 그 위에 잔을 올려놓고 잔을 지킬 자들이 식탁 주위에 빙 둘러앉게 하되 그 중 한 자리는 비워두라. 시간이 되어 자격 있는 순결한 자가 와서 채우리라. 그때가 되면 나를 배반한 자가 저지른 죄악을 그 빛의 사람이 씻어내리라. 이 잔의 이름은 성배라 불릴 것인즉 대대손손 그리하라."

그 후 요셉은 로마의 베스파시아누스 황제의 군사들에게 구출되어 영국으로 건너가 거기서 죽고 그 동생 알렌이 아발론 골짜기의 늪 한가운데 있는 고적한 섬에 큰 성을 짓고 코르베닉이라는 이름을 붙였다. 알렌은 비밀의 방을 하나 만들어 그 안에 성배를 모셨다. 그 성은 언제나 안개에 둘러싸여 근처를 지나는 사람도 그 성을 보지 못했다. 수 세기 동안 그 모험의 성으로 가는 길을 찾아낸 사람은 아무도 없었다.

이상이 장 마르칼이 지은 『아더왕 이야기』에 나오는 성배의 역사이다.

독일의 신비주의자 루돌프 슈타이너(세계 최초의 대안 학교인 발도로프 슐레의 창시자)는 식탁의 그 빈자리를 채운 민족이 바로 이스라엘이었다고 하며, 앞으로는 또 딴 민족이 그 빈자리를 채울 성배 민족으로 나타날 터인데 그들은 동방에 있다고 말했다 한다. 김지하 시인은 그 민족이 바로 한민족이라고 말하고 있다.

나는 여기서 이렇게 생각해본다.

이 성배가 놓인 식탁에 참여하는 사람은 영원히 목마르지 않고 배고프지 않다고 했다. 지난 수 세기 동안 서양 제국, 미국이 바로 성배의 식탁에 참여한 특권을 누린 자들이라면 이제 그 만찬은 끝났다. 새로운 시대 새로운 성배는 에메랄드를 깎아 만든 화려하고 빛나는 성배가 아니다. 아마도 질박한 질그릇이나 놋그릇으로 만들어진 것이리라. 거기에 담기는 음

식과 음료도 거칠고 소박한 것이리라. 그리고 굶주림과 목마름은 우리의 일상이 될 것이다. 그러나 나눔과 베풂은 오히려 누구는 기름진 음식으로 포식하고 누구는 주린 배를 움켜쥐고 잠을 청하는 시대의 상대적 박탈감 속에서 보다 더 아름답게 피어날 것이다. 오히려 공평하고 만족감을 느끼는 시대가 될 것이다. 이것이 포스트 탄화수소 시대의 성배의 진실이다.

(2010)

The Holy Grail

The concept of my work is the nation of the holy grail.

As you know when hard times come, a nation of holy grail appears and they lead the world and overcome the adversity. It's their holy duty.

At the end of the post-peak oil period, all oil based culture will collapse, and a new period will open. It will be a period of poverty, austenity, and recycling. Seeing indians' humble life, frugality, sustainability, large population and advanced IT industry, I think that India has the possibility of becoming the holy grail nation.

Notes

The darkness obscures all things.

The darkness is fair and square. 2009. 12. 27.

I'm not afraid of the darkness.
At the daybreak in the dark alley
I worship the holy nation. 2009. 12. 27.

The end of the post-peak oil period
The nation of the holy grail will survive
And get power and lead the world.
Now I worship the people of India
Who do penance for our holy duty. 2009. 12. 28.

I have already drunk the poisoned cup.
I'v already been infected.
I cannot get out of the fear and temptation of capitalism.
Oh, this is the holy land.
Land of the holy grail nation.
I worship thee with my infected body
And all holy things. 2009. 12. 29.

I use the word 'holy'
Meaning that a man is poor,
A thing which is old,
A animal which is starving and sick,
And a place which is deserted. 2009. 2. 30.

Drawing and writing is the way
I worship the holy things

I cannot take photos.
Because it is irreverence. 2009. 12. 31.

The color of the building, which doesn't match the surroundings.
And the color of dress, which doesn't match her body.
What is it?
I explain that is transcendence and ritual color.
Not for here, but for there. 2010. 1. 1.

They will survive the disaster of homo oilicus. 2010. 1. 6.

Vanitas
Vanitatum
Et
Omnia
Vanitas 2010. 1. 7.

I want to be a submissive animal like the camel
In my next life.
Living in expiation of my sin.
A sin of the permissive human. 2010. 1. 9.

Painting the building is a way they worship holiness. 2010. 1. 11.

Nation of the Holygrail I 철 구조물 위에 글씨를 용접으로 쓰다 I 약 230cm I 2010

2009년 12월 22일부터 2010년 1월 22일까지 인도 파르타푸르에서 열린 Sandarbh International Artists Residency 국제 작가 레지던시에 참여하고 발표한 작품. 글은 인도가 석유 종말 시대 이후 새로운 질서로 세계를 이끌어가는 국가 (Nation of the Holygrail)가 될 수 있지 않을까 하는 내용

Nation of the Holygrail

인도 기행

　인도엘 다녀왔다. 아니 정확히 말하면 인도 라자스탄의 몇 도시를 다녀왔다. 라자스탄 남부의 파르타푸르라고 하는 아주 작은 도시에서 열린 레지던시 프로그램에 참여하기 위해서였다. 3주는 거기서 작업을 했고 나머지 한 주는 라자스탄의 자이푸르, 자이살메르, 우다이푸르 등 몇 개 도시를 여행했다. 인구가 11억이라든가 12억이라든가? 땅덩어리가 남북한 합친 것의 17배라던가? 수십 가지 언어를 쓰는 수십 종류의 민족이 사는 수천 년의 고유한 역사를 지녀온 인도라는 나라에 대해 겨우 한 달간 한정된 지역만 둘러보고 무슨 여행기를 쓸 수 있으랴? 그러나 그 체험은 강렬한 것이어서 무언가 글로 남기고 싶다.

　인도로 떠나기 전 『우리 안의 오리엔탈리즘』이라는 책을 다시 한 번 읽어봤다. 인도에 대한 박제된 인식—오리엔탈리즘을 비판하면서 동시에 한국인들이 인도에 대해 갖고 있는 복제된 오리엔탈리즘—을 비판한 글이었다. 초월성, 영원성, 종교성 등의 말로 박제되고 또 복제되는 인도의

이미지를 극복해보고자 하는 책이다. 난 박제된 오리엔탈리즘을 내 안에서 복제하지는 않으리라는 결심을 해보았었다. 최소한 인도를 열등한 동양으로 타자화하면서 우리를 발전된 서양과 동일시하는 우를 범하지는 않으리라는 결심이었다고나 할까? 또는 영원성, 초월성, 종교성 등의 박제화된 개념에 현혹되지 말자는 결심이었다고나 할까?

그러나 나의 이런 갸륵한 결심은 도착 첫날부터 끊임없이 도전받았고 현재까지도 마찬가지다. 나의 머리는 오리엔탈리즘을 복제하지 않으려 기특한 노력을 했으나 나의 몸에 각인된 습관들은 머리의 가상한 노력을 끊임없이 배반했다. 예컨대 인도의 그 '위생·후진성·더러움'을 나의 몸은 끝내 견뎌내질 못하는 것이었다. 또한 내 앞에 펼쳐지는 인도인들의 삶의 풍경은 '초월성'이라는 말(내가 현혹되지 않으려 했던!)로밖에는 달리 설명 불가능한 모습들이었다.

난 애초 이번 레지던시 프로그램에 큰 기대를 걸지 않았었다. 인도는 현대미술의 변방 아니던가? 그냥 설렁설렁 지내며 여행이나 다닐 생각이었다. 그러나 첫날부터 내게 닥친 문화적 충격은 나를 엄청나게 크리에이티브하게 만들어서 매일 시와 에세이를 쓰고 많은 작업과 아이디어 스케치를 남기게 했다. 여기에는 언어의 불통과 TV도 컴퓨터도 신문도 그 어떤 소일거리도 없는 절벽과 같은 상황도 한몫 했으리라. 이제 내 기억 속에서는 아주 잊혀졌는가 싶었던 저릿한 창작에의 희열에 빠져들었고, 이것은 내가 전혀 예상하지 못했던 상황이었다! 이런 게 바로 레지던시 프로그램의 묘미이런가?

각설하고, 내가 본 인도인들의 삶의 모습은 대체로 가난했고, 시간이 정지된 듯한 풍경에다 휴대폰으로 상징되는 IT 강국의 이미지가 겹쳐 비현실적-초월적이었다. 난 당혹스러웠다. 박제·복제된 오리엔탈리즘에

꼼짝없이 포로가 된 느낌이었다. 나는 가까스로 정신을 차려서 '거룩'이라는 단어를 중심으로 아이디어 드로잉을 시작해서 〈성배(Holy grail)〉란 작업을 만들었다.

그래, 지금 이들이 좀 더럽게 살고, 가난하게 살고, 수십, 수백 년 전의 과거와 최첨단 현재가 혼재되어 혼란스럽고 불안정해 보이는 듯한 삶을 살고 있지만 이것을 인도의 후진성, 정체성으로 보아서는 안 되겠구나… 이들의 삶은 바로 머지않은 미래, 석유가 고갈되어 모든 오일 베이스드 (oil based) 문명이 뒤집어졌을 때, 다시 말해 후천개벽이 그 정점에 이르렀을 때, 인류가 마땅히 살아야 할 삶을 예시해주는 것이로구나… 이들은 그 거룩한 사명을 수행하기 위해 고행하는 수도자들이로구나….

이렇게 보기 시작하니까 인도의 저(低) 엔트로피적 풍경은 하나하나가 다 거룩한 것이었다. 잘 빨아 입지 않고 잘 씻지 않아 땟국물이 흐르는 협수룩한 군중들, 방 하나, 거실 하나, 부엌 하나에 다섯 식구가 사는 간소한 집, 화덕에 구워주는 밀떡 몇 장과 물 한 잔의 점심 식사, 굴러가는 고철 덩어리같이 보이는 자동차, 화물을 싣고 느릿느릿 거리를 누비고 다니는 낙타 캐리어, 벽돌 몇 장을 등에 지고 가는 작은 당나귀, 시장통에서 어슬렁거리는 소와 염소, 이리저리 쓰러져 자는 거리의 비루먹은 강아지들, 이 모든 것이 피크 오일(peak oil) 이후 우리의 삶을 예시해주는 거룩한 것들이었다.

그런데 이 거룩한 삶을 머리로는 볼 줄 알지만 몸으로는 완강히 거부하는 나는 도대체 누구인가?

나는 이미 독배를 마셨다.
나는 이미 오염되었다.
자본주의의 공포와 유혹에서 벗어날 수 없다.

아- 이곳은 거룩한 땅.
성배 민족의 땅.
오염된 몸으로 경배드린다.
모오든 거룩한 것들에게.

나는 이번 인도 여행에서 예술가, 관광객 그리고 순례자였다.

(2010)

다크 마운틴 프로젝트의
여덟 개의 비문명 강령

 지난 겨울에 『녹색평론』 110호에 실린 폴 킹스노스(Paul Kingsnorth)의 「비문명 선언」을 감동적으로 읽고 이제야 그 다크 마운틴 프로젝트(The Dark Mountain Project) 홈페이지를 찾아들어가 봤다. 폴 킹스노스는 영국의 『에콜로지스트(The Ecologist)』 부편집장을 지낸 시인이자 작가이자 저널리스트이며 환경운동가이다. 우리나라에는 그의 책 『세계화와 싸운다』가 번역되어 있다. 그는 그간 기후변화, 산림 벌목, 물고기 남획, 경관 파괴 등등의 이슈를 가지고 가열차게 싸워온 환경운동가로서의 활동에 환멸을 느끼고 친구들과 더불어 새롭게 사회운동을 조직했는데, 그 이름이 다크 마운틴 프로젝트이다. 여기서 다크란 말은 미지의 미래라는 의미를 갖고 있음과 동시에 현재 이 문명의 어두움을 뜻하는 말이기도 한 것 같다. 그는 우리가 문명이 와해되는 시기에 살고 있다고 진단하며 이 엄연한 사실은 결코 환경운동 따위의 대중요법, 소위 지속 가능한 발전(sustainability) 같은 개념으로는 극복이 안 된다는 사실을 직시하자고 한

다. 가열차게 현장에서 운동해온 활동가의 진솔한 성찰이기에 귀담아 들어보아야 할 얘기다.

그러면 어쩌자고? 그는 오히려 이 위기를 벗어날 희망이 없다는 절망 속에서 희망을 찾아보자는 얘길 하는 것 같은데, 여기서 요점은 이 절망이 인간으로서의 절망이고 우리가 우리의 관점을 조금 비인간적인 쪽으로 내려놓으면 굳이 절망할 필요가 없다는 얘기인 것 같다. 다시 말해 인간이 멸망한다 해서 지구가 멸망하는 것은 아니라는 얘기다. 이 세계(자연, 지구)를 구하자는 얘기를 그는 더 이상 하지 않겠다고 한다. 그 말 자체가 자연을 대상으로 보는 오만한 인간적인 관점의 소산이기 때문이고 그간 환경론자들이 그러한 관점을 지녀왔기 때문이라는 것이다. 노·장자 사상에 익숙한 동북아 문명권에서는 새로울 것도 없는 얘기로 들릴지 모르나, 현금 중국, 일본, 한국 등 동북아 삼국의 문명은 과연 어떤가? 철저하게 노·장자적 문명관과 등을 돌린 문명을 구가하고 있지 않은가? 그렇기에 그의 얘기가 새롭게 들리며… 나는 여기서 나의 고조할아버지뻘 되는(같은 광산 김가) 일부 김항의 후천개벽을 떠올려본다. 일부가 쓴 책 『정역』에 의하면 우리는 지금 우주의 가을에 접어들었다(즉 후천 세계에 접어들었다). 폴 킹스노스의 용어로 번역하면 age of global disruption이다. 이 우주의 가을, 문명의 와해기에 우리는 어떻게 살아야 하는가? 음, 너무 거창한 얘기같이 들리는데. 그걸 나 개인에게 적용하면 거창할 것도 없는, 삶의 지혜 같은 것이 도출되어 나온다. 뭐, 오늘은 여기까지만 하고 다크 마운틴 프로젝트의 여덟 개 강령을 내가 서툴게 번역한 것을 올려보련다.

비문명에 관한 8개의 강령(Eight Principles of Uncivilisation)

"우리는 우리의 시각을 약간 비인간화시켜야 한다. 그리고 우리를 만든 바

위와 바다처럼 확고부동해야 한다.”

1. 우리는 사회적으로, 경제적으로, 생태적으로 풀기 힘든 문제를 안고 있는 시대에 살고 있다. 우리를 둘러싸고 있는 모든 것들은 우리가 사는 모든 방식이 이미 역사 속으로 사라지고 있다는 징후를 보여준다. 우리는 이것을 정직하게 바라보아야 하며 어떻게 이 사태 속에서 이것들과 함께 살아갈 수 있는가를 배워야 한다.

2. 우리는 이 심각한 위기를 정치적, 기술과학적 해결책을 가지고 벗어날 수 있다는 믿음을 거부한다.

3. 우리는 이러한 위기의 근본 원인이 그동안 이 세계를 설명해온 인간주의적 담론 때문이라고 본다. 우리는 우리 문명의 기초가 되는 이러한 담론에 도전하려 한다. 그리고 진보의 신화, 인간중심주의 신화, 인간이 자연을 통제한다는 신화를 거부한다. 이러한 신화는 우리가 그것을 하나의 신화에 불과하다는 사실을 잊어버리기 때문에 위험하다.

4. 우리는 담론의 구성이란 것이 단순한 흥미 이상의 역할이 있음을 재차 강조한다. 우리가 진실의 피륙을 짤 수 있는 것은 담론을 통해서이기 때문이다.

5. 인간은 이 지구의 목적도 아니고 지구에서 가장 중요한 존재도 아니다. 우리의 예술은 이 인간중심주의의 거품으로부터 한 발짝 걸어 나오는 것으로부터 시작할 것이다. 우리는 인간이 빠진 세계와 새로운 관계맺음을 주의깊게 시도할 것이다.

6. 우리는 로컬한 시간과 공간에 근거를 둔 문학과 예술을 찬양한다. 우리의 문학은 '범세계적'이라는 아성에 거주해온 자들에 의해 너무 오래 지배되어왔다.

7. 우리는 이론과 이상에 빠져들어 우리 자신을 잃는 짓은 하지 않을 것이다. 우리의 언어는 단순하고 근본적인 것이 될 것이다. 우리는 손톱 밑의 때와 더불어 글을 쓸 것이다.

8. 우리가 알고 있는 세계의 종말은 이 세계가 몽땅 정지해버리는 것이 아니다. 우리는 서로 함께 희망 너머의 희망을 발견할 것이며, 우리 앞에서 우리를 미지의 세계로 인도하는 길을 발견할 것이다.

(2010)

나는 국가를 믿지 않는다

에피소드 1.

지난 겨울방학 중 학장실 책상 서랍에 보관 중이던 조형연구소 기금 통장에서 잔액 이천만 원 남짓한 돈이 몽땅 인출되고 빈 통장만 남아 있는 사고가 발생했다. 이리저리 추리해본 결과 전 행정실 조교였던 모군의 소행으로 추정되었다. 수도권 모 고등학교 기간제 교사로 재직 중인 모군을 불러 추궁해보았으나 완강히 부인. 우리는 경찰에 고발하는 대신 간곡히 설득하여 범행을 자백받았다. 그러나 돈은 딱한 사정으로 인하여 이미 다 써버린 상태. 봉급의 절반을 매달 보내 갚기로 하다. 다 갚는 데 이 년쯤 걸릴 예정.

에피소드 2.

일본영화 〈은행털이범과 어머니〉(원제는 휘발성(輝發性)의 여(女))에 나오는 장면: 범인은 어머니 집에 침입하여 밥을 얻어먹고 하루 밤을 지내기

에코아나키즘적 풍경화 | 낡은 한옥 창문에 먹으로 그림 | 38.5x68cm | 2010

로 하고선 칼로 위협하여 어머니의 손, 발을 묶어놓고 잠이 든다. 어머니는 범인이 잠든 사이 칼로 묶은 줄을 끊고 범인에게 그 칼로 상처를 입힌다. 범인은 도망다니기에 지쳤다며 경찰을 불러달라고 한다. 어머니는 거절하며 네가 경찰서에 가서 자수하라고 한다. 사건에 말려들기 싫다고⋯. 둘은 결국 파국적 사랑에 빠진다.

(2011)

4대강에 대한 사적 대화

나는 양평에 살고 있다. 양평은 남한강과 북한강을 양 옆에 끼고 있는, 산자수명한 아름다운 고장이다. 그러나 내가 이곳으로 옮겨온 지 십 년 만에 정말 많이 변했다. 그리고 앞으로도 변할 것이다.

우리 집 뒤를 둘러싸고 있는 종중산은 작년에 팔려서 지금 택지로 개발한다고 이리저리 파헤쳐져서 볼썽사납기 짝이 없다. 마을 앞의 냇물은 수백 년 걸려서 만들어졌을 갈대 우거진 구불구불한 물길을 다 긁어내고 반듯하게 펴버렸다. 고개 너머엔 동네 한복판을 뚫고 포천-여주 간 고속도로 공사가 한창이고, 두물머리로 불리는 양수리 주변은 유기농 단지로 유명한 곳인데 이제는 공원으로 개발한다고 농사를 못 짓게 하는 정부와 농민들 간의 투쟁으로 유명한 곳이 되었다. '바사성'이란 임진왜란 당시의 유적지가 있는 이포나루는 이포다리보다 더 높은 보가 축조되고 있고 강바닥은 무참하게 파헤쳐져 있다.

나는 이 처참한 풍경 앞에 분노를 느끼지만 사실상 무기력하다. 유기농

단지를 작파하고 공원을 만들려는 계획에 대해 몸을 던져 투쟁하는 농민들과 연대하는 마음으로, 내 고장에서 벌어지는 개발독재에 대해 투쟁하는 마음으로 예술가로서 동참했고 또 앞으로도 동참할 것이지만 나는 무력감을 느낀다.

다른 곳은 몰라도 남한강의 4대강 사업은 아마도 중단 없이 계속될 것이다. 왜냐하면 지역 주민들이 이를 반대하지 않기 때문이다. 어쩌면 한 술 더 떠서 주민들은 왜 운하 사업을 안 하느냐고 생각하고 있을지도 모른다. 대운하 홍보가 매스컴에 극성을 부릴 때 양평 지역에는 대운하를 찬성하는 플래카드가 곳곳에 나붙었었다. 지역의 발전을 위해 운하는 꼭 필요하다는 것이었다. 내가 대운하 반대 스티커를 차에 붙이고 다니려 하자 내 처는 말렸다. "당신, 양평 지역 작가로서 양평 사람들과 무언가 일을 하려고 하는데 그런 스티커를 붙이고 다니면 양평 사람들이 당신을 곱게 보겠느냐?"는 얘기였다. 나보다 양평의 바닥 민심을 더 잘 아는 처의 얘기라 나는 그걸 따르지 않을 수 없었다.

그러나 나의 무력감은 이러한 사실에서만 비롯되는 게 아니다. 나는 나 자신에 대해 회의와 절망을 느끼고 있고 그것이 내게 무력감을 준다. 나는 나 자신에게 물어본다. 과연 나는 강과 산을 파헤치는 이 현장을 보며 생살이 찢어지는 듯한 고통을 느끼고 있나? 나의 존재를 재구성하는 근원적인 요소가 파괴됨으로 인해 존재의 밑바닥이 무너지는 듯한 위기감을 느끼고 있나?

답은 물론 '그렇지 못하다'이다. 양평의 산과 강에는 나의 기억이나 경험이 들어 있지 않기 때문에 나는 그런 고통을 느끼지 못한다고 고백하지 않을 수 없다. 아니, 더 나아가 온 한국의 산과 땅과 물에 나의 기억과 경험이 들어 있지 않다. 왜냐하면 나는 낡은 동네를 허물고 산을 깎고 개울을 메우는 개발을 미덕으로 삼고 달려온 대표적 도시인 서울내기이기 때

문이다.

　나는 서울이라는 도시에서 나서 서울이란 도시에서 줄곧 살아왔다. 어린 시절 육이오를 겪었고 60년대의 가난과 70년대의 경제 성장을 통과하여 오늘날 대학 교수라는 전문직을 갖게 되었다. 나는 서울이 나날이 '발전하는' 모습을 보아오며 성장했다. 경부고속도로와 한강에 대교들이 속속 건설되는 것을 보며 감격스러워했다. 대학교 1학년 시절 집 근처의 마포대교가 준공된 직후 일부러 그 다리 밑을 찾아가 그 교각의 위용에 '숭고미'를 느끼던 일이 기억난다.

　나의 뿌리깊은 계급의식은 개발 찬성주의자이다. 노동과 자연을 착취하는 자본주의가 주는 공포와 유혹에 깊숙이 감염되어 있다. 그러나 나는 이러한 것들을 거부해야 한다는 예술 교육을 받아왔다. 예술가는 이러한 것들에 저항하는 존재여야 한다는 것이다! 이것이 나의 개인적 비극이다.

　나는 나의 개인적 비극에서 비롯하는 이 무력감을 쉽게 떨쳐버릴 수는 없을 것 같다. 그러나 비극의 주인공으로 살아오면서 느낀 바를 전하는 일은 할 수 있을 것 같다.

　4대강 사업 반대운동은 그 반대를 통하여 사업을 좌절시키는 일에만 그 목표를 두어서는 안 된다. 이제 이 4대강 사업 반대운동은 하나의 '문화예술운동'으로 방향을 잡아야 한다. 이 4대강 사업은 어쩌면 우리 사회가 깊이 빠져 있는 도구적 합리주의, 능력 제일주의, 개발 만능주의, 신자유주의적 시장주의 등등을 근원적으로 반성하는 큰 전환점을 마련해주는 계기가 될지도 모른다. 아니, 그렇게 되도록 만들어야 한다. 우리 신체에 아비투스로 각인되어 있는 이러한 부정적 가치들을 긁어내기 위해 예술은 정말 할 일이 많다고 본다. 아파트와 수퍼마켓으로 상징되는 추상적인 삶으로부터 신체 감각을 회복시키는 일, 일실되어버린 우리 주변의 삶 속의 신화를 회복하는 일, 삶의 지층이 켜켜이 쌓여 있는 도시 뒷골목의 낡

은 공간에 도시 개발이 왜곡하고 배제하는 문화와 인간 세계를 아카이빙하고 재구성하여 보여줌으로써 '온톨로지(ontology)*'를 세우는 일, 자본주의의 지배적 가치를 거스름으로써 사회적 망명자가 되는 일, 현대미술의 대안으로서의 '농업미술'(여기서 농업미술이란 생태미술, 자연미술 등과 동의어이나 좀 더 넓은 함의를 가진 것으로 풀이하고 싶다. 예컨대 농업미술은 천문, 인문지리, 민속, 향토사, 풍수, 민간 의료, 야생초 등에 둘러싸여 있으며 신체와 신화의 회복, 사회적 망명자와의 연대를 꿈꾸는 것이라고 얘기하고 싶다)의 가능성을 추구하는 일 등등….

나는 우리의 어린 세대들에게 신체 감각과 신화를 회복하고 오래된 물건이나 낡은 장소를 애틋하게 여기는 예술 교육의 중요성을 깨닫고 실천하는 일이 무엇보다도 중요한 일이라고 말하고 싶다. 이러한 예술 교육은 그간 우리 사회가 숨 가쁘게 달려오면서 잃어버린 많은 것들을 되찾는 유일한 길이며 4대강 반대운동의 귀착점은 바로 참다운 예술 교육의 중요성을 알고 실천하는 지점이라고 못박아 말해두고 싶다.

＊ 온톨로지(ontology)

존재론으로 번역된다. 자기 자신과 이 세상이 무엇이며 어떤 관계를 갖는가를 묻는 일을 말한다. 동양의 오행사상, 기독교의 성경, 불교의 연기론, 현대물리학 등이 존재에 대한 종교와 학문에서의 온톨로지의 예이다.

인류학에서는 울산 반구대의 암각화, 북미 태평양 연안 원주민들의 토템 폴 등이 세계의 존재들이 무엇이고 어떻게 그것이 구성되어 있는가를 보여주는 온톨로지의 예이다. 여기서 인간은 자신이 접속하고 마음속에 품고 있는 자연과의 관계를 설정하고 있으며, 이 관계가 자연물들 간의 관계와 함께 복합적 온톨로지를 이룬다.

인류학에서 얘기하는 랜드스케이프(landscape)는 물리적 객체로 대상화된

'경관'도, 그 대상화된 경관을 조성하는 '조경'도 아니다. 자연물들이 관계를 맺고 있는 생태계, 인간이 그 안에 포함되어 관계를 맺고 의존하고 있는 생태계를 뜻한다. 문화는 생태계를 이렇게 규정하고 작용을 가하는 인간의 행위와 사고방식의 총체를 뜻한다. 현대 도시 역시 인간이 포함된 생태계이다. 반드시 자연물만 있어야 생태계가 아니다. 콘크리트와 가로수와 아스팔트와 주택과 인공적 구조물로 이루어진 세계도 삶의 생태계이다. 문제는 어떤 문화로 어떤 도시 생태계의 온톨로지를 구성하느냐는 것이다. 여기서 온톨로지란 도시 공간과 사람의 생활에 대한 생생한 이야기들, 박제화된 정보가 아니라 공간과 사람과 생활에 대한 생생한 개념화를 뜻한다.

(목포대 조경만 교수의 풀 아카데미 특강 원고 중에서 첨삭 발췌)

이러한 온톨로지가 바로 서지 못할 때 사람들은 뿌리를 뽑힌 삶으로 떠돌며 자본의 유혹과 공포에 휘둘리게 되는 것이다. 한국의 근대화·산업화는 온톨로지 파괴의 역사였다 해도 과언이 아니며 그 정점에 4대강 사업이 있다.

(2010)

무통문명에 소심하게 저항하기 1

모리오카 마사히로는 무통문명에 대해 얘기한다.

고통을 없애는 장치가 사회 구석구석에 둘러쳐지고 개인 속으로 내면화되어 감에 따라 사회 전체의 무통화가 진행되고, 그 결과 무통문명의 내부에서는 자기를 붕괴시킬지도 모를 진짜 고통은 제거되거나 내면화되며, 인간들은 신체의 욕망의 함정에 빠져 생명을 서서히 마비시켜간다. 무통화하는 현대사회에서는 외부에 존재할지도 모르는 고통이나 호소에 대한 감수성이 극히 저하된다. 자신의 고통을 철저하게 무통화한 자는 타인의 고통을 잘 느끼지 못하고, 타인의 호소를 들으려 하지 않고, 타인을 일방적으로 눌러 짓밟으면서도 전혀 눈치채지 못한다. 이러한 무통문명은 자본주의와 정보화에 의해 20세기에 나타난 새로운 형태의 문명이다.

나는 나의 이 사진 작업을 처음에는 〈경배〉라고 제목 붙였었다. 그러나

무통문명에 소심하게 저항하기 |
사진, 피그먼트프린트, 유리 끼운
황금빛 액자 위에 잉크로 글씨를
씀 | 30x45cm(액자 포함) | 2011. 1.

뭔지 좀 추상적으로 들려, 전달하려는 의미가 모아지지 않는 느낌을 갖고
있다가 '무통문명' 이란 단어를 듣는 순간 〈무통문명에 소심하게 저항하
기〉라는 제목이 자연스럽게 떠올랐다.

　무통문명의 특징은 특히 의료 분야에서 눈에 띄게 드러난다. 많은 의료
행위들이 고통을 줄이기 위해, 혹은 예상되는 고통을 줄이기 위해 '과잉'
시행된다. 아기 고양이에게 손등을 물려 찾아간 병원에서 무슨 주사인지
한 대 맞고 사흘 치 약을 받아든 나는 과잉 진료하는 의사를 탓하기에 앞
서 이런 사소한 사고로 병원을 찾은 나를 탓할 수밖에 없었다.

　나는 그 후 뜸자리를 받아와 뜸으로 내 병을 고치고 예방하기로 맘먹었
고 지금 3년째 시행 중이다. 그동안 병원을 한 번도 안 갔으며 앞으로도
그럴 예정이다.

　마당의 텃밭에서 일하다 정강이를 제법 깊이 긁혔다. 물로 씻고 알코올
로 소독하고 그냥 내버려뒀다. 이것이 나의 '무통문명에 소심하게 저항하
기' 이다.

(2011)

무통문명에 소심하게 저항하기 2

문제가 있던 오른쪽 아래 어금니를 뽑았다.

사무장이 처방전을 건네준다.

받아들고 돌아서며 슬며시 구겨 주머니에 넣었다.

··· 집에 와서 펴보니 세파클러캡슐(?), 록소닌정(?), 페보프릴정(?).

각각 한 알씩 일일 3회 식후 30분 복용으로 되어 있다.

곱게 다시 펴서 이면지로 쓴다.

(2011)

나는 오래된 미래를 준비한다

　오래 전에 주인이 떠나버려 폐허가 된 어느 집을 찾아들어간다. 이름 모를 잡풀이 무성한, 아니 제각기 이름이 있으되 내가 미처 알지 못하는 야생초가 무성한 마당을 헤치며 마루로 다가간다. 지붕은 내려 앉아 방바 닥에 빗물이 흥건하고 가재도구들이 심란하게 흩어져 있다. 흙과 먼지투 성이의 비닐 장판이 애처로운 저 마루에 펼쳐져 있는 저것은 누구의 졸업 앨범일까?

　이곳은 거룩한 곳… 마루의 처마를 받치고 있는 기둥에 금색 칠을 올린 다. 이것이 산업 자본주의 사회의 속도에 밀려 스러져가는 것들에 대한 나의 경배다.

　산업 자본주의는 공동체를 해체, 개인을 고립시켜서 자본주의에 매혹 과 동시에 공포를 느끼는 피동적 소비자로 만든다. 공동체가 형성되어 있 던 장소를 일단 부수고 새롭게 배치한다. 너희들이 우애와 환대를 나누며 오순도순 살았던 공동체의 기억은 잊어라!! 그리고 소비를 즐겨라. 그러

원골 | 사진, 피그먼트 프린트 | 2010 |
공주 근처 원골이란 마을의 폐가 기둥에 금빛을 올린 작업

기 위해서는 너희의 노동을 헐값에 내놓아야만 한다. 망각의 정치학은 우리에게 화려하게, 달콤하게, 그리고 겁주며 속삭인다.

예술가는 망각의 정치학에 저항하는 자다. 저항해야만 하는 자다!!

혹자는 말하리라. 너희, 예술가 나부랭이가 아무리 그래 봐야 소용없어. 세상은 달라지지 않아.

그러나 얘야… 무한히 헐값으로 자연과 노동을 착취할 수 있을 것이란 자본의 환상은 곧 깨지게 되어 있단다. 세상은 달라지게 되어 있어. 나는, 우리 예술가들은 자기 스스로도 믿지 않는, 전혀 불가능한 것을 꿈꾸는 허황된 로맨티스트가 아냐. 알겠니? 정확히 말하면 현재는 불가능해 보이는 것, 그러나 미래의 에너지가 되는 것을 꿈꾸는 자들이지.

그리고 이 낡은 집, 폐허가 된 집을 경배하는 나의 태도는 현실을 일부

러 외면하는 로맨틱한 예술가의 제스처가 아니야.

그럼 뭐냐구?

감히 말하건대 우리의 '오래된 미래'를 보여주는 것이라구….

자본과 속도의 무한경쟁 앞에 모든 국민이 무방비로 노출되어 있는, 압축 성장의 후유증이 터질 듯 팽배해 있는 한국 사회에서 예술가들이 먼저 앞장서서 꿈을 꾸어줘야 해. 이제 이 치킨 게임을 끝내자구. 속도의 무한경쟁에서 빠져나오자구. 이제 세상은 곧 바뀔 터이니 미리 준비하자구. 자발적 실업자가 되고 사회적 망명자가 되자구….

이 낡은 집이 폐가요 흉물로 스러지는 것이 아니라 다시 소생할 것임을 믿고 나는 준비하는 것이다. 기둥에 금칠을 올려 경배하며 준비하는 것이다.

(2010)

10

에필로그

쑥개떡에 부쳐

"이때는 해원시대라. 몇 천 년 동안 깊이깊이 갇혀 남자의 완롱(玩弄)거리와 사역(使役)거리에 지나지 못하던 여자의 원(冤)을 풀어 정음정양(正陰正陽)으로 건곤(乾坤)을 짓게 하려니와 이 뒤로는 예법을 다시 꾸며 여자의 말을 듣지 않고는 함부로 남자의 권리를 행치 못하게 하리라." (중략) "부인들이 천하사를 하려고 공을 들이니, 그로 인하여 후천이 부녀자의 세상이 되려 하네." (중략) '대장부(大丈夫) 대장부(大丈婦)'라 써서 불사르시니라. (증산도 도전 4:59)

강증산은 1907년 음력 11월 인류 최초로 '종통 대권'을 여성에게 전수하는 공사(미션)를 행한다. 강증산이 부인 고판례로 하여금 차경석을 비롯한 제자들이 보는 앞에서 증산에게 올라탄 뒤 칼을 들이대고 "천지인 삼계 대권을 지금 당장 여자인 나에게 남김없이 넘겨달라"고 요구하도록 하는 퍼포먼스가 바로 그것이다.

때는 바야흐로 남자들의 세상 선천개벽 오만 년이 석유 종말 시대와 더

불어 지나고 부녀자의 세상 후천개벽이 도래하고 있는 중이다. 남자로 상징되는 이성과 과학, 서구중심적 제국주의, 자본주의적 개발 및 시장 만능주의, 능력 제일주의, 서울중심주의가 부녀자와 아이들로 상징되는 감성과 영성, 글로칼리즘, 호혜와 평등, 나눔과 우애, 보호와 치유, 농업과 생태적 가치의 존중으로 대치되는 중이고 또 그렇게 되어야만 한다. 쓰다 보니 김지하 선생 글을 몹시 닮아 있다만 이것은 외면할 수 없는 시대의 요구이다.

이러한 시대적 요구를 절감한 나는 이번 봄 마눌님과 함께 앞동산, 뒷동산에서 쑥을 캐어 삶고 쌀을 불려 방앗간에 가져가 반죽을 만들어와 쑥개떡 50그램짜리 약 500개를 만들어 이웃과 나누었다(물론 우리 냉장고에도 아직 약 200개가 남아 있다).

강증산의 말대로 여자의 말을 듣지 않고 함부로 남자의 권리를 행하면 안 되는 시기가 도래하고 있다. 내가 우리 집의 '종통 대권'을 마눌님에게 물려줄 시기도 점차 다가오고 있다. 그 시점을 나는 2013년 3월로 잡고 있다. 내가 이 봄 적지 않은 시간을 들여 쑥개떡을 만든 소이연은 그 날을 준비하고자 함에 다름 아닐진저….

(2011)

참고문헌

1. 김용익 작가 논문 및 에세이

「구조주의와 현대미술」, 『홍익미술』 3호, 1974년

「순수성에 나타난 예술과 인생의 분리」, 『홍대학보』 263호, 1974년 5월 1일자

「해프닝: 홍씨상가」, 『홍대학보』 276호, 1975년 3월 15일자

「ST전에 던지는 질문」, 『홍대학보』 310호, 1976년 12월 1일자

「나의 전제」, http://blog.naver.com/profyongik/120125707340,

　　　　1977년 작성 / 2011년 3월 11일 게재

「제3회 평면그룹전 관람기」, 『홍대학보』 319호, 1977년 6월 1일자

「70년대의 작가들: 김용익의 작가 노우트」, 『화랑』, 1978년 가을호

「물질과 이미지의 대립관계의 화해」, 『공간』, 1978년 11월호

「평면 오브제[Objet]」, 한국미술청년작가회 刊 『청년미술』, 1979년

「한국현대미술의 아방가르드: 《한국현대미술 20년 동향전》과 더불어 본 궤적」, 『공간』,

　　　　1979년 1월호

「한국의 현대미술: 서울에서의 소식」, 『미술관 뉴스』, 도쿄 메트로폴리탄 아트 뮤지엄,

　　　　1979년 8월호

「마르셀 뒤샹의 레디메이드에 관한 연구」, 홍익대학교 대학원 논문, 1980년

「개념을 통한 개념의 극복」, 『공간』, 1980년 9월호

(대담) 「어른스러운 미학과 사고의 유형화, 오늘의 상황전을 계기로」, 『공간』, 1981년 5월호

「상식, 감수성, 또는 예감」, 《상식, 감수성, 또는 예감》전, 1982년

「마르셀 뒤샹의 레디메이드와 예술의 정신」, 『선미술』, 1982년 여름호

「순리와 논리」, 《논리성 이후》전, 1982년 8월호

(서평) 「한국현대미술의 숙명적 모색과 그 풍토화」, 『공간』, 1982년 9월호

「개념주의로 본 현대미술」, 『홍익미술』 5호, 1983년

「현대예술의 이해 미술편: 1. 현대미술과 현대주의 미술」, 『아주대학보』, 1983년 2월 22일자

「현대예술의 이해 미술편: 2. 낭만주의와 인상주의의 현대성」, 『아주대학보』,

　　　　1983년 3월 15일자

「현대예술의 이해 미술편: 3. 인상파 이후 추상미술까지」, 『아주대학보』, 1983년 3월 28일자

「현대예술의 이해 미술편: 4. 다다이즘과 마르셀 뒤샹」, 『아주대학보』, 1983년 4월 15일자

「현대예술의 이해 미술편: 5. 에필로그」, 『아주대학보』, 1983년 7월 19일자

(리뷰) 「새로운 미국 종이 작품전을 보는 하나의 시각」, 『공간』, 1983년 7월호

(리뷰) 「신한성파(新美城派) 대전(大展)」, 『웅사미술(雄獅美術)』, 타이페이, 1983년 8월호

「미니멀 아트」, 『충대예술』, 1985년 창간호

(좌담) 「미술민주화의 지평을 열기 위해」, 『공간』, 1985년 7월호

「넘어서기 힘든 거대한 산」, 『선미술』, 1985년 겨울호

「모더니즘이 남긴 것」, 『계간미술』, 1986년 가을호

「작가 노트」, 『계간미술』, 1986년 겨울호

「표지 작가의 변: 작가 노우트」, 『월간재정』, 1987년 2월호

「작가노트」, 『무역센터 현대미술관 개관기념전: 한국현대미술의 모더니즘 1970~1979』, 1988년

(좌담) 「모더니즘 미술의 심화와 극복은 어떻게 이뤄져왔는가?」, 『계간미술』, 1988년 여름호

「윤형근에 관하여」, 『공간』, 1989년 11월호

(대담) 「이우환의 세계」, 『공간』, 1990년 9월호

「레슨(Lesson) 1」, 경원대학교 미술대학 회화과 학회지 『미술사랑』, 1991년 창간호

「레슨(Lesson) 2」, 경원대학교 미술대학 회화과 학회지 『미술사랑』, 1992년 2호

「작가 노우트」, 『공간』, 1993년 9월호

「레슨(Lesson) 3」, 경원대학교 미술대학 회화과 학회지 『미술사랑』 1994년 3호

「풍경, 곰팡, 여름… 그리고 절망 또는 종생기」, 『가나아트』, 1994년 9-10월호

「레슨(Lesson) 4」, 경원대학교 미술대학 회화과 학회지 『미술사랑』, 1996년 4호

「C선생님께」, 미발표 원고, 1996년 9월

「내로우 베이스드 스페셜리스트(Narrow Based Specialist)의 노우트 1」, 〈김용익〉 개인전, 웅갤러리, 1996년 10월 3일

「내로우 베이스드 스페셜리스트(Narrow Based Specialist)의 노우트 2」, 『김용익』, 금호미술관, 1997년

「다이알로그, 모노로그」, 『가나아트』, 1997년 6월호

「노우트 3」, 『포럼 에이』, 1998년 창간호

「광주비엔날레 어떻게 갈 것인가?」, 『가나아트』, 1999년 봄호

「2000, 새로운 예술의 해 미술 축제 공모 기획안 및 기획자의 변」, 〈양평프로젝트〉, 2000년

「대안은 모더니즘의 퇴행에서부터」, 『아트 인 컬처』, 2000년 1월호

「전시 서문」, 《김용익》 개인전, 웅갤러리, 2001년 11월

「전시회를 열며」, 《김용익》 개인전, 사간갤러리, 2002년

「개인전을 마치며」, http://blog.naver.com/profyongik/120023410909, 2002년 작성 /
 2006년 4월 5일 게재

「인증된 모더니즘의 권력과 비판적 모더니즘」, 미발표 원고, 2002년

「쇄석의 고고학」, 《2002 광주비엔날레 프로젝트 4》, 2002년 3월

「얼룩들」, 미발표 원고, 2002년 11월 8일

「공주 국제미술제 평가 보고서」, 미발표 원고, 2004년

「기존 작업 이미지에 대한 캡션」, 《가상의 딸》 전시, 서울여성플라자, 2004년

「무능력의 천민 집단 여성」, 포럼 에이 http://www.foruma.co.kr/faColumn/
 View.asp?fNum=47&writerCode=김용익&showPublishNo, 2004년 3월 6일

「나를 소개한다」, http://blog.naver.com/profyongik/120022599650,
 2005년 작성 / 2006년 3월 6일 게재

「화장실전을 열며(혹은 참여하면서)」, http://blog.naver.com/profyongik/120010899172,
 2005년 3월 8일

「한국에서 정치미술이 약한 것은 가족주의 때문이다.」, http://blog.naver.com/
 profyongik/120010984537, 2005년 3월 11일

「홍현숙의 신작」, http://blog.naver.com/profyongik/120012693528, 2005년 5월 5일

「예술과 돈」, http://blog.naver.com/profyongik/120013159924, 2005년 5월 18일

「당신들의 낙원에서 우리들의 낙원으로」, http://blog.naver.com/profyongik/
 120014926687, 2005년 7월 5일

「부모님 전 상展」, http://blog.naver.com/profyongik/120019210240, 2005년 11월 1일

「선망의 정치학에서 누림의 정치학으로」, http://blog.naver.com/profyongik/
 120019863057, 2005년 11월 19일

「안양 공공미술 프로젝트 카탈로그 원고」, http://blog.naver.com/profyongik/
 120021476708, 2006년 1월 23일

「작가 노우트」, http://blog.naver.com/profyongik/120022052531, 2006년 2월 14일

「대지의 복수」, http://blog.naver.com/profyongik/120026442425, 2006년 7월 9일

「공공미술은 어려워」, http://blog.naver.com/profyongik/120027590503,
 2006년 8월 10일

「성남문화재단 원고」, http://blog.naver.com/profyongik/120030607423,
 2006년 11월 1일

「이 시대에 공공미술이 왜 필요합니까」, http://blog.naver.com/profyongik/
 120032680287, 2006년 12월 24일

「공공미술 프로젝트 《Art in City》: 미술, 가장 낮은 곳으로 임하다」, 『월간미술』,
　　2007년 1월호

「또 하나의 공공미술 서면 인터뷰」, http://blog.naver.com/profyongik/120033147540,
　　2007년 1월 5일

「또 공공미술 인터뷰」, http://blog.naver.com/profyongik/120033275319,
　　2007년 1월 9일

「민지애 작업 더듬기, 느끼기, 실천하기」, http://blog.naver.com/profyongik/
　　120035955182, 2007년 3월 22일

「《종촌을 품다》전 출품을 위한」, http://blog.naver.com/profyongik/120038554614,
　　2007년 6월 2일

「금강 자연미술 비엔날레 메일 아트전」, http://blog.naver.com/profyongik/
　　120039279694, 2007년 6월 22일

「예술, 태평동에서 노닐다」, http://blog.naver.com/profyongik/120039744701,
　　2007년 7월 5일

「횡설수설」, http://blog.naver.com/profyongik/120042303329, 2007년 9월 9일

「폐허의 미학, 그리고 녹색혁명」, 『아트 인 컬처』, 2007년 11월호

「평면 오브제 78~97」, http://blog.naver.com/profyongik/120046628092,
　　2008년 1월 9일

「풀장환상 옆에 서서」, http://blog.naver.com/profyongik/120047028421,
　　2008년 1월 19일

「미술과 공동체」, http://blog.naver.com/profyongik/120049800325, 2008년 3월 22일

「장민섭의 깨끗하고, 맑고, 환한 그림」, http://blog.naver.com/profyongik/
　　120050117447, 2008년 4월 3일

「원 나이트 스탠드」, http://blog.naver.com/profyongik/120050191943, 2008년 4월 8일

「서시」, 《전향기》전, 대안공간 풀, 2008년 8월

「비엔날레와 대안공간」, http://blog.naver.com/profyongik/120058013881,
　　2008년 11월 3일

「쌩」, http://blog.naver.com/profyongik/120058166279, 2008년 11월 3일

「몸을 풀자」, http://blog.naver.com/profyongik/120067397475, 2009년 4월 25일

「다자이 오사무의 사양」, http://blog.naver.com/profyongik/120073377904,
　　2009년 7월 9일

「무극보양뜸」, http://blog.naver.com/profyongik/1200893131, 2009년 8월 29일

「비익조(比翼鳥)」, http://blog.naver.com/profyongik/120091289247, 2009년 9월 25일

「빛나는 졸업장을 타신 언니께」, http://blog.naver.com/profyongik/120092440203, 2009년 10월 10일

「2009년 11월, 북아현동으로의 추억 여행」, http://blog.naver.com/profyongik/120094620566, 2009년 11월 9일

「성배(The Holy Grail)」, http://www.sandarbhart.com/artistdetails.aspx?CatType=1&RMID=25&AID=164&TID=0, 2009년 12월~2010년 1월

「2009 경기도미술관 소장작품전: 캡션 수정」, http://blog.naver.com/profyongik/120101078657, 2010년 2월 4일

「인도, 오리엔탈리즘을 넘어 거룩한 땅」, 『아트 인 컬처』, 2010년 3월호

「경기도미술관《경기도의 힘》전」 인삿말, http://blog.naver.com/profyongik/120106373810, 2010년 4월 29일

「그야말로 잡기(雜記)」, http://blog.naver.com/profyongik/120106664273, 2010년 5월 4일

「오래된 미래를 바라보며 내부로의 망명길로 들어선다」, http://blog.naver.com/profyongik/120107158027, 2010년 5월 12일

「2010 금강 자연미술 비엔날레 작업안」, http://blog.naver.com/profyongik/120108999278, 2010년 6월 10일

「다크 마운틴 프로젝트(The Dark Mountain Project)의 여덟 개의 비문명 강령」, http://blog.naver.com/profyongik/120109685251, 2010년 6월 21일

「성배(Holy Grail)의 진실」, http://blog.naver.com/profyongik/120111903660, 2010년 7월 25일

「쏘 쿨한 글」, http://blog.naver.com/profyongik/120112274494, 2010년 7월 31일

「2010 몽골 랜드아트 비엔날레 작가 스테이트먼트」, http://blog.naver.com/profyongik/120113713255, 2010년 8월

「나는 오래된 미래를 준비한다 원골작업」, http://blog.naver.com/profyongik/120114572295, 2010년 9월 3일

「4대강에 대한 사적 대화」, http://blog.naver.com/profyongik/120117351622, 2010년 10월 26일

「이시무레 미치코, 로버트 메이플소프, 그리고 이제(1)」, http://blog.naver.com/profyongik/120118443828, 2010년 11월 13일

「이시무레 미치코, 로버트 메이플소프, 그리고 이제(2)」, http://blog.naver.com/profyongik/120118602557, 2010년 11월 17일

「멘토링 멘트」, http://blog.naver.com/profyongik/120119023720, 2010년 11월 24일

「황동규, 김수영」, http://blog.naver.com/profyongik/120121164727, 2011년 1월 1일

「정치적인 것과 개념적인 것의 연결을 보여주기」, http://blog.naver.com/profyongik/
120122190017, 2011년 1월 16일

「무통문명에 소심하게 저항하기」, http://blog.naver.com/profyongik/120122423758,
2011년 1월 20일

「정처 없는 글쓰기」, http://blog.naver.com/profyongik/120124982098, 2011년 2월 27일

「김홍중 읽기(1)」, http://blog.naver.com/profyongik/120125119400, 2011년 3월 1일

「나는 국가를 믿지 않는다」, http://blog.naver.com/profyongik/120125839154,
2011년 3월 13일

「다시 최고은을 애도하며」, http://blog.naver.com/profyongik/120126430256,
2011년 3월 22일

「쑥개떡에 부쳐」, http://blog.naver.com/profyongik/120129151801, 2011년 5월 3일

「무통문명에 소심하게 저항하기(2)」, 2011년 5월 13일(미발표 원고)

「김홍중 읽기(2) 문화적 모더니티와 역사시학」, http://blog.naver.com/profyongik/
120131634772, 2011년 6월 6일

「멘토링 멘트(2) 체제 안의 우군과 연합하라」, http://blog.naver.com/profyongik/
120133521122, 2011년 7월 1일

「에코아나키즘의 재배치」, http://blog.naver.com/profyongik/120134859997,
2011년 7월 20일

2. 작가론 및 비평문

조셉 라브(Joseph Love), 「서문」, 《김용익》 개인전 리플릿, 갤러리 手, 1978년

이일, 「추천의 글」, 《관훈갤러리 개관기념: 신예작가 12인》전 리플릿, 관훈미술관, 1979년

이일, 「개념적인 것과 시각적인 것」, 《김용익》 개인전 리플릿, 관훈미술관, 1982년

이일, 「공간 · 형태 3인전에…」, 《공간 · 형태 3인》전 리플릿, 후화랑, 1986년

황현욱, 「김용익의 근작전을 갖게 되면서」, 《김용익》 개인전 리플릿, 인공갤러리, 1986년

정광호, 「김용익 개인전 리뷰: 눈의 교란을 통한 회화적 신화의 해체」, 『공간』, 1989년 5월호

문범, 「70년대, 그리고 회색」, 《김용익》 개인전, 인공갤러리, 1993년 (미출간 원고)

배준성, 「ex-performance에서 intro-performance로」, 《김용익》 개인전, 인공갤러리,
　　　1993년 (미출간 원고)

홍명섭, 「향기도 꿀도 없는 꽃은 바람에 의해 스스로 꽃가루를 날린다: 김용익(金容翼)과 나
　　　의 생존연습기(生存練習記) 부분(部分)」, 《김용익》 개인전, 인공갤러리, 1993년 (미출
　　　간 원고)

강성원, 「작가 김용익과 한국 모더니즘미술」, 『김용익』, 금호미술관, 1997년

류병학, 「인간적인 너무나도 인간적인」, 『김용익』, 금호미술관, 1997년

박찬경, 「90년대 속의 70년대, 김용익과 한국의 개념적 미술」, 『김용익』, 금호미술관, 1997년

박찬경, 「김용익 개인전 비평: 역설로서의 기념비성」, 『공간』, 1997년 1월호

정광호, 「눈의 교란을 통한 회화적 신화의 해체」, 『김용익』, 금호미술관, 1997년(기존 발표
　　　원고 수정 수록)

정헌이, 「김용익의 누드」, 『공간』, 1997년 5-6월호

정헌이, 「김용익, 문범, 홍명섭」, 《김용익, 문범, 홍명섭》 3인전 리플릿, 유로갤러리, 1997년

강성원, 「은유화 환유의 생채기」, 『김용익』, 사간갤러리, 2002년

이동석, 「김용익」, 『그리드를 넘어서』, 부산시립미술관, 2002년

나는 왜 미술을 하는가

정치적인 것과 개념적인 것의 연결을 보여주기

지은이 | 김용익

펴낸곳 | 현실문화연구 · 포럼 에이

펴낸이 | 김수기 · 김희진

편집 | 강유미, 김소영

사진 | 바라 스튜디오 홍철기

슬라이드 복원 및 디지털 프로세싱 | 김경호

디자인 | 정보환

재원 조성 | 김소영

첫 번째 찍은 날 | 2011년 9월 6일

아트 스페이스 풀 · 포럼 에이
서울시 종로구 구기동 56-13 | 전화 02-396-4805 | 팩스 02-396-9636 | 홈페이지 www.altpool.org

현실문화연구
서울시 종로구 교북동 12-8번지 2층 | 전화 02-393-1125 | 팩스 02-393-1128 | 전자우편 hyunsilbook@paran.com

이 책은 서울문화재단, 경기문화재단, 한국문화예술위원회의 후원을 받아 제작되었습니다.

ISBN 978-89-65640-27-1 (03600)
값 18,000원